PHOTOGRAPH LIKE A THIEF

GLYN DEWIS

攝影靈感
都是
偷來的

！

作者	格林‧德威斯 Glyn Dewis
譯者	王婕穎
責任編輯	莊玉琳
封面 / 內頁設計	任宥騰
行銷企劃	辛政遠、楊惠潔
總編輯	姚蜀芸
副社長	黃錫鉉
總經理	吳濱伶
執行長	何飛鵬
出版	創意市集
發行	城邦文化事業股份有限公司
	歡迎光臨城邦讀書花園
	網址：www.cite.com.tw

香港發行所	城邦（香港）出版集團有限公司
	香港灣仔駱克道 193 號東超商業中心 1 樓
	電話：(852) 25086231
	傳真：(852) 25789337
	E-mail：hkcite@biznetvigator.com

馬新發行所	城邦（馬新）出版集團 Cite (M) Sdn Bhd
	41, Jalan Radin Anum, Bandar Baru Sri Petaling,
	57000 Kuala Lumpur, Malaysia.
	電話：(603) 90578822
	傳真：(603) 90576622
	E-mail：cite@cite.com.my

客戶服務中心	地址：10483 台北市中山區民生東路二段 141 號 B1
	服務電話：（02）2500-7718、（02）2500-7719
	服務時間：週一至週五 9：30 ～ 18：00
	24 小時傳真專線：（02）2500-1990 ～ 3
	E-mail：service@readingclub.com.tw

ISBN	978-957-9199-18-6
版次	2018 年 8 月　初版 1 刷
定價	890 元

製版 / 印刷	凱林彩印股份有限公司

著作權所有‧翻印必究　Printed in Taiwan

國家圖書館出版品預行編目 (CIP) 資料

攝影靈感都是偷來的！
影像大師的逆向學習之路，從模仿和觀察啟發偉大作品／
格林 . 德威斯 (Glyn Dewis 作；王婕穎譯
創意市集出版：城邦文化發行　2018.04
　— 初版 — 臺北市 — 面;公分
譯　自：Photograph like a thief : using imitation &
inspiration to create great images
ISBN 978-957-9199-18-6（軟精裝）
1. 攝影技術 2. 數位攝影

952　107010237

攝影靈感
都是
偷來的
！

我要將此書獻給我最棒的兄弟——連姆（Liam）。

歷經這麼長一段時間，我們又再度回到彼此的生命當中，修補了心裡的缺口。我無比榮幸能看到你升格為人夫與父親，並成為一個有擔當的人。

我愛你。

序 言

安：你給了我持續前進的理由，人生旅程中有你的陪伴讓我感覺自己是幸福地活著，你是我的全世界，我無法言喻自己有多麼愛你！

連姆與貝夫：雖然我們彼此錯過了這麼多年，但我由衷地感謝生命出現了轉折，讓我們能夠再度回到彼此的生命當中，現在我覺得每一天都很幸福。

雪農，威爾和班：能身為你的叔叔是上天給我的恩賜，我受惠無窮。我們都非常愛你，任何時候你需要我們，我們會一直都在。敬祝你的未來，叔叔格林與阿姨安。

威爾：我非常感謝你讓我們的家人再度團聚，你的作為無比勇敢，你勇於嘗試，我很高興你做出嘗試。叔叔格林。

大衛・克雷頓：真不敢相信我們共度許多美好時光，以及在這短暫的歲月裡發生的事情。兄弟，真的很感謝你。你是獨一無二的，我很感謝史考特的直覺，引導我們該著手的事物與遇見的人事。他的直覺很準對吧？！期待未來將會遇見的人事物。

史考特・凱爾必：老大，我該說什麼呢？過去這些年來，我發現自己從沒說過這麼多次，朋友、意見、引導、支持，還有信任。只說謝謝是不夠的，但我想你懂我的意思，也知道我有多感謝你。

艾蘭・赫斯：毋庸置疑你是我此生中遇到最棒的人之一。我只是希望我們可以常常約出來聚聚。我們相聚時總是非常歡樂。非常榮幸能有你這個朋友。

珠兒・葛姆斯：你從來不知道自己有多少能耐，你不斷地啟發我，教育我，甚至促使我成為最棒的自己。你有一套自己的標準，有你和艾米當我的朋友，就像蛋糕上的糖霜一樣甜蜜。

史考特・柯林，泰德・偉特，a.k.a 雙向動力（Rocky Nook）：謝謝你能接受我的意見，並且協助我們處理文稿出書。你的專業和創意是獨一無二的，我永遠感謝你。

喬瑟琳・赫威（Rocky Nook）：你完成了寫這本書的夢想，這本書能完成多虧了你與生俱來的洞察力和自信心。我為此感到喜悅不已。謝謝你。

潔西卡・提爾曼（Rocky Nook）：非常感謝你一直以來的倡導與支持。我很享受製作這本書的過程。

貝利‧培恩：你體現朋友的相處之道，假如人們在他們生命中都能有一個你這樣的朋友，人生一定會更好。

艾隆‧布萊絲：天啊！我真希望我們可以住在附近。我們是「來自不同母親的兄弟」。我很慶幸這個產業讓我們相遇。

布萊恩‧沃力：別人行，布萊恩也行。謝謝你兄弟，感謝你一直以來的支持與友愛。

幕斯‧彼得森：我真的可以坐下來和你聊上好幾個小時。從你在影像處理軟體世界的閉幕成品展示到你的個展，看到你對自己作品的那股熱情，我感動不已。

史帝芬‧庫克：認真努力，才華洋溢，專業既專注只是我用來描述你的詞彙。能和你成為朋友是我的榮幸。

朱瑟斯‧瑞米瑞茲：你是個才華洋溢，發光發熱的人。兄弟，歡迎加入這個大家庭。

Flash 動畫中心 /Elinchrom 棚燈：謝謝你一直以來的支持，和你一起工作，受到你的推動讓我的創意人生更加自在。

Loxley Colour（伊恩，卡藍，艾敘力，以及所有……）：你們太酷了！沒啥好說的！

Adobe、3 Legged Thing（腳架）、CRU & CHNO Technology、Phottix（無線閃燈觸發器）、Wacom（繪圖版）、TetherTools（美國攝影棚配件品牌）、Rogue（美國攝影配件品牌）、Benq、Topaz（攝影配件），和所有：你的視角和動力創造了最棒的「工具」，讓我們受惠無窮。

「馬克‧阿姆斯壯大師」：你真的是很棒的傢伙！謝謝你的大膽嘗試！

奧斯汀‧克里昂：亞當沒跟你提起我，但你知道或許命運就是這麼奇特，剛好讀了這本書，謝謝！你的書真的很棒，為我的工作帶來很大的幫助。

最後，我誠摯地感謝各位願意參與我的拍攝並且信任我，沒有你們的支持我是無法寫出這本書的內容。

目 錄

前 言

我和格林有許多相像的地方，但跟我們的髮型無關。我們發現了成功的秘密。這關係著一件很重要的事情就是：我們都了解認真努力的價值，並且投入許多時間去做一件事。當你投入越多的時間去練習某件事，就越能夠得心應手，熟能生巧。

通常你見到某人的時候，你能感受到他身上散發著自負或是自信的氛圍。自負的氛圍是來自一個人試圖隱藏真相，他會試圖去描述自己是什麼樣的人。自信則是了解自己努力過後，仍有許多進步的空間。格林是展現自信卻帶著謙卑的人。大部分的自信是因為他早前參與健美先生比賽。站在舞台上，面對著台前的評審與觀眾，赤裸地呈現自己。在那當下無法隱藏自己，只能呈現自己所鍛練出身體的最佳狀態，或是表現的不如預期。

成為一名藝術家和上述的情況很雷同。當你展現自己的作品便是孤注一擲，無論你有多棒，總有一群人喜歡或討厭你的作品。這就是人生。但最棒的是，你可以期待由你的作品培養出一群忠實粉絲。但必須要先建立一個品牌形象，再打入市場，直到這個品牌在市場上佔有一席之地。必須再次強調，這個過程需要投注很多心力。

我喜歡格林的其中一點是，他扮演一個教導讀者的角色，先不論那些攝影技巧的知識，他更著重的是利用創意的圖像方式去架構教學。我們常會執著在調整光圈大小和快門速度，卻忘了如何成功地拍出一張好的照片。格林就像健身教練，他教的不在於鍛練一身的肌肉，而是推動你如何建構出好的圖像，讓自己成為一名藝術家。一位好的教練會一路上滋養你，讓你成為最好的自己。格林就具有這樣的特質。

———— 瓊・格林姆斯（Joel Grimes）

導 讀

在你開始讀這本書之前，我要先在這裡感謝各位願意購買我的書。在跟大家
分享自己的作品和看到你們作品的進步，我往往能從這個過程中獲得巨大的
喜悅，因此我希望這本書的內容，能帶給你們的不僅是攝影上的一些建議，
拍攝技巧或技術，更希望這本書能為你們帶來更多的啟發與動力。

如果你透過我的部落格、youtube 頻道、個人作品展，或是一些社交媒體的
平台看到我在線上分享的個人作品，你一定會知道我有多重視個展。無庸置
疑的，透過個展讓我找到身為攝影師和數位藝術家的定位。

在這個創意產業──攝影，更是特殊──它需要很多器材以及其他的相關配
件。我已經花了滿多的，應該說是浪費很多錢在購買器材，原因是我原本以
為這些器材，能讓我製作出自己的作品集。但事實上，這些器材在某個層面
上，嚴重地干擾我的創作。直到我了解到創作的重要性，以及如何利用現有
的器材後，每件事情就變得十分清晰，特別是在我並非不是為了其它他人拍
攝，而是按照自己的想法去創作。單就這本書，讓我再度找回攝影的樂趣，
現在我有很多照片和專案計畫要去執行，多到時間都不夠用，不過，我為此
樂此不疲。

如何使用這本書

當然這是你的書，你想什麼時候讀都可以，但如果你想要好好使用這本書，我會建議你在翻到第十四頁第五章有關個展的內容之前，先翻到第四頁讀第一章。

第一章詳細說明如何讓所有事情都變得清晰，以及我如何跳脫創意的框架，你現在有可能正受困於創意框架之中。

第二章說明逆向思考的流程，也就是我怎麼看照片，檢查照片的暗部（陰影）、亮部（高光區）、補光，試著去想這些照片的光線是怎麼打出來的？用了哪些器材拍攝。我認為知道如何打光是非常重要的技巧，了解之後便能創造出自己的打光風格，漸漸的你就能拍出自己獨一無二的作品集。

我很常被問到用什麼器材拍照，這個部份在第三章會有很多相關的內容。我將補充說明能讓我拍出更好作品的設備，還有我是怎麼使用它們的。我不會只忠於其中某一個品牌，但我會專用某一個讓我覺得能拍出最好作品，以及從來不會讓我失望的設備。

第四章我會教你拍照的步驟，以及我平常使用的修圖技巧。我在整本書中會一直讓你翻回第四章參考一些重點步驟與技巧，避免在書中一直重覆同樣的內容。

第五～十四章為獨立的攝影計畫，在每一章的內容中，會告訴你製作一張照片的完整過程。我會先解釋照片的靈感來源，可能是來自於其他攝影師的作品、電影海報、書籍封面，或是其他的來源。接著會進入逆向思考的階段，檢視作為靈感來源的照片，並思考這張照片的構成元素，包括在這張照片中，用了多少光線，以及這些光線可能的擺設位置。我們可以利用這些資訊去重新創造屬於自己風格的照片，這個過程也能讓我們從別人的作品中學習，從這些作品中獲得啟發，並給予我們自己機會去重新創造出新的作品。

我會和你們分享我在拍攝每一張照片時，所使用的燈光器材及打光位置，還有相機的設定。如果你用小閃燈，或是出力大的棚燈，我也會提到一些可以達到類似作品風格的器材。最後，我會解釋後製的步驟，先從非攝影的照片開始，接著透過修圖過程，編修我們的照片直到能做輸出的階段。因為每一章節都是獨立的專案計畫，你可以按照你自己工作順序製作圖像。

下載圖檔

我已經把每一個章節的照片工作檔放到書的網站中,你只要下載後,就能照著步驟練習。

你能從下面的網站中找到素材圖檔,網址如下:

http://www.rockynook.com/photograph-like-a-thief-reference/

請各位理解我提供這些圖檔下載,是因為我覺得這是最佳的學習方式,希望你們可以放心地使用這些資源練習後製技巧。不過,這些圖檔都是我的原始檔,不能用在廣告或公開使用。再次強調,我十分感謝你們願意購買這本書。請隨時在分享你們的照片,以便我隨時更新你們的進度。非常開心你們在讀了這本書後所創作的作品。持續創作並盡可能地去享受創作的過程吧!

祝 好運————格林

關於作者

格林 · 德威斯(Glyn Dewis)

在寫這本書之前,我已經從事攝影行業約十多年。我開始知道修圖軟體是因為我的叔叔,他向來都是在負責我們的家族攝影,每次在家族聚會的時候他都會帶著相機,他知道我對電腦感興趣,有一次他來家裡的時候,就帶了一台筆電(也不是真的筆電),他展示了只要按一下滑鼠就會出現魔法,移除照片上的紅眼。從那之後,我就深深為攝影與後製著迷了。

個人網站 www.glyndewis.com
YouTube 視頻 www.youtube.com/glyndewis
Instagram www.instagram.com/glyndewis
臉書 www.facebook.com/glyndewis

1 PHOTOGRAPH LIKE A THIEF
像小偷一樣拍照

「我沒有創造任何新的事物，我只是找出前人的作品，重新將他們的世紀作品整合而已，假如我在五十年前或是五年前推出作品，應該沒什麼成就。所以每件事都可以是新事物。 —— 亨利‧佛德

在我說明為何我將書名取為《攝影靈感都是偷來的！》之前，我想先簡短說明一下我的經歷。

在寫這本書之前，我已經從事攝影行業約十多年。我開始了解影像後製修圖軟體是因為我的叔叔，他向來都是負責我們家族的合照，每次在家族聚會的時候，他都會帶著相機，他知道我對電腦很感興趣，有一次他來就帶了一台筆電（也不是真的筆電）他表演只要按一下滑鼠就會出現的魔法，照片上的紅眼被移除了。從那之後，我便為此深深著迷了。

我盡可能地快

我盡可能很快地把 Photoshop 下載到我的電腦，我的電腦有十九吋大的螢幕，三十八吋長的機型，一開始我很興奮但很快地我又因為不知該從何下手感到困惑。當時我上網查詢修圖軟體的教學課程，在雅虎網站搜尋結果的第一頁，我找到了一個叫做 N.A.P.P. 的團體（現在叫做 KelbyOne），由三個男生所創立，他們的名字分別是：史考特・卡爾必（Scott Kelby），麥特・克勞斯克威斯奇（Matt Kloskwski），和戴夫・克羅斯（Dave Cross）。當時我對他們的教學深受著迷，還付了會費，但不久之後，我發現自己正搭乘飛機前往拉斯維加斯（第一次的國內旅行）去參加一個為期四天的會議名叫「Photoshop 世界」。

Photoshop 這場會議讓我印象深刻，在四天的課程學習之後，我帶著新的動機飛回英國。後來我去參加了 Adobe 的考試（只是為了我的個人成就感）很多事情好像從那之後，便有了開端，像是朋友知道我會使用 Photoshop 並且可以更換照片裡的人頭，以及製作出一些有趣好玩的海報。接著進展到有其他的攝影師聯繫我，讓我替他們拍攝的婚紗照或是修圖。但你曾聽過一句俚語嗎？「朽木不可雕也。」懂我的意思嗎？不是意指那些攝影師，當然有些攝影師說過我會用修圖軟體，應該可以做出更好的照片，但身為攝影師更該知道怎麼拍出好的照片，對吧？我是指無論 Photoshop 可以讓照片效果變得有多好，照片拍得不好終究是沒有任何幫助。

長話短說，我決定買一台相機 Nikon D200，開始進行研究，消化所學的新知，並盡可能實踐，直到可以拍出自己風格的相片。天啊！竟然還有人付錢請我拍照。

看到他們交出辛苦的血汗錢，我就在思考應該要在這一行建立自己的事業，並且讓每件交易都是開誠佈公──但每當我回想起來，或許不該這麼做，這時我仍然還不知道自己想要專精在哪一個領域，而且我也沒有什麼特別突出的個人風格。老天鵝！當我回頭看自己早期的作品──缺乏連貫性，甚至從每一張照片裡都可以發現好像是來自不同的攝影師拍攝的作品。

基本上，從第一天開始，我記得大家都跟我說：1）你必須專注在某個領域， 2）你的拍攝風格得讓大家一看就認得出來那是你。

以上這兩點都蠻有道理的，不過，到底該怎麼做到以上這兩點呢？

好吧！說到專精的領域，我確實是有去嘗試各個不同領域拍攝。你是否聽過一句俚語叫做「轉太多盤子？」這就是我，我拍過婚禮紀錄，家庭、嬰兒寫真，美食、建築等，還有很多其他的類別。但是藉由這麼多不同領域的拍攝，我才發現自己不喜歡這樣的拍攝。我承認我最喜歡的類別是人像。建立為人所知的「風格」，顯然是全然不同的球類競賽。

發展你的個人風格

當我開始拍攝時，做了一件事就是架設自己的部落格，不是為了想要取得很多人的追蹤，或是其他利益，而是為了給自己動力出門找拍攝題材，拍出新的內容。你看，我每個禮拜都要求自己發一篇文章，這就意味我每周都需要帶著相機出門去拍攝新的照片，好讓我有東西可以寫。當部落格越趨成熟，越來越多人追蹤，我和我的太太推出了新的內容叫做「月訪」。每個月我們都會安排訪問我最喜歡的攝影師，或是在這個業界有名氣的攝影師，通常會採訪一系列準備好的問題，其中一個問題是關於拍攝風格，特別是有關如何發展出個人的拍攝風格。

基本上，在我的採訪當中，有百分之九十九的攝影師都會說，你不能強迫發展自己的風格。通常個人拍攝風格都是得長時間在拍攝上，以及在電腦前自然發展出來的。其中有一位攝影師說拍照的風格有極大程度是受個人成長過程所累積的經歷，以及個人喜好所影響。這段話確實有打動我。在我的照片作品集裡，你是絕不會看到白色背景，氣球或是人們跳起來拍手的照片。並不是說拍攝這些照片有什麼問題，而是這不是我的風格。這並非有意識的選擇，純粹只是我對這種風格沒有興趣。

所以如果拍攝風格是來自你的個人生活經歷或喜好，你會從哪開始著手？當然你必須找到一個點開始，這也就意味著要去抄襲，對吧？

偷別人的作品

這個時候如果你說到抄襲，一定會引起各界的譁然：「抄襲？你絕對不能抄襲！你必須擁有自己的風格。」當然擁有自己的風格是非常好的，而且我所有的素材都是獨特，但我這裡說的抄襲是指用來當成一種方法去發展出你自己的風格，而不是偷竊他人的作品。我這裡所說的抄襲是極其表面的意思，不是指去重新創作出一個與他人完全一樣的作品，而是指受他人作品的影響激發靈感。對！就是「激發」這個詞。

我可以解釋抄襲這個詞的最佳方法就是，先離題一下，我們來看音樂圈的例子。
比方說，你可能是一位樂手，也許是吉他手。假設你是個吉他手（或是你認
識的某人是吉他手），當你開始學習彈吉他的時候，通常你會選你喜
歡聽的音樂或複製他們的吉他手法當作一種練習，現在你覺不覺得
「抄襲」看起來好像比較合理了？當然！

在音樂圈裡「複製」是常態。你每天聽的廣播，你會發現幾乎每一首歌，有可能是翻唱或是某
個部份被拿出來重新改編成全然不同的歌，這在音樂圈裡這是再「正常」不過的事。但是如果
你在攝影圈裡提到「抄襲」，卻是晴天霹靂的大事。

回溯到披頭四草創時期，他們在俱樂部巡迴演出，並且在洞穴俱樂部（The cavern Club）
表演或是去很多類似的場所，翻唱一些著名藝人的歌，像是貓王艾維斯（Elvis），巴蒂赫莉
（Buddy Holly），以及傑瑞里路易斯（Jerry Lee Lewis）。事實上是保羅‧麥卡特尼（Paul
McCartney）說，唯有當他們開始寫自己的音樂的時候，他們才有自己的獨特演出。這就是重
點所在——他們一開始也是唱別人的歌，直到他們做出屬於自己的獨特音樂，他們很快地被別
人看見。

我一直都很喜歡的其中一首歌是警察樂隊（The Police）的「你的每一次呼吸（Every Breath
You Take）」，歌裡可以聽到很獨特的吉他片段獨奏。你只是聽了幾秒鐘便能立即判辨認出這
首歌。美國知名饒手歌手吹牛老爹（Puff Daddy）也用了同樣的吉他獨奏在他的「我將會想念
你（I'll Be Missing You）」這首歌。
在他的朋友以及他的夥伴饒舌歌手聲名
狼藉先生（The Notorious B.I.G.）死了
之後，他寫了這首歌。一樣的吉他獨奏，
卻出現在不同的歌裡，但都能被大眾喜
歡並接受。當然這不是一個好例子，因
為這件事最後演變成法律訴訟，原因是
未獲得法律上的同意可以使用相同的吉
他獨奏，但你應該懂我要說的點，對吧？

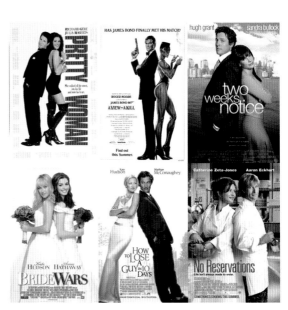

圖片 1.1

姑且不論音樂圈的例子，回到剛開頭講
的抄襲，我們很快地來看一下電影界，
特別是電影海報和藝術創作。

圖片 1.1 你可以看到他們利用「抄襲」手
法創作出這些海報，我第一次發現這些
海報裡都是男女背對背靠著對方。

從《美麗佳人》（Pretty Woman）電影海報貼出去後，就可以從上面其它的海報看到很多雷同的作法。其實我並不知道這張海報在何時何地首次被使用，我也不覺得這個姿勢是特別版權所有，但這是一個很棒的例子，顯示了一個作品的某個元素被用在另一個作品裡就能創作出新的作品。為了強調這個重點，我們再來看一下圖片 1.2，可以看到它們都使用了「一個人在奔跑」的概念。

圖片 1.2

有時候我會舉辦一些攝影和修圖相關的工作坊，每個來參加的人都會帶自己的電腦，而我都會給他們一樣的原始檔讓他們下載。接著我會教他們修圖的步驟，課程中我不時地會停下來去看他們的進度。有趣的是，這個方法真的是百試不厭，即使我教他們完全一樣的修圖技巧，但每個人創作出來的成品仍會有些微不同。不是因為他們在步驟上有出任何錯誤，而是因為他們在設定上做了些改變。而我建議他們可以按照自己的喜好去創作。

希望你可以從我這裡獲得想要的知識。 我們想要你從這裡偷走東西，因為你也偷不走什麼東西。你可以拿走我給你的東西，重新創造出自己的作品，這是你找到自己風格的方法，也是你找到自己的開始，有一天也會有人會從你的身上偷走東西。

—— 法蘭西斯・福特・科普拉（Francis Ford Coppola），劇作家，電影導演與製作人

找靈感

我大概十四歲的時候，開始對健身產生興趣，我一直都有參加健身運動比賽直到三十五歲（圖片 1.3）。

我記得在有一次在健身比賽之後，參與了攝影拍攝，但攝影師從未拍過相關的題材（體格）照片。很不幸地，你可以看到效果不是很好。這張照片沒有任何明顯的亮部和暗部來展現我的體格，儘管之前訓練、節食了好幾週，但這張照片讓我看起來比較像鬼馬小精靈（Casper the Ghost），而不是阿諾·史瓦辛格（Arnold Schwarzenegger）。

圖片 1.3 我33歲的樣子

之後我開始對攝影產生興趣，很自然而然地著迷於拍攝體格，最後我發現我比較想要被拍成的樣子是像阿諾·史瓦辛格在電影《健美之路》（Pumping Iron）所呈現的模樣，像一座雕像（圖片 1.4 和圖片 1.5）。

我以前喜歡翻閱過期的健身雜誌，看一些吉米·卡路索（Jimmy Caruso）拍的照片，吉米·卡路索是一個隨傳隨到的人，他大都是拍攝名人，像是阿諾·史瓦辛格（Arnold Schwarzenegger）、雷格·帕克（Reg Park）、戴夫·追普（Dave Draper），還有一些健身界的名人。我著迷於他的拍攝風格，試著解析他的打光技巧，嘗試做出自己的「卡路索風格」。你可以從（圖片 1.6）看到我為我的朋友史蒂夫·路易頓（Steve Lewington）拍的照片。

當你想要找可以拷貝的點子或是靈感，網路是很棒的開頭。我會在網路上找尋喜歡的照片，而且我會在每一張照片裡找尋可以使用的元素，像是可以用在我作品裡面的打光風格。舉個例子，我看到一張照片，是由紐約的攝影師喬伊·勞倫斯（Joey Lawrence）替國家地理頻道一個名叫《殺了林肯》（Killing Lincoln）的節目所拍攝的照片。

一開始我被照片裡的兩個主角所吸引，兩個人背對背站著，各自望向前方，他們都不是面向攝影師或觀眾。對這兩個人來說，顯然是不同的擺姿類型，我也認為攝影師的光線元素用得恰如其分。這張照片的背景是暗色系的，光線分別從照片的左上方和右下角照亮兩位模特兒的臉。

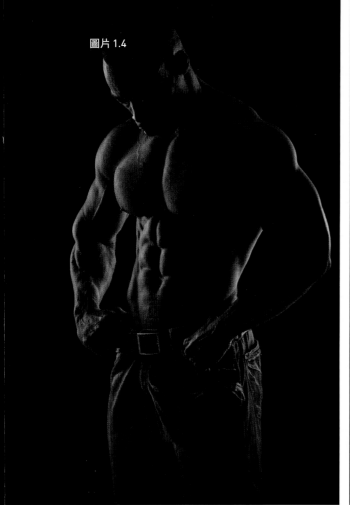

圖片 1.4

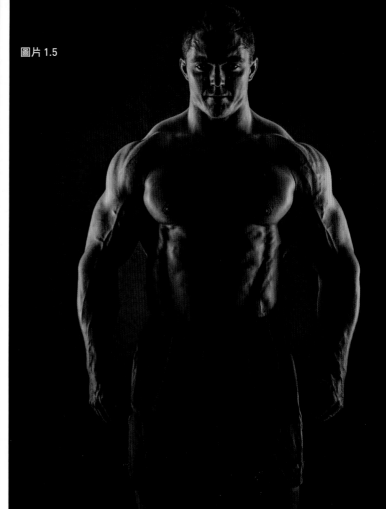

圖片 1.5

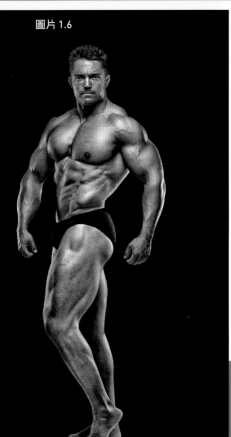

圖片 1.6

NOTE 當我提到「抄襲」他人的作品，指的是找出自己喜歡或是感興趣的照片，試圖揉和這些元素，用來創作出自己的作品。攝影就像小偷。但並不是要真的去當小偷，我們想要尊重其他攝影師的作品與權益，這也是為什麼我沒有在討論的章節裡，甚至是整本書中放入其他攝影師的作品。我受到很多攝影師的吸引和啟發，但在本書中只會使用獲得許可的照片。至於對於某些沒有獲得許可使用的照片，我有在書裡寫下連結網址，你們可以自行上網查看。

坦白說，我覺得這張照片的姿勢和打光風格相輔相成，效果看起來很好。我拍的是世界拳擊冠軍史蒂芬·庫克（Steven Cook）和他的教練麥可·格雷汗（Michael Graham）（**圖片 1.7**）。在拍攝位置的安排上，我讓主角史帝芬的眼神是很有自信地望向群眾，而麥可則是不看鏡頭，展現睿智的感覺。他們站得很近，因為我想傳達他們是一個強而有力的團隊。我們會以這張照片的製作流程作為開始，並在本書中完成一個攝影計劃。

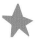 **TIP** 我覺得有一個拍攝策略對我來說真的很管用，我相信對你們來說應該也很實用，就是跟拍攝的主角表演你想要拍攝的動作，不單單只是說明你想要的拍攝方式。這就是我和史帝芬·庫克拍攝時所用的方法，這個方法是我從《殺了林肯》這個例子學來的技巧。這麼做，你要拍攝的模特兒或是主角就能對你的拍攝有所共鳴，因為你讓他們也參與創意拍攝過程中。

當你在建立你的拍攝工作時，特別是前置作業期間，把專注力放在拍出一張質量最好的照片，而不是盡可能地拍很多照片。這樣可以拍攝出更好的照片，盡量多做構圖，同時這也能向你的拍攝主角表達出你很尊重他們寶貴的時間。日後，他們也會記得和你拍攝的美好經驗，進而更願意與你再次合作。

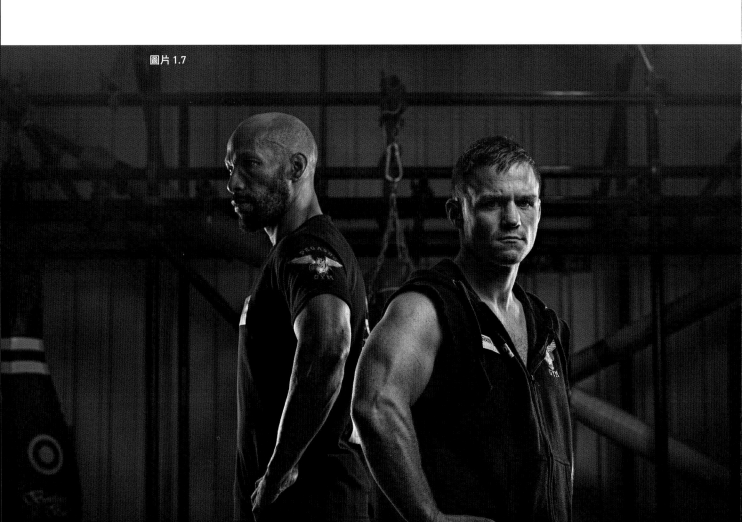
圖片 1.7

我最喜歡的攝影師之一是安妮・列柏維茲（Annie Leibovitz）。我很愛她拍的照片，尤其是她幫名人、雜誌，像是《浮華世界》（Vanity Fair）等出版品所拍攝的人像和團體照。她使用的光線極為自然，照片中主角們的姿勢和表情也都相當自在。

有一天我上網查詢的時候，看到一張安妮拍攝的照片，主角是派翠・史都華（Patrick Stewart）和伊恩・麥卡倫（Ian McKellen）。這張照片算是偏暗色調，燈光從主角的上方照下來。兩個人肩靠肩，坐在很有質感的背景前，他們的眼神直接和觀眾交會。根據我平常的練習模式，使用螢幕截圖存取照片放在電腦中一個名為「靈感與點子」的資料夾。這是我一直以來的習慣，而且我從第一天就開始這麼做，比較早期的作法可能會將雜誌上的頁面撕下來貼在剪貼簿裡。現在，事情變得比較簡單，可以用電腦螢幕存取圖片或是用手機螢幕截圖。

事情就這麼自然地發生了，不久之後，我正在拍攝一組團體合照，叫作「鬍鬚幫農民（Bearded villains）」，他們非常有型，戴著鴨舌帽，穿著背心和帶著懷錶，我馬上想起之前儲存的照片。我覺得使用類似的打光技巧、拍攝姿勢和有紋理質感的背景，應該能為這兩個人拍出好照片。以上就是我們的拍攝過程。再次強調，從別人的照片裡取得元素，然後用這個元素來創造出嶄新且不同的作品。

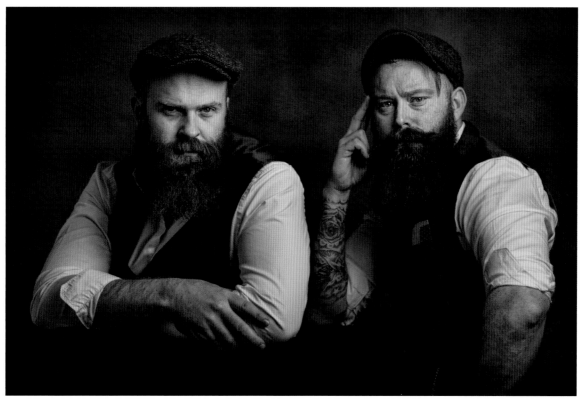

圖片 1.8

之後我們會再提到（圖片 1.8），也會提到它整個後製的過程。

從偷的過程中學習

有時候我做一些事情純粹只是覺得好玩，但實際上在這個過程中你會學到很多。我的兄弟戴夫·克萊頓（Dave Clayton）有次來找我，他說想拍一張自拍照，希望照片看起來像是皮克斯動畫《天外奇蹟》（Up）裡的主角卡爾（Carl）。我從沒想過要拍這種類型的照片，但我想過程一定會很有趣，所以我們定了拍攝日期，展開拍攝計畫。戴夫從二手商店收集合適的服裝，而我在網路上搜尋電影劇照，看看我們能從哪裡著手拍攝。

我拍了一些照片傳到電腦裡，在螢幕上開啟其中一張電影劇照，然後在另外一台電腦開啟戴夫的照片（圖片 1.9）。製做這張照片的過程是很好的練習，可以訓練解決問題的能力和修圖的技巧。這可以強迫我自己研究如何重新塑造頭形和下顎，改變身體的組成部分和頭髮顏色，並試圖符合所有的小細節，這個過程不僅有趣、極其重要，它更讓我獲得很多寶貴的學習經驗。更棒的是，這項計畫最後還和我們親愛的朋友艾倫·布萊絲（Aaron Blaise）合作，艾倫是一位藝術家和電影導演，他在迪斯尼工作已經二十多年，所製作過的電影，像是《阿拉丁》（Aladdin）、《美女與野獸》（Beauty and the Beast）和《熊的傳說》（Brother Bear）。他幫我們繪製戴夫自拍照的背景。

鑑於攝影的本質和其中包含的技術層面，攝影可以是很嚴肅的一件事，你能幫自己找一些類似的小案子，不僅可以暫時逃避嚴肅的攝影，也能適時地提醒自己的攝影初衷——盡可能地享受這個充滿樂趣的拍攝過程。

認識我的人都知道我是一位動物愛好者，在我死前一定要做的清單裡面，有一項是去看野生動物。總有一天我一定會做到，但在此同時，手上有一個正在進行的案子，我一直很想加到我的「動物」計劃裡面。是一個和攝影、修圖有關的案子，也就是我得去一些像是野生動物園的地方，拍攝被關在動物園裡的動物。我盡量減少去這些地方的時間，因為這些地方讓我感到沮喪，我所要處理的照片就是利用 Photoshop 去除囚禁動物的場景，將這些動物移到我創造的原有自然棲息地中。對我來說，這麼做就像我釋放了那些被俘虜的動物們，讓牠們獲得自由，這是我第一次製作這些照片，實際上，這也是我第一次為攝影感動不已（圖片 1.11）。

不用擔心，我不會把這麼沉重的情緒放在你們身上，只是想表達我因此受到影響。我無法形容這對我的影響有多深，每當我在照片中將這些動物從被囚禁的環境中移開，我便能感受到心情的轉變，並對照片有全然不同的感受。

那些不願模仿任何事物的人，
是無法產出任何作品的。
— 薩爾瓦多·達利（Salvador Dali）

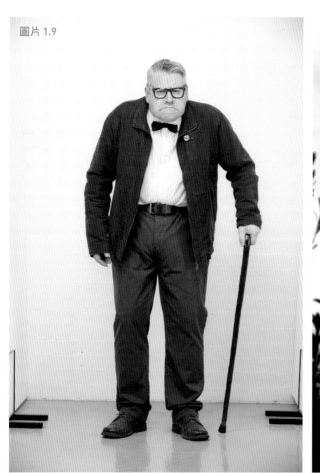

圖片 1.9

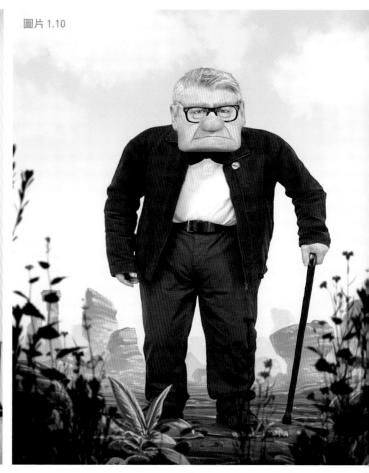

圖片 1.10

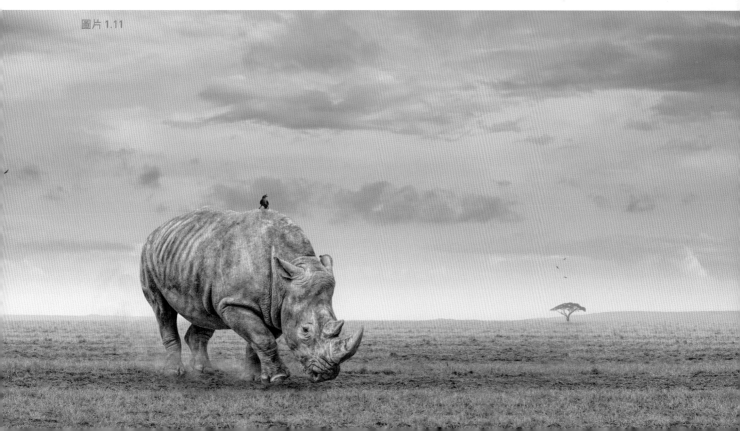

圖片 1.11

開始這項計劃不久之後，我很快地發現了攝影師尼克·布蘭特（Nick Brant）和他在非洲拍的野生動物照片（www.nickbrandt.com）。從未有過像他一樣的攝影作品，讓我停下腳步。他使用黑白照片及淺景深的方式呈現，獨樹一幟，這就是他捕捉情感的能力，深深地影響著我。透過照片，尼克對我敘述了很多這些美麗動物的故事和牠們所處的困境，他的照片也為觀眾帶來震撼的視覺經驗。特別是其中有一組照片，巡守員拿著被找回來的象牙，但這一群大象已經被盜獵者屠殺致死；而另一張照片裡的大象也像上一張照片的排列方式，站在同樣的場景中。任何人看到這組照片很難不為所動。我真心建議你們可以去找找尼克·布蘭特的作品。

所以我能否從尼克·布蘭特的作品中取得靈感，來提升我自己的作品？也許這類照片比起彩色，黑白色調會更好？

從**圖片 1.12** 你可以看到幾乎只差一步了，不過，尼克·布蘭特的照片改變了我的想法，激發我去拍出能掛在辦公室牆上的照片（**圖片 1.13**）。

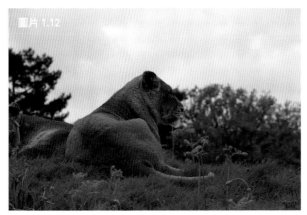

圖片 1.12

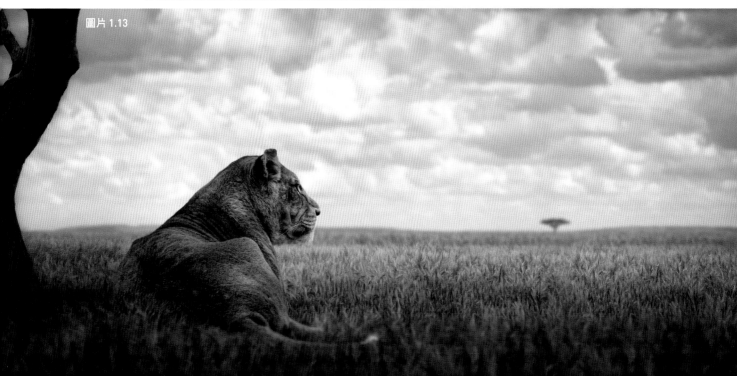

圖片 1.13

我不是尼克·布蘭特，但我試著偷取他其中一張照片，看看如何幫助我拍出自己拍出獨特的照片，因為無論我們多努力嘗試複製，仍無法完全一模一樣。結果是？我很自豪能在辦公室的牆上掛上這張照片。

由此可知，「抄襲」是一件好事。「抄襲」是一個好的開始，一個好的起點，它讓你可以找到方向繼續前進。隨著時間，在不斷「抄襲」的過程當中，你便能找到自己的拍攝風格。

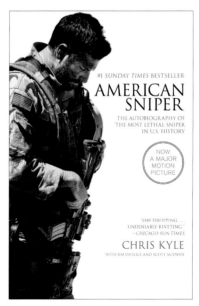

圖片 1.14 《美國狙擊手》（American Sniper）原著小説封面

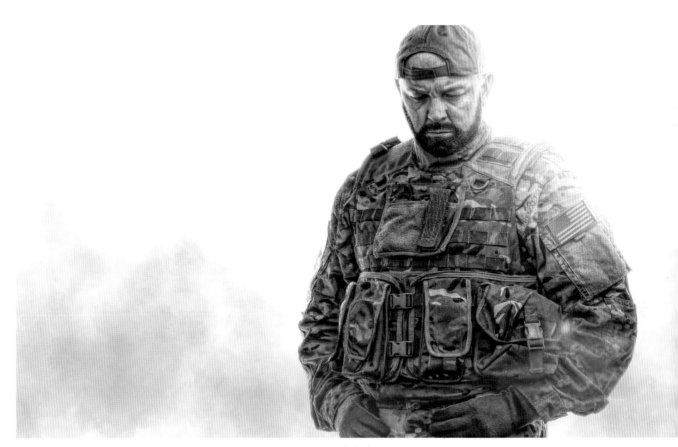

圖片 1.15 我被《美國狙擊手》（American Sniper）小説封面啟發而創作出來的照片

如果你對「抄襲」的整體概念仍有所掙扎，或許是你還沒有找到你真正喜歡的攝影師，所以何不試著重新拍攝一本書的封面、海報、電影劇照，或是其他類似的事情？因為有一件事是可以確定的，抄襲某個形式的拍攝風格，對於想要成為攝影師或是數位藝術家是極有助益的。

身為一名藝術工作者，你必須強迫自己克服挑戰，培養技術，發展你的作品集。就像做生意的人，總會經歷一段計畫與前置作業的階段，而與客戶合作的過程能磨練你在處理作品時的技巧。

我的終極目標是要有獨特的風格，並且可以接到想做的案子，而不是囫圇吞棗接下任何案子。不過，在「抄襲」他人作品進而培養自己的風格和技術的過程當中，如果有人在網路上發表批評說：「這張照片看起來很像是瓊兒‧葛林姆斯（Joel Grimes）或是安妮‧列柏維茲（Annie Leibovitz）的照片」你覺得我會擔心嗎？天啊！一點也不！這算是一種稱讚，也表示了你已經走上培養自己的風格的軌道。嘿，當我在健身的時候，很多人總會問我類固醇的問題。有些和我一樣有在健身的朋友也常會被問到類似的問題，但我把這類的詢問當作是讚美。喬‧派布克（Joe Public）對類固醇有什麼看法呢？類固醇會讓你看起來塊頭很大對吧？他們認為我看起來像是有用類固醇，那他們一定認我塊頭看起來很大。你抓到我的重點了嗎？

攝影的過程是充滿樂趣的，對於那些在學校沒有特長或是被藝術鼓勵的人，現在拿著你的相機，下載一些很棒的修圖軟體，試著多做練習，人生是沒有極限的。

從今天開始帶著我的祝福，去拍自己的照片，嘗試成為一位「小偷」吧！

抄襲打光的風格、姿勢、書的封面、電影海報 —— 盡情地去偷，激發自己，看著自己的風格和作品逐漸成長。

現在，我們一起來練習吧……

圖片 1.16 這是我自己創作的照片，啟發於我小時候最喜歡的電影一《納尼亞傳奇：獅子，女巫與魔衣櫃》
（The Lion, The Witch &The Wardrobe）

你沒辦法讓捷徑更短，因為「抄襲」就是捷徑。

2 REVERSE ENGINEERING
逆向思考

你要能夠看懂照片及使用逆向思考分析照片，了解攝影師如何使用光線是非常實用的技術。若要看他們用了多少光線在照片中，可以藉由照片中的暗部（陰影），亮部與補光，去觀察這些光線是柔光？還是硬光？這並不只是測驗自己的對於光線的知識或是了解程度，它還能夠幫助你「複製」，創造出帶有自己獨特風格的作品。

在這個章節，我們會看很多照片，藉由研究照片裡面的線索，我們才能精準地說出照片所使用的打光技巧，照片中用了哪幾種類型的光線，燈光的擺設位置，以及用了哪些配件。

捕捉主角的眼神一直都是最好的拍攝起點，但現在我們不能完全相信主角的眼神，因為他們可能會一直轉動或是在後製的過程中被修掉。仿造光線的來源，也能被用在後製過程中，而且這可能會讓打光看起來比實際上複雜得多。

我們的目標是了解照片中所使用的光線。比起其他的照片，某些類型的照片比較容易可以判斷光線的設定。雖然無法百分之百準確地找出燈具的實際擺放位置，但這並不是問題，因為也沒人說我們不能用一點點不同的光線配置，來達到類似的打光效果吧？點子的發想便是從找尋照片中所遺留下的線索而來。除了花時間拍攝外，這個練習也能讓你持續提升建立攝影的知識，以及對於光線的理解。

讓我們從一些比較簡單的設定開始，來看閃燈、配件大小、拍攝位置，以及所使用的濾鏡如何影響照片的眼神光，亮部和暗部（陰影）。

SETUP 1

圖片 2.1 中，第一個線索便是眼神光（**A**）。在兩隻眼睛的十二點鐘方向，各有一個圓形的亮光（上方和中間）。這可能是使用單一個光源，像燈架上的雷達罩（因為它是圓形的）。

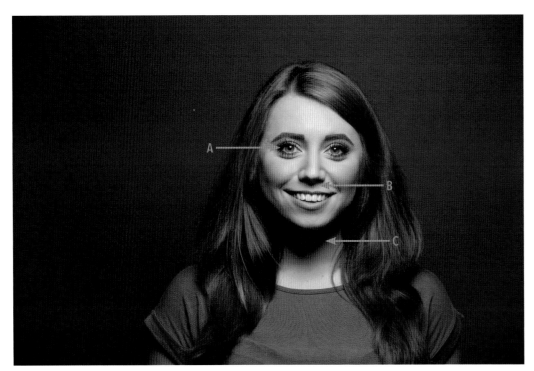

圖片 2.1

看看這張照片的陰影，我們可以看到在模特兒鼻子正下方有放一支燈（B），然後在她的下巴和脖子下方也有放燈（C）。影子的形狀——如何讓影子集中聚焦在一個點上——建議將把燈擺在模特兒前方，讓燈光、模特兒的臉部與相機都在同一軸線上，然後把燈架高，燈頭角度往下。另外，也需要注意模特兒臉部兩側的陰影區塊是否平衡，再次強調，建議燈光、模特兒的臉部和相機一定要在同一軸線上。

圖片 2.2 打出眼神光和陰影的佈光圖；不過，圖片 2.2 將反光板放在胸前的位置，但在圖片 2.1 中並未使用反光板。

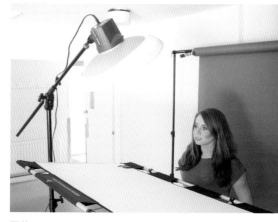

圖片 2.2

SETUP 2

從圖片 2.32 的眼神光可以看出是和圖片 2.1 使用相同佈光位置，但這次的反光板是放在模特兒胸前的位置。

反光板將閃燈打出來的光線反射回上方，讓照片中的陰影區塊看起來比較沒有那麼深。我們還是可以看到模特兒鼻子和下巴下方的陰影，但這張照片的亮度顯然提高很多。

在這兩次的拍攝中，雷達罩能夠打出具有方向性的柔光。（圖片 2.4）。

圖片 2.3

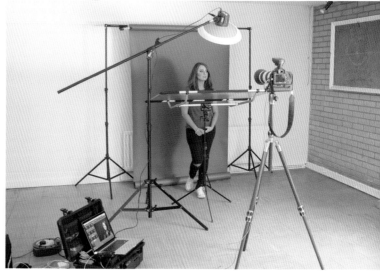

圖片 2.4

SETUP 3

從圖片 2.5 可以看到模特兒的臉只有單邊打光（**A**）：建議將光線只直接對準模特兒的側臉——在這個案例中，光線是放在相機的左側。

我們可以從眼神光（**B**）看到圓形的亮光，這點告訴我們它應該是用了雷達罩。而眼神光的位置在照片中的九點鐘方向，由此可知打光的位置是在相機的左側，光線的高度差不多是在模特兒的頭部位置。實際上，陰影的邊緣出現在模特兒臉部中間（**C**）而不是在其他的角度，這也是找出光線約在頭部高度的另一個線索。

亮部與暗部的交接處是非常明顯的，而且這兩個區塊並沒有逐漸融合，特別是模特兒的脖子（**D**），意味著這個打光位置有點難度。

圖片 2.6 是佈光圖，在這個案例中，雷達罩除了前面的反光罩外，沒有其它的反光材質，它被擺在模特兒側邊，燈頭的高度大約是在頭部的位置。

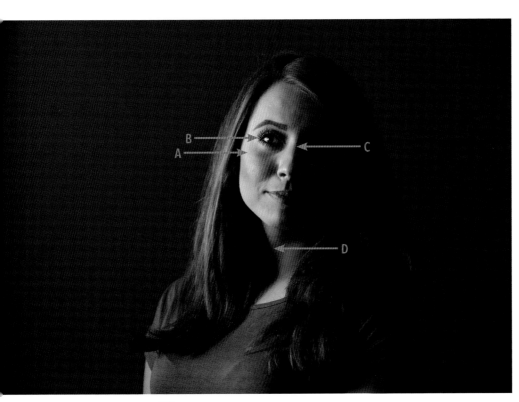

圖片 2.5

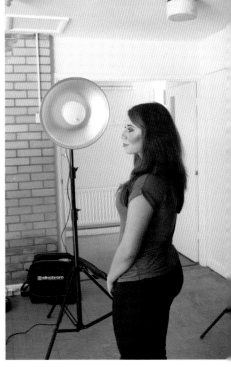

圖片 2.6

SETUP 4

從圖片 2.7 我們再一次看到模特兒僅有單邊側臉有光線外，另一邊便是陰影（**A**）。不過，你可以看到在臉部陰影的地方，有一些亮光在眼睛的下方（**B**）。由此可知打在模特兒臉上的光線是位在相機的左邊。然而因為有些亮光是臉頰上的陰影中，我們可以得知光線是位在模特兒的前方，而且是靠近相機的地方。這個佈光位置可以讓光線略過模特兒的鼻子，直接打在她的臉頰上。

圖片中有兩個線索可以讓我們知道打光的位置是在模特兒的頭頂上方。第一個線索是眼神光的位置是在十點鐘方向（**C**）。第二個線索是臉頰陰影處的亮光是落在她的臉頰，而不是她的眼睛上，或是眼睛上面的前額位置。

圖片 2.8 佈光圖可以看出打光位置的細節。雷達罩是相對較小的光源，而且燈泡上面的沒有其它的可以擴散光線的反光材質。比起前面的拍攝，這次雷達罩的位置距離模特兒較遠。這也解釋了為什麼打光很難，我的意思是亮部和暗部的交界處非常明顯，它們並沒有逐漸融合。

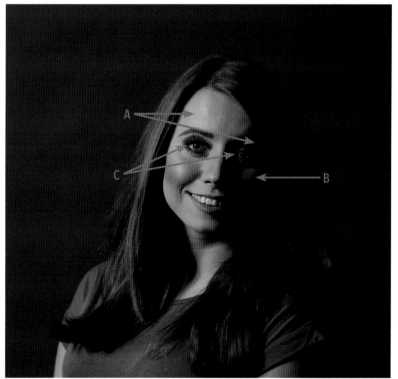

圖片 2.7

圖片 2.8

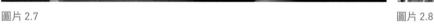

SETUP 5

圖片 2.9 的打光位置和之前的很像，但這次將雷達罩換成大型的燈罩——Elinchrom 135cm 八角柔光罩。

燈被擺在模特兒的斜前方。會這樣說是因為模特兒的臉部側邊有亮光，而另一邊則是陰影（**A**），除了臉頰的區塊（**B**）。光線一樣來自模特兒的上方，光線的角度朝下，從這邊可以知道模特兒的眼神光（**C**）大概是在十點鐘方向，而陰影上面的亮光主要落在她的臉頰上，只有些微的光線是出現在嘴唇的一旁。沒有太多的光線落在她的眼睛以及眼睛上方的額頭。

圖片 2.10 從佈光圖可以看出打光的位置及細節。

圖片 2.9

圖片 2.10

SETUP 6

圖片 2.11 是一張剪影照片,它的拍攝方式是請模特兒直接站在燈的前面(**圖片 2.12**),使用 Elinchrom 135cm 八角柔光罩(我的最愛)。

當我想要一個乾淨、亮白的背景時,我很喜歡用這個打光方式。很明顯地,拍攝全景的話,便不能使用這個配置,不過,當我使用更大的 175cm 柔光罩時,取景可變成是模特兒膝蓋往上的範圍,畫面比例約佔 3/4。

圖片 2.11

圖片 2.12

我開始使用這個打光配置,是在某次的拍攝中,燈擺在模特兒的正前方一直亮著。最後拍出我非常喜歡的效果,參與此次拍攝的拳擊手史蒂芬·庫克(**圖片 2.13**)。

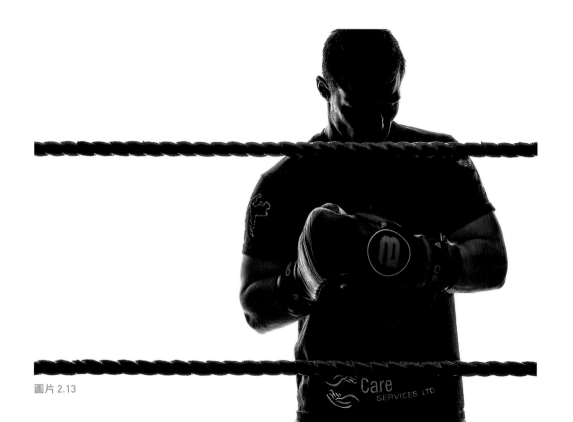

圖片 2.13

當你在有限的空間拍攝時，將燈擺在模特兒的後方去做出白色的背景不失為好方法。圖片 2.14 我使用上述的配置加上柔光罩，以及在 Setup 2（圖片 2.15）中提到的反光板。

圖片 2.14

圖片 2.15

哦，我分享一個突然想到的小建議，當你拍攝某人站在燈前時，有一點不會改變的是，這樣做會讓模特兒耳朵看起來比較亮（圖片 2.16），你可以做一件事來抵擋光線，那就是在模特兒的雙耳後方貼上黑色膠帶（圖片 2.17）。聽起來有點瘋狂，別人可能會覺得你很奇怪，但是這能讓你在後製階段節省很多時間。只是要記得別忘了告訴你的模特兒拍完記得拿掉。

圖片 2.16

圖片 2.17

OKay，現在我們已經討論過一些基本設定，也看過一些例子，像是我們該如何觀察暗部、亮部，以及從眼神光取得打光的位置等使用概念，接著來看看我完成的作品圖檔。

PICTURE 1

你應該有猜對這張照片是用了兩支燈拍出來的（圖片 2.18）。一支燈是用來打亮模特兒的臉部，這道高光會從他的手臂延伸到外套的前面上（A）。而另一支燈是放在相機的左側，這會讓狗狗的陰影落在模特兒的外套上（B）。

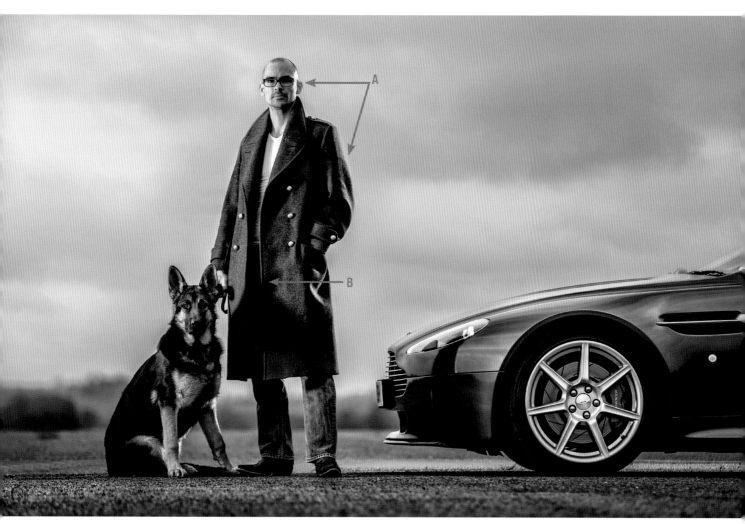

圖片 2.18

圖片 2.19

從圖片 2.19 你可以看到實際的佈光圖。我在相機的右側放了一支燈對準模特兒。然後放了一個銀色的反光板在相機的左側，用來把光線反射至模特兒身上。燈放在相機的左側一樣也能製造出不錯的效果。我沒有這樣做的原因是因為電源線的長度不夠。

這是一個很棒的後製案例，利用後製移除穿鏡的燈具。在原始照片中你可以很清楚地看到銀色反光板就放在車子的前面。

PICTURE 2

圖片 2.20 我只在旁邊（相機的左側）放了一支燈，擺放角度略在拍攝主體的前方。我把燈頭調高角度稍微朝下，如同 Setup 5。

我們可以從他們臉上的亮／暗部來看出燈的擺放位置，注意相機左側的每一張臉都亮了，以及相機右側的臉除了眼睛下方的亮光外，全都在陰影中（A）嗎？

我們也可以從投射在地上的陰影（B），來檢視放在相機左側的燈光，以及我的姪子威爾他上手臂後方的陰影（C）。

從佈光圖中，你可以看到光線是從左手邊打過來的（圖片 2.21）。

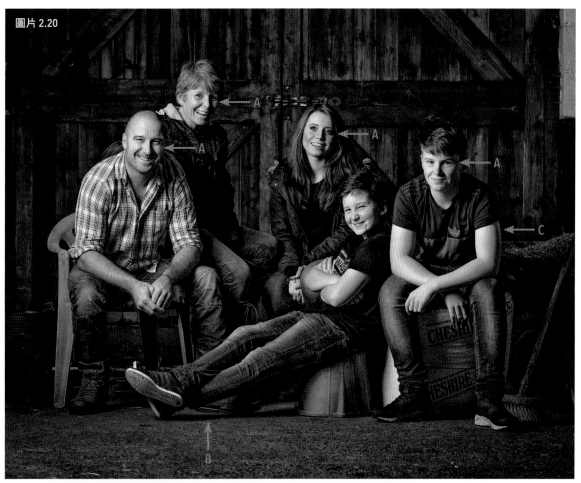

圖片 2.20

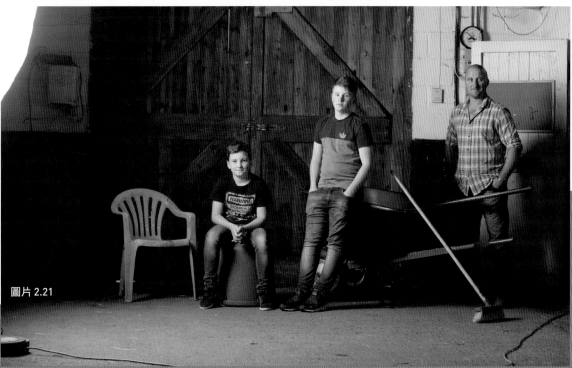

圖片 2.21

27

PICTURE 3

圖片 **2.22** 我只用了一支燈，我們可以從照片中拍攝主角臉上的暗部和亮部看出來。主角的左臉有光（相機的左側），而右臉除了顴骨與眼睛周圍出現的亮光（**A**）其它都是暗的。

圖片 2.22

圖片 2.23

按照 Setup 4 和 Setup 5 所提到的內容裡，主角右臉有光就表示燈是位在相機左前方，這一張佈光圖可以證實上述的觀點（圖片 **2.23**）。

圖片 **2.24** 用了類似的打光位置，但是將棚燈改成小閃燈。主角史蒂芬·庫克的照片是使用 Phottix Mitros+ 閃光燈和 Rogue 專業加大版柔光罩（可以翻到第三章）這是出力比較小的光源，由於閃燈的位置離史蒂芬很近，光線顯得柔和。

圖片 2.24

這支燈的位置是否高過於模特兒？燈頭有朝下嗎？還直接被放在一旁？我們都可以從鼻影的凸出程度，來判斷燈是擺在哪一個位置（圖片 2.25）。當你把燈架在高且燈頭角度朝下，鼻影就會和臉頰上的陰影區塊相連。

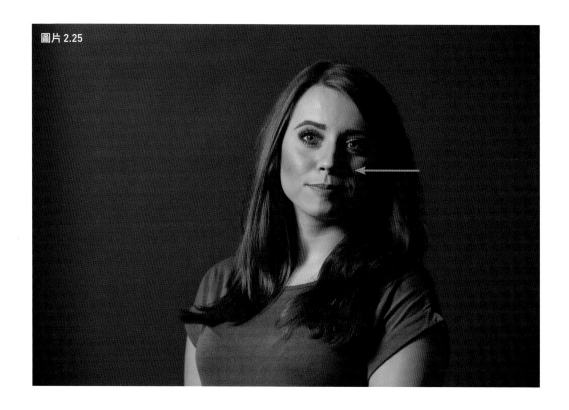

圖片 2.25

PICTURE 4

在圖片 2.26 中，可以看到使用了兩支燈：臉比較亮的那一邊是距離相機比較遠的燈所打出來的（A），而另一邊臉上的光則是距離相機比較近的燈所打出來的（B）。

一開始這個打光位置與 Setup 3 很像，這個案例中的光線——使用 Elinchrom 135cm 八角柔光罩，直接架在模特兒的九點鐘方向。這可能會讓模特兒的左臉都是陰影，然而，另一支放在模特兒後方的燈（位在相機的右側），對著他那一側的臉（圖片 2.27）。

這是一個很好用來跟你說明「如何移動位置」的案例，比起堅持站在模特兒前面定點拍攝，在拍攝主體周圍移動你的腳步，並從不同的角度來拍攝，能產生更多不同的照片選項。

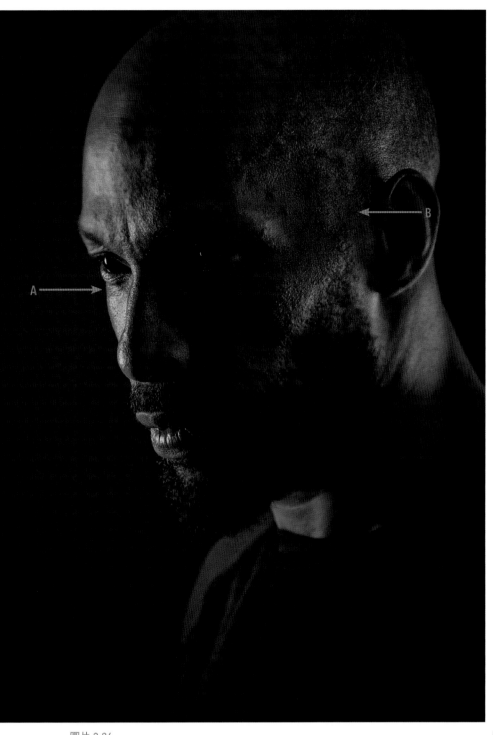

圖片 2.26

Elinchrom 135cm
八角柔光罩

Elinchrom 100cm
長條柔光罩

麥可・格林漢
（Michael Craham）

你的位置

圖片 2.27

PICTURE 5

在這張世界健身冠軍—奈吉‧聖路易士（Nigel St Lewis）的人像照片中（圖片 2.28），我們可以看到使用兩支燈，因為從相機左側（**A**）和右側（**B**）都能看到奈吉被光線打到。

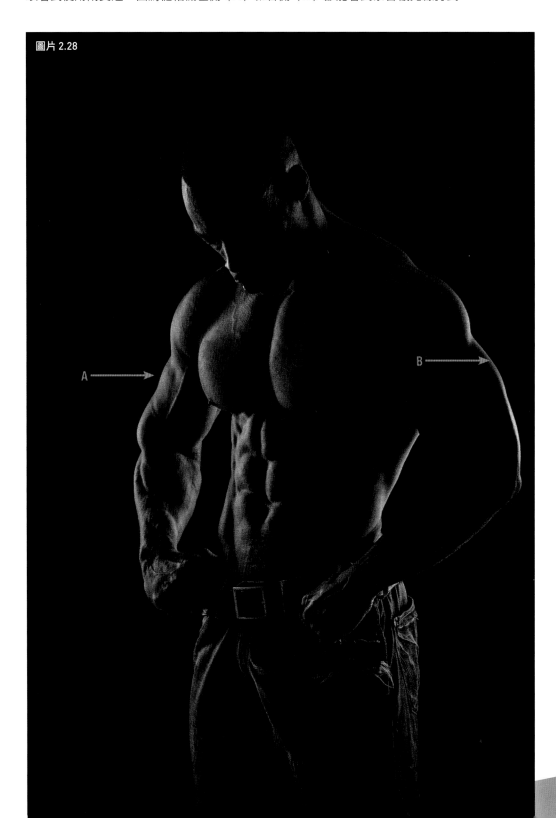

圖片 2.28

模特兒的兩側，甚至從頭照到腳都有光線。這是因為使用了長條柔光罩（圖片 2.29）。長條柔光罩裡面有很多格子（蜂巢罩）是為了防止光線擴散，蜂巢罩可以凝聚並控制光線的方向，長條柔光罩很適合用來拍攝這個類型的照片。

Elinchrom 130×50cm
長條柔光罩
（加裝蜂巢罩）

Elinchrom 130×50cm
長條柔光罩
（加裝蜂巢罩）

奈森‧葛林漢
（Nathan Graham）

PICTURE 6

照片中的拳擊手是奈森‧葛林漢（Nathan Graham），我用了一支燈，架在相機的右側，燈頭的高度比模特兒還高。我們可以看到這個主光，很自然地落在一個方向。也可以看到離相機比較近的臉部有光線，而離相機最遠那一側的臉則是陰影（A）。

你的位置

圖片 2.29

我也用了反光板（圖片 2.31）讓光線反射回到奈森身上，因為當時他穿著一件較深色的衣服，而打出來的陰影比我想得還要深。當然我也可以換成閃燈出力比較弱的燈。

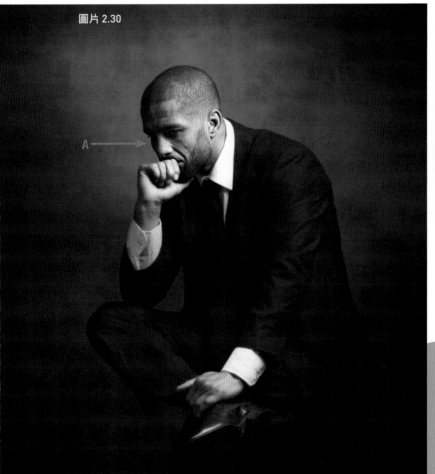

圖片 2.30

A

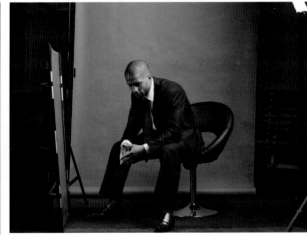

圖片 2.31

PICTURE 7

當你第一次看**圖片 2.32**，你很容易認為這張照片用了很多支燈，但這是另一個很棒的例子，利用後製來改變光線。事實上，拍攝這張照片只用了三支燈。

我們來分析一下，先來看位在畫面左邊的拳擊手史蒂芬·庫克。透過擂台上的環繩，我們可以看到落在他肩膀上以及上手臂的陰影（**A**）這也就代表燈是架在相機左側。從光線落在主角頭部的後方和旁邊，也可以獲得應證（**B**）。

當我們看到畫面右邊的教練麥克·紀勒斯（Michael Zilles），我們可以看到他的背部有光線（**C**），以及他頭部後面和頭頂都有光線（**D**）。這代表是有燈被架在相機右側的某一處。我們也能從史蒂芬前額上的陰影，有一處亮光得到應證。

圖片 2.32

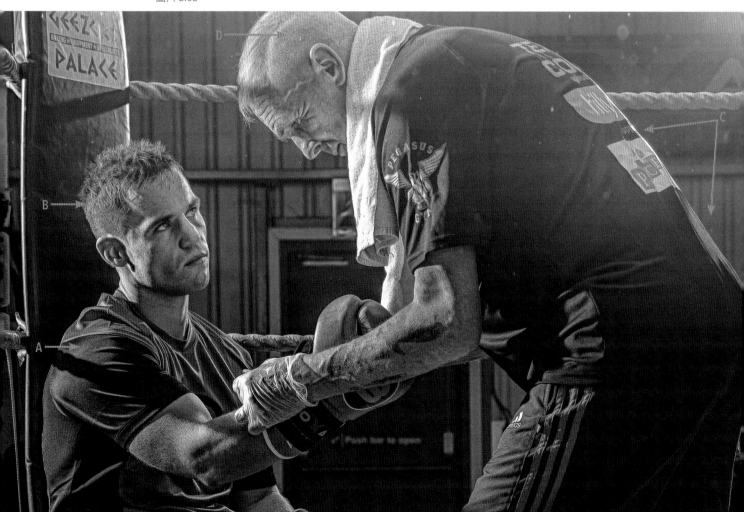

兩支燈已綽綽有餘，但我又在照相機的上方加了第三支燈，用來打亮史蒂芬和麥克身上的陰影，不然照片看起來會太暗。

在幕後拍攝場景照片中（圖片 2.23），你可以看到在相機左右兩側的燈光。我在閃燈的燈頭前面加了反光板，試圖模仿在拳擊場上會看的燈光。

PICTURE 8

從圖片 2.34 可以看到平時我拍健美先生常用的經典打光風格。同樣，因為這些亮部和暗部，你可能會都琢磨打光的配置，但事實上這張照片的用光十分簡單。

首先，當我們看到運動家詹姆士・波內（James Borne）的體格輪廓，我們可以看到光線是環繞在他的身體周圍。這就代表燈應該是照在身體的某一側，這個推測是對的。可以看到有兩個長條柔光罩分別架在照相機左右兩側。

從詹姆士的正面，我們可以看到他的頭頂有光線而下巴下方有陰影（B）。也可以看到在他的胸肌和腋下下方都有陰影（C），這也告訴我們在詹姆士的上方有架燈，且燈頭朝下。

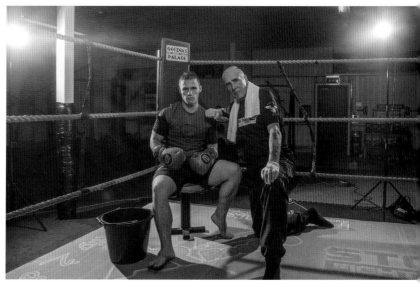

圖片 2.33

圖片 2.34

圖片 2.35 為佈光圖，顯示燈光架設的位置。

你可以看到有兩個長條柔光罩分別放在攝影棚的兩側，還有一支 Elinchrom 135cm 八角柔光罩放在上面，燈頭朝下，這支燈是距離詹姆士站的位置約 0.5 公尺。光線打亮了他的身體，並加深了身體凹陷處的陰影，拍攝效果看起來很像偷偷做了加亮和加深的效果，這讓肌肉線條看起來更為立體。

詹姆士被要求站在站台上，所以放在他前面的反光板不會出現在畫面中，而且反光板可以反射一點光線到他的下半身。

圖片 2.35

需要注意的是，我拿掉了柔光罩裡面的柔光布，讓光線的強度介於柔光與強光之間。這類型的打光風格，我通常會用來拍攝比較強壯的體格。

PICTURE 9

老實說，這張運動家格蘭‧理查德森（Glenn Richardson）（**圖面 2.36**）的照片有點誤導，因為實際上沒有用閃光燈拍。如果你看這張照片在想是不是有燈架在他的肩膀和後背來營造肩膀上的強光，可能還有另一支燈放在格蘭的前面，你的判斷是對的。

事實上，這張照片是用現場的環境光，這是我很常在做的嘗試，我會盡可能不要破壞健身房現場的環境光。

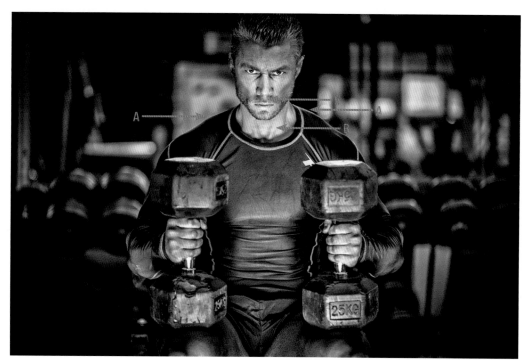

圖片 2.36

在格蘭肩膀上的光線（**A**）來自於上方的天花板燈光（**圖片 2.37**）。其它現場光之一的陽光是透過擺在格蘭面前的銀色反光板反射，打出光線往上照的效果。我們可以發現光線角度稍微朝格蘭上方的角度，因為在他的下巴和鼻子下方沒有陰影（**B**）。

我們現在看了幾個例子，也能大致了解光線是如何打在他們身上的。使用「逆向思考」的方式來觀察照片是很棒的練習，它可以幫助你更了解光線。就像我曾提過的，創意不是你用了什麼燈具或是控光配件，因為同樣的照片可以用不同方式拍攝。假若能看出照片裡面用了哪些光線才是最好的複製方式，試著去拍出你自己的照片吧！

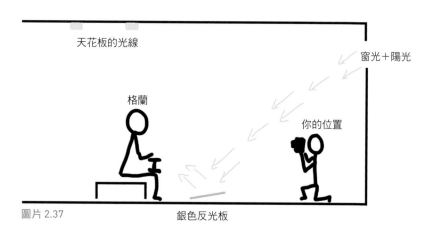

天花板的光線

窗光＋陽光

格蘭

你的位置

圖片 2.37

銀色反光板

3 GEAR TALK
談談器材

我很常被問到都是用什麼攝影器材，還有使用它們的原因。看一下在這本書中，我們提及的拍攝與後製。我想我可以在這個章節談論任何我會用的器材。下面的內容會提到我覺得好用的器材。我嘗試過各種不同的器材，也花了很多錢在購買器材上，重點會提到這些器材的合適使用時機，工作流程以及我會拍攝的作品。

我對於品牌好壞的爭論完全沒有興趣，因為根據歷史紀錄顯示，一個品牌的新特點，會在接下來的某一個時間點，出現在另一個品牌上。我敢說我大概什麼器材都用過了，但現在我很滿意手上正在使用的器材。

哦！有件事很值得一提的是，在接下來的內容中絕對沒有「業配文」。我並沒有因為提到這些器材拿到任何利益。我會使用這些器材是因為它們符合我的需求與拍攝概念，這些器材一直都能拍出很好的效果，從沒讓我失望過。

相機

我第一次拍攝是用 Nikon D200 拍的，我喜歡這台相機。剛開始用 Nikon，只是因為每個人都用 Nikon，我就是從 Nikon 開始學拍照。因為朋友都用 Nikon，很容易借到鏡頭和其他的配件。

圖片 3.1

但幾年過後，我換成 Canon，這也是我近期使用的相機。在寫這本書的時候，我使用的是 Canon 5D Mark III（圖片 **3.1**）。我改用 Canon，是因為這台相機很符合我的作品風格。後來在我開始使用連線拍攝時，因為 Nikon 的連線拍攝只能將照片存到我的電腦，不能同時儲存到記憶卡和我的電腦裡（或許現在已經可以了）。單這個原因就讓我有點焦慮，因為電腦有可能在拍攝和回家這段時間內發生意外，而且令人沮喪的是，照片有時候只能在電腦裡面看，而不能同時在相機和電腦查看。你可能會好奇，為何我在連線拍攝時還想要看相機拍的東西？你的懷疑絕對沒錯，主要是因為我希望在教學的時候，照片能同時出現在這兩個地方，如此一來，我的學生可以看著電腦中的照片，而我能看到我相機裡的照片。

長話短說，我會換成使用 Canon 是因為它能同時將檔案存在記憶卡和電腦中，而且也能讓照片同時出現在相機和電腦上。我也發現它的操作介面比較容易使用，但這只是我的個人喜好。

關於鏡頭，我的鏡頭是 70 ～ 200mm f/2.8L IS II USM。我也喜歡用 85mm f/1.8、100mm f/2.8 Macro 和 24 ～ 105mm f/4L IS，但最後一顆鏡頭很少用。

專業棚燈

對於大型閃燈來說，攝影棚的棚燈和控光配件都是用 Elinchrom。我試過多種不同品牌，但最後找到 Elinchrom 最符合我的工作風格。

Elinchrom ELC Pro HD100 棚燈（圖片 **3.2**）是很堅固耐用的器材，性能向來不錯。通常它的閃燈出力範圍可以從 8 ～ 1000 瓦，並具備 Hi-Sync 閃燈高速同步模式（還有其它的模式），這可能讓我超越原本的快門同步速度。而且還可以無線操控，只要使用 Elinchrom 無線閃燈觸發（圖片 **3.3**）。

我喜歡 Elinchrom 的控光配件，因為它可以很快地拆裝，我最常使用的控光配件就是 Elinchrom 135cm 八角柔光罩（圖片 **3.4**）。

圖片 3.2　　　　　圖片 3.3　　　　　圖片 3.4

我也會用 Elinchrom D-lite RX One 棚燈（圖片 **3.5**）這被視為是新手入門常用的棚光，還內建了無線接收器和散熱風扇，而且非常輕可以放在燈架上使用。

最後一個我想提及的裝備是神牛（Godox）外接式電筒（圖片 **3.6**），當我在戶外或是我的拍攝地點沒有電力的時候，便可以使用。

圖片 3.5　　　　　圖片 3.6

小閃燈

要看我拍攝的內容來選擇燈具，除了 Elinchrom 外，我也會用 Phottix 小閃燈。

以前還在用 Nikon 相機的時候，我有一堆 SB800s 的小閃燈，但我已經全部賣掉了，當我換成 Canon，就不太用小閃燈了，因為我的拍攝工作不大需要使用它們。

後來我開始用一些小閃燈——也就是 Phottix Mitros+ 小閃燈（圖片 3.7）——當它跟其它配件裝在一起時，我號稱它們為「即刻人像組」，我會把它們裝在相機包放在車廂裡，隨時都可以用。相機包裡面裝有比較便宜的照相機（Canon 760D）、一支小閃燈、Phottix Odin II Trigger 閃燈觸發器（圖片 3.8），還有 Rogue FlashBender 2 XL Pro 專業閃燈配件。

「即刻人像組」方便攜帶，而且因為我常常帶在身邊，後來便隨拍了很多的人像照，這些照片都會儲存到我的資料夾裡。Phottix 的閃光燈是很好的配件，而且耐用，它的介面設定操作也很簡單。

圖片 3.7

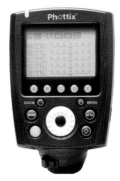

圖片 3.8

小閃燈配件

因為我隨身攜帶「即刻人像組」，所以想說買一些不同的閃燈配件來搭配，但實際上我是想要的是 Rogue FlashBender 2 XL Pro 專業閃燈配件（圖片 3.9）。

這個配件的體積輕巧（13"x16"），不易倒燈，它是格子狀的（類似蜂巢罩）。我很常用這個配件隨機拍人像，因為它可以很快地裝上 Phottix Mitros + 小閃燈。如果沒有攝助時，我正在拍的人也可以幫忙拿穩它，根本不需要準備燈架。

你可以自由地使用這些控光配件，像是加裝柔光罩或是拿掉蜂巢罩，因為它們是可拆卸的，可以很自在地控制光線。

圖片 3.9

三腳架

我試過很多不同品牌的三腳架，浪費了很多錢，我買了一堆便宜貨，但在持續使用後，三腳架都會折損，然後就必須再去買新的，我想這樣的花費應該不是很經濟。有句老話出現在我的腦海裡：「便宜貨，要買兩次」。

我建議最好的三腳架是買你能力所及的那一支，因為一支三腳架至少可以用好幾年以上。我的三腳架是 3LT（3 Legged Thing）出產的，特別是 Winston（**圖片 3.10**）這支最適合我用：輕又強韌穩固，方便快速裝卸，也可以用在多種不同的配置，我非常喜歡這隻三腳架，真的很好用。

圖片 3.10

傳輸線

很簡單，如果你要連線拍攝，那麼傳輸線就是必需品。美國專業攝影配件品牌 Tether Tools 傳輸線，提供多種傳輸工具，我認為這裡面一定要有的配件的叫做 JerkStopper 傳輸線固定裝置（**圖片 3.11**）。基本上，這是一個小配件可以連接到你的相機，用來防止傳輸線從相機脫落或是插座被損毀。插座的維修費用可是不便宜！

我現在用的傳輸線是亮橘色，這能減少它們會被踩到機率，或是從我的相機或電腦上被扯下來（**圖片 3.12**）。

圖片 3.11

圖片 3.12

測光表

我第一次使用測光表時，完全不知道該怎麼用。事實上，我是一直被告知用數位相機是不需要這個配件的，就某種程度來說是沒錯，我想可能是因為在數位相機時代之前，有測光表或是使用測光表，並不會改變拍攝的本質。

幾年前我還不知道測光表的作用，直到我的鏡頭總是有問題。那時我在荷蘭和我的朋友法蘭克·德霍夫（Frank Doorhof）一起開課，我發現當我將鏡頭從 Nikon 70 ～ 200mm f/ 2.8 換成 Nikon 24 ～ 70mm f/2.8 時，就無法曝光。於是我用了測光表和另一顆相同的鏡頭做測試，證明鏡頭真的有問題。

當我要架燈或是多支燈的時候，測光表的確有幫助，我甚至不用拿起相機，就能確定曝光的程度——這件事讓我的客戶印象深刻。

使用測光表能讓我在很短的時間裡面就找出技術層面的問題，曝光度若沒有問題，我便可為在尋找的畫面做出調整。測光表的數據讓我的拍攝工作有一個最好的開始。

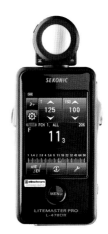

測光表讓我有時間去享受拍攝，和我的拍攝主角有創意上的交流。

入門的測光表便可以滿足大多數人。不過，我用的是 Sekonic LiteMaster Pro L-478DR EL 測光表（圖片 3.13），它不僅可以給我光線數據，也可以啟動 Elinchrom 棚燈，還能調整它的電源開關，所以我不需要走到棚燈前面去作調整或是拿著 Elinchrom 無線觸發器。

圖片 3.13

硬碟備份系統

我很傷心，我曾經是硬碟故障的受害者。有很多很多真的很多的檔案全不見了。那時，我便發誓這樣的事絕對不能重演。但是說歸說，有句老話叫：「硬碟總是處於兩種狀況：不是壞了，就是快壞了。」

我花了一點時間去找硬碟備份系統，它讓我放心許多。這樣的事情也曾發生在的個朋友身上，克里斯·弗德斯（Chris Fields）在 CHNO 科技公司上班，是一位科技專業人員，精通英國的照片和影片市場，他與一個名叫 CRU 的公司有密切的合作，這間公司主要是製造備份系統工具。克里斯問了我很多問題，並針對我的需求提出完全符合我所需的備份系統。

現在我的檔案都會自動備份存檔，RAID 磁碟陣列儲存系統（圖片 **3.14**），它的螢幕會通知我該系統的功能是否正常或是其它問題。此外，以這樣的方式儲存檔案等於是雙重備份（圖片 **3.15**），而且我還用了雲端備份，所以我應該可以高枕無憂吧！我猜你應能了解硬碟壞了之後有多痛苦難熬了，對吧？

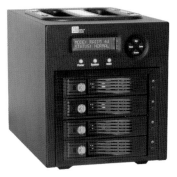

圖片 3.14

圖片 3.15

螢幕

我也常常被問到電腦裝備。在寫這段內容的時候，我買了一台高階的蘋果筆電，在買的時候我就把記憶體，處理器和所有一切都升級。這台筆電就一直放在我的桌子上與我的螢幕相連，我的螢幕是 BenQ SW2700PT 27 吋的攝影專用螢幕，我非常喜歡（圖片 **3.16**），所以放了兩台螢幕。

它的顏色和對比絕佳，而且都被重新校正過（用我的 X-Rite i1 Display Pro 校色器），這個螢幕給我最佳照片，輸出最棒的顏色，對比和亮度。特別是在我從輸出中心

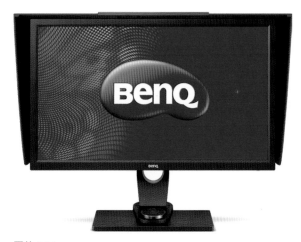

圖片 3.16

拿照片回來時，更為明顯。品質好的螢幕讓你上天堂，如果可以的話，我強烈建議你可以將錢投資在螢幕設備上，還有一台可以定期校正螢幕顏色的設備上。

另一個救命功能是這個特別的螢幕上，裝有遮光罩（圖片 **3.17**），它可以防止光線直接照在螢幕上，影響我在電腦上看圖檔，這也會影響修圖。

繪圖板和筆

沒有 Wacom 繪圖板，我根本無法處理圖檔。這個繪圖板有各種不同的大小尺寸。我現在用的是小的 Wacom Intuos5 Touch 繪圖板（圖片 **3.18**），我覺

圖片 3.17

得這個大小剛好，因為我只是簡單地想把手腕放在一個地方，可以左右滑動螢幕。

強烈建議你可以買來用，它們能讓你在修圖時更好地操作。

有一個要注意的地方是：當你第一次使用這個繪圖板可能會覺得有點奇怪，但是不用擔心，這是正常的現象，因為這是以不同的方式來控制你的滑鼠游標。堅持使用一到兩天，我保證你會完全愛上它。

圖片 3.18

外掛濾鏡

我不是大量用外掛濾鏡的人，但有幾個是我常用的外掛。

TOPAZ CLARITY

Topaz Labs 系列濾鏡生產很多不同的濾鏡效果，可以用來處理修圖和製造特效。其中一個我不能沒有的外掛濾鏡，叫 Topaz Clarity 不同於 Adobe Lightroom 或是 Camera Raw，它透過不同程度的對比度，讓照片有了很大的後製空間，這個外掛濾鏡的對比度從小到大一應具全。

在這本書中，特別是第四章，我會分享一些使用 Topaz Clarity 外掛濾鏡。你們將會看到一些圖像範例，可以加在你的圖像上，而這是很難單用修圖軟體複製的。

NIK COLOR EFEX PRO 4

Color Efex Pro 是 Google's Nik Collection 的其中一個，是很棒的外掛，裡面有很多調性及預設，都可以使用在你的照片中，去創作獨特的影像。你可以翻閱這本書，特別是第四章，我會介紹怎麼使用這個外掛濾鏡，不過我只用了一些。

最近我已經開始減少使用 Color Efex Pro 的頻率，因為我偏好使用 Photoshop 的顏色查詢來幫影像增色，但我仍然想要安裝這個外掛濾鏡在電腦裡，以防偶爾想要用。

影像輸出

儘管自為為是怪胎或是圖方便將照片存在硬碟中，我仍然認為列印輸出才是王道。

沒有什麼可以贏過你手上拿的一張紙本輸出的照片，而且當你要拿這張照片給其他人的時候，或許是客戶，對於他們來說，這跟在螢幕上看圖是全然不同的感受。他們可能會在這張照片旁邊走來走去欣賞、拿起來遠看、近看檢視、可能會放在不同的燈光底下觀看，或是拿給旁人一同欣賞，也或許會放在展示板上。

對於每一個我拍攝的客戶或是個人展，我總是會送給我的拍攝主角們一張輸出照片，當作是感謝他們，我也常常會把照片輸出格式定在長 18 吋、厚約 2 公分的卡紙上。

對於我所有的輸出，我是交給 Loxley Colour 印刷服務，位於蘇格蘭，並不只是因為他們的列印品質和產品，還有他們提供的服務和支援，非常優質。

圖片 3.19

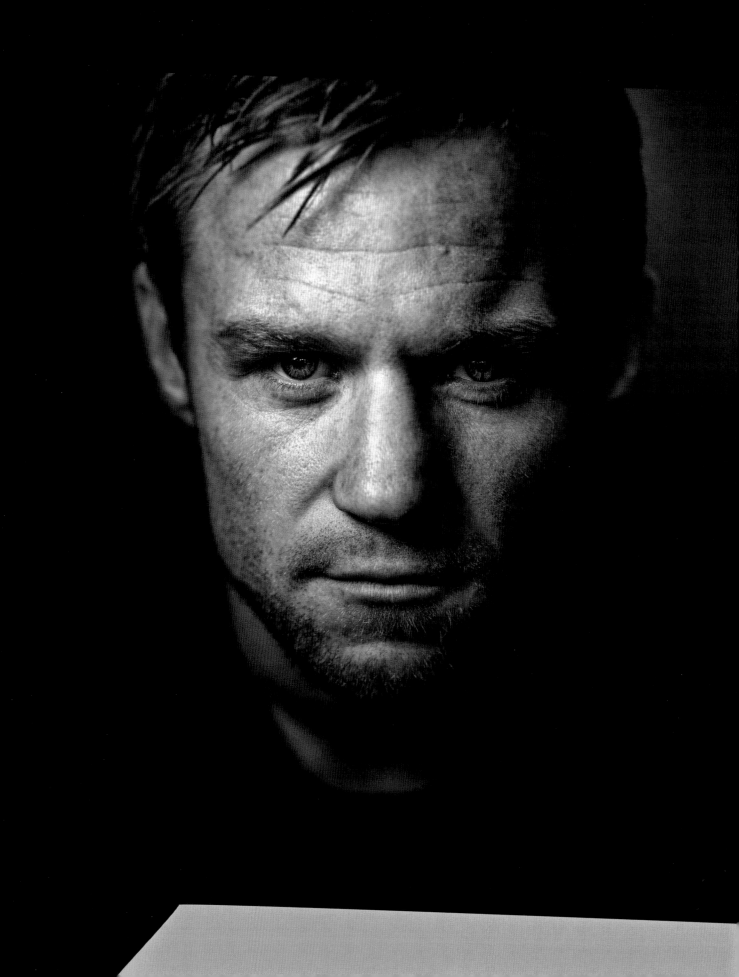

4 MY COMMONLY USED TECHNIQUES

我最常使用的拍攝技巧

在這個章節我想分享一些我最常用的拍攝技巧，這些技巧不一定是最好的，因為仍有很多技巧會被發掘，如同 Adobe 不斷地加強它們的軟體一樣。也就是說，在這個章節提到的技巧是我認為可以為拍攝帶來最佳效果，幫我節省時間，也很容易的反覆複製。

當你看第五章的第十四小節，你會一直看到我經常說要回頭看第四章，而不是在每一個章節只是就單一個技巧反覆深入研究。這個想法是為了避免你們重複讀過已看過的內容，也可以讓你們方便找到我最常使用的技巧，你們就不用一直重頭翻書尋找。

一開始我會先介紹拍攝技法，然後再進入修圖技巧。

圖片 4.1

 NOTE 到下面網址的步驟，下載你所需的步驟圖檔：

http://www.rockynook.com/photograph-like-a-thief-reference/

隱形黑色背景

什麼是隱形黑色背景？

有句話說的好，一張照片勝過千言萬語，這裡有修圖前（圖片 4.2）和修圖後（圖片 4.3）的照片，讓你了解我想表達的意思。

毫無疑問地，擁有這個技巧可以幫你節省很多時間、精力和金錢。也可以讓你增加一點創意，將受限於攝影棚或折疊背景板下的場景搬到戶外。

圖片 4.2 Before

圖片 4.3 After

如何拍出隱形黑色背景？

基本上，我們要讓相機去拍沒有光線的地方，而不是有光線的地方——以小閃燈為例，我們不想讓相機拍到任何耀眼的光線。為了達到這個效果，我們必須馬上有一個黑色背景。這個技巧是任何相機都能拍出來的，只要相機有手動模式，能夠啟動閃光——也就是指 SLR，無反光鏡以及一些能對焦就能拍照的相機。

只需5個步驟就能做到！

1. **手動模式** 相機設定為手動模式。對的，現在你可以控制快門速度、光圈、還有感光度。然後你必須告訴這台相機該怎麼做，而不是讓相機主導，給你一張它認為你想要拍的照片。.

2. **感光度** 相機設定在最低的 ISO。ISO 可以看出相機對光的敏感程度。低感光度 ISO 200，指對光線較不敏感，然而 ISO 1600 這樣較高 ISO 表示對光線較敏感。ISO 數值越高，雜訊（Noise）就會越多，而且會出現在畫面中，特別是在暗部的地方。依照我們想拍出的黑色背景程度，不用擔心相機的感光度，將 ISO 盡可能調低。我的 NIKON D3 可以將感光度調低至 ISO 100，也就是說相機將對光線一點都不敏感，最後拍出的畫面會很棒，清晰且沒什麼雜訊。

3. **快門速度** 相機設定在最高閃燈同步速度。最高的快門速度可以和閃光一起同步。相機快門會很快地開關，讓閃燈發出的光線能夠同步進入相機的感光元件。常見的最高快門速度約在 1/200s 到 1/250s。雖然我們藉由極度高的快門速度像是 1/8000s，很容易就能讓場景變成全黑，但問題是快門開關太快，以至於沒有任何光線可以進入相機的感光元件，所以我們必須堅持使用最高的快門速度，好讓我們的相機和閃光能夠一起同步。

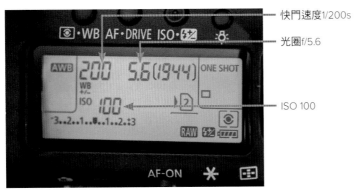

快門速度1/200s

光圈f/5.6

ISO 100

圖片 4.4

4. **光圈** 最後的相機設定是光圈或光圈數值。你用過幾次以後，便能自然反應要使用什麼光圈數值。最棒的事情是選擇光圈數值 f/5.6，然後從這個數值開始調整。只要到達這個階段，開始拍攝你的主角時，自然會看到你想要拍攝的結果。這裡的目的是在於絕對看不到相機螢幕上的東西，你應該只能看到全黑的螢幕。如果你看到一點點背景，那麼很明顯地有些光線偷偷進入到相機的場景裡。

你要做的調整就是將光圈稍微調小一點，如果你想有些微光，可以將光圈值設定在 f/8.0（圖片 **4.5**），或嘗試調至 f/11, 甚至 f/16（圖片 **4.6**），看看能拍出什麼效果。

圖片 4.5 背景並不是全黑的

圖片 4.6

5. **閃光燈** 現在你必須設定相機要拍攝的場景，讓螢幕是全黑。最後一個步驟是帶入閃光燈。無論你偏好在哪架設閃光燈，或是使用什麼樣的控光配件，都能完全依照個人喜好設定，全看你想要拍出什麼效果。我發現我可以用 60 吋的反射傘拍出很棒的效果（圖片 **4.7**）。這個是一個很棒的配件，能夠拍出很美的光線，而且我用了夾子讓它半開，便能控制所需的光線量，以及控制光線的路徑（圖片 **4.8** 和 **4.9**）。

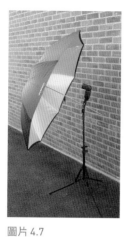
圖片 4.7

圖片 4.8

圖片 4.9

操作幾次之後，透過經驗便可找到你想要的閃燈出力。在找到之前，先選一個你想要的出力（例如 1/4 出力），試拍看看效果如何。如果你想要更多光線，加強閃燈的出力直到達到你想要的效果。

根據規則，快門速度控制光線能傳到感光元件的量，而光圈則是控制閃光的出力。但就這個技巧而言，一旦你設定黑色背景的快門速度和光圈，真的就不需要再做調動，只要手動控制閃燈出力。

因為這個技巧需使用外接閃燈，你必須用一些方法來啟動你的閃燈。我會隨身攜帶無線觸發器（PocketWizards），這是專業級的無線觸發器。它們即使在很荒謬的距離還是能穩定運作。觸發閃燈的方法有很多種，包含使用簡單的閃燈同步線連接相機與閃燈（具局限性）或是利用紅外線觸發器。Nikon 的用戶可以利用它們的創意閃燈系統，讓相機內建的閃燈去觸發另一支閃燈（光觸發）。或是你也可以買引閃器，看起來還蠻好用的。

總結五個可以拍出隱形黑色背景的步驟：

1. 相機設定為手動模式。

2. 感光度選擇最低 ISO（ISO 200 或比這數值再低）。

3. 快門設定閃燈同步速度（約 1/250s 或是 1/200s）。

4. 選擇所需的光圈數值（使用 f/5.6 作為起點）。

5. 加入閃燈拍攝。

簡單來說，就是以上五個步驟。因為我希望這個過程是簡單明瞭的，有刻意控制自己不要講太多技術細節，假如你想多瞭解一些技術層面的事情，我很樂意給你一些推薦書目。

有幾件需要注意的事項

1. 如果你在室內使用這個技術，要注意淺色的牆壁會再將閃燈的光線反射回來，這樣會讓整個空間變亮而破壞黑色背景。我的建議是當你在室內使用這個技巧時，或許可以限制光線的走向，可以在小閃燈上頭加裝 Honl Photo 蜂巢罩、Lastolite 柔光罩或將反射傘半收。

2. 如果在一個陽光煦煦的午後使用小閃燈進行外拍，你必須大幅調小光圈（例如調到 f/22）
這樣閃燈光線就不至於太強，而感光元件也接收的到。這是為了在拍攝時能找到一個被陰影
覆蓋的區塊，最好是可以等到陽光沒那麼刺眼時。這個技巧也可以在正中午或是好天氣下使
用，但可能需要搭配更多出力的閃燈，這樣開銷也許會有點吃不消。

圖片 4.10

圖片 4.11

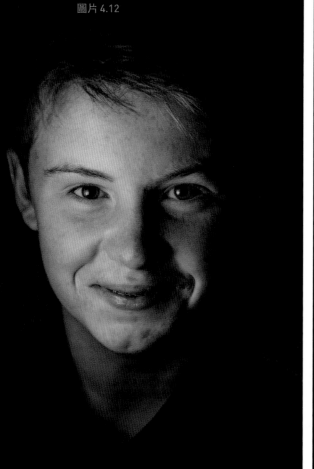

圖片 4.12

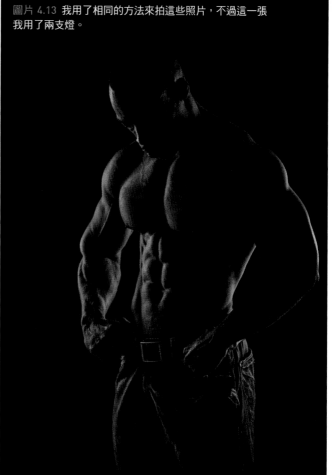

圖片 4.13 我用了相同的方法來拍這些照片，不過這一張
我用了兩支燈。

調色

Photoshop 有數不清的技巧與調色的工具：像是色階、曲線、色相 / 飽和度、色階調整，或其它選項。以 Photoshop 為例，你使用的修圖技巧，全看個人喜好，這無關對錯，只要最後的結果是你要的。

也就是說，我有兩個偏好的調色方式，這兩個方式可以營造出特別的情緒與氣氛。我在寫這本書的時候，有使用 Google's Nik Collection 的 Color Efex Pro 4 外掛，或是 Photoshop 裡的顏色查詢（LUTs）。在這個章節我說明如何使用這兩項工具，讓我們從「顏色查詢」開始，這是我滿常用來調整照片顏色的方法。

在這個時候，我已經開始用 Photoshop。我嘗試很多不同的方法調色，試圖讓照片達到我所追求的心情與氣氛。我仍然會使用曲線，選取色階調整圖層以及 Color Efex Pro 4 外掛，不過，我發現比起其他方式，我更常使用 Photoshop 的「顏色查詢」。我喜歡透過組合一些顏色、色階調整圖層，控制它們的透明度，實驗不同的混合模式來創造出自己的修圖風格。

PHOTOSHOP 顏色查詢 (LUTS)

顏色查詢位於 Photoshop 的調整視窗上。你可能只是會想試試點擊每一個預設去看效果如何，然而如果你整合這些預設，改變它們的功能，甚至是改變混合模式，會有千百種可能性。

我們會在第八章的牛津護衛隊系列照片討論到完整的修圖過程，但是現在我會先解釋如何使用顏色查詢拍出我想要照片。

圖片 4.14

1. 在 Photoshop 的調整視窗中，點選顏色查詢來加入顏色查詢的調整圖層。

2. 在顏色查詢選項中，於 3DLUT 檔案中，下拉選取 TensionGreen，然後點選圖層視窗中的顏色查詢圖層，將透明度調至 30%。

3. 點圖層視窗中的顏色查詢，加入第二個顏色查詢圖層，一樣於於 3DLUT 檔案中，下拉選取 EdgyAmber.3DL（**圖片 4.16**），點選圖層視窗中的顏色查詢圖層，將透明度調至 20%。

4. 再加入第三個顏色查詢圖層，一樣於於 3DLUT 檔案中，下拉選取 FoggyNight.3DL（**圖片 4.17**），點選圖層視窗中的顏色查詢圖層，將透明度調至 20%。

圖片 4.15

圖片 4.16

圖片 4.17

圖片 4.18 Before

圖片 4.19 After

COLOR EFEX PRO 4

在 COLOR EFEX PRO 4 中，有很多不同的濾鏡可選擇，但老實說，我只會用其中三個：交叉處理，交叉平衡和上色。因為這三個可做出我想要的感覺。我們舉例來看如何使用這三個濾鏡。

1. 在 Photoshop 中，從濾鏡 > Nik Collection > Color Efex Pro 4 > 開啟 Color Efex Pro 4。選擇交叉處理（圖片 4.20），然後從下拉選單選擇 Y06，設定強度為 55%（圖面 4.21）。然後點選添加濾鏡。

圖片 4.20

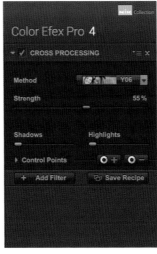

圖片 4.21

2. 點選交叉平衡（圖片 4.22），下拉選單點選鎢絲燈（Tungsten）到日光（Daylight）（1），並將強度設定為 70%（圖片 4.23）。然後點選添加濾鏡。

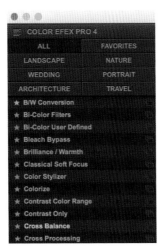

圖片 4.22

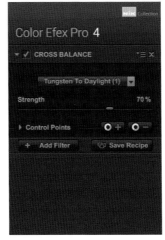

圖片 4.23

3. 點選調色（Colorize）（圖片 4.24），然後下拉選單選擇 2，並將強度設定為 15%（圖片 4.25）。
然後點選添加濾鏡。

如同我說的，當我使用 COLOR EFEX PRO 4 的外掛濾鏡，會試圖使用這三個預設，以及實驗它們的各個選項。當你整合這些濾鏡，製作出你喜歡的圖像，你就可以於選單上點選儲存你的調控檔，日後只需要輕點一下這個鍵，就能使用相同的濾鏡組合。

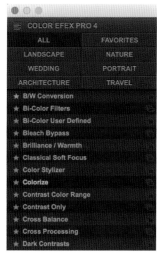

圖片 4.24

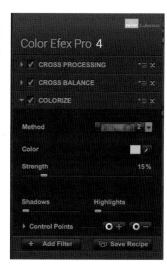

圖片 4.25

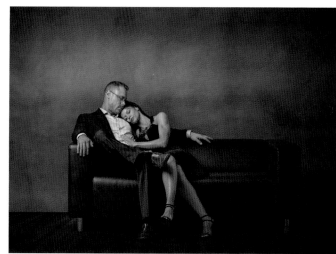

圖片 4.26 Before

圖片 4.27 After

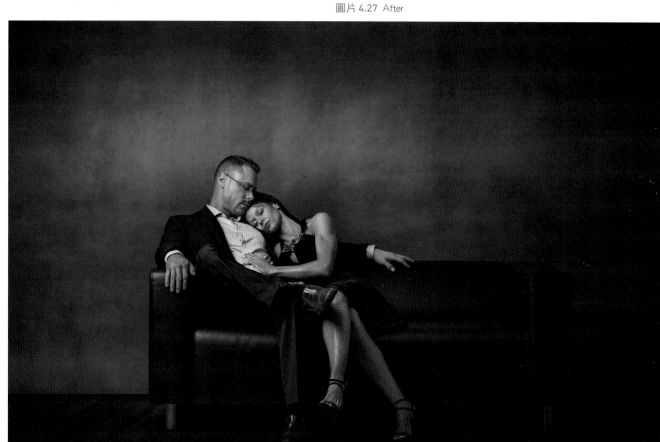

對比

在 Photoshop 和 Lightroom 中，有很多方式可以拉高對比，但我有兩個是自己最喜歡用對比方式，而我使用的對比方法則是取決於照片給我的感覺。

TOPAZ CLARITY

讓我們到下一個步驟，這是 Topaz Labs 中的濾鏡，叫 Topaz Clarity 外掛濾鏡。

這裡沒辦法給你看太多這個外掛濾鏡的內容，雖然這個外掛有很多可以用的預設和調整，但我已發現只有兩個滑桿符合我所想要的效果：階調對比（Micro Contrast）與低對比（Low Contrast）你可以在右邊視窗找到這兩個滑桿（圖片 4.28）。

我的經驗法則是先增強階調對比，讓低對比少一點，如（圖片 4.28）將階調對比的數值設定為 0.25，而低對比為 0.09。

圖片 4.28

圖片 4.29 和 4.30 可以看出圖片編輯前及編輯後的版本。
Topaz Clarity 外掛濾鏡的效果在書中不一定能很明顯看出來，它的效果在電腦螢幕或列印輸出會比較明顯（這也是可以看出對比不同之處的原因）。然而，你可以看出增加在皮膚上的紋理效果（圖片 4.30，A），而且也可以看到史蒂芬臉上的陰影部分變深（B）。

圖片 4.29 Before

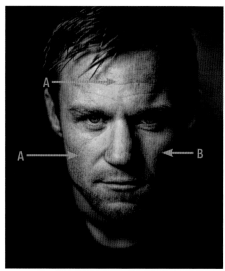

圖片 4.30 After

我也會轉換成黑白照片（圖片 4.31），使用 Topaz Clarity 外掛濾鏡做出粗糙的質感，兩者相互運用的效果很不錯。當我把這張照片用印在金屬上時，呈現出來的結果非常的棒！這張人像照片看起來很像 3D，照片上的人看起來很真實，像是直接與觀眾對看。

圖片 4.31 黑白版本

遮色片銳利化調整

我偏好在最後的修圖過程中，使用 Photoshop 的遮色片銳利化調整。我沒辦法解釋為何喜歡這樣做，這不單只是一種習慣，也是一個很棒的技術，可以在不會弄髒照片的情況下，加強對比度。它能在增加照片的整體對比度時，不會產生任何混色或是掉色的狀況，不過，你若是使用其他的方式增加對比度，偶爾還是會發生這些情況。

可以在濾鏡＞銳利化的選單中（**圖片 4.32**）找到遮色片銳利化調整。使用這個技巧的時候，你可以藉由維持一樣的總量和半徑數值，來達到最佳效果。（如果你增加總量，也必須增加半徑的數值），所以可以把預設數值設定在 0（**圖片 4.33**）。

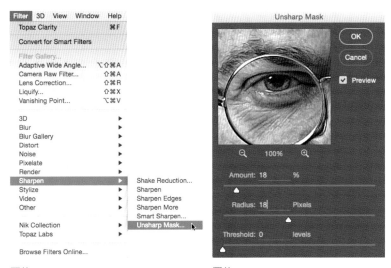

圖片 4.32　　　　　　　　　　　　圖片 4.33

我通常會讓總量和半徑數值維持在 20 ～ 25 的範圍內。如果你增加超過這個數值，照片看起來會像是過度處理。如果你想也解嘗試調高數值的效果，我們在後面的章節會提到一些例子。

在圖片 **4.35**，你可以看到我加強對比，但是只是微微地加強，不會在皮膚上加強細節的對比，不然看起來會有點髒亂的感覺。此外，這張照片也沒有出現光暈，整體的效果看起來更為自然，特別是臉頰（**A**）和眼睛（**B**）。

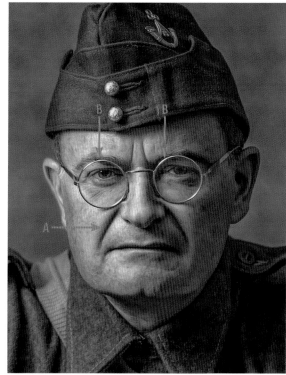

圖片 4.34 Before

圖片 4.35 After

細節技巧

我第一次看到其他的攝影師和數位藝術家凱文‧霍利伍德（Calvin Hollywood）使用這個技巧。他將它重新命名為「令人為之驚艷的細節技巧」。這是一個很棒的技巧，可以用來加強照片的階調對比和細節部分。這也能讓你的照片看起來有點粗糙的感覺，所以你必須有智慧地選擇要用的照片。

1. 在圖層中必須確定在圖層上方有一個合併圖層，按住 Command 鍵（Mac）或 Ctrl 鍵（PC），然後按字母 J 鍵兩次，複製圖檔（圖片 4.36）。

圖片 4.36

2. 按住 Shift 鍵，點選位在最上面的圖層，一起點選兩個圖層（圖片 4.37）。然後在視窗的選單中，選擇圖層 > 新增 > 群組圖層（圖片 4.38），將檔名輸入細節，點選 OK。在圖層裡就會出現細節群組，接著將混色模式改成覆疊模式（圖片 4.39）。

圖片 4.37　　　　　圖片 4.38　　　　　圖片 4.39

3. 在圖層中展開細節群組，你可以看見每個圖層。在群組中將位在最上方的圖層混合模式改成強烈光源（Vivid Light）（圖片 4.40），接著到影像 > 調整 > 負片效果（Invert）（圖片 4.41）。

4. 下一步我將要使用濾鏡加強照片細節。選擇濾鏡 > 轉換成智慧型濾鏡（圖片 4.42），這能讓我在最後階段更靈活地運用濾鏡。

圖片 4.40　　　　　圖片 4.41　　　　　圖片 4.42

5. 為了加強照片中的細節，請到濾鏡 > 模糊 > 表面模糊（Surface Blur）（**圖片 4.43**）。將半徑輸入 20，臨界值輸入 15（**圖片 4.44**）。可以自由地實驗這些數值，看會出現什麼細節，或是試出你想追求的效果。

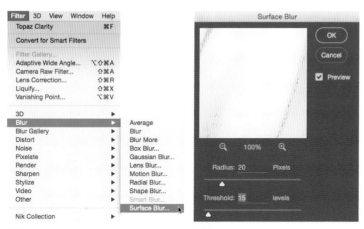

圖片 4.43　　　　　　　　　　　　　　圖片 4.44

圖片 4.45 和 **4.46** 都可以看到使用前／後的照片版本。你可以看到在某些區塊能看到更多的細節，像是上衣和夾克上面的紋理（**圖片 4.46，A**）。然而你在製作的時候，要小心不要過份使用這個技巧，因為照片可能開始出現光暈（**B**）。為了防止光暈，你可以在照片中的某個部分使用這個效果。在這張照片中涵蓋了許多細節，像是車子，摩托車或是人們拿著工具看起來像軍人等等，這些細節會凸顯照片的效果。

圖片 4.45　Before

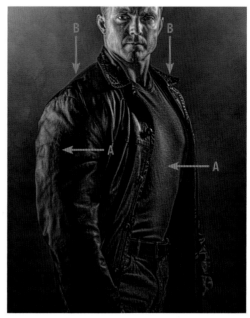

圖片 4.46　After

6. 整張照片的細節都已加強，但是如果你只想在局部區塊使用這個濾鏡（舉例來說模特兒的衣服），你只需要簡單地在細節群組中，增加一個黑色圖層遮色片，這個可以藉由按住 Option 鍵（Mac）或 Alt 鍵（PC），然後點選圖層視窗最下方的圖層遮色片來完成。它具有遮蔽效果。接著使用白色，圓頭的筆刷，畫你想要能看見這個效果的地方。

加亮和加深

在一開始拍攝的時候就會使用加亮和加深了。我從沒使用過底片，所以沒試過混合化學物質沖洗照片，或是在暗房裡加亮或加深照片。雖然我們現在處於數位攝影的時代，但加亮與加深的這門藝術與過程仍然重要，現在有 Photoshop 和 Lightroom，以及其他修圖軟體，有很多方式可以處理加深和加亮。

在這個教學裡，我會教你怎麼利用 Photoshop 的加深和加亮的工具。這個工具不具毀壞性質，能給你更多的可行性。

1. 在最上方的圖層增加新的圖層，可以藉由按住 Option 鍵（Mac）或 Alt 鍵（PC）再按住圖層視窗下方的「建立新圖層」按鍵。在新的圖層對話框內，命名為加亮與加深（**圖片 4.47**）。下拉模式選單，選擇柔光，勾選以柔光－中間調顏色填滿（50% 灰色），然後點選 OK。

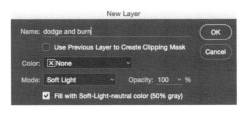

圖片 4.47

2. 在工具列（**圖片 4.48**）中選擇加亮工具。位於視窗最上方的選項欄裡，範圍選擇中間調（這其實沒有任何差別，因為我們是在 50% 的灰色圖層中運作），降低曝光度（強度）到大約 5%，然後勾選保護色調（**圖片 4.49**）

圖片 4.48　　　圖片 4.49

 TIP *最好是能讓曝光度維持在較低的數值，這樣可以比較溫和地營造效果。「加深」的操作方式也是差不多，不會太難。*

3. 現在你可以開始加亮和加深照片。這個部份其實沒什麼好解釋的，但我們可以簡單做，這個部分的主要目標就是讓明亮的地方更亮一些，暗的地方再暗一點。你可以很快地來回操作加亮與加深工具，只要按住 Option 鍵（Mac）或者是 Alt 鍵（PC）。不同於手動操作改變加亮工具，這麼做的優點是可以維持一樣的設定。如果你使用加亮工具曝光 5%，那麼加深的工具將會維持在 5% 的曝光率。**圖片 4.50** 可以看到我平常做會做加深與加亮的區塊。

圖片 4.50

TIP *為了只看到正在工作的灰色圖層，按住Option鍵（Mac）或Alt鍵（PC），並在圖層視窗中按住位在灰色圖層（加亮與加深）旁的眼睛圖示。這麼做會關掉該圖層。如果想要看到圖層，就再次按住Option鍵（Mac）或Alt鍵（PC）並且點選旁邊的眼睛圖像就可以了。*

4. 有些人選擇用黑白筆刷在灰色圖層裡加亮和加深圖片，這個方法也有效。但是我不用這個方式的原因，是因為我可以設定前景色為 50% 的灰色，點選前景色後會看到 HSB 在 0,0,50（**圖片 4.51**）。然後當我在做加亮和加深的時候，如果我需要移除或減少某一個區塊，我可以很快地用筆刷畫過 50% 灰色圖層上不要的不透明區塊。（**圖片 4.52**）

圖片 4.51

圖片 4.52

5. 另一個很棒的原因是在 50% 灰色圖層中做加亮和加深，可以更容易地融合每個區塊。你可以加強光亮與陰影部份，自然地混合加亮跟加深的區塊。我們也可以在事後這麼處理，在灰色圖層中，選擇一個區塊（圖片 **4.53**），然後使用高斯模糊做出從亮部到暗部的自然轉換（圖片 **4.54**）。

圖片 4.53

圖片 4.54

加亮和加深可以使你的圖片看起來不一樣。這能讓你引導觀眾的視線，也可以增加照片的景深和層次。

我給出最後一個建議是慢慢做。做一點處理，然後先離開手邊的工作，幾分鐘過後再回來。當你在最後階段時，你便有新的視野去看你的照片，可以一眼看出你是否還要再多加一些處理，抑或是發現自己是否做了過多的處裡，可以稍微減少效果。在 50% 的灰色圖層做處理時，比較容易去做效果的增加或減少。

柔膚效果

我想當提及修圖技巧，看似有數不盡的方法可以做出皮膚平滑的效果。處理方法可以從模糊到第三方的外掛濾鏡運作，這些都能製造出不同的效果。然而，當說到人像修圖，目的是為了要顯示很平滑的皮膚紋理，還保有某一程度的質感，還要看起來很真實。

在這裡我想教你一些我會一再使用的技巧，因為它能完全達到我想要的效果，也可以維持皮膚紋理，看起來也比較真實，而且我可以控制我想要在作品上呈現多少的效果。

1. 在 Photoshop 中打開圖檔，複製一個圖層，圖層 > 新增 > 複製圖層，或是用快捷鍵按 Command+ J（Mac）或是 Ctrl+J（PC）。重新命名這個複製圖層為平滑的皮膚紋理（圖片 **4.55**）。這麼做是因為可以保留原始檔，你之後會看到我們可以用原始檔來控制皮膚紋理平滑的程度。

圖片 4.55

2. 可以在圖層視窗中選擇平滑的皮膚圖層，將它的混合模式換成強烈光源（圖片 **4.56**）。這可以做出非常高對比的照片。下一步，移到圖片 > 調整 > 負片效果（圖片 **4.57**），或用快捷鍵 Command+I（Mac）或 Ctrl+I（PC）。

圖片 4.56

圖片 4.57

3. 到濾鏡 > 其他 > 顏色快調（Hight Pass）。為了要有高畫素的照片，半徑最好設定在 20px（圖片 **4.58**）。對於較低畫素的圖檔，你將會需要在設定較低的數值。現在我們需要增加一個小的模糊化數值，點選濾鏡 > 模糊 > 高斯模糊，然後為了要有高畫素的圖像，半徑值設定為 3px（圖片 **4.59**）。

圖片 4.58

圖片 4.59

4. 實際上，已經套用皮膚平滑效果，但在這個階段我們的照片看起來有點怪，而且我們已經失去亮部和某些重要區塊的暗部（圖片 **4.60**）。所以下一步是要點選位在圖層視窗最下方的 fx 圖示，在彈出的選單中，點選混合選項（圖片 **4.61**）。

圖片 4.60

圖片 4.61

在圖層混合模式中都是混合預設滑桿，這可以讓照片看起來比較正常，並同時保留皮膚的平滑效果。首先我們將要用最上方的混合滑桿，標示這個圖層，按住 Option 鍵（Mac）或 Alt 鍵（PC），點選位在最左邊的黑色記號將它一分為二。拉住其中一個黑色記號移到右側，直到你接近約 0/200 的數值（圖片 **4.62**）。

圖片 4.62

5. 之前的步驟可能會讓照片有一些較亮的區塊，現在我們必須找回一些暗部，特別是位於眼睛、鼻子和嘴巴附近的地方。按住 Option 鍵（Mac）或 Alt 鍵（PC），並且點選位在最右邊的白色記號，將它一分為二。拉住白色記號到左邊，直到你接近 60/255 數值（圖片 **4.63**）。

圖片 4.63

6. 在這個階段我們已經在整個圖檔中都用了皮膚平滑的效果，包括主角的頭髮、牙齒和背景。柔膚的效果有點過多了，所以要來限制套用的區塊，減少到想要的量就好。為了處理這個部分，只要按住 Option 鍵（Mac）或 Alt 鍵（PC），並點選位在圖層視窗下面的遮色片圖示。這能隱藏磨皮效果。使用柔軟的白色筆刷，不透明度調至 100%，將在原來的效果重新刷過皮膚，接著降低圖層的不透明度至約 40%（圖片 **4.64**）。

圖片 4.64

7. 現在我們照片中的主角有平滑的皮膚，並且維持住皮膚真實的細節與紋理。現在我們可以先放下這個部分，然後繼續做其他區塊的修圖。我發現在這個階段加一點對比度來完成皮膚的平滑效果是很棒的。我利用最上方的圖層做一個合併圖層來達到這個效果。移動到選項 > 全部，接著編輯 > 複製合併，然後編輯 > 貼上，接著最後濾鏡 > 銳化 > 遮色片銳利化調整。總量約 10%，半徑 10，臨界值 0 就可以達到這個效果（圖片 **4.65**）。

圖片 4.65

在圖片 **4.67**，眼睛下方的皮膚看起來很平滑（**A**），但是你仍然可以看到很自然的紋理，但它們只是淡淡的。整體看起來會覺得皮膚很柔和，但仍保有原來的紋理（**B**），讓這張照片看起來極為自然真實。

圖片 4.66 Before

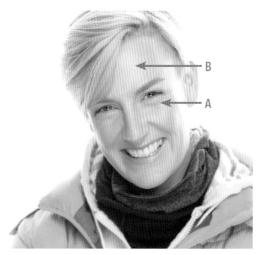

圖片 4.67 After

圖片 4.68

選取與去背 教學 1

Photoshop 持續在更新，在正確的選取與去背變得更為容易，而且不會讓人感到氣餒。介紹快選工具，實際上對許多人來說是，如同改變比賽結果的人。

儘管 Photoshop 選擇工具在進步，仍然有沒有一鍵到位或是可以適用於每張照片的工具。每張照片都是不同的且有各自的挑戰，身為 Photoshop 的使用者，盡可能地去了解多種選取的方式是很好的想法。如此一來，無論遇到什麼困難，你都能有效地使用工具或技術，整合這些技巧去達到你想要的效果。

在這個教學當中，我會讓你了解到其中一個我常用的「快速選取」。大多數的時候，快速選取工具是很有幫助的。但我發現有時候當你需要用他去分開兩個選取項目，然後再將它們兩個整合在一起。在選取人像的時候很常出現這樣的狀況。快速選取工具可以很好地運用在身體區塊，但是如果提及要挑選人像較細的頭髮時就不適用。

我們從以下的步驟來了解。

1. 選擇快速選取工具（鍵盤上的捷徑鍵：W）點選並拖曳選取游標到我們主角的身體部位，包括拐杖。可以看圈選的區塊環繞著「行進中的螞蟻（marching ants）」（圖片 **4.69**）。我們可以排除在他的手臂到身體之間的區域，只需按住 Option 鍵（Mac）或 Alt 鍵（PC），並將游標拖曳到這兩個區塊之間。不需要選取頭部，只需要直接選取肩膀上方的區塊（圖片 **4.70**）。

圖片 4.69

圖片 4.70

2. 一旦你結束使用快速選取工具，按下鍵盤上的 Q 鍵進入快速遮色片模式。我有自設 Photoshop，所以紅色重疊覆蓋住已被選取的區塊。不過，Photoshop 本身的默認設定是用來覆蓋未選取但有紅色重疊的區塊，這讓我覺得有點困惑。自定使用 Photoshop 的方式，我個人認為在使用快速遮色片時，直接點擊兩下位在工具列最底部的快速工具圖示，是比較簡單的方式，點開選擇區塊，然後按 OK（圖片 4.71）。現在按鍵盤上的 Q 鍵可以顯示被選取的紅色重疊覆蓋區塊。

圖片 4.71

3. 現在在快速遮色片模式，我們可以按住空白鍵，點選並拖曳游標移到圖片附近，看看是否有需要從選取中增加去背的區塊。為了增加區塊，選擇筆刷（B），然後用黑色塗滿這個區塊（圖片 4.72）；若想要移除某個區塊就塗上白色。一旦你完成後，按 Q 鍵離開快速遮色片模式。

圖片 4.72

4. 現在我們需要儲存選取的項目。趁著還看得到「行進中的螞蟻」，進入選取 > 儲存選取。在對話視窗內輸入像是「身體」的字眼，做為檔名，然後按下 OK（圖片 4.73）。再進入選取 > 取消選取。

5. 我們的下一步是選取頭部和頭髮區塊。為了要做選取，需使用快速選取工具（W），就像我們在步驟一做過的處理（圖片 4.74）。

圖片 4.73

圖片 4.74

6. 有關頭部的選取，點選位在螢幕最上方的選項列裡的選取和遮色片（**圖片 4.75**）。將預

圖片 4.75

覽模式設定為 On White（這取決於個人喜好），在智慧型半徑旁邊的框框打勾，增加半徑數值滑桿，讓我們在使用快速選取工具時，幫助 Photoshop 選取它錯過的細毛（**圖片 4.76**）。不要一下增加太多，否則會破壞選取。我發現半徑值 6px 的就已足夠。接下來要用調整邊緣工具刷主角頭部外部的邊緣，挑選較好的毛髮。在離開選取與遮色片的對話視窗時，在對話視窗下面的輸出，點下拉選單中的選取，然後點選 OK。

7. 現在回到 Photoshop 工作區，頭部和頭髮都是被行進中的螞蟻圍繞。為了存取這個選取請到選取 > 儲存選取，將它命名為頭部，點選 OK。接著到選取 > 取消選取。

8. 現在我們需要綜合這兩個選取。到圖層視窗中的色版上，將身體拖曳至建立新色版的圖示上，藉此複製出新的色版。點擊兩下這個拷貝色版的名字，重新命名為去背（**圖片 4.77**）。按住 Command 鍵（Mac）或 Ctrl 鍵（PC），點選頭部色版的縮圖圖示來啟動「行進中的螞蟻」（**圖片 4.78**）。到編輯 > 填滿，從內容選單選擇白色，點選 OK（**圖片 4.79**），然後到選取 > 取消選取。現在可以結合這兩個選取了。

圖片 4.76

圖片 4.77

圖片 4.78

圖片 4.79

9. 點選一下 RGB 的色版中的縮圖圖示，就能回到正常的圖層預覽，接著點選圖層視窗。到選取 > 儲存選取，從圖層下拉選單選擇去背。這是我們綜合兩個選取而做出來的圖層。現在點選 OK，然後「行進中的螞蟻」會出現在主角的身體和頭部，可以看見這兩個選取結合在一起，而且現在有一個完整的選取了。在選取（行軍螞蟻）中，點選圖層的遮色片圖示，將主角從背景中去背下來（**圖片 4.80** 和 **4.81**)。使用移動工具（V）點選，並將主角拖曳回到背景中（**圖片 4.82**）。

圖片 4.80

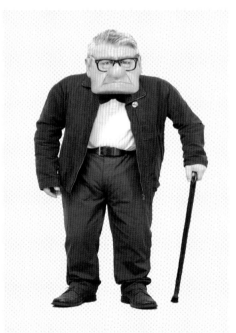

圖片 4.81

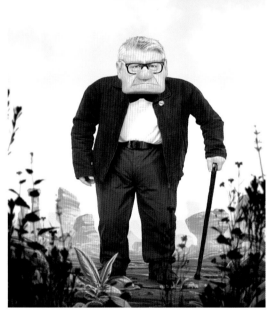

圖片 4.82

選取與去背 教學 2

在這邊，我會教你另外一種選取和去背的方法，不過，這一次的方法會有點挑戰性。我會告訴你們如何使用 Photoshop 中的筆刷，改變使用的作法，讓我們能快速「偽造」，並加快整個作業的流程。先來看看為什麼要這樣做。.

1. 首先使用快速選取工具選取正確的老鼠選項，但不用太擔心要把他選得很完美。你可能會注意到選取過程一開始進行得很順利，但當我們在其他區塊選取時像是老鼠的尾巴，有點無法正常的選取範圍。為了要盡量貼近老鼠本身做選取，並從選取中移除不想選的區塊，在拖曳滑鼠的時候，按住 Command 鍵（Mac）或 Alt 鍵（PC）。

2. 現在已準確地選取老鼠，在選項列上點選選取和遮色片。由於老鼠跟背景的色調對比很接近，使用選取和遮色片無法得到我們想要的效果（儘管它是新推出的選取方式）。使用智慧型半徑和調整邊緣筆刷選取一些較細的毛髮，製造出環繞在老鼠旁有點灰暗髒亂的效果（圖片 **4.84**）。是時候要用 Photoshop 其他的工具加快選取過程，然後假裝去背了。

圖片 4.83

圖片 4.84

3. 點選取消離開調整邊緣的對話視窗，回到可以使用快速選取工具的地方，選取的老鼠原始圖檔。點選圖層視窗的遮色片圖示。很清楚地看到我們正在去背老鼠，在老鼠下方加一些空白圖層，藉由按住 Command 鍵（Mac）或，按下 Ctrl 鍵（PC），並點選位在圖層視窗下方的新增圖層圖示。接著到編輯 > 填滿，從內容下拉選單選取白色，按下 OK（圖片 **4.85**）。

圖片 4.85

4. 點選在老鼠圖層的圖層遮色片模式，從工具列選取一支圓頭筆刷（圖片 4.86）。點選筆刷選項確保沒有任何設定會影響筆刷的功能。使用圓頭筆刷和黑色前景色，畫過老鼠周圍，畫老鼠的身體和鼠毛（圖片 4.87）。在畫老鼠尾巴時，可選擇較小號的筆刷。

圖片 4.86

5. 在這個時候，去背的老鼠看起來很不真實，我們可以用 Photoshop 原有的筆刷來畫老鼠的身上的。現在到筆刷預設選取，往下滑直到你看到 112 號筆刷，這支筆刷看起來像草（圖片 4.88）。點選這支筆刷的預設，開啟筆刷視窗（圖片 4.89）。位在筆刷視窗的下方，可預覽筆刷的預設效果。更改一些設定，可以讓筆刷畫起來有不一樣的感覺。

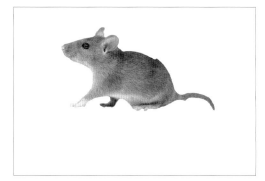

圖片 4.87

圖片 4.88

圖片 4.89

6. 筆刷刷頭形狀也有選項，可以讓我們改變使用的筆刷角度。這對於畫老鼠的輪廓非常有幫助。我們可以調整空間讓筆刷線條緊靠在一起，這對刷出毛髮的效果是很棒的（圖片 4.90）。點選形狀動態和設定大小為 10%（圖片 4.91）。這將會微調每支筆刷的線條。讓散射變成預設，不要勾選顏色動態，轉換成平滑（圖片 4.92）。

圖片 4.90

圖片 4.91

圖片 4.92

7. 在一個地方使用筆刷設定，要將前景色改成白色。
使用畫鼠毛的筆刷，只需要在老鼠周圍畫就可以
了，這也顯示之前隱藏的區塊。現在我們將用這支
新筆刷，我們畫的老鼠一部份其實都是鼠毛（圖片
4.93）。當我們在老鼠周圍畫的時候，我們可以到
筆刷視窗板去換要畫鼠毛的筆刷大小和角度。也可
用移動工具去拖曳老鼠離開原來的圖檔，但以防之
後需要調整圖片，我們需要再把圖片拉回圖層遮色
片模式。

圖片 4.93

8. 花了時間用筆刷畫出仿造的鼠毛，你一定會想要將這個筆刷存為預設，之後要使用它，就
不用每一次都回到前一個步驟。打開筆刷視窗，並且點選右下角的開啟新的筆刷圖示。在
對話視窗為新筆刷的命名，按下 Ok（圖片
4.94）。從現在開始，你們將可以從筆刷預
設，使用這支筆刷（圖片 4.95）。

圖片 4.94

圖片 4.95

TIP 無庸置疑，筆刷在Photoshop中是可以任隨我們使用的最有效工具，特別是要後製複合素材。看圖片 *4.96*，我用了自己的設定，重新設定原來就有的134號筆刷，讓他看起來像草的形狀。從選取與去背設計合成這隻母獅，也是用之前在教學內容裡說過的方法。我用了重新設定過的134號筆畫獅子的部分區塊以及草的形狀，看起來就像母獅坐在草上。

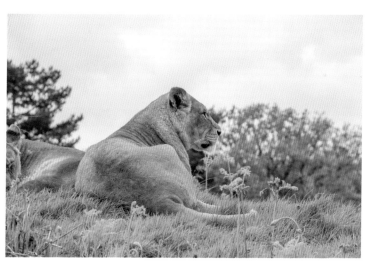

圖片 4.96 Before

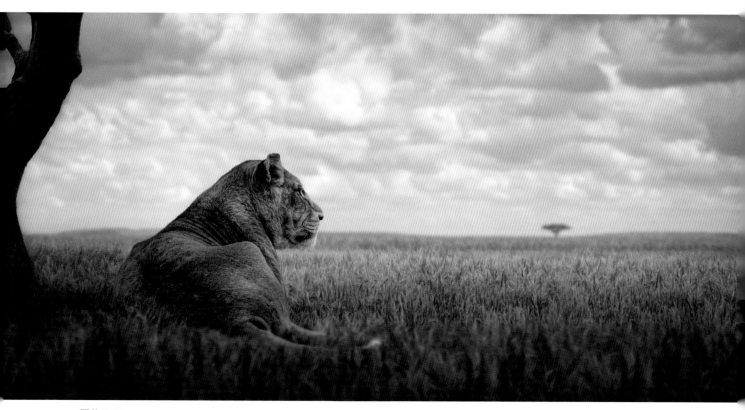

圖片 4.97 After

圖片 4.98

銳利有神的眼睛

這是我很喜歡加強眼睛的方式，讓他們看起來犀利並且加點顏色。當然有更多我們會用的技巧，特別像是在 Camera Raw 和 Lightroom 會用的調整筆刷，但是我發現下面的技巧可以讓眼睛看起來更棒，這個效果在人像上更為明顯。這個又快又簡單的技巧，可以讓你很好地控制圖檔，而且完全不會破壞原始圖檔，所以如果想要的話，你能一直回到原始圖檔，還可以在後面的階段做調整。

1. 我們會使用快速遮色片模式選取眼睛，所以我們需要修改預設。在工具列中的遮色片圖示上點擊兩下（圖片 4.99）。在快速遮色片選項的對話視窗中，勾選所選取的區塊，並點選 OK（圖片 4.100）。

2. 按 Q 鍵進入快速遮色片模式。選擇柔邊圓頭筆刷（硬度約 25%；圖片 4.101）以及黑色前景顏色，然後畫過眼睛的內側（圖片 4.102）。如果你畫太多，再將前景顏色改成白色重新畫過。

圖片 4.99　　圖片 4.100　　　　　　圖片 4.101

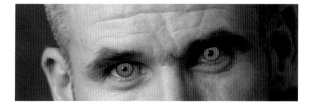

圖片 4.102

3. 按 Q 鍵離開快速遮色片模式。現在你會看到「行進中的螞蟻」，只出現在你用快速遮色片模式手動選取的區塊（圖片 **4.103**）。藉由點選調整視窗裡的交叉作用的圖示，增加一個選取顏色調整圖層，就能看見選取的項目。

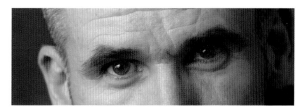

圖片 4.103　　　　　　　　　　　　圖片 4.104

4. 選取顏色調整圖層的混合模式轉換成線性加亮（增加）（圖片 **4.105**），你會看到眼睛變得十分明亮（圖片 **4.106**）。這是一個很棒的方式可以看到眼睛是什麼顏色，我們知道可以用什麼顏色去加強眼部區塊。

 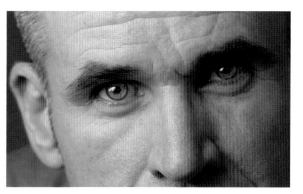

圖片 4.105　　　　　　　　　　　　圖片 4.106

5. 在選取顏色的屬性裡，從顏色選單內選擇中間調（Neutrals），然後用滑桿去加強或是改變眼睛的顏色（圖片 **4.107**）。

6. 從顏色選單選擇黑色，並用黑色滑桿增加或減少眼睛的對比色（圖片 **4.108**）。滑鼠移動到右邊為增強對比，移動到左邊為減少對比。

圖片 4.107

圖片 4.108

7. 在圖層視窗中，降低選擇顏色調整圖層的不透明度至 40%。然後在圖層的上方新增一個新的空白圖層，命名為刺眼的顏色（圖片 **4.109**）

8. 從工具列選擇銳化工具（圖片 **4.110**）。位在螢幕最上方的選項裡，選擇強度 30%，並且確認有勾選所有樣本圖層和保護細節（圖片 **4.111**）。

圖片 4.109

圖片 4.110

圖片 4.111

現在只要畫過眼睛部位銳化眼睛。其中有一件要注意的事是銳化工具的效果看起來很像噴霧罐，所以如果你覆蓋一個區塊越多次沒有放開，效果就會越強。

在圖片 **4.113** 可以注意到眼睛的效果。顏色和亮光已經增加（**A**），你可以看到眼睛區塊有到更多的紋理和細節（**B**）。

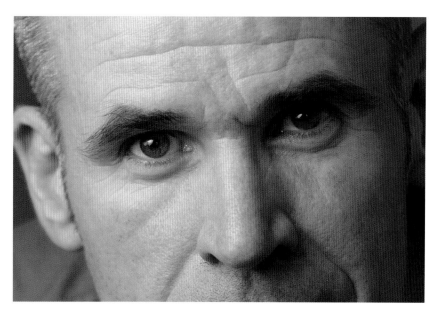

圖片 4.112 Before

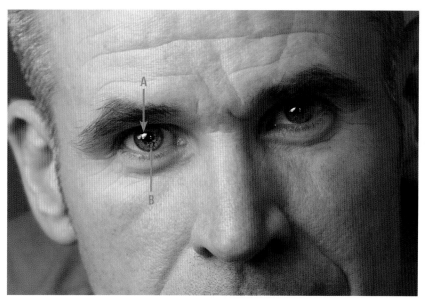

圖片 4.113 After

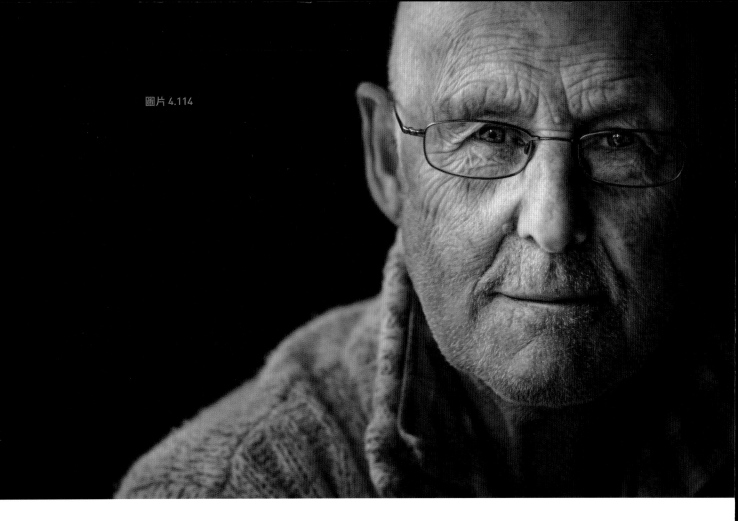

圖片 4.114

建立景深

當我們在看這張照片時，我們很自然地會被照片中較明亮和銳利的地方吸引，當這些區塊與高對比區塊結合時，會讓照片看起來更有深度與層次。對於觀賞照片的人來說，容易注意到照片中有明顯對比的銳利區塊，反之亦然。

具備這樣的知識後，我開始在人像照片中使用這個技巧，這會讓主角看起來像是走出螢幕或是頁面。讓我們一起來看看如何做到這個效果。

1. 我們會先從 Adobe Camera RAW 原始檔（或 Lightroom）開始，首先加入銳化技巧。對於男性人像拍攝，我通常會提高銳化至 40（圖片 **4.115**）。然後按住 Option 鍵（Mac）或 Alt 鍵（PC），點選並且拖曳遮色片滑桿來限制主角臉部的銳化效果。可以從白色區塊可以看出效果（圖片 4.116）。

2. 選擇調整筆刷，調高銳化到 40，畫過臉部上的毛髮，以及提高眼睛的銳利度（圖片 **4.117**）。

圖片 4.115

圖片 4.116

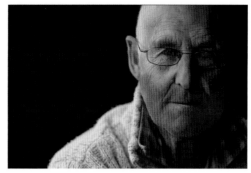

圖片 4.117

3. 按下 OK，使用調整並將圖檔傳送回 Photoshop。如果你正在用 Lightroom，到圖片 > 編輯 >
在 Adobe Photoshop 編輯。通常在這個階段，我會在主角臉部做一些加亮和加深，用之前
提到的技巧加強眼部區塊。

4. 到濾鏡 > 銳化 > 非銳化遮色片（圖片 **4.118**），輸入總量和半徑為 10px（圖片 **4.119**）。這可
以增加整張照片的對比。

圖片 4.118

圖片 4.119

5. 點擊工具列的快速遮色片圖示兩次（圖片 **4.120**）。在快速遮色片選項對話視窗，勾選選取區塊，點選 OK（圖片 **4.121**）。

按 Q 鍵進入快速遮色片模式。使用柔邊的圓頭筆刷與黑色前景色來畫臉部，在外側邊緣留一點小空間（圖片 **4.122**）。再按 Q 鍵離開快速遮色片模式，「行進中的螞蟻」選取範圍會變得明顯可見（圖片 **4.123**）。

圖片 4.120

圖片 4.121 圖片 4.122 圖片 4.123

6. 現在按 Command+F（Mac）或是 Ctrl+F（PC）使用最後使用的濾鏡，也就是銳化遮色片模式，這可為臉部區塊增添額外的對比效果。按 Command+D（Mac）或 Ctrl+D（PC）來移除選取。

7. 重複第五和第六的步驟，但這次要用快速遮色片模式選擇臉部較小的區塊（圖片 **4.124**），重新使用銳化遮色片濾鏡。

8. 重複第五和第六的步驟，這次要用快速遮色片模式，只選取眼睛鼻子和嘴巴區塊（圖片 **4.125**）接著重新使用銳化遮色片濾鏡。當然你可以在銳化遮色片濾鏡用較高數值的總量和半徑值，你可以觀察它是如何在臉部的主要區塊（眼睛，鼻子，和嘴巴）增添焦點，並且讓照片看起來有更明顯的景深和景寬。

圖片 4.124 圖片 4.125

圖片 **4.127** 比原來的照片更具影響力。這個結果不一定可以震撼地球，但真的與眾不同，而且講到修圖，小小的調整就能有最強的效果。圖片 **4.126** 看起來很平順，但是圖片 **4.127** 主角的臉有更高的辨識度，特別是在眼睛、鼻子和嘴巴周圍。眼睛周圍的陰影更暗了（**A**），然後亮部也沒有這麼亮了，這個特別是可以從眼睛和眼鏡邊框看出來。在嘴巴與下巴以及臉上毛髮的細節與對比度都有增加（**B**）。這些區塊的清晰度結合了臉部輪廓的模糊度，使得眼睛、鼻子和嘴巴顯得更為凸出。

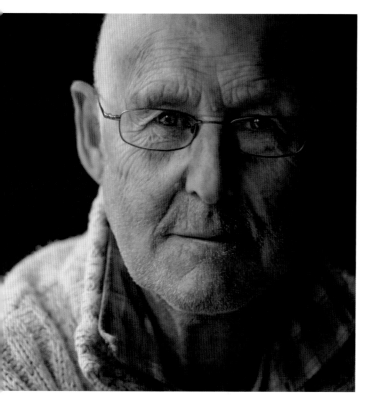

圖片 4.126　Before

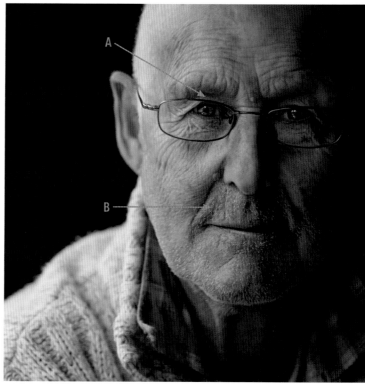

圖片 4.127　After

磨皮效果

我想要讓你們了這可能是最棒修圖技巧之最簡化的版本，你們有可能都學過了也會用了叫做：磨皮效果。

如同你們對 Photoshop 與後製的期待，有許多做法可以達到相同的結果，但是如果提到磨皮效果就沒什麼差異性了。但什麼是磨皮效果呢？簡單來說，這個技巧可以讓我們切割照片裡面的顏色。這樣就可以將工作著重在其他部分，不會影響到其他區塊。

磨皮技巧是很常被用在彩妝照片上，但基本上這個技巧能用在各種圖檔上。在這個教學中，我會告訴你們如何使用這項技巧快速、簡單、確切地移除臉上的陰影。

圖片 4.129

1. 一開始我們需要製作兩個新的圖層，其中一個是顏色，另一個是內容。要先按住 Command 鍵（Mac）或 Ctrl 鍵（PC），然後按 J 鍵兩次。重新命名第一個複製檔案為顏色，然後第二個複製檔案將會為在圖層視窗最上層的位置（圖片 4.129）。

2. 點選圖層旁邊的眼睛圖示關掉內容圖層，然後點選顏色圖層（圖片 4.130）。濾鏡 > 模糊 > 高斯模糊，輸入一個不會讓臉部完全無法辨識的數值，相對地照片會失去原來的銳利度與細節。對這個圖檔來說，高斯模糊半徑 30px 是剛剛好的。我們不需調整數值就能看見臉部的顏色效果（圖片 4.131）。按下 OK。

圖片 4.130

圖片 4.131

3. 點開內容圖層的眼睛圖示，就能調整這個圖層（圖片 4.132），接著到圖檔 > 調整 > 亮度／對比，然後在對話視窗中，勾選使用舊版。調整對比值至 -50，然後點選 OK（圖片 4.133）。**Note**：使用這個技巧時，在增加對比之前，確認「使用舊版」是很重要的事。

圖片 4.132

圖片 4.133

4. 現在到濾鏡 > 其他 > 顏色快調，在半徑值中，輸入與之前高斯模糊一樣的數值（例如 30px，圖片 4.134）。然後點選 OK。在這個圖層，轉換內容圖層的混色模式到線性光線（Linear light）（圖片 4.135）。

5. 點選圖層視窗上的顏色圖層，然後新增一個空白圖層，可以將它放在內容圖層的下方。重新命名這個圖層為移除陰影（圖片 4.136）。從工具列選擇仿製印章。為在工作視窗上方的選項裡設定流量為 10，接著在樣本下拉選單選擇「目前與底下的圖層」。

圖片 4.134

圖片 4.135

圖片 4.136

6. 放大臉部出現陰影的區塊。選取仿製印章工具，按住 Option 鍵（Mac）或 Alt 鍵（PC），然後點選同一邊的暗部，複製皮膚顏色（圖片 4.137）。然後在每個區塊用筆刷刷過暗部上方複製顏色，讓暗部變亮呈現皮膚的顏色。這個小技巧在於持續複製暗部兩側的膚色，為此仿製印章工具必須降低不透明度的設定，這個混合色看起來才會更真實。

圖片 4.137

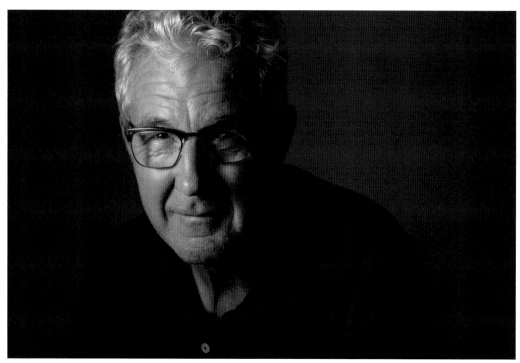

圖片 4.138 Before

圖片 4.139 After

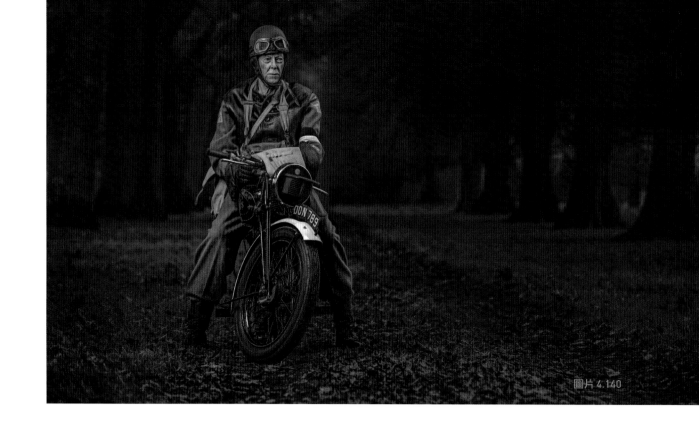

圖片 4.140

卡通美術效果

我實在不知道該怎麼命名這個效果,我想這應該是能讓照片看起來有卡通或美術的感覺。有些人告訴我這個效果讓照片看起來很像畫作(**圖片 4.140**),我經常被問是否有用第三方外掛濾鏡去製造出這個效果?

實際上,我製造這個效果,是用 Photoshop 減少雜訊的濾鏡,但使用方式有些微不同於一般人的使用方法。

 TIP *當你使用Photoshop時,可以嘗試各種不同的滑桿設定。當你嘗試過最大化與最小化的設定,或是與混合模式一起使用,看看會有什麼效果。多方嘗試可以讓你發現新的效果與技巧。*

我傾向快到最後的修圖步驟時,使用這個繪畫效果,我盡可能地使用這個技巧,如果不是用在整張照片上,也至少會有某個程度的使用。這個技巧能在膚色上呈現很好的效果,且有上蠟的感覺,可以讓照片看起來更為細緻。

1. 先拷貝你的圖檔,按 Command+J(Mac)或 Ctrl+J(PC)。如果在圖層視窗裡有超過一個圖層,可以在圖層視窗的最上端新增一個整合圖層,然後到選取 > 全部,接著編輯 > 複製整合,然後編輯 > 貼上(或是按著 Shift+Option+command+E(Mac)或是 Shift+Alt+Ctrl+E(PC)。重命名這個圖層為外觀(look)。複製一個圖層,可以按 Command+J(Mac)或

Ctrl+J（PC），重命名這個圖層為銳化。最後，點選眼睛圖示關閉預視銳化這個圖層，點選外觀圖層讓它可以開始動作（圖片 **4.141**）。

圖片 4.141

2. 到濾鏡 > 雜訊 > 減少雜訊（圖片 **4.142**）。在減少雜訊的對話視窗中，增加強度到 7（或 10，取決於你想要的照片感覺），讓每個滑桿都設定在 0，點選 OK（圖片 **4.143**）。

這裡已經加入我提過的上蠟的樣子，但要這麼做的話，必須在照片中的某些區塊去除銳化像是眼睛部位，摩托車的某些地方，和其它區塊。點選銳化圖層，然後開啟眼睛圖示（圖片 **4.144**），到濾鏡 > 其他 > 顏色快調，在半徑輸入 1px（圖片 **4.145**），然後點選 OK。改變銳化圖層的混合模式到硬光（圖片 **4.146**）。

現在你切換開啟／關閉銳化層的眼睛圖示，將會看到有些地方有明顯的銳化效果，因為我們使用了顏色快調濾鏡。我喜歡在結束的時候，用非銳化濾鏡的技巧增添一點對比，如同之前在 62 頁提到的內容。

圖片 4.142

圖片 4.143

圖片 4.144

圖片 4.145

圖片 4.146

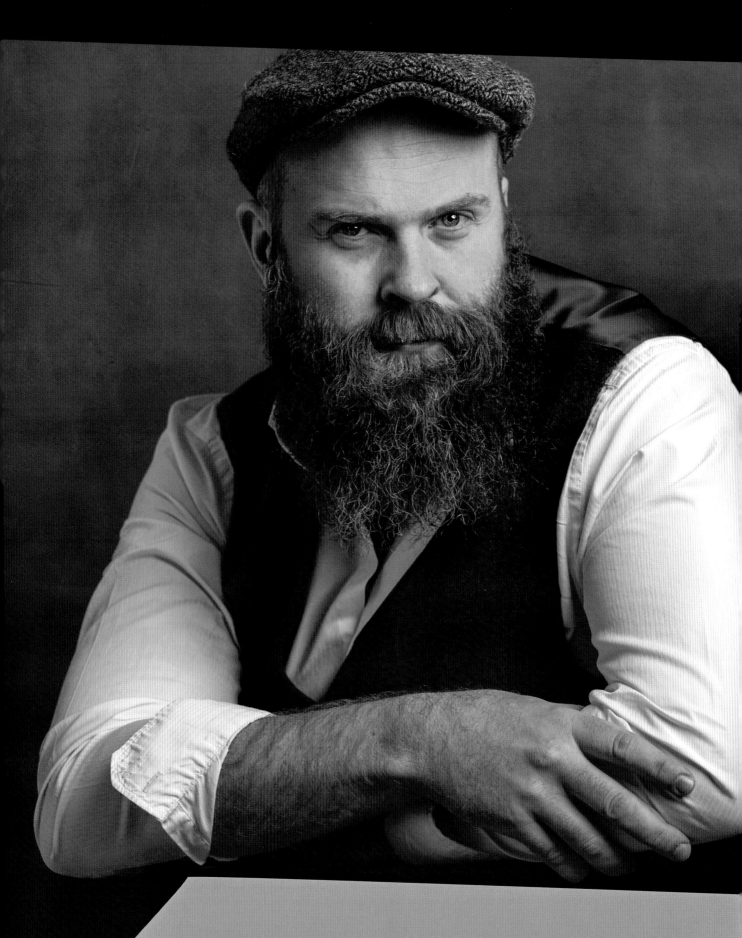

5 ANNIE LEIBOVITZ INSPIRED
安妮・列柏尼茲給我的靈感

我敢說只要你在攝影界，應該有聽過看過安妮・列柏尼茲（Annie Leibovitz）的作品。她最有名的是拍攝名人和美國文化雜誌《浮華世界》（Vanlty Fair）的封面照，而且誰不知道她的代表作是為好萊塢明星黛咪・摩兒（Demi Moore）拍攝的孕婦寫真？當然她還拍過一系列伊莉莎白女皇二世（HRH Queen Elizabeth II）的人像照片。

她有一些較為唯美的作品，專門設計和建構多支燈光設備，但我是被她極簡的單燈照片所吸引，吸引我的兩個層面分別是照片的後製以及安妮對拍攝主角的完美詮釋。

在 2016 年初，我剛好有機會為一個世界農民組織——名為「鬍鬚幫」的成員拍照，這一定跟你想的不一樣。這是一個愛好留鬍子的組織。我們不是在痴人說夢，那是真實的臉部毛髮。

不止如此。這些人的衣服風格和英國電視影集《浴血黑幫》穿的衣服風格一模一樣：背心、扁帽、懷錶，你有抓到這個點，對吧？我很興奮可以拍這張照片，有很多可能性，但還沒決定要用什麼樣的燈法和後製來處理照片。

直到我看了安妮‧列柏維茲拍攝演員派翠克‧史都華（Patrick Stewart）與伊恩‧麥可勒（Ian Mckellen）的照片（你可以進入這個網址看這張照片：http://bit.ly/PLAT_annie）。當我一看到這張照片，我就知道這樣的照片風格很適合留鬍鬚的農民。拍攝的動作姿勢不是傳統方式。兩個人都望向攝影師的方向，但他們坐的位置都是面對不同的方向。派翠克‧史都華有點向側邊傾斜，往麥可勒的方向。麥可勒將他的上半身面向史都華，但是他的臉則是轉向攝影師方向。

照片中的顏色漸層加入了情緒，就像安妮使用具有油畫帆布質感的背景。而說到主角臉上的表情，他們的表情真的很完美。

如同平常的操作，我轉寄了安妮的照片副本給要拍攝的模特兒們，好讓他們知道我們要拍出什麼感覺的照片。不用說，他們很喜歡這張照片，還馬上訂下拍攝日期。

逆向思考

從安妮拍攝的照片，可以發現主角臉上有很漂亮的漸層陰影和亮部，可推測這張照片是使用柔和的燈光。因為在暗部和亮部的交界處沒有任何衝突，所以我們會使用柔光罩，並且在裡面和外面都加上柔光布來拍攝。

觀察照片中主角的眼神一直都是很好的方法，可以看出有多少光線和在拍攝中使用了哪些燈光。在這張照片中，我們無法很仔細地辨別是用哪一種燈法拍攝，但是可以看出只用了一支補光，這也告訴我們燈光來源只有一個（當然也有可能是在後製的過程中移除其他的光線，但是我們猜補光還沒被修掉，蠻像只用一支燈）。

因此我們知道使用單燈而且是柔光，但燈光放的位置和方向？在看照片的時，從臉部兩側的陰影看出燈光的方向。兩位主角的左臉都有陰影，而右臉偏亮（站在相機的位置看），這就表示燈光是被放在相機的右側。

做個總結，我們可以很有自信地複製安妮的始照片，只用一道柔光就夠了。使用 Elinchrom 135cm 八角柔光罩，將柔光罩放在相機右側，角度稍微朝偏向主角的前方，讓有些來自柔光罩的光線也能些微照亮臉的另一側，試試看拍出來的效果。

設定

逆向思考安妮的照片，我取得我想要的元素，並且只用單燈拍攝（圖片 5.1）。我沒有使用安妮的油畫帆布背景，而是選用灰色無縫背景紙。在後製階段，我會告訴你如何讓改變背景的紋理，讓它看起來像是油畫帆布的質感。

在圖片 5.2，你可以看到我用相機連著 Macbook 拍攝人像照。我的電腦螢幕是安妮的照片，這樣可以隨時確認照片中的人物位置和光線設定。

灰色無縫背景紙懸掛在牆上，背景紙會碰到地板。我覺得沒必要將它捲起，因為我們要拍攝的是腰部以上的高度。在圖片 5.3 中，你可以看到燈的後面放了一塊白色板子。我將它放在那，是為了要看看是否需要反射一些光線到主角身上，但拍攝結果顯示，最後的成品照片不需要反射光，所以我們要移除這道光線。

注意到柔光罩放在主角前方不遠的位置，燈頭角度稍微朝下，這能讓主光落在主角臉部的一側，而另一側便會形成陰影。

灰色無縫背景紙

農民

Elinchrom 135cm 八角柔光罩

你的位置

圖片 5.1

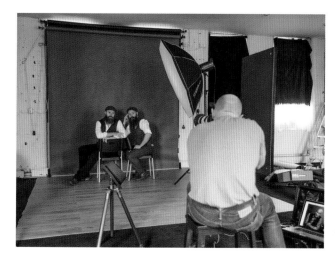

圖片 5.2 用Macbook連線拍照

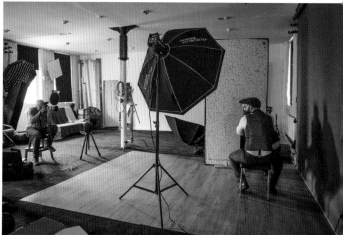

圖片 5.3

相機設定

在這次的拍攝中，我使用 Canon EOS 5D Mark III、Canon EF 70-200mm f/2.8 IS II 鏡頭。因為拍攝主角是併肩坐在一起，大致上位在同一個對焦範圍裡，我想要使用光圈 f/4.5。其實光圈 f/4.0 已經足夠了，但是我的食指不小心動到，因此來自柔光罩的光線被設定在 f/4.0。ISO 可以很開心地調至 ISO 100，但 ISO 400 仍可拍出乾淨沒有雜訊的照片。

圖片 5.4

模式 M 手動模式

感光度 ISO 400

光圈 f/4.5

快門 1/200s

鏡頭 Canon 70 - 200mm f/2.8 IS II USM

器材介紹

對於這個特別的設定，我使用了 Elinchrom 135cm 八角柔光罩（圖片 **5.5**），以及 Elinchrom ELC Pro HD 1000 高階棚燈套組（圖片 **5.6**）。我大部分都是使用 Elinchrom 的柔光罩和配件，因為它們既耐用又很容易操作。

圖片 5.5　　　　圖片 5.6

小閃燈器材介紹

這張照片絕對可以用小閃燈達到效果，現在有很多我們可以用的配件和裝置。小閃燈唯一比較明顯的缺點是不像棚燈可以確切找出光線的確切位置，但經過幾次試拍，應該很可以很快找到。

基於現在市面上可以看到的小閃燈，你可以使用小閃燈以及 Lastolite Ezybox II 可折疊的八角柔光罩（圖片 **5.7**）來達到同樣的光線效果。

後製流程

照片的後製其實非常簡單，而且從開始到結束只需花十到十五分鐘，以後製來說，這張照片是很好的開始。使用灰色無縫背景為這張照片加分不少，你將會看到我們加入的紋理素材，讓照片看起來就像安妮喜歡用的油畫帆布背景。

圖片 5.7

我們會在照片中使用漸層，這能給予照片情緒，也可讓拍攝主角有很好的效果，像是他們的穿著與表情。在修圖過程中一個很重要的部分，是讓所有的元素都一起運作，確保最後會拍出很好的照片。

我們會從處理銳化問題開始，你將會看到 Photoshop 的濾鏡是如何拯救這張照片。這不是你的慣用技巧，但是這技巧在你需要的時候，真的非常方便。

NOTE *到下面網址，下載你所需的步驟圖檔：*

http://www.rockynook.com/photograph-like-a-thief-reference/

1. 圖片 5.8 在 Lightroom 是照片原始檔。即使我們要在之後改掉整個顏色，最好還是在一開始拍攝的時候先做處理。我會在拍攝的時後，先使用灰色紙卡（在 X-Rite 找到顏色確認護照；圖片 5.9）。接著在 Lightroom 中，使用「編輯相片」模組，開啟照片，選取白平衡工具（W）點選剛剛的灰卡紙。

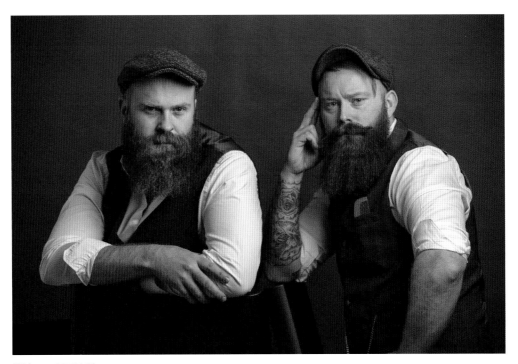

圖片 5.8 照原始檔

圖片 5.9 顏色護照

2. 回到方格檢視（**G**），包含已選取的灰卡照片，按住 Shift 鍵，點選原始檔（就是我們要修圖的那張）。現在兩張圖片都已選取，在螢幕右下角調整選同步設定的屬性，然後勾選白平衡以及處理版本，按下 OK（**圖片 5.11**）。

圖片 5.10

圖片 5.12 和 **5.13** 可以看到白平衡設定前與設定後照片。

圖片 5.11

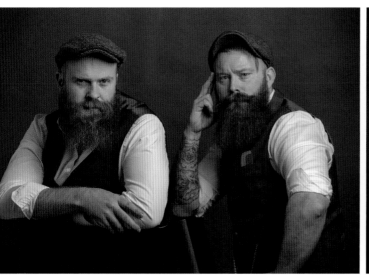

圖片 5.12 Before（色偏）

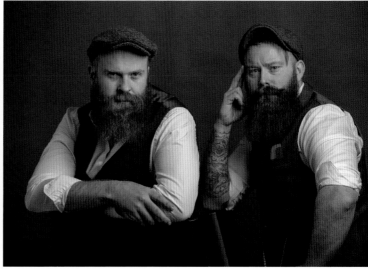

圖片 5.13 After（調整過的白平衡）

3. 下一件事情我們要做的是要讓照片有更多細節，特別是暗部。按 D 鍵進入編輯相片的工具列，設定陰影為 +30，並將亮度降低至 -60（圖片 **5.14**）。

4. 在做這張照片的時候，我注意到照片上其中一個拍攝主角看起來比另一個主角還銳利（左邊的看起來較銳利，右邊相對比較柔和）。我們會在下一個步驟到 Photoshop 中處理這個部分，但現在我們只要在照片中提高整體的銳利度。點選細節圖層並在銳化選項裡將數值增加至 40（圖片 **5.15**）。然後將預設的半徑和細節分別設定在 1.0 和 25。按住 Option 鍵（Mac）或 Alt 鍵（PC），同時將遮色片設定為 80，並且限制銳化的區塊——我們主要是想在主角的臉部和頭髮區塊使用，並不是整個背景（圖片 **5.16**)。

現在我們將會移動到 Photoshop，看怎麼解決柔化問題與進行修圖工作。

圖片 5.14

圖片 5.15

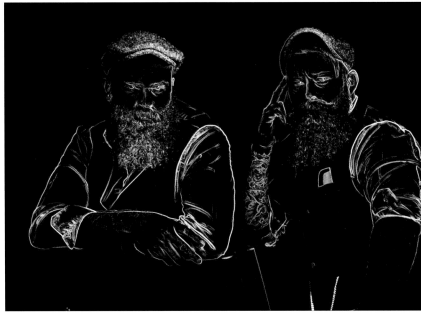

圖片 5.16 白色區塊為銳化的地方

5. 在 Lightroom 只講了幾個步驟而已，我們沒有要把圖檔轉成 Photoshop 的智慧型物件。假如是做了很多校正，我會建議將圖檔轉換成智慧型物件，因為在後製處理時，能有更多的彈性，按照我們所想所需去調動校正的部分。但是如此一來，我們現在需要到圖片 > 編輯 >Adobe Photoshop CC，或是按 Command+E（Mac）或 Ctrl+E（PC）。

在第六個步驟，我們會使用到防手震濾鏡，只有 Adobe Photoshop CC 版本才具有此功能，所以如果你用較舊版的軟體就無法使用這項功能。希望在你的拍攝過中不會出現我曾犯過的錯誤，這樣你就不需要這個濾鏡效果。

圖片 5.17

6. 在 Photoshop 中開啟這個圖檔，按 Command+J（Mac）或 Ctrl+J（PC）複製該檔案。然後到濾鏡 > 銳化 > 防手震（圖片 **5.17**）。在防手震的介面中，圈選右側男主角的臉部。畫出一個防手震的區塊來分析。保留預設值的設定，並且點選 OK（圖片 **5.18**）。

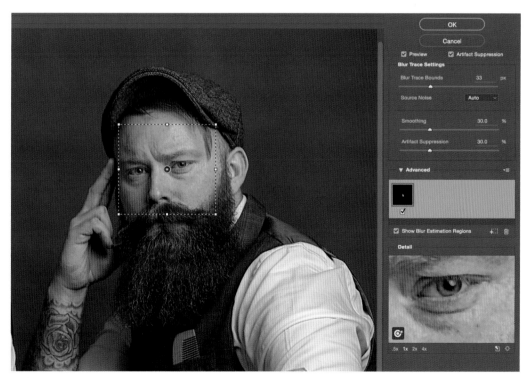

圖片 5.18

是否使用防手震濾鏡主要要取決於照片，它可以有很驚人的效果，而且真的能儲存照片。

下面圖片 5.19 和 5.20，你可以清楚地看到濾鏡使用前後的不同之處，特別是眼睛的部分。

圖片 5.19 Before 未使用防手震濾鏡

圖片 5.20 After 使用防手震濾鏡

7. 重新命名圖層為防手震（圖片 5.21）。我們只想要主角臉部的銳化效果，首先新增一個黑色的圖層遮色片，按住 Option 鍵（Mac）或 Alt 鍵（PC），然後在圖層視窗底下點選圖層遮色片圖示。這能隱藏防手震濾鏡的效果，選擇白色前景色和柔邊筆刷，畫出主角臉部需要有濾鏡效果的地方。

圖片 5.21

8. 現在回到對焦和所要做的處理，我們來做創意修圖，先從眼睛部位開始。我們將會使用快速遮色片，因為這能明顯看出選取的地方。但我們得先做設定。

點選工具列的快速遮色片圖示兩下（圖片 5.22）。在快速遮色片的選項對話視窗裡，請勾選選取的區塊，點選 OK（圖像 5.23）。

使用圓形的選取工具，圈右邊拍攝主角的兩隻眼睛（圖片 5.24）。

圖片 5.22

圖片 5.23

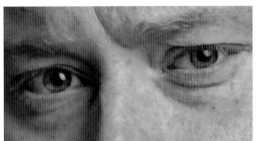

圖片 5.24 選取兩隻眼睛

TIP *按住Shift鍵，拖曳出一個圓形。一旦做了選取，按住Shift鍵，同時選取另一隻眼睛，選取的地方可一起處理。*

9. 現在我們需要整理選取的範圍，只包含眼睛中間的部分，不能有眼皮或是其他周圍的區域。按 Q 鍵進入快速遮色片模式。紅色重疊區塊的輪廓（選取的範圍）需要非常明確（圖片 5.25），我們需要柔化這個選取的區塊。到濾鏡 > 模糊 > 高斯模糊，模糊半徑設定為 2px，點選 OK（圖片 5.26）。

用白色的前景色以及用圓頭柔邊的筆刷，硬度設定為 30%，畫過你想移除的紅色重疊區塊（眼皮以及瞳孔；圖片 5.27）

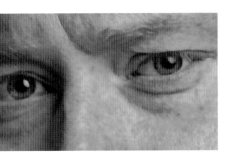

圖片 5.25 定義選取的範圍

圖片 5.26 使用高斯模糊柔化選取範圍

圖片 5.27 使用快速遮色片模式中的白色畫過紅色重疊區塊中不想要的地方

10. 按住 Q 鍵離開快速遮色片模式，點選選取顏色調整圖層
的圖示（**圖片 5.28**）。在選取顏色屬性中，顏色選單
選中間調（**圖片 5.29**）。然後在圖層視窗中，將選取
顏色調整圖層的混合模式改成線性加亮（增加）（**圖片
5.30**）。

圖片 5.28

圖片 5.29

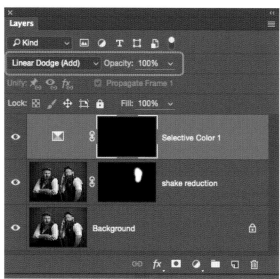

圖片 5.30

11. 降低選取顏色調整圖層的不透明度
調至 20%（**圖片 5.31**）。在選取顏
色屬性中，調整滑桿讓眼睛看起來更
藍一點。在我的範例中，我設定青
色（Cyan）+22，洋紅色（Magenta）
+24，黃色（Yellow）-14（**圖片
5.32**）。如果你想要在眼睛部位多
增加一些對比，顏色選單的中間調
可以改成黑色，以及拖曳黑色滑桿
到右側。以這個例子來看，我增加
黑色亮度至 +45%（**圖片 5.33**）。

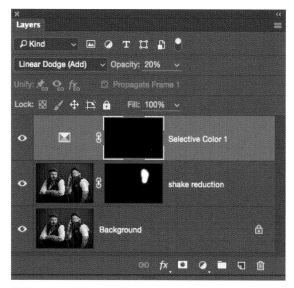

圖片 5.31 降低選取顏色調整圖層的透明度至20%

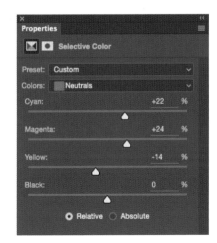

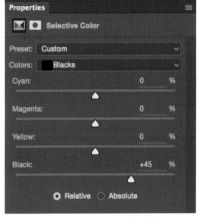

圖片 5.32

圖片 5.33 顏色選單選取黑色，並拖曳黑
色滑桿至右邊，可以增加對比度

反覆操作 8 ～ 11 的步驟，調整另一個主角的眼睛，但要選擇符合你想要的設定和顏色。

12. 下一步，我們將會稍微銳化主角的眼睛讓他們看起來有神。在圖層視窗的最上方新增一
個白色圖層，並重新命名為銳化眼睛（**圖片 5.34**）。然後從工具列選取銳化工具（**圖片
5.35**），並在螢幕的最上方的選項列，設定強度為 50%，勾選所有圖層樣本和保護細節（**圖
片 5.36**），並在兩個主角的眼睛中間來回畫幾次增加銳化效果。

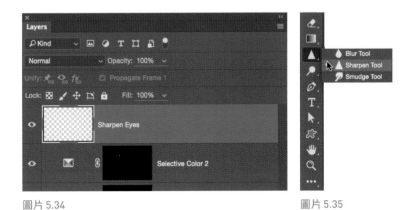

圖片 5.34

圖片 5.35

圖片 5.36

透過照片修圖前及修圖後，我們可以看到這三個簡單的圖層所製造的效果。（圖片 5.37 與 5.38）。

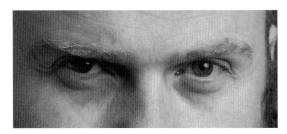

圖片 5.37 Before

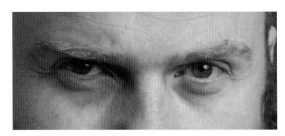

圖片 5.38 After

13. 可以整合所有元素是很棒的，所以我們將所有的眼睛調整圖層歸類到一個群組。開啟最上層的圖層（銳化眼睛），按住 Shift 鍵，選取顏色圖層（圖片 5.39）。現在加強兩個選取顏色調整圖層和銳化眼睛圖層。到圖層 > 新增 > 從圖層建立群組（圖片 5.40），並且將這個群組命名為眼睛。

圖片 5.39

圖片 5.40

14. 下一步，我們要整理兩個主角的上衣，處理袖口上的兩條摺痕（圖片 5.41）。新增一個圖層到圖層視窗的上方，命名為上衣。然後在工具列中選擇仿製印章工具（圖片 5.42），並於螢幕最上方的選項欄，勾選對齊，在樣本選單中選擇所有圖層（圖片 5.43）

圖片 5.41 圖片 5.42

圖片 5.43

按住 Option 鍵（Mac）或 Alt 鍵（PC），點選衣服取樣滑順的地方，減少衣服上的摺痕。將游標移動至皺摺，用取樣的區塊上下來回拖曳，撫平皺摺。

圖片 5.44 Before

圖片 5.45 After

15. 下一步，我們將會做加亮與加深處理，凸顯主角的立體度。這是我很常使用的技巧，這是之前在第四章所提到的 50% 灰色圖層（66 頁）。

在圖層視窗的最上方新增一個白色圖層，到圖層 > 新增 > 圖層。在新的圖層對話視窗中，重新命名圖層為加亮與加深，模式選柔光，並勾選以柔光 - 中間調顏色填滿（50% 灰色），點選 OK（圖片 5.46）。

圖片 5.46

16. 在工具列中，按 D 鍵去設定前景與背景色的預設值為黑白兩色。點選前景色，並在顏色選單中，設定 H：0、S：0、B：50，點選 OK（圖片 5.47）。下一步，選擇加亮工具（O），並在螢幕最上方的選項列中，將範圍設定為中間調，曝光設定 5 ～ 10%，並勾選保護色調（圖片 5.48）。

圖片 5.47

圖片 5.48

17. 開始在主角的臉部使用加亮工具去增加亮度（更亮）的區塊。按住 Option 鍵（Mac）和 Alt 鍵（PC），將加亮工具改成加深工具。在這兩個工具之間轉換，讓兩個主角臉部於選項列中的設定是維持一樣的。使用加深工具，增加中間調或是暗部區塊。放開 Option 鍵（Mac）或是 Alt 鍵（PC），然後再回到加亮工具。

當你在做加亮與加深處理，你可能會只想看灰色圖層，按住 Option 鍵（Mac）或是 Alt 鍵，然後在圖層視窗中，點擊加亮與加深的眼睛圖示。在圖片 5.49，你可以看到在修圖的過程中，我做的加亮與加深處理。

圖片 5.49

因為想要看起來自然，所以這個效果很輕微，就像在加深加亮的時候該出現的效果。你也應該要看陰影與中間調的區塊，現在暗部有比較暗，而亮部也有比較亮。舉例來說，可以注意到眉毛和臉部兩側都比較暗一點。雖然這只是些微的改變，但能加深主角臉部的輪廓。

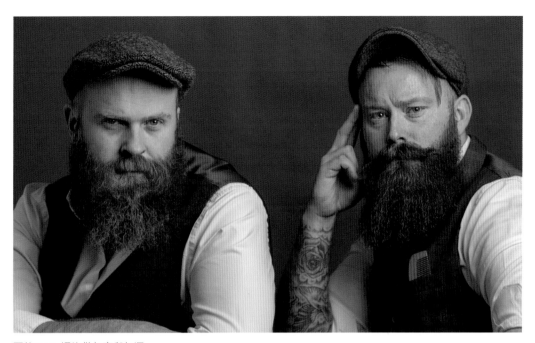

圖片 5.50　還沒做加亮與加深

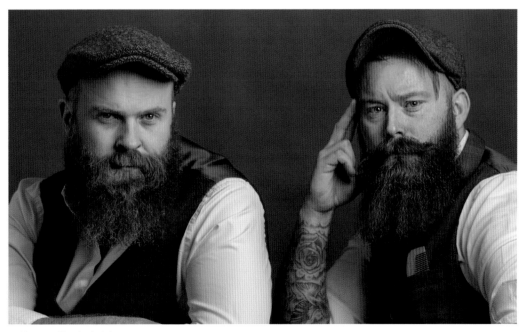

圖片 5.51　做了加亮與加深

18. 有幾個區塊我們需要整理。先在圖層視窗上新增一個圖層，命名為整理。選擇仿製印章工具，確認螢幕上方的選項欄上已選取樣本選單中的所有圖層。然後按住 Option 鍵（Mac）或 Alt 鍵（PC），複製照片最左側的背景，使用這個區塊去覆蓋最左下方的暗部區塊（圖片 5.52）。

使用仿製印章工具，覆蓋在左邊的椅背上的洞和連接右側椅子下方的塑膠連接處（圖片 5.53）。於選項列上，將筆刷的透明度調至 50%，然後沿著右邊椅子的右側有光澤的區塊畫過（圖片 5.54）。

圖片 5.52

圖片 5.53

圖片 5.54

19. 下一步，我們會在灰色的無縫背景紙上加入一些紋理，讓照片看起來比較像油畫的帆布。

紋理的素材可以來自任何地方：地板、牆壁、人行道等等。在這個步驟，我們會使用從 Adobe Paper Textures Pro 的 Adobe Add-ons（https://creative.adobe.com/addons）取得免費的素材。在這裡你可以找到很多紋理素材，但我們只用一種叫做磨砂（Burnished clay）的紋理。我已經把這個素材檔案放在這本書的網頁。

一旦你下載了這個紋理素材檔案，到濾鏡 > 置（嵌）入（這取決於你使用的軟體版本），將這個檔案存到你的硬碟，然後點選 OK。這個紋理素材會放在最上面的圖層（圖片 5.55）。

我們需要從紋理圖層移除所有的顏色，否則當我們在與灰色背景做混色時看起來會不好看。這個圖層目前是智慧型物件，所以我們需先轉換成一般的圖層，到圖層 > 點陣化 > 智慧型物件（圖片 5.56）。現在到圖檔 > 調整 > 去飽和，移除圖層中的顏色。

圖片 5.55

圖片 5.56　點陣化可以將智慧型物件轉換成一般圖層

20. 在灰色背景中增加紋理，將紋理圖層的混合模式轉成覆蓋模式。現在看著這兩位先生，除了背景外，紋理也覆蓋在他們身上。為了移除他們身上的紋理，點選位在圖層視窗最底下的圖層遮色片圖示（圖片 5.57）。

在工具列中，將前景色設定為黑色，選一支普通圓形的筆刷，設定筆刷硬度約為 30%（圖片 5.58），畫過兩位紳士和椅子，讓紋理只出現在背景中。

圖片 5.57

圖片 5.58

NOTE 對於灰色無縫背景紙，混合模式你可以使用柔光來增加質感，而不是覆蓋模式。差別在於兩者之間，覆蓋的效果更能凸顯對比。

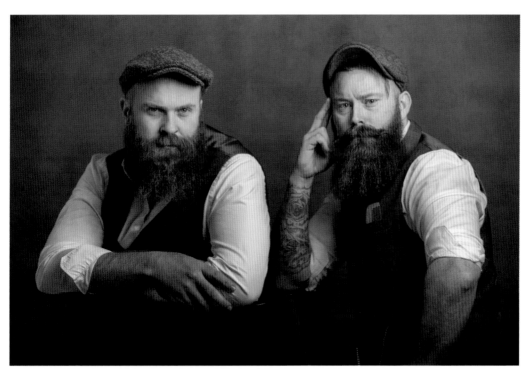

圖片 5.59 已增加紋理，但是整張圖都被填滿了

圖片 5.60 利用圖層遮色片來遮蔽不需要有紋理的地方

21. 如果我們看一下安妮拍的照片，我們可以很明確看到有些顏色漸層，有加入些微的綠色。我們將會在下列步驟做類似的處理。

如同我在第四章（56 頁）提過的，有幾種方法可用來做顏色漸層。以這張照片來說，我們要利用一些調整圖層，這也包含色彩管理（LUTs）。

點選調整圖層的色彩管理圖示（圖片 5.61）並且在色彩管理查詢屬性，從 3DLUT 檔案選單裡選取 TensioGreen.3DL（圖片 5.62）。在 Photoshop 中，使用調整圖層，因為在這個圖層裡，我們可以藉由改變不透明度來控制調整圖層的透明度。將第一層調整圖層的不透明度降至 40%（圖片 5.63）。

圖片 5.61 調整圖層上的色彩管理圖示

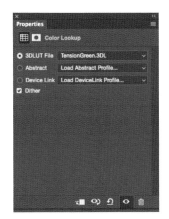

圖片 5.62

圖片 5.63 將色彩管理調整圖層的透明度降至40%

22. 新增另一個色彩管理調整圖層，從 3DLUT 的檔案選單中，選擇 EdgyAmber.3DL（**圖片 5.64**）。降低圖層的不透明度至 15%。再新增一個色彩管理調整圖層，並且從 3DLUT 的檔案選單中，選擇 Crisp_Warm.look（**圖表 5.65**）。降低圖層的不透明度至 40%。你可以在圖片 5.56 中看到該圖層視窗有三個色彩管理調整圖層。

圖片 5.64

圖片 5.65

圖片 5.66 Three Color Lookup adjustment layers

23. 現在我們新增一個曲線調整圖層，增添一點溫暖（黃色），調和暗部區塊，讓暗部呈現多一點細節。

點選曲線調整圖示。在預設值中，曲線調整屬性中的方格是 4×4 大小（**圖片 5.67**），但是就這個設定我們會需要更多的正方格來做準確的調整。為了讓方格變成更多的正方形（10×10；**圖片 5.68**），按住 Option 鍵（Mac）或是 Alt 鍵（PC），再次點選方格。

圖片 5.67 4 × 4方格　　　圖片 5.68 10 × 10方格

現在在曲線調整屬性點選 RGB 選項，選擇藍色（圖片 5.69）。點選位在方格最右上角的
藍點，往下拖曳至一個完整的正矩形內，來添加黃色至相片中（圖片 5.70）。

圖片 5.69 選擇藍色調整藍色
色版

圖片 5.70 把頂端的藍色往下拉，加
入黃色（暖調）到照片中

24. 將藍色改回原來的 RGB，然後點選位在最左下角的點，往上拖曳約正矩形一半的位置，讓
　　這張照片較暗的區塊變亮（圖片 5.71）。

25. 這個階段跟精修有關，是在實驗是否能修出人像照片的最佳的狀態。在圖層視窗的最上方
　　新增一個合併圖層，按住 Shift+Option+Command+E（Mac）或 Shift+Alt+Ctrl+E（PC）。
　　重新命名這個圖層為完成修圖（FT）（圖片 5.72）

圖片 5.71 將RGB曲線往上拉調
亮暗部區塊

圖片 5.72

我們先來增加一些對比，讓這照片看起來更為立體。我們會用其中一個我最喜歡的外掛程式就是 Topaz Clarity。如果你沒有這個濾鏡，也可以使用在第四章提過的內容，你能用的替代技巧（62 頁）；但結果可能不盡然完全相同。

到濾鏡 > Topaz Labs > Topaz Clarity。在 Topaz Clarity 的對話視窗中，調整最小化對比數值至 0.17，以及降低對比至 0.11，然後點選 OK（**圖片 5.73**）。對於設定是沒有任何魔法可言，但我認為他們可以讓照片看起來更好。我偏好在使用 Topaz Clarity 時，只調整這兩個滑桿。

26. 現在我們離開 Topaz Clarity 回到 Photoshop。在照片完成之前，我還想要在照片上做一點修改，也就是降低位在左側椅子的高光區（是的，我認為它過亮）。選取仿製印章工具（S），在選項欄裡設定不透明度至 50%。按住 Option 鍵（Mac）或 Alt 鍵（PC），然後在高光區實驗這個區塊。接著只需用筆刷畫一次高亮區，減少亮度即可（**圖片 5.75**）。

圖片 5.73

圖片 5.74 椅子左側扶手上的高光區

圖片 5.75 利用仿製印章工具降低扶手上的亮度

好的，我想我們現在都快完成了。但是需在這個階段確認我有存檔，稍微離開一下，幾個小時之後再回來看，或許還會決定需要再增加的元素。就這個章節來說，我們已經結束了。

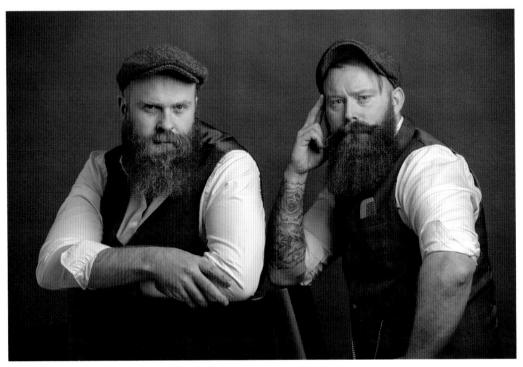

圖片 5.76 原始檔照片

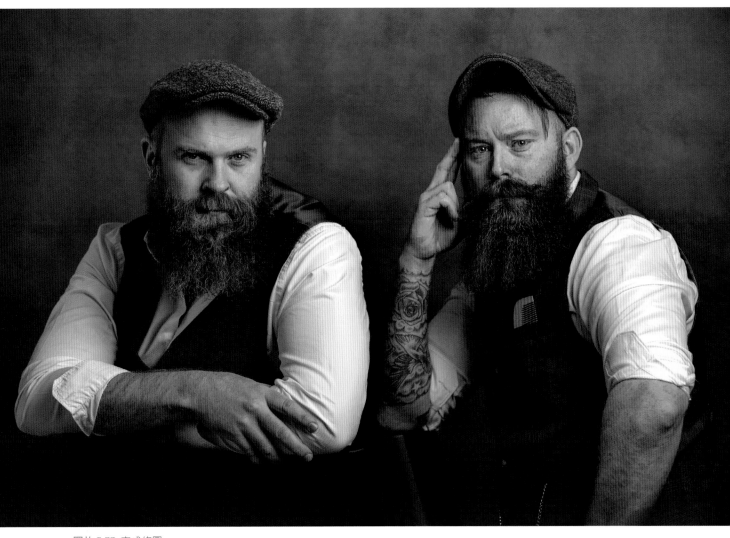

圖片 5.77 完成修圖

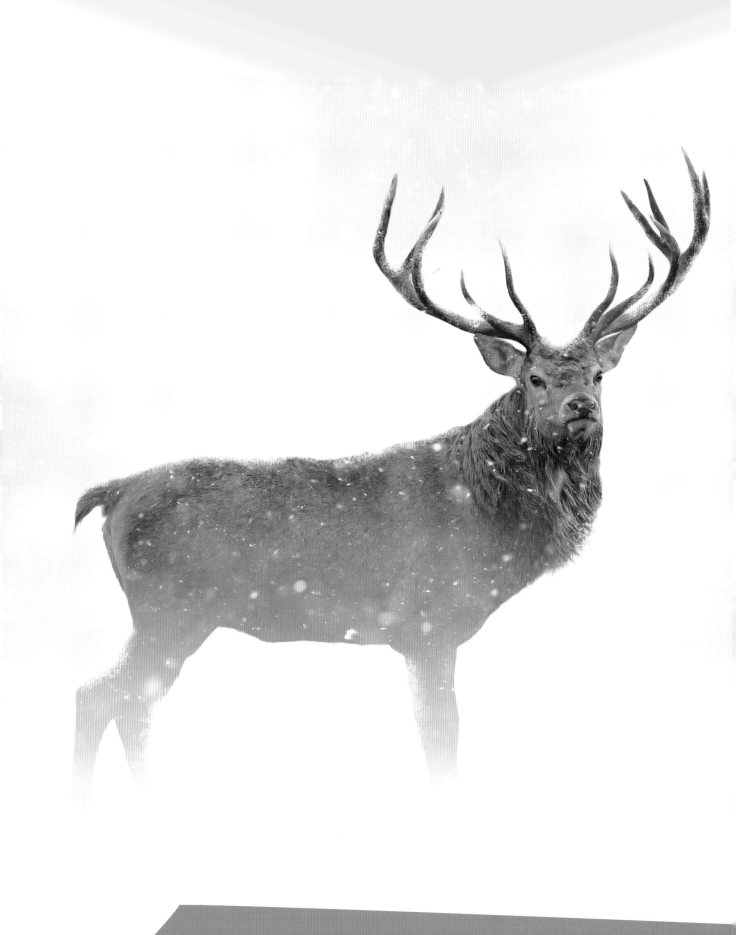

6 INTERNET INSPIRED

網路給我的靈感

我一直都很喜歡動物。小時候，我的父母在英國有一個小農場，這是一個小型自給自足農場，飼養一些牲畜像是：牛、羊、山羊和放山雞。

我很常拍一些大自然的照片。我一直告訴自己要放幾天假外出走走，帶著帳篷和必需品去鄉下拍些大自然的景色，當然這是我自己覺得很幸福的事情。

我從沒去過野外，雖然它是我清單上的第一名，但前些日子我開始去野生動物園或公園去拍一些被圈養的野生動物。接著我用 Photoshop 將牠們從背景中裁減出來，創造一個他們好像生活在大自然的景象，並將牠們放在這樣的大自然背景中。我心裡覺得這麼做能讓牠們脫離現實生活的環境，如果你能理解，我們在第十章會帶你檢視這些照片，主要的靈感來源是來自野生動物攝影師尼克·布蘭特（Nick Brandt）。

其中一張我想要製作的照片，雖然不是動物作品中的一部分，但是拍攝地點位在蘇格蘭高地的放養雄鹿區，開滿石南花的遙遠山區。在我腦海裡有這個影像，我就和朋友，在炙熱的季節，一起出發到附近的農場拍攝雄鹿。我計劃之後會到蘇格蘭拍攝風景，所以我能將這些照片放在一起，但從未實現過。因為某些原因，我失去製作這張照片的動力，儘管已經拍了雄鹿的照片，但我最後還是將它擱置，也許某天再弄。

有一天，我剛好在 500X 網站以及我朋友慕斯•彼德森（Moose Peterson）的網站瀏覽野生動物的照片，慕斯•彼德森是一位攝影師，也是 Nikon 的拍攝大使。我通常會去瀏覽 500X 以及其他的攝影師的網站，不單是瀏覽這些很棒的相片，同時也是在尋找靈感。

其中一張慕斯拍的野生動物照片特別吸引我。這是一隻水牛站在恐怖的暴風雪中（圖片 6.1）。牠看起來很漂亮，而且馬上讓我想到之前拍攝的雄鹿照片，激勵我去製作一張不是在蘇格蘭高地的雄鹿，而是在雪中的雄鹿照片。

圖片 6.1 攝影 © Moose Peterson

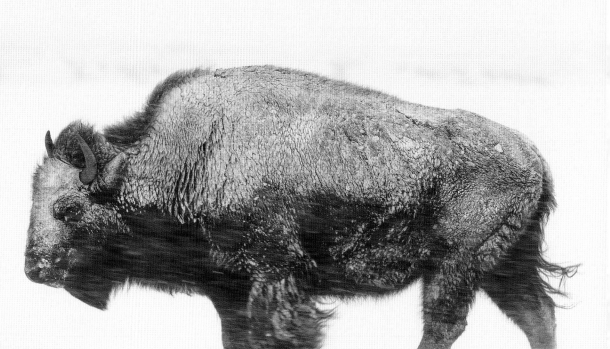

逆向思考

在這個章節沒有和逆向思考相關的內容，原因是它沒有打光等特別元素，可讓我們去進行複製。不過，這是一個很好機會，可以提到觀察這件事。

無庸置疑，身為一個攝影師或是數位藝術家，尤其是在拍攝合或影像，其中最棒而且是你能做的事情，便是外出拍攝及觀察你的周邊環境。可以檢視陰影的走向，看著陰影的特性和光線的反射，以及遠方物體的顏色，甚至是其他更多的面向。定期花點時間去觀察什麼是真實的生命，而非只是一直猜測真實生命看起來的模樣，這可以省去後製時耗費大量的時間，也能提升你後製的程度（用一個眾所皆知的詞）。

舉例來說，我拍攝圖片 6.2 的天空完全是為了之後的照片，但讓我們現在來看一下這張照片。看著遠方的樹和山丘，注意除了焦點以外的景象，他們也有泛藍的天空，這讓前景色看起來更溫暖。當提及整合照片，並讓照片看起來真實，這類相關資訊極為重要。

圖片 6.2

在這個章節，我們要創造出一個雪景。注意在這張水牛照片裡燈光是多麼協調與溫和。光線是從白雪反射出來的，填滿陰影區塊，並讓景色看起來看為明亮。可能有點難從照片看出雪花，但靠近相機飄落的雪花比在照片中遠方的雪花來得更大更為模糊，這是我們可以預期的拍攝效果。當然在照片中添加輕輕的冷色調，就能讓我們感覺到冷意。

在下面的內容裡，我們可以用這些訊息來營造看起來真實的雪景。

設定相機

我知道在後製過程中，需要把鹿從原來的背景中去背出來，在拍攝的過程中我知道光線看起來並沒有特別的亮，所以光圈用 f/2.8。

因為固定相機的光圈，所以只能改變快門速度。感光度 ISO 640、快門速度約為 1/1000 秒，即使需要移動相機，這個速度也能凝結鹿的動作。至於對焦，我使用連續追蹤對焦，讓我追拍鹿的時候這，相機仍可持續追焦。

圖片 6.3

模式 A 光圈先決

感光度 ISO 640

光圈 f/2.8

快門 1/1000s

鏡頭 Canon 70 - 200mm f/2.8 IS II USM

器材介紹

關於器材我沒有太多要說的，因為拍攝過程只需我和相機（**圖片 6.4 和 6.5**）。

我有想過器材的問題，我最能確定是在拍攝雄鹿時，有用單腳架或是三腳架，但因為是和一大群鹿一起拍攝，所以不太知道我們有多少空間，我知道這聽起來很像在找藉口……

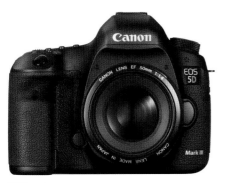

圖片 6.4 Canon EOS 5D Mark III　　　　　圖片 6.5 Canon 70 - 200mm f/2.8L IS II USM

後製流程

我們會提到很多在拍攝這張照片的幾個步驟，從選取原始檔，去背到最後的雪景。我們會從 Lightroom 開始教學，如果你不用的話，可以按照 Adobe Camera Raw 的步驟一樣處理。一旦我們完成轉檔，就要到 Photoshop 按照步驟製作這張照片，並且利用效果來模仿真實野生動物的模樣，最後的照片看起來才會真實。我們會用智慧型濾鏡與調整圖層，你可以按照自己的需求，選擇是否所進入這個環節做調整，這樣就不需要重新操作很多步驟。

一旦你在這個章節看過所有的製作步驟，何不用你自己的照片製作雪景？除了鹿以外，你也可以置入你的家庭成員或是家裡養的狗。

NOTE *到下面網址，下載你所需的步驟圖檔：*

http://www.rockynook.com/photograph-like-a-thief-reference/

1. 我們會先從原始檔而不是從相機的照片開始。雖然我們等一下要做照片去背，但在處理之前，我們需要先整理，讓它是好的開始。

 用裁剪工具（**R**）拉出一個邊框，上框與底框會有一個小小的框附加在鹿的周圍（**圖片 6.6**）。在照片上拖動你的游標，把照片旋轉擺正（**圖片 6.7**）。

圖片 6.6　　　　　圖片 6.7

2. 現在我們要把鹿身上的細節製作出來。即使鹿在最後的成品中有一部分是模糊的，如果陰影區塊可以呈現，那麼這張照片就會更好，並且整隻鹿的明亮度也會有所提升。

在基本工具列中，先增加曝光度至 +0.55，陰影為 +65（**圖片 6.8**）。這個陰影的調整是輕微的，但他確實會讓整張照片看起來太過平面，所以我們會調整清晰度至 +20，讓照片看起來有溫和的對比色。

3. 下一步我們會銳化這張相片。點選細節選項，銳利度增加至 35（**圖片 6.9**）。按住 Option（Mac）或 Alt 鍵（PC），點選並拖曳遮色片滑桿到右側。當我們在銳化的時候，照片會變成黑白，黑色是沒有要銳化的區塊，而白色則是需要銳化的區塊（**圖片 6.10**）。拖曳遮色片的滑桿至右側，可以限制銳化效果出現的區塊。因為我們只想要銳化鹿的部份，將滑桿拉至 77 就可以了。

圖片 6.8

圖片 6.9

圖片 6.10 In the Masking view, white indicates areas where sharpening is applied

4. 因為我們提高曝光度和陰影，並且增加銳化，所以會在照片中出現一些雜訊。在進入 Photoshop 之前，先放大照片中鹿的比例至 2:1（**圖片 6.11**），便可清楚看到雜訊。在細節選項中，於下方的減少雜訊，增加明亮度至 25，半徑 60 及對比度為 20（**圖片 6.12**）。

圖片 6.11

圖片 6.12

圖片 6.13 和圖片 6.14 為修圖前後的差別。

圖片 6.13 Before 未處理的原始檔

圖片 6.14 After 處理好的原始檔，準備開始後製

5. 圖片 > 編輯 > 在 Photoshop 中編輯（圖片 6.15）。

現在我們要做選取，把鹿從原始背景中去背出來。用快速選取工具，一開始我們先選取，點選以及拖曳圖中的鹿（圖片 6.16）。

圖片 6.15

如果快速選取工具選到你不想要涵蓋的區塊（圖片 6.17），按住 Option 鍵（Mac）或 Alt 鍵（PC），然後將游標移至那些不想選取的區塊，將它們從選取中移除（圖片 6.18）。

圖片 6.16

圖片 6.17 快速選取工具選到後面背景的部份

圖片 6.18 移除有選到背景的部份

NOTE *不要期待用快速選取工具能完美選取範圍。鹿角最明亮的部份和鹿毛是最難選取的區塊，所以我們會使用其他的技巧來選取接下來的區塊。*

6. 現在我們要盡量做一個好的選取，先用快速選取工具（不需要花太多的精力在這上面），因為在這個階段只需花一點時間，我們可以選擇「存取現在的選取範圍」，到選取 > 儲存選取範圍（圖片 6.19）。將選取範圍命名為鹿 1，並且點選 OK（圖片 6.20）。

7. 在工具列裡重複點擊快速遮色片圖示（圖片 6.21），確定快速遮色片選項裡的選取的範圍已勾選（圖片 6.22），然後點選 OK，現在你將換看到鹿的身上有紅色覆蓋區塊了，這可以更容易看到要選取的範圍。

圖片 6.19

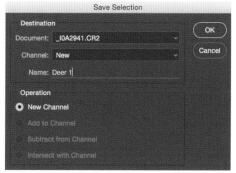

圖片 6.20

圖片 6.21

圖片 6.22

NOTE *快速遮色片設定遮色片範圍，表示紅色覆蓋的選取區塊中並不包含這個遮色片範圍。我喜歡在選取的區塊中有被紅色覆蓋時使用這個技巧，但這只是個人偏好。*

選擇一般的圓頭筆刷（B），硬度設定約 90%（圖片 6.23），放大鹿角部分，並且開始刷畫它們，從選取中增加或移除一些區塊。不要選到鹿角上的草。

現在我們已經完成了鹿角的部分，按 Q 鍵離開快速遮色片模式，你會看到「行軍中螞蟻」的選取範圍都在鹿的身上（圖片 6.26）。再一次，安全起見，要儲存選取區塊，到選取 > 儲存選取區塊。命名這個選取區塊為鹿 2，點選 OK（圖片 6.27）。

圖片 6.23

圖片 6.24 繪製黑色區塊增加到紅色覆蓋範圍

圖片 6.25 繪製白色區塊作為從選取範圍中移除

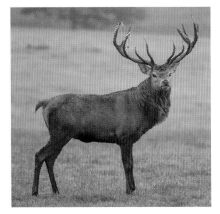

圖片 6.26

圖片 6.27

8. 按 W 鍵選擇快速選取工具。然後點選項欄裡的選取與遮色片（圖片 6.28）（NOTE：如果你還未使用訂購版的 Photoshop，點選修飾邊緣）。

圖片 6.28

我們沒有要在這邊做很多處理，因為我發現試圖選擇很多細的毛髮會影響已經在處理的選取區塊（特別是當你開啟智慧型半徑）。使用調整邊緣的筆刷工具，畫鹿的上半身部位（頸部），選取這塊區域較細的毛髮（圖片6.29）。接著畫鹿尾巴，畫過牠的背上，畫背部內側（圖片 6.30）。點選 OK 離開選取與遮色片或調整邊緣模式。

圖片 6.29

圖片 6.30

9. 再一次，我們到選取 > 儲存選取來儲存選取區塊。這次要命名選取區塊為最後的鹿，點選 OK（圖片 6.31）。

選取區塊「行軍中的螞蟻」仍然在鹿的周圍，點選位在圖層視窗底下的圖層遮色片圖示（圖片 6.32）。這能隱藏背景讓我們把鹿去背加入雪景當中（圖片 6.33）。

圖片 6.31

圖片 6.32 當選取處於活動的狀態時，單擊圖層遮色片圖示會隱藏選取外的所有內容

圖片 6.33 鹿去背

10. 在建立新的雪景過程中，我們會先移除鹿角上面剩下的草。在圖層視窗中點選鹿的縮圖，讓他被白框圍住。按住仿製印章工具（圖片 6.34），並且在螢幕最上方的選項欄取消勾選對齊（圖片 6.35）。

按住 Option 鍵（Mac）或 Alt 鍵（PC），點選草附近的乾淨區塊做取樣（圖片 6.36），再把它覆蓋到鹿角上面的草（圖片 6.37）。按住按住 Option 鍵（Mac）或 Alt 鍵（PC），在不同區塊來回取樣和覆蓋，讓覆蓋的地方看起來不重複或過於明顯。

圖片 6.34

圖片 6.35

圖片 6.36 原始照片鹿角上的草

圖片 6.37 鹿角上的草已被覆蓋

 NOTE 我們不需過於小心仿製鹿的身體外圍，因為圖層遮色片可以隱藏這個部分

11. 重新命名這個圖層為鹿，到圖層 > 新的填滿圖層 > 純色（圖片 6.38），命名這個圖層為天空，然後點選 OK。

開啟這個選取顏色，並且設定 RGB 值在 R：194、G：206 和 B：210（圖片 6.39），點選 OK。在圖層視窗裡，將這個圖層視窗拖曳到鹿的圖層下方（圖片 6.40）。

圖片 6.38

圖片 6.39

圖片 6.40

12. 按住 Command 鍵（Mac）或 Ctrl 鍵（PC），並在圖層視窗點選新增圖層圖示，在圖層視窗的最底層加入新的空白圖層。重新命名這個圖層為背景（**圖片 6.41**）。然後選擇剪裁工具（**C**）往外拖曳增加工作區域的範圍。網格的交叉點的位置應該與**圖片 6.42**相同。按住 Return（Mac）或是 Enter（PC）來設定裁剪的範圍。

圖片 6.41

圖片 6.42 裁剪工具可用來增加工作區域的範圍

13. 現在我們會加入地面。從工具列選擇矩形選取工具（**M**），並在圖片的最下面拉出一個選取區塊。你可以從**圖片 6.43** 中看到我選取的地方，範圍從圖片最下面的邊緣延伸至鹿膝關節的上面。在選取的區塊，到編輯 > 填滿，從內容選單選擇白色（**圖片 6.44**）。點選 OK，然後到選取 > 取消選取。

圖片 6.43

圖片 6.44

要讓水平線完全的平直是不太可能的，所以在圖片中我們會讓它有點彎曲看起來才會更真實一些。到編輯 > 轉換 > 彎曲（**圖片 6.45**），然後點選拖曳錨點至彎曲方格使水平線看起來有點波浪狀（雖然不用太多，**圖片 6.46**）。按 Return 鍵（Mac）或 Enter 鍵（PC）設定水平線。

圖片 6.45

圖片 6.46

圖片 6.47 扭曲之前，地平線看起來是直的

圖片 6.48 扭曲之後，地平線稍微彎曲看起來比較自然

14. 接下來我們會將鹿蹄加入場景，我們只需用圖層遮色片和筆刷，便可在鹿的圖層創造。

按下 B 鍵到筆刷工具，然後在螢幕最頂端的選項列，點開筆刷預設選項（圖片 6.49）。從這裡選擇 59 號筆刷，這支筆刷具有噴霧效果（圖片 6.50）。

我們需要在筆刷上做一些改變，讓筆刷達到我們想要的效果，開啟筆刷視窗（圖片 6.51）。在圖層視窗底層可以看到當我們使用筆刷時，筆刷實際呈現的效果。將尺寸大小設定 125px，寬度至 7%。

點選位在視窗左側的形狀動態設定，並且增加大小至 14%（圖片 6.52）。可以控制在每支筆刷之間的變化的量。

圖片 6.49

圖片 6.50

圖片 6.51

圖片 6.52

最後，點選轉換增加不透明度至 100%。如果你用觸控板和那些由 Wacon 出產的繪圖板和筆，點開筆壓（圖片 6.53）。

接著，只需簡單地縮小圖片最底層的區塊，並且在黑色前景色下，使用我們設定好的筆刷，在每一個鹿腳的底部畫幾筆，讓鹿腳看起來是站在雪地裡（圖片 6.54 和圖片 6.55）。

圖片 6.53

圖片 6.54 Before

圖片 6.55 After

15. 按住 Option 鍵（Mac）或 Alt 鍵（PC），點選圖層視窗上的鹿圖層遮色片一次，好讓工作框內可以顯示主要的鹿圖層。選擇模糊（圖片 6.56）並在選項列裡設定強度至 20%（圖片 6.57）。在每個鹿蹄刷幾筆來混合之前畫上的色彩，便可讓鹿蹄的顏色看起來不那麼深跟銳利（圖片 6.58）。這能再次加強照片的真實感。

圖片 6.56

按住 Option 鍵（Mac）或 Alt 鍵（PC），在圖層視窗點選一次圖層遮色片返回至全彩預覽。

圖片 6.37

圖片 6.58 模糊筆觸融入場景

16. 現在要開始在遠方加入一些樹。點選圖層視窗中的天空圖層，並在天空圖層上加入一個新的空白圖層，點選圖層視窗最下面新增圖層圖示。重新命名這個圖層為樹-左邊（圖片 **6.59**）。

我用 Photoshop CC 版本，這個軟體有很多工具能讓我畫出所有不同種類的樹。我可以控制樹幹、樹葉的量、顏色以及很多其他的部分。然而，如果你用的是零售版，你會需要使用不同的方式來添加樹木。你可以使用儲存的圖檔或自己的拍攝的照片。

圖片 6.59

NOTE 如果你要加入儲存的圖片或是自己拍的樹木圖片，我的youtube有放一個很棒的教學影片，教你如何從背景中去背下樹的圖案。只需要到www.youtube.com/glyndewis，查看我每周秀七十六集的影片內容。

如果你是使用 Photoshop CC，到濾鏡 > 輸出 > 樹木（圖片 **6.60**），並在基本樹木類別的選項選擇12；灰燼樹（圖片 **6.61**）。現在我們可以讓樹看起來就是我們想要的樣子，可以藉由調整下面的滑桿：燈光方向：5，樹葉量：2，樹葉大小：101，樹幹高度：83，樹幹厚度：107。勾選預設值中的樹葉和隨意形狀，點選 OK。

圖片 6.60

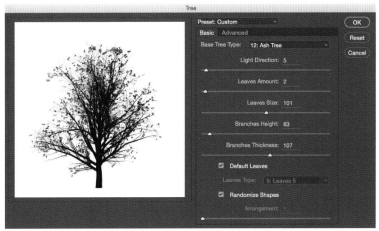

圖片 6.61 調整滑桿可以改變樹的外觀

17. 重新調整樹的大小，可藉由編輯 > 自由變形〔或是按住 Command+T（Mac）或是 Ctrl+T（PC）〕。按住 Shift+Option（Mac）或 Shift+Alt（PC），點選角落的錨點往內拖曳。按 Return 鍵（Mac）或是 Enter（PC），重新將樹定位在鹿的左側（圖片 **6.62**）。

圖片 6.62

18. 因為位在遠方的樹須看起來必須暗一點，所以不該讓樹有這麼多顏色。按住 Option 鍵（Mac）或 Alt 鍵（PC），在調整圖層視窗點選色階圖示新增色階調整圖層。在顯示的對話視窗內，將調整命名為樹深化—左側，勾選使用之前的圖層來製造剪裁遮色片（圖片 6.63），點選 OK。

圖片 6.63

在色階屬性中，拖曳中間調滑桿到右側來深化樹木顏色，數值為 0.70（**圖片 6.64**）。點選樹木—左邊圖層，降低不透明度至 50%（**圖片 6.56**），這會使樹木看起來是位在遠方。

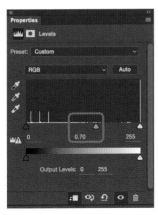

圖片 6.64

圖片 6.65 減少樹的透明度可以降低對比度，看起來比較像遠方的物體

19. 最後我們要對樹做的處理是些微模糊，因為物體位於很遠的地方看起來就不那麼明顯。選取樹一左邊圖層，到濾鏡 > 轉成智慧型濾鏡（**圖片 6.66**），並到濾鏡 > 模糊 > 高斯模糊。將半徑設定在 1.5px，點選 OK（**圖片 6.67**）。

圖片 6.66

圖片 6.67 增加一些模糊效果，這有助於讓樹看起來在較遠的距離

NOTE 在使用濾鏡之前先將圖層轉成智慧型物件，會有更多的彈性處理空間，這可以讓我們在後期階段進入圖片直接調整濾鏡的功能，不需要再重新操作同樣的步驟。

20. 反覆操作步驟16～19增添位在鹿前面的樹木，以及另一棵位在鹿右側的樹木（圖片6.68）。

在步驟16改變樹的設定，就能讓每棵樹看起來不一樣。設定位在中間樹木圖層的不透明度至60%（圖片6.69），增加高斯模糊右側最遠的那一顆樹，圖層不透明度設為50%（圖片6.70），再增加高斯模糊，半徑設定1px。

圖片 6.68

圖片 6.69

圖片 6.70 改變每棵樹的不透明度，大小和筆刷圖層，營造樹木遠近的距離感，可讓最後的圖片看起來更為真實

TIP *外出拍攝時觀察周遭環境，對於你的修圖長期下來會有很大的幫助。請注意遠處的物體的對比度是如何降低的，而且似乎有藍色光影投射在它們身上。*

圖片 6.71

21. 現在圖層逐漸架構起來，我們只需要稍微整理就好，把樹的圖層放到一個群組中。點選調整圖層，命名為深化樹木—右側，按住 Shift 鍵，點選圖層，命名為樹—左側（圖片 6.71）。接著到圖層 > 新增 > 圖層中的群組（圖片 6.72），命名群組為樹木，點選 OK。

圖片 6.72

22. 下一件事要做的處理是增加一些霧景，這會讓照片看起來有氛圍與情感。在樹木群組上方增加一個空白層，點選位在圖層視窗下方的新增圖層圖示來處理。在工具列中按下 D 鍵設定前景與背景顏色，為黑白的預設值，然後到濾鏡 > 輸出 > 雲狀效果（圖片 6.73）。

圖片 6.73

當我們在處理霧的時候，點選鹿圖層的眼睛圖示來關掉圖層的可見度（圖片 6.74）。

用矩形選取工具（M）在圖層 (包含雲) 的中間拖出一個矩形（圖片 6.75），重新命名這個圖層為霧，接著刪除原來的雲霧圖層。

圖片 6.74

圖片 6.75

23. 選取圖層視窗中的霧圖層，到編輯 > 自然變形，然後在按住 Shift+Option（Mac）或 Shift+Alt（PC）點住角落錨點往外拖移，直到框框超出畫布區塊（圖片 6.76）。按住 Return 鍵（Mac）或 Enter 鍵（PC）。

圖片 6.76

按住 Option 鍵（Mac）或 Alt 鍵（PC），接著點選調整圖
層視窗中的色階圖示，新增色階調整圖層。將這個調整圖
層命名為霧打亮，然後點選 OK。在色階圖層調整屬性，
往右側拖曳黑色輸出色階記號到 100（圖片 6.77）。

在圖層視窗中，降低霧圖層的不透明度約 70%。接著點擊
鹿圖層上的眼睛圖示，開啟該圖層的可見度。

圖片 6.77

24. 很快地我們會增加一些下雪場景，但在這之前，要先讓鹿
的身上有些雪花。我們會用筆刷來做出這個效果，類似之
前混合鹿腳進入地面時的技巧。

點選圖層視窗中的鹿圖層，並在上方增添新的圖層，到圖層 > 新增 > 圖層。在屬性中，將
這個圖層命名為鹿雪，接著使用之前的圖層來製作剪裁遮色片（圖片 6.78）。

NOTE *因為有使用剪裁遮色片，所以在畫雪的時候，雪只會出現在鹿的身上。這個剪裁遮色片*
會限制雪所出現的區塊，只有圖層遮色片下方的範圍會有雪。

按住 B 鍵選取筆刷工具。在螢幕最上方的選項列點選筆刷預設，接著選 27 號的噴灑筆刷（圖
片 6.79）。

圖片 6.78

圖片 6.79

點開筆刷視窗，並在筆刷選項，設定大小為 80px、寬度為 40%（圖片 **6.80**）。

點選動態筆刷以及大小快速變換設定為 25%，角度快速變換為 100%（圖片 **6.81**）。

圖片 6.80

圖片 6.81

點選變形和設定不透明度快速變換為 100%（圖片 **6.82**）。如果你在使用繪圖板，從控制選單選取筆壓。

於白色前景顏色下，在鹿的身上畫出你想要有雪的地方。

圖片 6.82

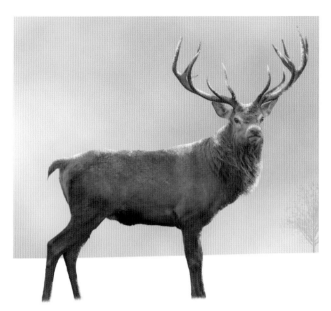

圖片 6.83

25. 讓我們來增加一點模糊效果到雪景上，畫面看起來會蓬鬆一些。到濾鏡 > 轉換成智慧型濾鏡，然後到濾鏡 > 模糊 > 高斯模糊。設定半徑為 1px，按下 OK。

圖片 6.84

26. 現在看這張圖片，我們需要稍微調亮背景和鹿。首先點選霧打亮圖層的色階調整（圖片 6.84）。在這個屬性中，將中間調的滑桿往左側調至 3.00（圖片 6.85）。

圖片 6.85

27. 在圖層視窗上點選鹿雪圖層，接著點選調整圖層的色階圖示，新增色階調整圖層。重新命名這個圖層為調亮，並在屬性中，將中間調往左移動至 1.26（圖片 6.86）。用圓頭筆刷及黑色前景色，隨意地畫在圖層遮色片上（圖片 6.87）確認有畫到鹿的臉，拉回這個調整圖層的對比度。將對比留在臉部可以吸引觀眾注意。

圖片 6.86

圖片 6.87

28. 下一步我們將會在前景加一些霧。但在這之前，我想要柔化地平線，因為對我來說，地平線看起來有些太鮮豔，主要是因為它在很遠的距離，色調應該比較柔和。點選平地圖層，接著到濾鏡 > 轉成智慧型濾鏡，接著濾鏡 > 模糊 > 高斯模糊。將半徑設定 1px，然後點選 OK。

增加新的圖層到圖層視窗的最上方，並且重新命名為霧 2。在工具列上將前景色設定成白色，按 G 鍵選取漸層工具。在螢幕最上方的選項列，點開漸層挑選工具，選擇第二個漸層「前景到透明」（圖片 6.88）。按著 Shift 鍵，同時單擊按住鹿前腳的下面。按著往上拖到鹿肩部的最上方，再放開（圖片 6.89）。這可以在增加照片下半部的霧化效果（圖片 6.90）。

圖片 6.88

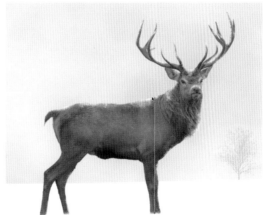

圖片 6.89

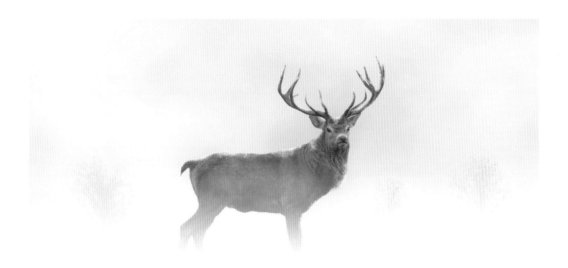

圖片 6.90 利用漸層的「前景到透明」來增加霧化的效果

29. 下一步是增加一些降雪，只需要幾個步驟。有很多技巧可以用來增加雪景，而且我有錄製影片，可在 youtube 上觀看（www.youtube.com/glyndwewis），裡面有詳細展示如何操作；不過，我找到用在 Photoshop 的最棒雪景素材是我朋友芮妮·羅賓（Renee Robyn）所製作的（www.reneerobynphotography.com；圖片 6.91）。在她網站上的儲存區，她有很多紋理和效果可讓你購買。這個雪景都是獨立的檔案，你可以將它拖曳到你的圖片中使用。

圖片 6.91

我們已經試過各種技巧來創造雪景，但我仍然從芮妮的網站上找獨立檔案使用。與其儲存這些檔案在電腦的資料夾，實際上我更想將它們儲存到雲端目錄中，這樣無論我用哪台電腦，都能隨時使用（圖片6.92）。

30. 在我提到從芮妮網站取得增加雪景的檔案時，我喜歡增加一些不同的圖層，增加雪的密度和創造景深。對這張照片來說，我會在圖層視窗的最上方，加上一個雪的圖層，在黑色的背景中呈現雪花（圖片6.93）。為了移除黑色背景，我們要做的就是將圖層的混合模式改成螢幕（圖片6.94）。

圖片6.92 Photoshop CC的創意雲端是我們常用來儲存檔案的地方

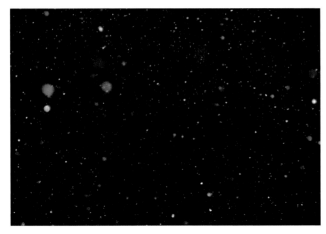

圖片6.93

圖片6.94

我可能會增加六個不同的雪圖層。當雪看起來夠密集時，我會將所有的雪景放在一個群組裡，然後點選最上層的雪景，按住 Shift 鍵，按住第一個雪景圖層，接著到圖層 > 新增 > 圖層群（圖片 6.95）。

31. 最後，要完成這個照片，我們會讓這張照片的色調看起來冷一點，藉由調整圖層的色相 / 飽和來微調改變色調。

在最上面的圖層增加新的圖層，重新命名為雜訊。到編輯 > 填滿，從內容選項選擇 50% 灰色，點選 OK。然後到編輯 > 雜訊 > 新增雜訊，總量設 3%，選擇高斯模糊，接著再勾選黑白（圖片 6.96）。按下 OK，雜訊圖層的混合模式改成柔光（圖片 6.97），用來隱藏灰色顯示我們的照片，現在已經增加雜訊和紋理。

圖片 6.96 利用多個雪的圖層來增加雪景的深度和變化

圖片 6.96

圖片 6.97

按住 Option 鍵（Mac）或 Alt 鍵（PC），再按住調整視窗中的色相 / 飽和度圖示來增加色相 / 飽和度的調整圖層。命名這個調整圖層為冷調，點選 OK。在色相 / 飽和度的屬性中，點選色彩選項輸入色相：215；飽和度：25（圖片 **6.98**），降低圖層的不透明度至 30%。

圖片 6.98

圖片 6.99 原始檔照片

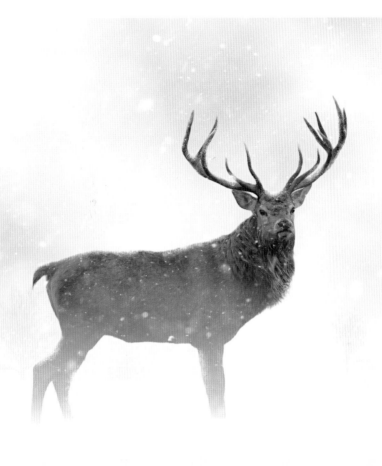

圖片 6.100 完成修圖

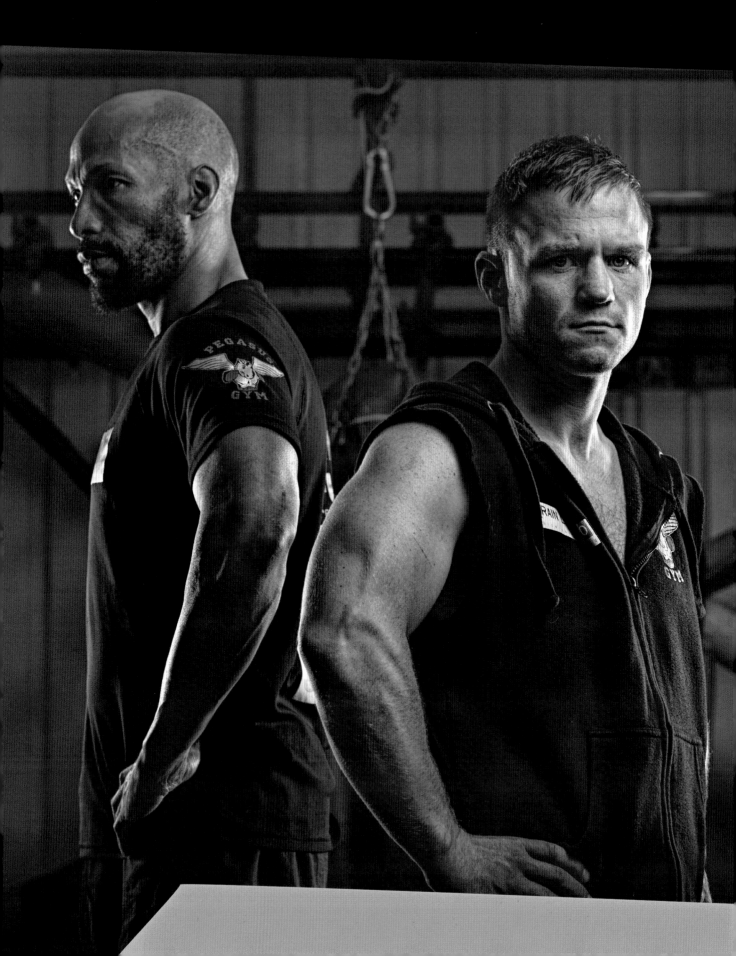

7 JOEY LAWRENCE
喬伊‧羅倫斯給我的靈感

我第一次知道喬伊‧羅倫斯（Joey Lawrence），要回朔到電影《暮光之城》剛上映的時候。別誤會，我不是《暮光之城》的粉絲（老實說我根本沒看過《暮光之城》），但我記得在倫敦的時候，有看過貼在巴士上的電影海報，這些海報照片是喬伊十八歲年少輕狂時所拍攝的作品。

喬伊拍的照片沒有任何問題，大多數可以看到他都只使用單一光源，也曾有一些降低飽和度的效果，後製的色調偏冷豔，這一點真的很吸引我。他拍過各種不同的人物肖像照，從音樂家到電影明星，或是衣索比亞的當地人文。

有一晚我在網路上找尋新的拍攝靈感，正好看到喬伊為國家地理頻道的紀錄片《殺了林肯》（killing Lincoln）所拍攝的照片。你可以在以下的網址看到他拍攝的照片 goo.gl/2Qkfn2。

要調整人物的拍攝姿態向來都是挑戰，所以一開始吸引我看這張照片是裡面的主要拍攝主角看起來都是背對背的。這不是常見的人物動作設定，但這張照片的姿勢看起來真的很棒。當下我馬上知道可以在哪裡使用這樣的姿勢設定。

當時我正在著手一個拍攝世界拳擊冠軍的計畫史蒂芬·庫克（Steven Cook），我們一直想要拍攝他和他的教練麥可·葛雷漢（Michael Graham）。與其解釋我想要拍攝的效果，我傳了《殺了林肯》的照片給史蒂芬，告訴他我想要拍出類似的動作和光線。隔天我們就前往健身房拍攝照片。

逆向思考

在喬伊·羅倫斯的照片中，我們可以看到光線較為柔和，因為在這照片中沒有看到強烈的光影對比或亮、暗部的交界線，相對地兩道光線是柔和地相互融合在一起。建議用柔和的光線，所以一定要使用可以往外擴散光線的反光板。

我們也可以說交錯的光線照亮了約翰·威克斯·布斯（John Wilkes Booth）這個角色。他其中一側的臉（離相機最遠）光線打得很好，在他的眼睛下方和最靠近相機的臉頰有一個三角形的陰影。這個燈光來源一定是來自右側的燈，而且位置是在約翰的前方。

亞伯拉罕·林肯（Abraham Lincoln）的臉上有明顯的亮部，光線一路延伸至他的胸腔和雙手。這道光線打得非常均勻明顯，這表示可能使用了長條罩，而且就被放在畫面的左手邊。

提到光線配置，我們回頭看約翰，雖然沒有很明顯，但我們可以看到他的臉部也有光線，而且這道光線比交錯的光線還亮。這也告訴我們，一定有使用第三支燈，有可能是放在畫面右側的長條罩。

總之，我想我們可以很有確定的說，這張照片用了三支燈：兩個長條罩分別放在左右兩側，打亮主角的臉部，還有來自右邊的交錯光線。這個交錯光線會讓前面兩位拍攝主角有足夠的亮度，避免暗部太暗，這是很重要的，因為兩個拍攝主角都穿黑色衣服。看著喬伊·羅倫斯的拍攝幕後花絮，我可以很有自信地說，他有使用 Elinchrom 135cm 八角柔光罩。

設定

圖片 **7.1** 顯示了我拍攝史蒂芬和麥可的光線位置。

比起工作室,我們覺得在健身房拍會更好,所以我們的照片安排了一系列的健身器材(**圖片 7.2 和 7.3**)這有助於拍攝氣氛和場景。

圖片 7.1

 Elinchrom 130cm x 50cm 長條罩

 麥可

Elinchrom 130cm x 50cm 長條罩

史蒂芬

Iinchrom 135cm 八角柔光罩

你的位置

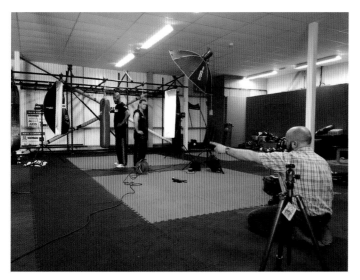

圖片 7.2

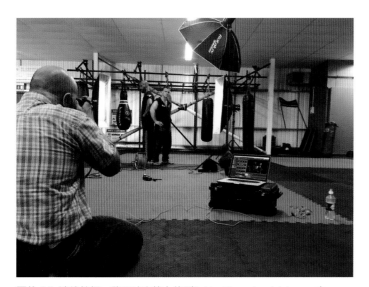

圖片 7.3 連線拍攝,將照片直接上傳到Adobe Photoshop Lightroom中

 NOTE 注意在每個長條罩外面的反光布都有被拿掉,只留下裡面的反光布。我這麼做是為了製造出比較硬的光線,比起喬伊《殺了林肯》的柔光,稍硬的光線更適合史蒂芬和麥可。

相機設定

我選擇使用光圈 f/5.6 來維持主角的銳利度，並且讓背景有些失焦。所以主燈（八角罩）光圈為 f/5.6，而照亮史蒂芬和麥可的兩個長條罩的光圈設定會再亮個 1 檔。

我將感光度調低，盡可能讓照片清晰沒有雜訊。我使用的快門速度為 1/125 秒，這是很好的閃燈同步速度，能讓給予照片足夠的光線。

圖片 7.4

模式 M 手動模式

感光度 ISO 100

光圈 f/5.6

快門 1/125s

鏡頭 LENS 85mm f/1.8

器材介紹

我 使 用 大 小 Elinchrom 130×50cm 長 條 罩（圖片 **7.5**）。一支 Elinchrom 135cm 八角柔光罩（圖片 **7.6**），一支 Elinchrom ELC Pro HD 1000 高階棚燈（圖片 **7.7**），還有一支 Elinchrom D-Lite RX One 棚燈（圖片 **7.8**）。

如同你所看到的，我喜歡使用 Elinchrom 的燈具和配件，但這當然只是我的個人喜好。

圖片 7.5

圖片 7.6

圖片 7.7

圖片 7.8 當我需要把燈架高時，我會使用Elinchrom D-Lite RX One，因為它非常比輕盈

小閃燈器材介紹

對於偏好使用的小閃燈的人來說，現在有很多不同公司出產的配件可使用。

為了達到類似的影像，我提供了三支燈的配置，你可以用小閃燈加裝配件，像是 Lastolite 30cm 長條柔光罩（圖片 **7.9**）和 Lastolite Ezybox II 八角柔光罩（圖片 **7.10**）。

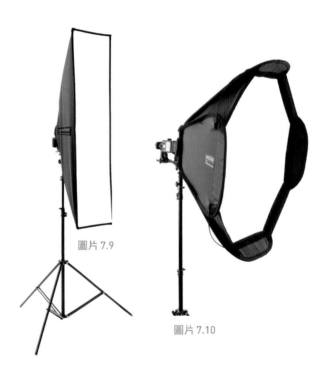

圖片 7.9

圖片 7.10

後製流程

我們會有一些調整可讓照片看起來更明顯，像是在照片中增加紋理或調整色調，但也有一些不明顯的地方。在原始圖檔中，史帝芬的對焦看起來比較銳利，但麥可卻有些地方微微失焦。不過即使差距不大，我們也要利用 Photoshop 的濾鏡快速改善這張照片。我會告訴你一個投機取巧的小撇步，這也是我最常使用在男性人物照片上的技巧，這能讓他們看起來更為健壯有力。雖然以整體來說，這不是需要花很多力氣就能我們想要的效果，但是如果你準備要偷取這個設定和照片，你也可以加進自己的修圖。

NOTE *到下面網址，下載你所需的步驟圖檔：*

http://www.rockkynook.com/photograph-like-thief-reference/

1. 在 Lightroom 開啟原始檔照片。即使我們會在後製改變整體顏色，不過先從處理白平衡開始通常是個好主意。幸運的是，健身房黑牆是很自然的灰色，我們可以選擇白平衡工具（W），點選史蒂芬頭頂上方的區塊（圖片 7.11）。

圖片 7.11

2. 下一步我們需要做的是拉直這張照片。要這麼做，我們需要點選裁剪工具（R）以及角度工具（圖片 7.12）。將游標移至照片內的區塊不要放開，沿著後面背景牆上的邊界拖曳出一條線（圖片 7.13），然後放開游標。此時照片已經被拉直，現在利用裁剪工具由下往上選取去背來稍微改變位置。按下 Return 鍵（Mac）或 Enter 鍵（PC）。

圖片 7.12

圖片 7.13

3. 因為史蒂芬和麥可都穿黑色衣服，可以給它們一點暗部的細節。利用基本工具視窗中的陰影滑桿來處理暗部，將數值調整為 +100（圖片 **7.14**）。看一下史蒂芬的臉，我們需要稍微降低高光區塊，將滑桿往左拉至 -14。

4. 接著來打亮史蒂芬和麥可臉部的暗部區塊，讓他們的眼睛就更為明顯。選擇調整筆刷（**K**），雙擊效果（Effect）字樣將滑桿重設歸零。增加陰影至 50（圖片 **7.15**），然後勾選「顯示選取遮色片覆蓋區塊」（圖片 **7.16**）。

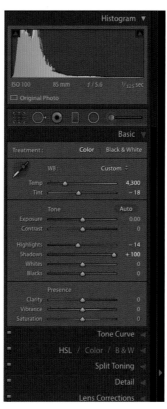

圖片 7.14

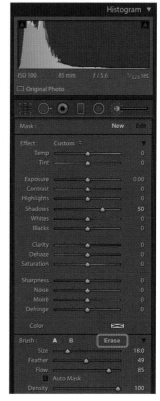

圖片 7.15

圖片 7.16

筆刷畫過史蒂芬和麥可的臉，你可以在紅色的覆蓋區，只蓋住你想要加強的陰影區塊（圖片7.17）。如果你畫到不想加強的區塊，點選位在調整筆刷視窗下面的擦除（Erase），再畫過想移除的紅色覆蓋區塊。關掉顯示選取遮色片覆蓋區塊（O），然後增加或減少陰影滑桿至你想要的數值。（注意：我增強陰影至100。）

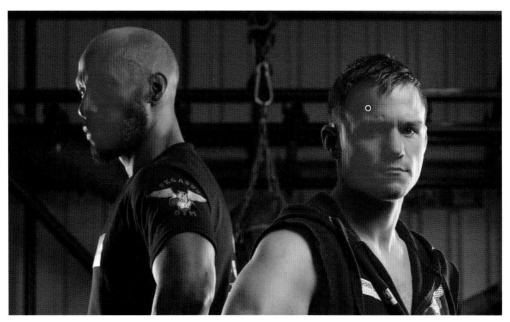

圖片 7.17

5. 我喜歡在 Lightroom 這個階段增加銳化效果，我覺得銳化效果很好，而且我們也可以用遮色片滑桿快速簡易地控制選取區塊的銳化。開啟細節視窗，在銳化的區塊，增加數值至約 50（圖片 7.18）。我拍攝的男性人像時，很常使用這個數值設定。將半徑和細節滑桿在預設數值為 1.0 和 25。在當按住 Option（Mac）或 Alt 鍵（PC）時，點選和拖曳遮色片滑桿到右側約 80。在圖片上使用黑白遮色片指的銳化區塊是白色，而非黑色（圖片 7.19）。

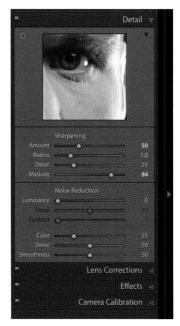

圖片 7.18

圖片 7.19 遮色片上面的白色區塊指的是正在進行銳化的地方

6. 在進入 Photoshop 處理之前，我們會因為被塑造出來光線所吸引，而把注意力放在史蒂芬和麥可身上，這可藉由增加暗角。開啟效果列表，將量拖至 -40。讓其他的滑桿保持在預設值不變（圖片 **7.20**）。

7. 現在我們準備將檔案傳送到 Photoshop。一般來說，我會將檔案視為智慧型物件傳送，所以會繼續以不破壞原始檔案的方式處理照片。不過，我們目前為止沒有做什麼重要的步驟，可以將檔案視為一般的圖層傳送到 Photoshop，到圖片 > 編輯 > 編輯 Photoshop CC（圖片 **7.21**），或是只是按 Command+E（Mac）或是 Ctrl+E（PC）。

8. 現在在 Photoshop 階段，我們來解決在麥可臉上的銳化問題。我們會用防手震濾鏡來處理，這不是我很常使用的濾鏡，謝天謝地，在我開始使用時，這個濾鏡效果很好。當然，這個效果有限，不過，對於完成一張好照片，這個技巧可以為你省下一個工作天。

圖片 7.20

圖片 7.21

按住 Command+J（Mac）或 Ctrl+J（PC）複製一個背景圖層，然後到濾鏡 > 銳化 > 防手震。在防手震的對話視窗裡，拖曳方格底線到麥可的臉部，藉由拖曳方框重塑圖片大小（圖片 7.22）。我偏好使用預設設定，而且極少調整預設值，所以一旦完成濾鏡設定，後製就只需要按 OK。

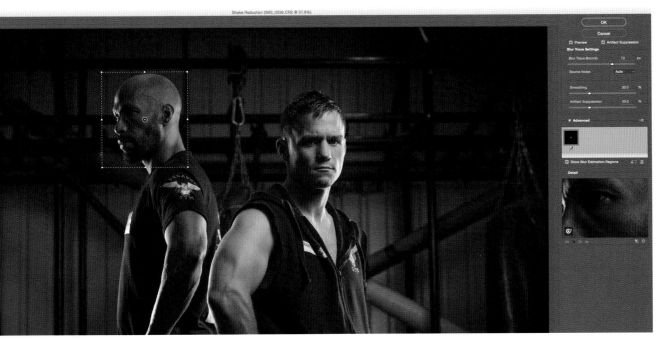

圖片 7.22

9. 我們主要會在麥可的臉部區塊使用防手震濾鏡，所以會覆蓋其他區塊。按住 Option 鍵（Mac）或是 Alt 鍵（PC），並點選位在圖層視窗底下的增加圖層遮色片圖示（圖片 7.23）。增加一個黑色圖層遮色片，用來隱藏防手震濾鏡。按下鍵盤上的 D 鍵，用一般圓頭柔邊筆刷（B），畫過麥可臉部，直到最後顯現防手震濾鏡效果。重新命名這個圖層為防手震。

圖片 7.23

你可以看到防手震濾鏡的效果圖片 **7.24**（之前）和 **7.25**（之後）的差別。當然，濾鏡的效果有限，但在照片上，這個濾鏡效果很明顯。

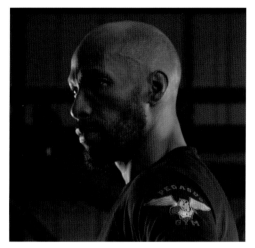
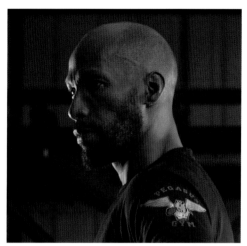

10. 現在有一個投機取巧的建議，你可以用來讓男性人像照片看起來更具活力：按下 Command+Option+Shift+E（Mac）或是 Ctrl+Alt+Shift+E（Pc）增加一個合併圖層，在圖層視窗的最上層，或是到選取 > 全部，接著點選編輯 > 複製合併圖層，接著編輯貼上。重新命名這個圖層為增寬。到編輯 > 自由變形，接著位在螢幕最上方的選項列，改變寬度（**W**）至 105%（**圖片 7.26**），並且按 Return 鍵（Mac）或是 Enter 鍵（PC）。一開始很難看出有何不同處，但試著打開跟關掉這個圖層，只需要點選圖層左邊的眼睛圖示，你就能看到照片上的變化。

圖片 7.26

TIP 當開始使用自由轉換的技巧，讓男性人像照看起來更具活力，增加寬度介於100%到105%，但避免超出這個範圍，否則你會過度拉寬這張照片，很明顯地會看出你修過頭。這個技巧也可使用在女性人像照片上，但是你可能會想將寬度值調整至95%，而非105%。

11. 我們可以做一點身形修飾，主要是因為衣服掛在史蒂芬和麥可身上的樣子可以做些調整。我們會用液化濾鏡來處理這個部分。感謝它的更新，我們現在可以將液化濾鏡當作是智慧型物件。這意味著我們可以在之後做任何想要的調整，不需要再從頭重新處理物件。

在圖層視窗上，增加另一個合併圖層，現在只需要按 Command+Option+Shift+E 鍵（Mac）或 Ctrl+Alt+Shift+E 鍵（PC）。重新命名這個圖層為「液化」（圖片 7.27）。到濾鏡 > 轉換成智慧型濾鏡，再到濾鏡 > 液化。

圖片 7.27

首先我們要先處理麥可的上衣。在液化濾鏡的對話視窗裡，選擇凍結遮色片工具（F）（圖片 7.28），畫過麥可手臂前方以及他的手部區塊，以防止他們受到濾鏡效果影響。你畫過的區塊會被紅色交疊區覆蓋（圖片 7.29）。現在選擇向前彎曲工具（W），增加區塊範圍約 1000（TIP：你可以使用左右的快捷鍵，來增加或減少區塊大小）。接著按住並往右拖曳圓圈到麥可的上衣，直到腰部位置（圖片 7.30）。

在史蒂芬身上，也重複這個步驟到腰部區塊。

圖片 7.28 使用凍結遮色片工具（下面圈起來的地方）和向前扭曲工具（上面圈起來的地方）

圖片 7.29 凍結遮色片保護區塊在使用液化濾鏡時不受影響

圖片 7.30

12. 現在我們要給這張照片多一點震撼感，使用第三方外掛 Topaz Clarity。我喜歡使用這個外掛，因為它可以讓你控制不同層次的對比度，從低到高，雖然我只使用該外掛的一部份，我還是很喜歡使用這外掛做出來的效果。我只用這個階調對比（Micro Contrast）和低對比（Low Contrast）的滑桿，因為這兩個對比可以增加主角皮膚的紋理和尺寸，這就是我們追求的效果。一般來說，我會增加階調對比到約 0.25 以及低對比到 0.10（**圖片 7.31**）。直到你完成調整，按 OK。

13. 在喬伊《殺了林肯》的照片中，一定可以看到一些煙霧，這能增加氛圍，我認為增加這個元素到史蒂芬和麥可這張照片中，可以達到很好的效果。在圖層視窗的最上方，新增一個空白圖層，並在按下 D 鍵，來設定前景和背景顏色，將預設值設為黑與白。下一步是到濾鏡 > 輸出 > 雲端，Photoshop 可以增加最夢幻的雲朵。使用矩形選取工具，並從 Photoshop 雲端中拉出一個區塊（**圖片 7.32**）。按 Command+J（Mac）或 Ctrl+J（PC）增加一個新的圖層，這個圖層涵蓋雲朵選取區塊。重新命名這個圖層為煙霧（**圖片 7.33**）。

圖片 7.31 使用階調對比和低對比滑桿是改變皮膚紋理和衣服的好方式

圖片 7.32 使用矩形選取工具來選取Photshop中的雲朵區塊

圖片 7.33

14. 我們不需要含有 Photoshop 雲朵濾鏡的原始圖層，可以刪掉這個圖層。現在點選煙霧圖層稍微放大，在主要的工作區塊還有一些空間。到編輯＞自由變形。按住 Shift+Option（Mac）或 Shift+Alt（PC），並點選角落轉換錨點，將它往外拉，製造很大很大的煙霧圖（圖片 7.34）。按 Return 鍵（Mac）或是 Enter 鍵（PC），接著降低煙霧圖層的不透明度至 25%（圖片 7.35）。

圖片 7.34

圖片 7.35

15. 這看起來很像在《殺了林肯》中，上方左右兩側所使用的燈光，所以我們在照片中的角落也增加一些仿造的光線。我們會使用一個號稱世界最簡單的光線效果，因為它真的很簡單。

在圖層的最上方，增加一個新圖層，重新命名為燈左側。使用白色前景色和一般圓頭柔邊的筆刷，在照片的中間畫過一次（圖片 7.36）。

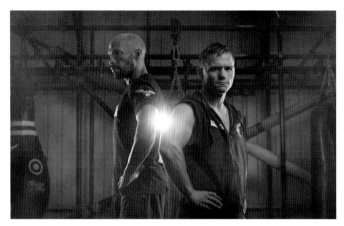

圖片 7.36

縮小並且到濾鏡 > 自由變形。按住 Shift+Option
（Mac）或 Shift+Alt（PC），向外拖曳增加大小（圖
片 7.37），按 Return 鍵（Mac）或是 Enter 鍵（PC）。
選取移動工具，並點選和拖曳「燈」到照片的左上
方的角落，只能看到柔軟的區塊，而中間區塊是在
整張照片外側。降低不透明度至約 80%。複製光線
左側圖層，只需按住 Command+J（Mac）或 Ctrl+J
（PC）+J，重新命名這個圖層為光右側，接著使
用移動工具來拖曳「燈光」跨過右上角（圖片 **7.38**
和 7.39）。

下一步是我們要增加最後的修飾，這跟個人品味有
關。我會跟你說我完成照片所經歷的全部步驟，但
事實上，我一般都是先休息一下，再回頭過來執行
照片的步驟。讓自己先暫時離開螢幕前的工作，這
能幫助你回頭看照片時會有新的視野，並且能很快
地知道自己所需以及想要再做那些處理。

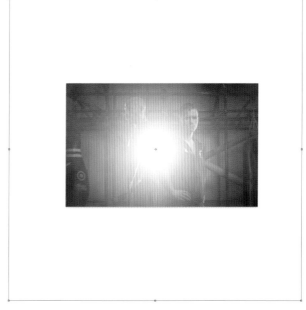

圖片 7.37

圖片 7.38

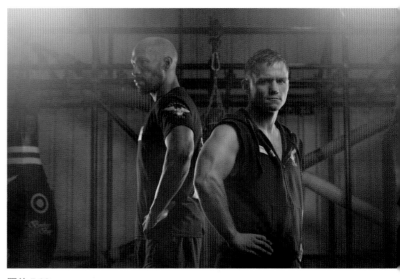

圖片 7.39

16. 在圖層視窗的頂端，新增一個合併圖層，只需按 Command+Option+Shift+E（Mac）或 Ctrl+Alt+Shift+E（PC）。現在我們將要使用 Nik Collection Color Efex Pro 4 的外掛濾鏡，對照片進行顏色區分。如同之前在第四章（56 頁），內容有提到很多替代外掛和你之後可以使用的技巧，但在寫這本書的時候，我偏好 Google 的 Nik Collection Color Efex Pro 4 外掛濾鏡。

開啟外掛，到濾鏡 > Nik Collection> Color Efex Pro 4。選擇交叉處裡並從方式選單中選擇 Y06（圖片 **7.40**）。增加強度滑桿到 60，點選 OK（圖片 **7.41**）。

圖片 7.40

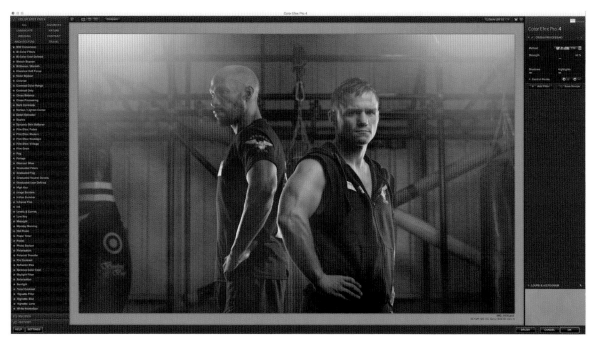

圖片 7.41

17. 我們將會使用 Nik Collection Color Efex Pro 4 來為照片去飽和。到濾鏡 > Nik Collection > Silver Efex Pro 2。當你首次進入這個外掛，使用自然黑白濾鏡的預設，增加結構值至 40%（圖片 **7.42**），點選 OK。等你回到 Photoshop，降低這個圖層的不透明度至約 25%（圖片 **7.43**）。

18. 要完成這張照片，我想我們需要在照片增加一些對比和紋理，來凸顯照片的張力和情緒。要這麼做的話，我們需要再到 Topaz Clarity。按 Command+Option+Shift+E（Mac）或 Ctrl+Alt+Shift+E（PC），在圖層視窗上方增加一個新的合併圖層，重新命名該圖層為 Topaz Clarity，並到濾鏡 > Topaz Labs > Topaz Clarity，點選 OK 來使用之前的設定。

FIGURE 7.42　　　　　　　　　FIGURE 7.43

如同之前提到的，後製最後的修飾跟個人風格有關。我很常使用這些外掛，並嘗試不同的後製技巧，直到作品呈現我想要的風格（圖片 **7.44**）。

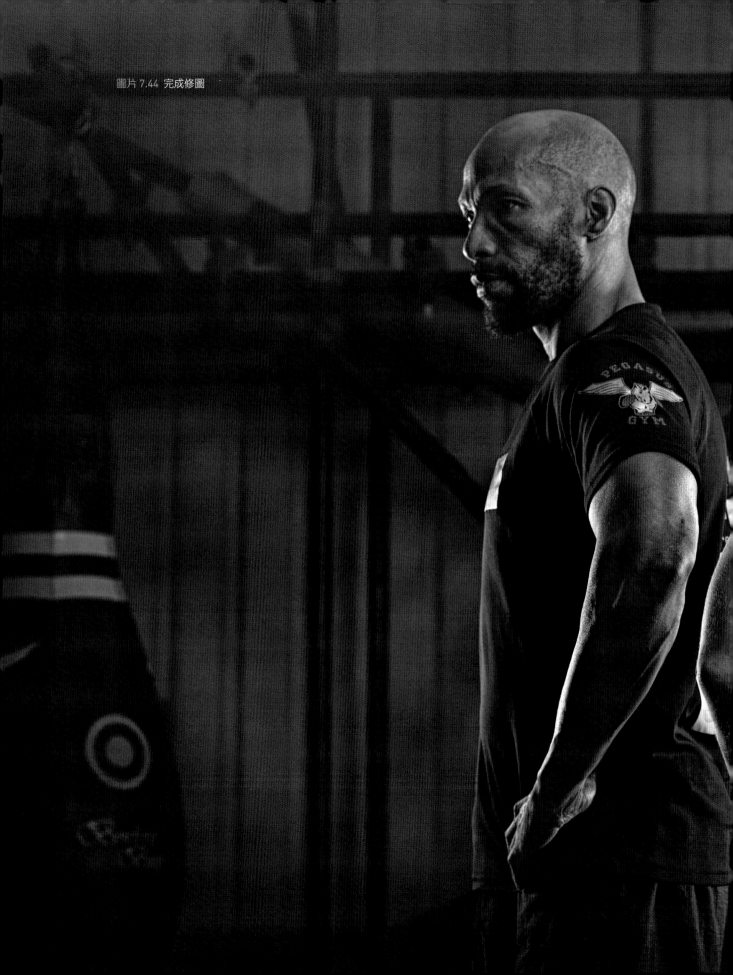

圖片 7.44 完成修圖

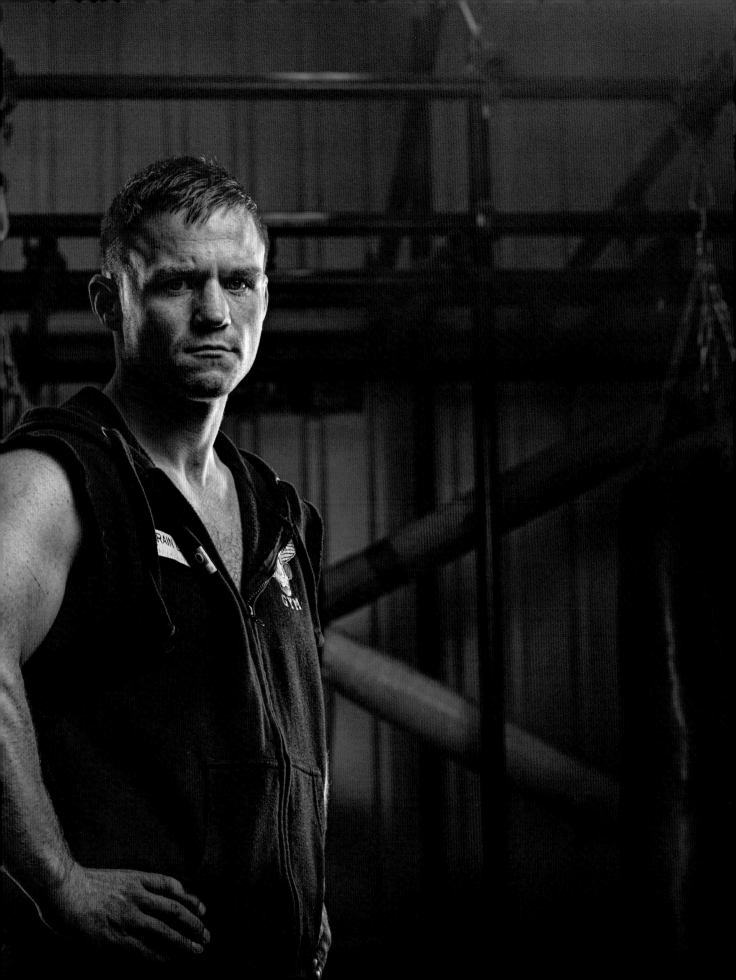

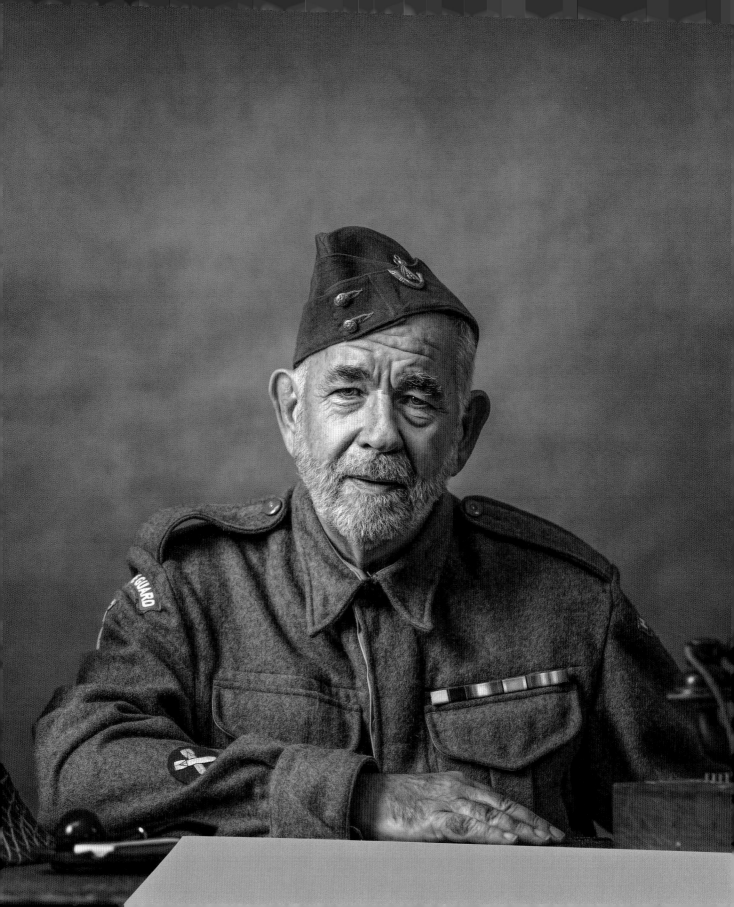

8 WORLD WAR II INSPIRED

二次世界大戰給我的靈感

我向來迷戀 1940 年代的人事物，特別是二次世界大戰的歷史。

我的叔叔是一位作家，當他在為自己的書做研究的時候，他遇到了一位紳士，之後還變成朋友，他的名字叫做李察（迪克）路特（Richard "Dick" Rutter），他在諾曼地內戰時，因英勇戰績受頒勳章。迪克和我的曾祖父一起服役，他在我們遇到迪克之前已過世多年，能跟迪克成為朋友，聽到他服役的故事是非常美好的。我和我太太還因此去了一趟諾曼第，我連絡了叔叔，看他是否能夠帶我們到我曾祖父之前長年服役的地方，帶給我一些靈感啟發，他回應我說：我可以給你更多的靈感，我明天就飛到那裡。隔天叔叔就帶我們到當地旅遊以及到公墓參觀。我的叔叔可以很明確地指出我曾祖父曾經走過的地方，他曾在哪裡受傷以及種種經歷。這真的是一趟美好又感性的旅行。

老實說，我從沒想過要把牛津護衛隊（Oxfordshire Home Guard）的照片放到書裡面，但當我在整理前面的章節的時候，某個晚上我太太和我看了一部現代版的老爸軍隊，我就非常喜歡這部電影。這部電影讓我想要拍攝那個年代的人物或是軍隊歷史人物，開啟這類拍攝計畫一定很棒，這屬於生活歷史協會。

我曾向我的好友貝利（Barry）提過此事，他一定認識這樣的人，如同他們所說的，活下來的人都成了歷史。

故事會是怎麼樣？如你有任何想法，請與我分享。總有人知道某個人是你正在尋找的類型。

設定

我的想法是要盡可能保持簡單的光線設定和經典元素，所以最後使用跟第五章「鬍鬚幫農民」相同的光線設定，除了在燈具擺放的位置有些微不同外（圖片 8.1）。

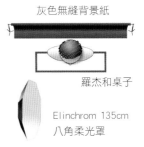

灰色無縫背景紙

羅杰和桌子

Elinchrom 135cm
八角柔光罩

這張照片的拍攝場景是在當地的村落禮堂，那裡有護衛隊，他們每兩個星期舉行定期聚會。如果有看過原版老爸軍隊（Dad's Army TV）電視影集的人或曾看過近期翻拍電影的人，一定會欣賞這部電影的真實性。

這些照片是從我第一次和這群人拍攝留下來的，我的意圖是盡可能不要破壞原始的照片，盡量保持每件事都很簡單，並讓他們能留下好印象以及好的拍攝結果——如果你還想再跟同一個人有第二次的合作。

你的位置

圖片 8.1

我將八角罩放在拍攝主角前方來製造出交錯光線的效果。圖片 8.2 可以看到我的燈頭是怎麼往下擺的，因為燈光若從一旁直接照射在他的鼻子上，可能會出現奇怪的陰影。

在圖片 8.3 和 8.4，你可以看到八角罩和拍攝主角之間的距離，而且讓燈光些微離開主角身上，使用邊緣的光線。

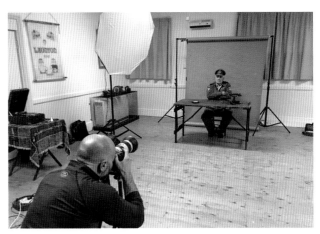

圖片 8.2

圖片 8.3

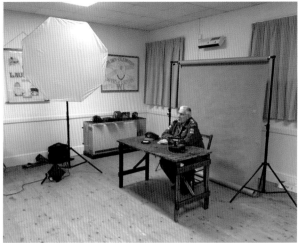

圖片 8.4

連線拍攝（**圖片 8.5**）是必備的，這也是我一直在做的事情，除非我在戶外進行拍攝，並發現天氣不合適做連線拍攝。在大螢幕看上看照片可以看到更多的拍攝細節，還能發現在相機螢幕上錯過的細節（無論你的相機螢幕有多好）。我偏好把筆記型電腦放在我的 Peli 防震箱上（**圖片 8.6**），盡量把它放在地面上，而不是放在架子上。它可能曾被我或很多人摔到過，放在地上才不至於摔爛，感謝這個防震箱的反應效果就跟蜘蛛人一樣快。

圖片 8.5

圖片 8.6

在圖片 8.7，你可以看到我用了三腳架。這能確保所有的事物都是保持敏銳的，而且這一系列的照片的拍攝高度皆為相同。這可以讓我不用一直站在相機的後面—這個舉動有時反而會讓你的拍攝主角感到緊張。使用三腳架時，當我看著拍攝主角或和他們說話，我可以輕輕地把手指放在相機上拍攝照片。我發現有時利用三腳架可以拍出更好的照片。

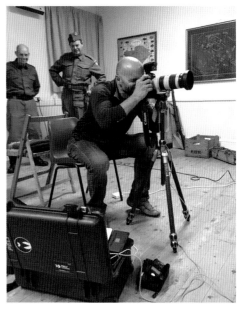

圖片 8.7

相機設定

這一系列照片的拍攝意圖是想吸引觀眾注意主角的臉部，我偏好使用光圈 f/2.8 來拍攝。主光八角罩的光圈設定為 f/2.8，但我的感光度使用 ISO 400，快門速度 1/60 秒，也可以讓場景獲得足夠的光線。

對於現在的相機，感光度 ISO 400 可以拍出更清晰，甚至沒有雜訊的影像。快門速度 1/60 秒也是很合適的數值，因為主角不會動，且相機是架設在三腳架上的。意外地發現我使用的鏡頭有內建光學防手震，不過，當我把相機放在三腳架上，我會關掉內建光學防手震功能，防止內在運作導致的任何晃動。

圖片 8.8

模式 M 手動模式

感光度 ISO 400

光圈 f/2.8

快門 1/160s

鏡頭 Canon 70 - 200mm f/2.8L IS II USM

器材介紹

對於這次拍攝，我使用了 Elinchrom 135cm 八角柔光罩（圖片 **8.9**）以及 Elinchrom ELC Pro HD 1000 高階棚燈（圖片 **8.10**）。

我偏好使用 Elinchrom 的燈具和配件，因它們很耐用又容易操作。

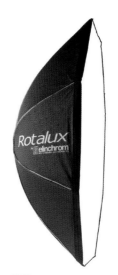

圖片 8.9

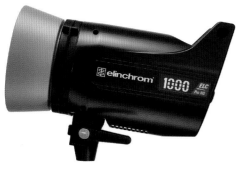

圖片 8.10

小閃燈器材介紹

這張照片的設定是一定可以用小閃燈或棚燈拍攝的，因為現在有很多我們可以使用的器材配件。小閃燈唯一明顯的缺點就是打出來的光沒有好的方向性，但是有一些控光配件能很快地解決這個問題。

下面是我在寫這本書的時，市場上可以找到的小閃燈配件。你可以用一支小閃燈或 Lastolite Ezybox II 120cm 八角柔光罩（圖片 **8.11**）就可達到相同的光線效果。

圖片 8.11

後製流程

這張照片的後製和其他正在進行的護衛隊拍攝計畫都是很重要且必須要做好。雖然這個後製相對簡單輕鬆，但這是一個很棒的例子，關於後製技術知識的重要性。或許這只是我個人見解，但是這張照片以及其它要處理的照片，需要不只是光線設定，還包括拍攝主角的表情或是姿勢。我希望這張照片裡面的主角看起來就像來自 40 年代，而且在 Lightroom 和 Phtoshop 的最後修圖是可以助於整合這些元素，並且製作出我想追求的感覺。

在這個步驟，你會學到如何在人像照片中增加景深和層次，讓照片看起來就像是在螢幕或海報上看到的一樣，這個步驟所做的處理會影響到整體照片的氛圍。

NOTE *到下面網址，下載你所需的步驟圖檔：*

http://www.rockynook.com/photograph-like-a-thief-reference/

1. 我們在 Lightroom 點開原始檔（你只能在相機原圖內開啟該檔）。我們會先拉直和去背照片。使用裁剪工具（**R**）和點選角度來啟動拉直工具（**圖片 8.12**）。

 點選圖片中桌子邊緣的最左側，然後拖曳拉直工具到桌子的最右側，再點最上面邊緣的地方（**圖片 8.13**）。這樣就能拉直這張照片。

圖片 8.12

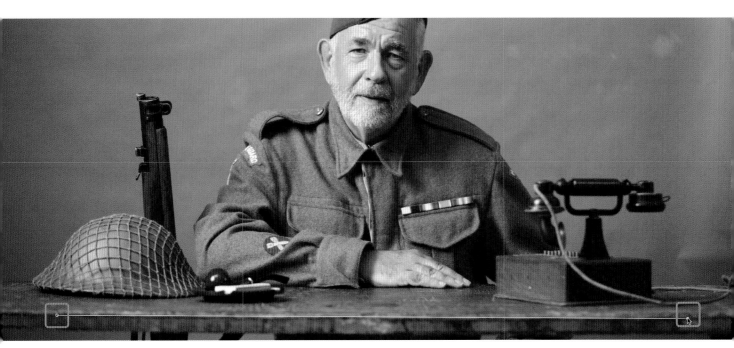

圖片 8.13

2. 仍然是使用裁剪工具，按住 Shift 鍵，按比例裁剪照片，點選右下角的錨點，向上拖曳到右側有被灰色背景覆蓋的地方（**圖片 8.14**）。按 Return 鍵（Mac）或是 Enter 鍵（PC）。

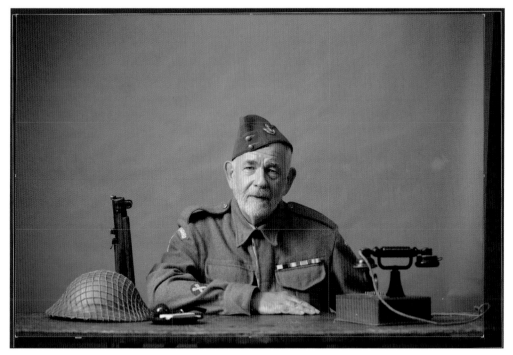

圖片 8.14

3. 在編輯照片的視窗中，點選白平衡工具（**圖片 8.15**），再點選位在主角頭部旁邊的灰色背景（**圖片 8.16**）。

圖片 8.15

圖片 8.16

4. 現在我們把基礎的部分修正，接下來要創造照片看起來的氛圍。首先將陰影滑桿拉到 +100，接著將亮部滑桿拉到 -100（圖片 **8.17**）。

5. 開啟細節介面，銳化值增加到 40（圖片 **8.18**）。保留亮部和細節的預設值，分別是 1.0 和 25。這個基本數值是我所追求的人像照片效果，而且在最後仍會留下很多細節。不過，我們已經銳化整張照片，包括背景，以及把銳化放在大家感興趣的主角身上。

圖片 8.17

圖片 8.18

為了要達到這個效果，按住 Option 鍵（Mac）或 Alt 鍵（PC），把遮色片滑桿拉到右側。當我們這麼做的時候，我們的工作區塊會變成白色的，也就指出這些區塊是有使用銳化效果（i.e. 全部）。當我拉至右測，可以看到黑色區塊，這也就表示這個區塊沒有使用銳化效果（圖片 **8.19**）。

圖片 8.19

我們只是想要銳化主角，就某種程度來說，是指銳化在桌上的物體，所以遮色片滑桿拉到約 85 就足夠了（**圖片 8.20**）。

6. 在我們使用 Photoshop 前，最後一件要在 Lightroom 做的事情（或是 Camera Raw）就是鏡頭校正。只要點選啟動鏡頭描述檔校正（Enable Profile Corrections）， Lightroom 便會儲取並對應連線你在拍攝時所使用鏡頭描述檔。在這個案例中，我們便可看到已儲取的 Canon 70–200mm f/2.8 鏡頭（**圖片 8.21**）。

圖片 8.20

圖片 8.21

這是我堅信的作業方式，它能確保圖檔的是最佳化的。你可以從圖片 **8.22** 和 **8.23** 看到修圖前及修圖後的不同效果。最明顯的改變是周圍的暗角。

圖片 8.22 鏡頭描述檔校正之前

圖片 8.23 鏡頭描述檔校正之後

7. 現在在 Lightroom（或 Camera RAW）完成修圖，我們可以開始 Photoshop 的工作了。

我們會把照片以一般圖層而非智慧型物件傳送到 Photoshop，因為在這個階段，還不需要做太多的調整。如果已經做了很多調整，我會把檔案轉成智慧型物件到 Photoshop 開啟，這樣便能在後續的步驟做調整，若需調整時，也不用重新做很多處理。到濾鏡>編輯>在 Photoshop 中編輯（**圖片 8.24**）。

圖片 8.24

8. 現在我們會在 Photoshop 中，很快地清除背景。按住修補工具（Patch）（**圖片 8.25**）並選取圖片右側的地方，在灰色背景上會出現被標記的區塊（**圖片 8.26**）。拖動這個選取區塊來清除背景，Photoshop 藉由乾淨的背景混合資訊來替換最初選取的地方。

位在圖片最下方右側的皺褶（**圖片 8.27**），也可以用修補工具處理。只需選取附近區塊，再把選取的區塊拉到乾淨的地方上，就完成了。

圖片 8.25

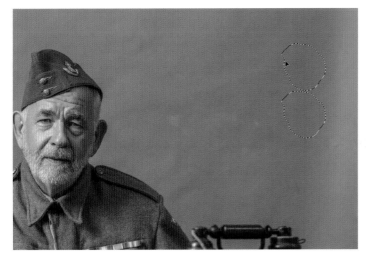

圖片 8.26

圖片 8.27

9. 現在我們要加強主角的眼神。請確認讀了第四章節提到的這個部分（82頁）因為這個內容包含很多詳細的步驟指導，可以幫助你正確地完成。

放大主角的眼睛，前景色選擇黑色，圓頭筆刷尺寸大小約 10px，硬度為 25%（圖片 8.28）。

按 Q 鍵進入快速遮色片模式。畫過主角的兩個眼睛，紅色覆蓋區會蓋住瞳孔（圖片 8.29）。

按住 Q 鍵離開快速遮色片模式。被畫過的區塊現在是選取的區塊（行軍中的螞蟻；圖片 8.30）。在這個選取的區塊中，增加選取顏色調整圖層（圖片 8.31），接著改變圖層的混合模式為線性加亮（Linear Dodge）（圖片 8.32）。這能夠明顯地把瞳孔調亮（圖片 8.33）。

圖片 8.28

圖片 8.29

圖片 8.30

圖片 8.31

圖片 8.32

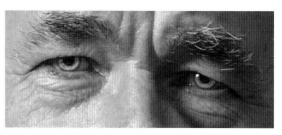

圖片 8.33

10. 於選取顏色屬性中，從顏色選單選擇中間調，再使用滑桿來加強羅傑眼部的顏色。可以把青色（Cyan）改成 +12，洋紅色（Magenta）+7，黃色（Yellow）-9（圖片 **8.34**）。

我們也可以把顏色改成黑色來增加眼睛的對比，黑色滑桿拉到 +20（圖片 **8.35**）。

降低選取顏色調整圖層的不透明度至 50%（圖片 **8.36**）

圖片 8.34

圖片 8.35

圖片 8.36

11. 在圖層視窗的最上層增加新的空白圖層，重新命名為銳化眼睛（圖片 **8.37**）。選擇銳化工具（圖片 **8.38**），並在螢幕最上方的選項列裡，設定強度為 30%，確認已勾選樣本圖層和保護細節（圖片 **8.39**）。

現在在眼睛的中間增加一點銳化效果。

圖片 8.37

圖片 8.39

圖片 8.38

12. 我們會很快地處理和修復羅傑的臉部、鼻尖和鼻尖以上和右眼下幾個的重點區塊（圖片 8.40）。在圖層的最上層增加新的空白圖層，重新命名為皮膚光澤。

在工具列中選擇修復筆刷（**圖片 8.41**）在螢幕上面的選項列，確認模式設定為暗化，來源設為樣本，並將樣本設定為「目前和底下的圖層」（Current & Below）（**圖片 8.42**）。

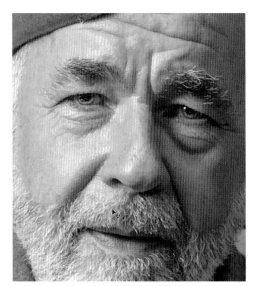

圖片 8.40

圖片 8.41

圖片 8.42

按住 Option 鍵（Mac）或 Alt 鍵（PC）在沒有光澤的皮膚周邊區域取樣。接著用筆刷畫過那些有光澤的區塊，在你想修復的皮膚周圍取樣，使用類似的顏色和色調覆蓋。完成修復後，降低皮膚光澤圖層的不透明度至 50%，保持一點點的皮膚光澤。這會讓主角看起來更為真實。

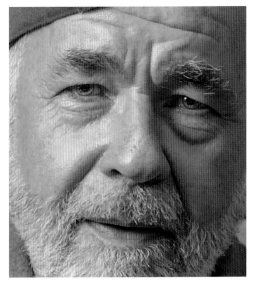

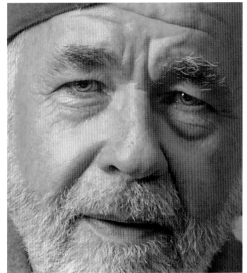

圖片 8.43 Before

圖片 8.44 After

13. 我們下一步要做的處理就是加亮和加深，使用我在第四章提到的技巧（66頁）。到圖層 > 新增 > 圖層，在新的圖層對話視窗，重新命名這個圖層為「加亮和加深」，模式改為柔光，勾選以柔光－中間調顏色填滿（50% 灰色）（**圖片 8.45**）。按下 OK。

圖片 8.45

從工具列中，選取加亮工具，並在螢幕最上方的選項列，將曝光設定改成約 5%，確認已勾選保護色（**圖片 8.46**）。將範圍設定在中間色；老實說，這沒有任何差別，因為我們最後要在 50% 灰色圖層中處理照片。

圖片 8.46

我們不需要過度修飾，只需要加強亮部和陰影區塊就可以了。在 50% 灰色圖層中，你可以看到我在亮部和暗部區塊做了最多處裡（**圖片 8.47**）。

圖片 8.47

當你比較圖片 **8.48** 和 **8.49**，你可以看到加亮和加深的整體效果。我並沒有做很多加亮和加深處理，所以不同處其實非常細微。記住這個效果只用在羅傑臉部。因為我希望羅傑的臉可以看起來更具深度和層次。

圖片 8.48 Before

圖片 8.49 After

14. 現在我們會在背景增加一些紋理，這非常簡單也具有效果，尤其是主角的背景是灰色的背景紙。這個技巧對於很多不想花錢買帆布背景的人來說是很棒的，就像是安妮‧列柏維茲會使用的技巧（第五章）。

我把這個紋理的檔案放在書的網頁裡：rockynook.com/photograph-likea-thief-reference/. 到濾鏡 > 置（嵌）入（取決於你使用的 Photoshop 版本），前往你硬碟裡的檔案，然後點選 OK。這會把紋理置入在圖層的最上方（圖片 **8.50**）。按 Return 鍵（Mac）或 Enter 鍵（PC）來設定紋理。紋理將會在這個時候覆蓋整張圖片。

圖片 8.50

不需要把這個紋理圖層設成智慧型物件，當你置入按著 Command 鍵時，它就是智慧型物件了，所以現在到圖層 > 點陣化（Rasterize）> 將紋理圖層變成一般圖層（**圖片 8.51**）。

我們會使用混合模式來夾帶原本灰色背景紙的紋理，但在這個設定之前，我們需要移除上面的顏色，不然看起來會很怪。到圖像 > 調整 > 去飽和（**圖片 8.52**）並且改變紋理圖層的混合模式為覆疊模式（**圖片 8.53**）。

圖片 8.51

圖片 8.52

圖片 8.53

15. 改變混合模式會為背景增加紋理，然而也會覆蓋所有物件，包括羅傑，桌子，還有照片上的所有物件。為了移除不必要的紋理，可增加圖層遮色片到紋理圖層，使用圓形筆刷，硬度設 30%，黑色前景色的不透明度設為 100%，畫過不需要有紋理的地方。

NOTE 筆刷設定硬度設為30%，在畫灰色背景旁邊的區塊會更容易。如果我們使用柔邊筆刷畫在單一個區塊，很難不影響整張圖片。

在圖層視窗內，點選紋理的縮圖（**圖片 5.84**），並且到濾鏡 > 模糊 > 高斯模糊，設定半徑為 4px（**圖片 8.55**）。點選 OK，些微模糊化背景。

降低紋理圖層的不透明度到 60%。

圖片 8.54

圖片 8.55

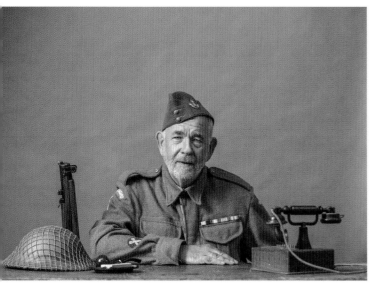

圖片 8.56 背景沒有紋理

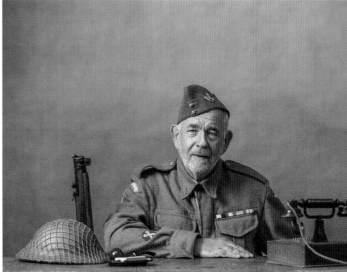

圖片 8.57 背景有紋理

16. 在圖層視窗的最上層新增一個合併圖層，選取 > 全部，到編輯 > 複製合併，再編輯 > 貼上。或者你也可以使用快捷鍵 Shift+Option+Command+E 鍵（Mac）或是 Shift+Alt+Ctrl+E 鍵（PC）。重新命名這個圖層為對比。

現在使用外掛濾鏡 Topaz Clarity 來修飾照片的深度和層次。你也可使用任何在第四章提到的製造對比方法。不過，我必須承認我覺得 Topaz Clarity 濾鏡，有其它工具或技巧無法複製出來的效果，這是其中一個我願意投資購買的外掛濾鏡。

到濾鏡 > Topaz Labs >Topaz Clarity（圖片 8.58）。在螢幕右側的控制視窗中，增加階調對比為 0.25，低對比為 0.13，而且中間對比為 0.05，點選 OK（圖片 8.59）。

圖片 8.58

圖片 8.59

17. 下一步是對照片的顏色進行分級，給予適當的情緒。我們會使用顏色查詢（Color Lookup）調整圖層來完成這次的操作，沒錯！這是我最喜歡的顏色分級方法。

在調整中，點選顏色查詢圖示，增加顏色查詢調整圖層（圖片 8.60）。在顏色查詢屬性中，最上面的選單標有 3DLUT 檔案中，選擇 TensionGreen.3DL（圖片 8.61）。在這個圖層視窗中，降低調整圖層的不透明度至 30%。

圖片 8.60

圖片 8.61

18. 增加第二個顏色查詢調整圖層，並且從 3DLUT 檔案選單中，選擇 EdgyAmber.3DL（圖片 8.62）。在這個圖層視窗中，降低調整圖層的不透明度至 20%。

19. 增加第三個顏色查詢調整圖層，並且從 3DLUT 檔案選單中，選擇 FoggyNight.3DL（圖片 8.63）。在這個圖層視窗中，降低調整圖層不透明度至 20%。

圖片 8.62　　　　　　圖片 8.63

20. 在圖層視窗的最上面增加一個合併圖層，重新命名為陰影細節（圖片 8.64）。到濾鏡 >Camera RAW 濾鏡，陰影滑桿拉至 +50，點選 OK（圖片 8.65）。

 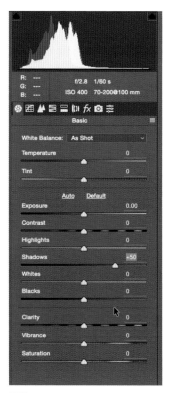

圖片 8.64　　　　　　　　　　　圖片 8.65

21. 按 Command+J（Mac）或 Ctrl+J（PC）複製一個陰影細節的拷貝圖層，重新命名這個圖層為「對比2」（圖片 8.86）。

現在增加對比，一樣使用步驟 16 的方法——在這個案例中，我使用 Topaz Clarity。到濾鏡 >Topaz Labs>Topaz Clarity，輸入和之前一樣的設定（階調對比：0.25，低對比：0.13 以及中間對比：0.05），點 OK（圖片 8.67）。

22. 按住 Option 鍵（Mac）或 Alt 鍵（PC），點選位在圖層視窗下方的圖層遮色片圖示（圖片 8.86），這會隱藏我們剛增加的對比效果。

圖片 8.66

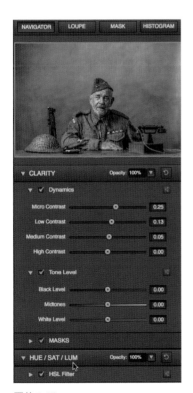

圖片 8.67

圖片 8.68

選擇圓頭柔邊筆刷，前景色白色和 80% 的不透明度，畫過過羅傑的衣服和帽子，把對比效果重新顯現在照片上。

降低筆刷不透明度至 60%，再畫過羅傑臉部重新顯示原來的效果。

圖片 8.69 和圖片 8.70 增加對比的前及增加對比後的差異。

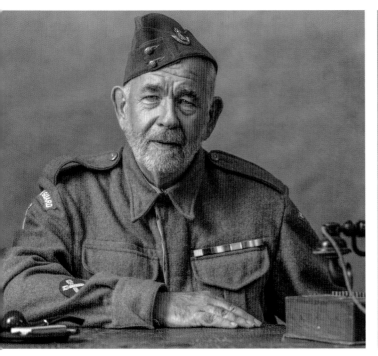

圖片 8.69 Before

圖片 8.70 After 在羅傑的臉部和衣服上面增加對比

23. 我非常喜歡在我的照片中添加一些我稱為「畫家的」效果,這能改善皮膚狀況和很多細節區塊。我猜這張照片看起來比較像蠟像多過於畫像的的效果,你會了解我所說的意思。

一開始會在圖層最上方新增一個合併圖層,到選擇 > 全部,再編輯 > 複製合併,最後編輯 > 貼上(或是按 Shift+Option+Command+E(Mac) 或是 Shift+Alt+Ctrl+E(PC)。重新命名這個圖層為外觀。複製一個圖層,按 Command+J(Mac)或 Ctrl+J(PC),重新命名這個新圖層為銳化。關掉銳化圖層的眼睛圖示,就能關閉該圖層的顯示,再點一下外觀圖層,就能開啟該圖層顯示(圖片 8.71)。

圖片 8.71

24. 到濾鏡 > 雜訊 > 減少雜訊（**圖片 8.72**）。在減少雜訊的視窗中，強度增加至 7，其它的滑桿數值設定為 0，點選 OK（**圖片 8.73**）。

這可以增加我提過的蠟像效果，但如果這麼處理的話，會使這張照片在某些區塊失去銳化效果，像是眼睛，頭髮和其它部位。如果要處理這個部分，點選銳化圖層，開啟能見度（**圖片 8.74**），到濾鏡 > 其它 > 顏色快調，輸入半徑為 1px（**圖片 8.74**），點選 OK。銳化圖層的混合模式改成硬光模式（**圖片 8.76**）。

現在如果開關銳化圖層的能見度，你會看到有些銳化效果又出現在照片中，因為我們用了顏色快調濾鏡。

圖片 8.72

圖片 8.73

圖片 8.74

圖片 8.75

圖片 8.76

25. 剩下要做的處理是的是增加最終完圖的修飾，包括了在 Camera RAW 的處理中利用光線來營造氣氛，加強羅傑臉上的對比效果，這樣他的臉會比較明顯突出。所以在圖層視窗的最上方新增一個最後的合併圖層，重新命名為完圖修飾。

到濾鏡 > Camera RAW 濾鏡，並且在 Camera RAW 的視窗，選擇放射狀濾鏡（J）（圖片 8.77）。點選羅傑臉部向外拉來出一個橢圓形（圖片 8.78）。在螢幕右側的設定，降低曝光至 -1.35（圖片 8.79）。

圖片 8.77

圖片 8.78

圖片 8.79

26. 點選漸層濾鏡圖示（圖片 8.80），並且從圖片最上方拉漸層到圖片下方約 1/4 的區塊（圖片 8.81）。在右側的設定，輸入曝光值 0.95（圖片 8.82）。

圖片 8.80

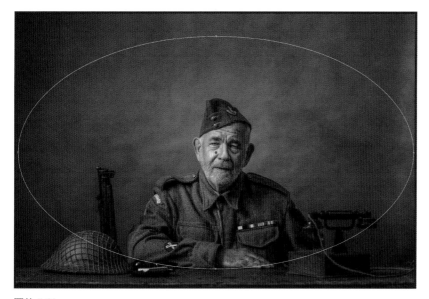

圖片 8.81

圖片 8.7682

27. 在漸層濾鏡的設定下，選取新增（圖片 **8.83**），從圖片右側的地方拉到較暗的區塊，使用與之前相同的設定（曝光：-0.95）。

圖片 8.83

圖片 8.84

28. 按 Command+J（Mac）或 Ctrl+J（PC），複製一個完圖修飾（FT）的圖層。到濾鏡 > 銳化 > 非銳化遮色片（圖片 **8.85**），輸入總量 18%，半徑為 18px，臨界值為 0，點選 OK（圖片 **8.86**）。

圖片 8.85

圖片 8.86

按住 Option 鍵（Mac）或 Alt 鍵（PC）並在圖層視窗的底下，點選圖層遮色片圖示增加黑色圖層遮色片。這會隱藏非銳化濾鏡效果（圖片 **8.87**）。使用圓頭柔邊筆刷，白色前景色，不透明度 100%，畫過羅傑的臉部呈現非銳化遮色片濾鏡效果（圖片 **8.88**）。重新命名這個圖層為對比 3。

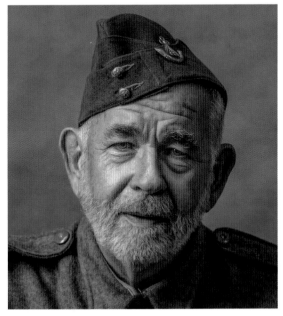

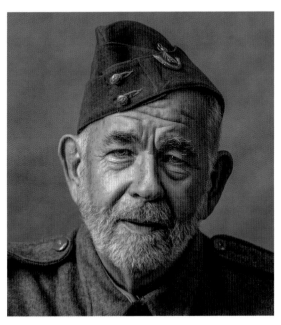

圖片 8.87 Before 使用非銳化遮色片濾鏡之前　　　　圖片 8.88 After 使用非銳化遮色片濾鏡之後

29. 最後，我們會稍微幫照片的顏色去飽和。按住 D 鍵來設定前景和背景顏色預設為黑白，然後點選調整圖層中的漸層對應圖示，增加漸層對應調整圖層（圖片 **8.89**）。降低該圖層的不透明度至 15%（圖片 **8.90**）。

圖片 8.89

圖片 8.90

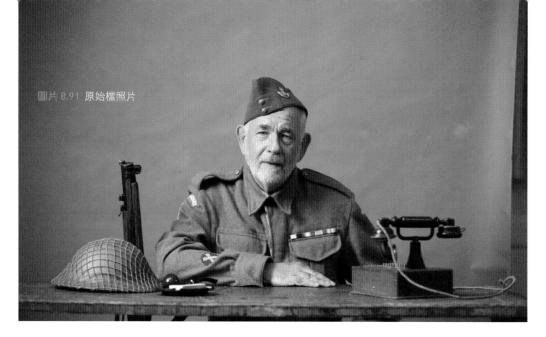

圖片 8.91 原始檔照片

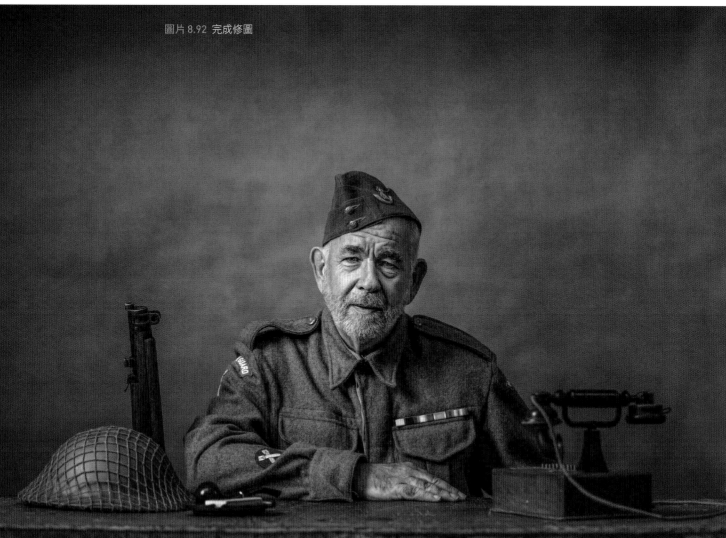

圖片 8.92 完成修圖

無論何時何地，可以的話，我會建議你儲存完整的圖層檔案。因為在後製的後期，如果需要重新調整處理，你可以透過每個圖層來檢查素材，或是複製這個圖檔的外觀到另一個圖片中，便可直接利用圖層修改，這是很好的作法。當我重新修圖其它照片的時候，特別是在用牛津護衛隊拍攝的照片，這個作法便有助於照片的後製處理工作（**圖片 8.93-8.97**）。

圖片 8.93

圖片 8.94

圖片 8.95

圖片 8.96

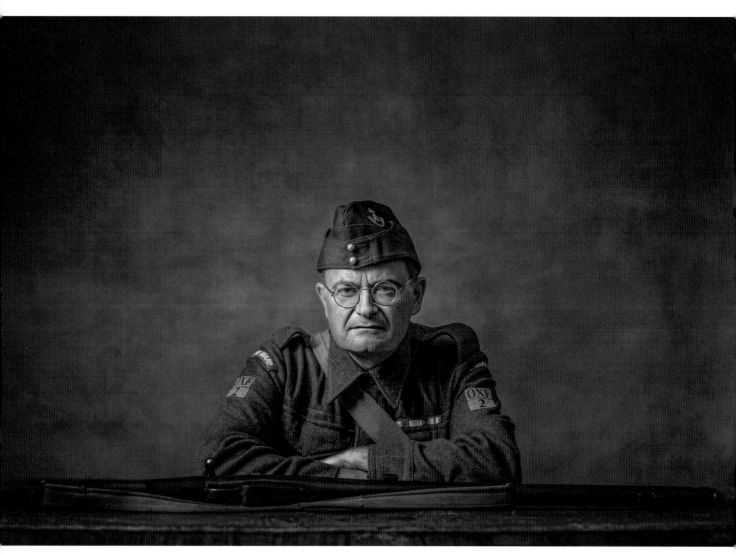

圖片 8.97

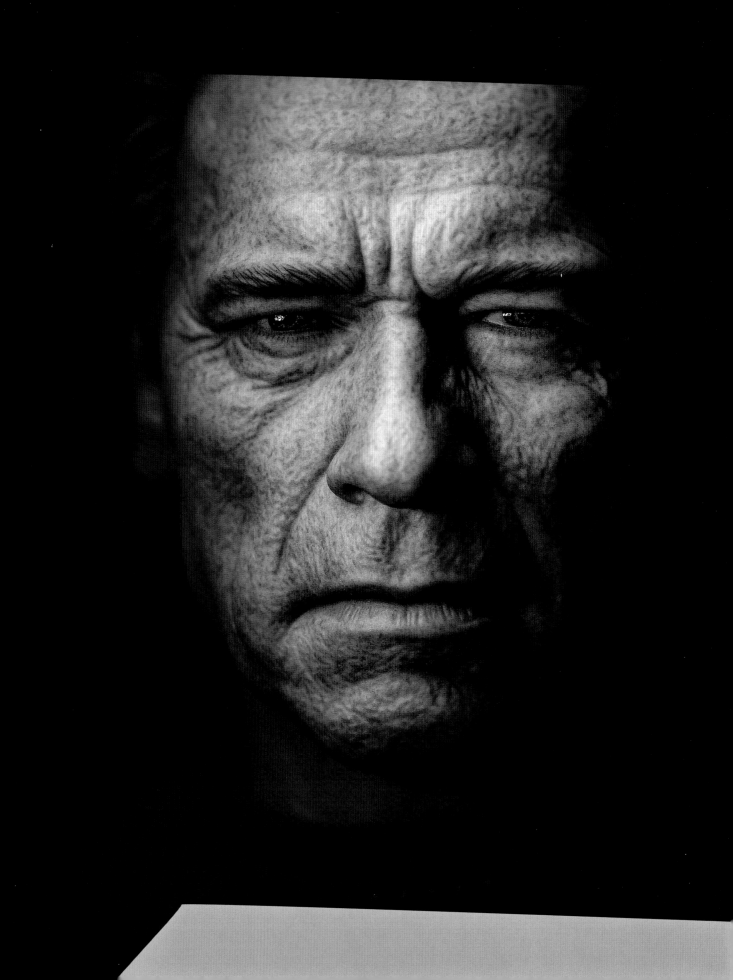

9 ACTION MOVIE INSPIRED
動作片給我的靈感

如果你問任何人我最喜歡拍誰，他們會跟你說是阿諾·史瓦辛格（Anorld Schwarzenegger）。不幸地是，仍未有此拍攝機會，但我仍然抱著希望。同時，在這個章節我們會利用「玩具人（Hot Toys）」（可動關節的人偶），這是很棒的替代方案。

一開始，只是看了《魔鬼終結者》（Terminator Genisys），我就買了主角的模型公仔想拍出和原版電影海報一樣的照片。但時間一過，我覺得這個作法太過老派也不讓人感到期待，還有這個人物角色有太多細節了，所以我決定選擇人像照，而非重組背景燈光效果，廢墟和其他的效果。

我偶爾會遇到這樣的情境，一開始百分百相信這是我想要的拍攝方式，並確信這是我想要的拍攝效果，但當我拍完以後，卻發現我不那麼肯定這是我追求的效果。以前如果只要我開拍，無論我覺得拍得如何，我都會硬著頭皮拍完，但現在我覺得不能再堅信直覺。讓自己慢下來，保持開放的心，才能讓自己接受新的想法拍出最佳的作品。

這個章節我要談到很多內容，我們最好趕快開始，但在這之前，我要有個小警告……這個玩具模型真的很強大。買了一個就會想要再買另一個，完全無法抗拒。到目前為止，我一直在克制購買慾望，但天知道我還能撐多久？

逆向思考

我想知道我是否能拍出一張讓人信以為真的阿諾照片，而不是只拍出麼被《魔鬼終結者》激發靈感的照片，所以並沒有特定的參考照片。不過，我喜歡阿諾那張電影海報中打光風格。只有使用來自某一側的單一光源，並且擺在人物的斜前方。事實上，這和我在第五章、第八章使用的光線是一樣的，但明顯地這次的規模較小。

我也使用了在第四章提過的「隱形黑色背景技巧」，用它來拍出低調的人像照片。這個技巧可以讓人物的背景全黑，無論我的拍攝地點在室內或室外，不需要真的黑色背景。照片看起來就是完美的阿諾·史瓦辛格——好吧！至少是像他的模型公仔照片。

設定

這張照片我用了我在第四章討論過的隱形黑色背景技巧（51 頁）。我大可以直接在阿諾的後面放一塊黑色紙板，但當我連線拍攝，使用 BenQ 大螢幕看照片時，便可以查看對焦，銳化效果，以及用哪個類型的光線比較容易操作。（圖片 9.1）

圖片 9.1

無論在多小的地方拍攝，使用燈具加上蜂巢罩，表示光線不太會發散，所以要達到全黑的背景非常簡單。

我讓光線的配置是交錯的，只有一道光線是在相機的左側，燈頭微微朝向阿諾的前方。這表示阿諾的臉部最接近光線的那一側會被照亮，另一側的臉只有一小部分會被照亮（圖片 9.2）。

我的上方有一支小閃燈，我在鏡頭的前方用我的日記擋住下半部，這樣光線只會打到阿諾的上半身（圖片 9.3）

我將相機和鏡頭角度微微朝上，這可以讓我的人像照片看起來更為強悍有力。

TIP *除了連線拍攝外，我也用了快門線，防止微距鏡在拍攝時產生晃動。*

圖片 9.2

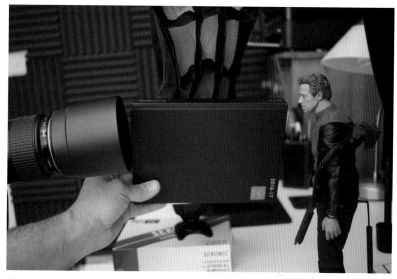

圖片 9.3

　阿諾公仔

　Phottix Mitros 閃燈＋Rogue FlashBender 2 XL Pro 柔光罩和蜂巢

　你的位置

圖片 9.4

相機設定

儘管是在小地方進行拍攝，在阿諾的後面還有一台電腦螢幕，我也可以拍攝出全黑的背景，使用光圈 f/8.0。

當然使用 Rogue 柔光罩加上蜂巢罩是主要關鍵，因為這可以讓光線的行徑是具有方向性地打在阿諾身上。這是在使用隱形黑色背景技巧時，需要注意的地方；對於在寬敞的室內或室外拍攝時，這是較少會出現的問題。不過，當你很靠近牆壁，且是在狹窄的空間內拍攝時，燈具的配件就很重要，它可以控制光線，讓光線具有方向性。

我將感光度設定在 ISO 100，感光元件至少對光線有反應，盡可能地拍出清晰的影像。

圖片 9.5

模式 M 手動模式

感光度 ISO 100

光圈 f/8.0

快門 1/125s

鏡頭 Canon EF 100mm f/2.8 Macro USM

器材介紹

這次的拍攝，我使用閃光燈，也就是 Phottix Mitros+TTL Transceiver 收發一體小閃燈（圖片 **9.6**），以及 Rogue 柔光罩（圖片 **9.7**），這個柔光罩很好用，可用來控制光線的方向。

圖片 9.6　　　　圖片 9.7

這是我第一次使用微距鏡頭拍攝，我喜歡 Canon EF 100mm f/2.8 Macro USM（圖片 **9.8**），這不是 Canon 最新推出的微距鏡，但這絕對可以拍出好照片。我不想投資更貴的裝備，因為我不知道之後使用的次數。

我用三腳架把相機架在穩定的好位置（圖片 **9.9**）。

圖片 9.8

後製流程

現在已經完成拍攝，是時候把阿諾帶回真實世界。下面會提到一些照片的處理技術。儘管這張人像照片實際上只用了簡單的黑色背景。

我們的主要目標是要讓這張人像照片看起來盡可能地真實，所以會加強眼睛的部分，幫皮膚增加更多細節和紋理，並且使用加亮與加深來增強亮部和陰影區塊。我也會示範剛提到的景深是如何讓人像照片看起來如同在大螢幕上，這包括增加對比、光線以及銳化效果的圖層。當你輸出照片後，可以看到這個效果帶來的好處。

圖片 9.9

我們來執行吧！

NOTE *到下面網址，下載你所需的步驟圖檔：http://www.rockynook.com/photograph-like-a-thief-reference/*

1. 如同以往，我們先從 Lightroom 開始，如果你不是 Lightroom 的使用者，你可以使用 Camera RAW 處理，這個跟編輯照片完全一樣。但老實說，我們只會做一點點處理。

 我們可以使用裁剪工具（**R**）來處理照片。就這張人像照片，我喜歡將阿諾放在畫面中的右側，所以會從頂端，就是他的髮際線上方的地方開始做處理，利用構圖中的三分法則將他放在右邊。我不太常按照這個規則，但對於這張照片來說，這個規則是有幫助的（圖片 **9.10**）。

圖片 9.10

2. 現在我們已經完成照片的構圖，在把照片傳至 Photoshop
 前，先處理阿諾身上的一些灰塵和刮痕。選擇去除汙點工具
 （**Q**）並設定為修復（**圖片 9.11**），接著清除一些明顯的灰
 塵髒污和刮痕，如阿諾的頭髮和前額上的污點（**圖片 9.12**）。
 為了讓後製更簡單一些，可在導覽中等比放大圖片（**圖片
 9.13**）來去除這些汙點。

圖片 9.11

圖片 9.12

圖片 9.13

3. 按 Q 鍵或是按下汙點去除工具的圖示，離開
 該視窗，現在用 Photoshop 開啟照片，到照
 片 > 編輯 > 在 Photoshop 中打開智慧型物件
 （**圖片 9.14**）。

4. 接下來要做的是加強阿諾的眼睛部位，到濾
 鏡 > Camera RAW。在螢幕上將眼睛放大，選
 擇調整筆刷（**圖片 9.15**）。

圖片 9.14

圖片 9.15

曝光設定在 +0.50，畫過雙眼。打開遮色片，紅色覆蓋區塊很清楚地顯示調整筆刷畫過的地方（圖片 9.16）。

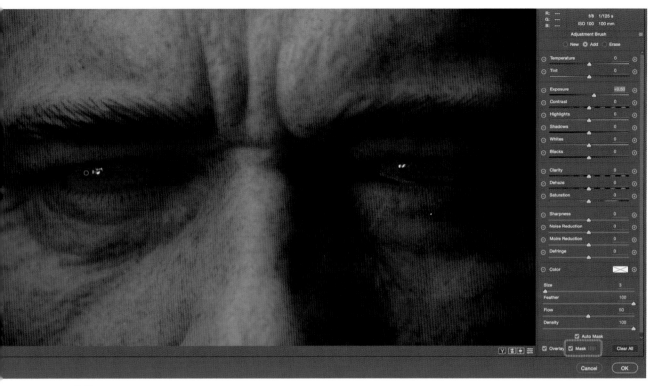

圖片 9.16

從特定區塊移除調整圖層，點選擦拭（圖片 9.17）畫過不想保留的地方。

5. 對我來說，阿諾右眼的眼白區塊看起來沒有左眼亮，儘管光線是從相機左側（阿諾的右側）照過來。因此我們要兩眼平衡，確認選取調整筆刷，點選新增（圖片 9.18），畫過左邊眼睛（阿諾的右眼），再次使用曝光 +0.50。點選 OK，離開 Camera RAW，回到 Photoshop。

圖片 9.17

圖片 9.18

6. 現在我們要用快速遮色片來選擇兩隻眼睛的中間部位（角膜），但在做之前，先在工具列的快速遮色片圖示點兩下（圖片 9.19），並在快速遮色片選項中，確認已勾選選取的區塊，點選 OK（圖片 9.20）。

現在選擇圓頭柔邊筆刷，前景色選擇黑色，在工具列中點選快速遮色片圖示，畫過兩隻眼的角膜區塊。如果你畫到不想畫的地方，只需將前景顏色改為白色，再重新畫過該區塊，就可移除。

當你用快速遮色片時，覆蓋住雙眼的中間區塊，可按 Q 鍵或是點選快速遮色片圖示，離開快速遮色片模式，行軍中的螞蟻會指出你選取的區塊（圖片 9.21）。

圖片 9.19

圖片 9.20

圖片 9.21

7. 行軍的螞蟻的顯示選取的地方，在調整視窗中點選選取顏色圖示，來增加選取顏色調整圖層。將圖層的混合模式改成線性加亮（增加）（圖片 9.22）。這麼做的時候，你會看到阿諾的雙眼變亮（圖片 9.23）。我們可以調整圖層的不透明度來控制眼睛的亮度，不過，先別這麼做，因為當雙眼看起來很棒也很亮的時候，我們比較容易看清楚要如何改變眼睛的顏色。

圖片 9.22

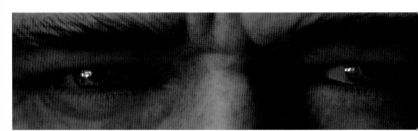

圖片 9.23

8. 於選取顏色屬性，從顏色選單中選中間調。我們現在可以使用青色（Cyan）、洋紅色（Magenta）和黃色（Yellow）的滑桿來改變雙眼的顏色。以這個例子來說，我們選擇青色：+1，洋紅色：+8，以及黃色：-20。我們也可以透過將顏色選單改成黑色，再將黑色滑桿拉成 +3 來增加對比（**圖片 9.24**）。

NOTE *雖然我們要把這張人像照片變成黑白照片，但是眼睛顏色的改變，對照片有很大的影響。此外，我想跟你分享這個極為精細的處理技巧。*

圖片 9.24

9. 現在我們可以在眼睛部位增加一點銳化效果，讓雙眼看起來更凸出。我們可以在空白圖層上做這件很酷的事情，不需要增加檔案大小，也不具任何破壞性。

在圖層視窗的最上方，增加新的空白圖層，重新命名為眼睛銳化（**圖片 9.25**）。從工具列（**圖片 9.26**）選取銳化工具，並在螢幕最上方的選項列中，設定強度為 30%，勾選全部的樣本圖層（**圖片 9.27**）。

圖片 9.25

圖片 9.26

圖片 9.27

現在畫過兩隻眼睛，來進行銳化。在圖片 **9.28** 和 **9.29** 中，你可以看出它們的不同。

圖片 9.28 Before 銳化之前

圖片 9.29 After 銳化之後

10. 我們把影響眼睛的圖層群組起來，便何保持這些細節原來美好的樣子。當選取眼睛銳化圖層，按住 Shift 鍵，同時選取眼睛銳化圖層和選取顏色 1 調整圖層（**圖片 9.30**）。到圖層 > 新增 > 圖層群組，重新命名群組為眼睛，點選 OK。降低群組的不透明度至 80%。

圖片 9.30

11. 現在我們要增加人像照片的層次，使用加亮和加深技巧，讓阿諾看起來更顯真實。我們要使用第四章提過的 50% 灰色圖層技巧（66 頁）增加新的空白圖層，到圖層 > 新增 > 圖層。在新的圖層屬性中，將該圖層重新命名為加亮與加深，圖層模式改成柔光，勾選以柔光 - 中間調顏色填滿（50% 灰色），點選 OK（圖片 9.31）。

圖片 9.31

12. 從工具列中選擇加亮工具（O），在螢幕上方的選項列中，範圍選中間調，曝光 10%，勾選保護色調（圖片 9.32）。

圖片 9.32

使用加亮工具畫過阿諾臉部較亮的區塊來增強效果。按住 Option 鍵（Mac）或 Alt 鍵（PC）開啟加深工具，使用相同的設定，暗化亮部的某一側，以及照片中較暗的區塊。

這取決於個人喜好以及你希望照片看起來的樣子，但是你可以在圖片 9.33 中看到我加強的地方。

圖片 9.33 50%灰色加亮與加深，顯示加亮與暗化的區塊，來幫阿諾的人像照片增加更多深度和層次。

NOTE *查看灰色圖層，按住Option鍵（Mac）或Alt鍵（PC），點選加亮與加深圖層的眼睛圖示。回到正常檢視，重複一次相同的步驟就可以了。*

你可以比較（圖片 9.34）之前與（圖片 9.35）之後，加深和加亮的效果的不同。.

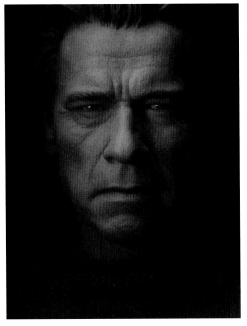

圖片 9.34 Before 加亮和加深之前 　　　　　圖片 9.35 After 加亮和加深之後

 TIP *如果你想要增強加亮與加深的效果，可以複製加亮與加深的圖層，只需按Control+J（Mac）或 Control+J（PC）。*

13. 雖然我們是用模型拍的，但我希望他看起來栩栩如生。我確定你也同意玩具人的模型極為 細緻，但仍然有些地方需要被去除，假如我們打算「賣假貨」的話！引用自瓊兒·格林姆 斯（Joel Grimes）。

 髮際線是缺點，這個模型是由塑膠製成，但我會和你分享一個可以快速解決這個問題的方 法。首先我們需要處理一些顏色不見的地方（圖片 9.36）。

圖片 9.36

增加新的空白圖層，重新命名為頭髮。選取仿製印章工具（S），在螢幕最上面的選項列，不透明度設為 30%，於樣本選單中選所有圖層，並勾選對齊（圖片 9.37）。按住 Option 鍵（Mac）或 Alt 鍵（PC），點選棕色頭髮區塊附近顏色有不見的地方。然後使用仿製印章工具畫過顏色不見的區塊，用棕色頭髮覆蓋它們。使用降低透明度來處理這個地方，而不是完全地複製該區塊，有助於逐步建立效果。

圖片 9.37

14. 在進入我最喜歡的部分之前，透過加強臉上的輪廓和紋理，我們會把人像照片帶到全新的層次。來處理一下眼睛，因為眼睛讓我有點困擾。照片右側的眼睛看起來有點太亮，所以我們會讓它看起來暗一點。我們加工處理的地方，不會對照片有任何破壞。

雙擊下面的智慧型物件圖層，命名為阿諾（圖片 9.38）。這帶我們進入 Camera RAW，我們可以調整先前做的修圖步驟。選擇調整筆刷，並確認已勾選覆蓋區塊與遮色片（圖片 9.39）。

圖片 9.38

圖片 9.39

將滑鼠移到兩個錨點之間，辨別移到哪一個錨點會打開兩隻眼睛的紅色覆蓋區（圖片 9.40）。當你辨別出正確的錨點，點選並開始動作。現在選擇擦拭（圖片 9.41），畫過紅色覆蓋區，覆蓋畫面中右側的眼睛，移除亮部（圖片 9.42）。點選 OK，回到 Photoshop。

圖片 9.40

圖片 9.41

圖片 9.42 移除畫面中右邊眼睛的Camera RAW調整圖層

15. 在圖層視窗中，點選頭髮圖層，到選取 > 全部，編輯 > 複製合併，再編輯 > 貼上，在圖層的最上層新增一個合併圖層。重新命名這個圖層為清晰。

現在要使用其中一個我最喜歡的 Topaz Clarity 外掛濾鏡，來加強皮膚的紋理和輪廓。使用這個外掛濾鏡的結果很棒，可以讓照片看起來很不一樣。

如同在第四章提過的內容，在這個階段你也可以使用 Camera RAW 濾鏡或細節技巧（63 頁）來代替。然而，我真心地認為沒有一個外掛濾鏡能像 Topaz 一樣，製作出很好的效果。

到濾鏡 > Topaz Labs > Topaz Clarity，然後在 Topaz 視窗的右側，增加階調對比約 0.28，低比對約 0.14（圖片 9.43）。點選 OK。

注意這個外掛濾鏡如何加強皮膚紋理，以及我們所使用的設定，它會讓人看起來更老，讓相片看起來更棒。

圖片 9.43

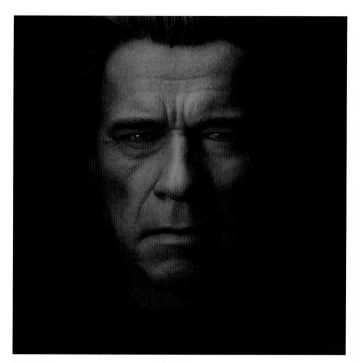

圖片 9.44 Before Topaz Clarity 使用之前

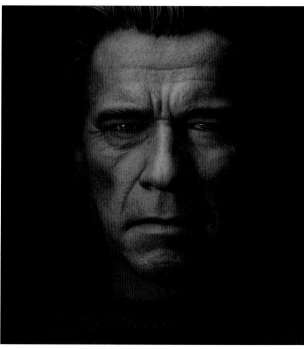

圖片 9.45 After Topaz Clarity 使用之後

16. 其中一個我喜歡增加人像景深和層次的方式是藉由增加對比圖層。我們在這個部分會選擇工具列中的前景色為黑色，選擇圓頭柔邊的筆刷。按 Q 鍵或點選工具列中的快速遮色片圖示，進入快速遮色片模式，接著畫過臉部區塊，包含眼睛、鼻子和嘴巴（**圖片 9.46**）。

按 Q 鍵離開快速遮色片模式，行軍中的螞蟻會顯示臉部選取的區塊。回到Topaz Clarity濾鏡，重新使用我們在步驟15的相同設定（階調對比：0.28，低對比：0.14），點選 OK。現在到編輯 > 淡化（Fade），在淡化的屬性中，降低不透明度至 80%，點選 OK（**圖片 9.47**）。這會稍微降低第二個 Topaz Clarity 濾鏡的效果。到選擇 > 刪除，選擇移除選取範圍。

17. 好的，現在我們來處理頭髮和增加一點模糊效果，協助隱藏這個拍攝人物是模型的事實。

點選清晰圖層，並按住 Command+J（Mac）或 Ctrl+J（PC）來複製該圖層。重新命名該圖層模糊頭髮。然後到濾鏡 > 模糊濾鏡 > 鏡頭模糊（Iris Blur）（**圖片 9.48**）。從阿諾臉部的正中間，往外拉到鼻子的上方，再點選外面的錨點，重新設定大小以及重設這個橢圓型模糊的新位置（**圖片 9.49**）

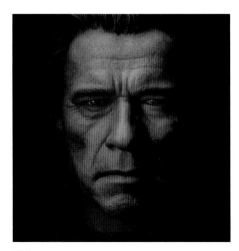

圖片 9.46

圖片 9.47

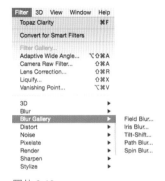

圖片 9.48

圖片 9.49

模糊的總量為 15px 就可達到要追求的效果（**圖片 9.50**），點選 OK。

 TIP 可調整的內部錨點，來控制模糊淡化的往裡面中心點消失。如果你點選其中一個調整錨點，由內往外拉，另一個錨點就會按比例移動。要自己調整錨點，按住Option鍵（Mac）或Alt鍵（PC），往內或往外拉出錨點。

18. 現在我們將這個人像照片轉成黑白的。有很多種方式可使用，像是 Photoshop、Camera RAW 或濾鏡。我選擇使用的方法完全是取決於處理哪一種類型的照片，因為我已經很確定每一張照片不會只單用一個技巧做處理。

圖片 9.50

在這邊我們將會使用老方法漸層對應。把前景色和背景色都設為預設的黑白，點選調整圖層中的漸層對應圖示，新增一個漸層對應調整圖層（**圖片 9.51**）。

這立即給了我們滿不錯的轉變，我們現在可以在把它調整成我們想要的效果。點選漸層對應屬性中的 Color bar（**圖片 9.52**）來打開漸層對應編輯器（**圖片 9.53**）。

點選白色錨點並拉到左側，直到位置總量達到 75%（**圖片 9.54**），點選 OK。

圖片 9.51

圖片 9.52

圖片 9.53

圖片 9.54

19. 我們現在只剩一兩件事要處理，便可完成照片的修圖，在這之前先離開一下電腦是個好主意。我們可以加一些最後的修飾來完成修圖，首先幫暗部區塊帶回一些細節。增加一個色階的調整圖層，將左下角的錨點往上拉一點點（圖片 9.55）。

圖片 9.55

在圖層的最上方新增一個合併圖層，選項>全部，再到編輯>複製合併，然後編輯>貼上。重新命名這個圖層為完圖飾（FT）。濾鏡 > Camera RAW，到 Camera RAW 的視窗，選擇放射漸層（Radial Gradient）（圖片 9.56）。

圖片 9.56

點選並把漸層拉到阿諾的臉部（圖片 9.57）。輸入曝光 +0.15，在視窗最下方的效果勾選裡面（Inside）（圖片 9.58）。

於放射濾鏡視窗中點選新增，新增加另一個漸層，這次要從阿諾臉部的中心點往外拉出漸層（圖片 9.59）。

輸入曝光 -0.55，並在視窗最下方的效果勾選外面（Outside）（圖片 9.60），點選 OK。

圖片 9.57

圖片 9.58

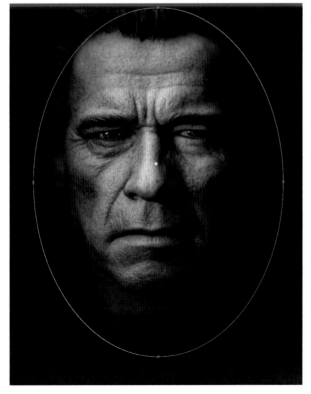

圖片 9.59

圖片 9.60

現在是很棒的時刻，因為可以先暫時先離開電腦，等想法清楚後再回到螢幕前。這樣能讓你更加清晰地觀看你的照片，也可以直接找出你還需要做的處理，如果有什麼要處理的話，便能很完整地完成修圖。

至於最後的修飾，我會增加在第四章提到的皮膚紋理效果（94 頁），但這完全取決於個人喜好來決定。

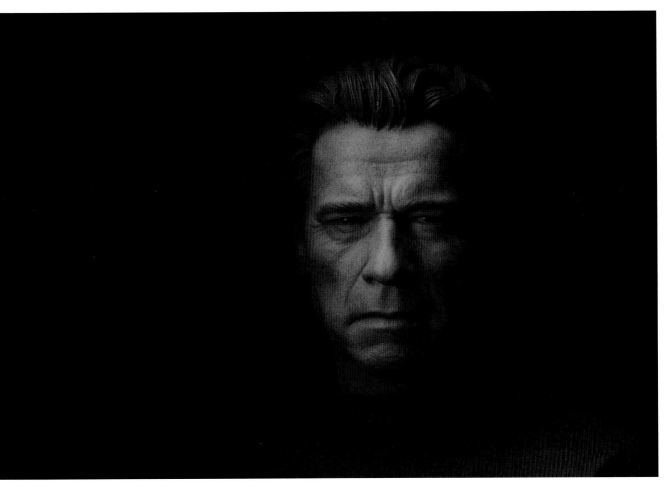

圖片 9.61 原始檔照片

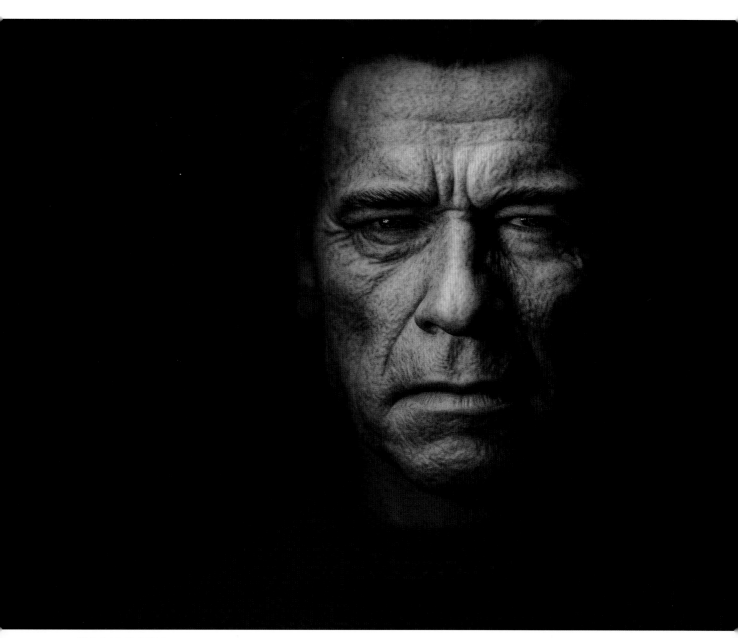

圖片 9.62 完成修圖

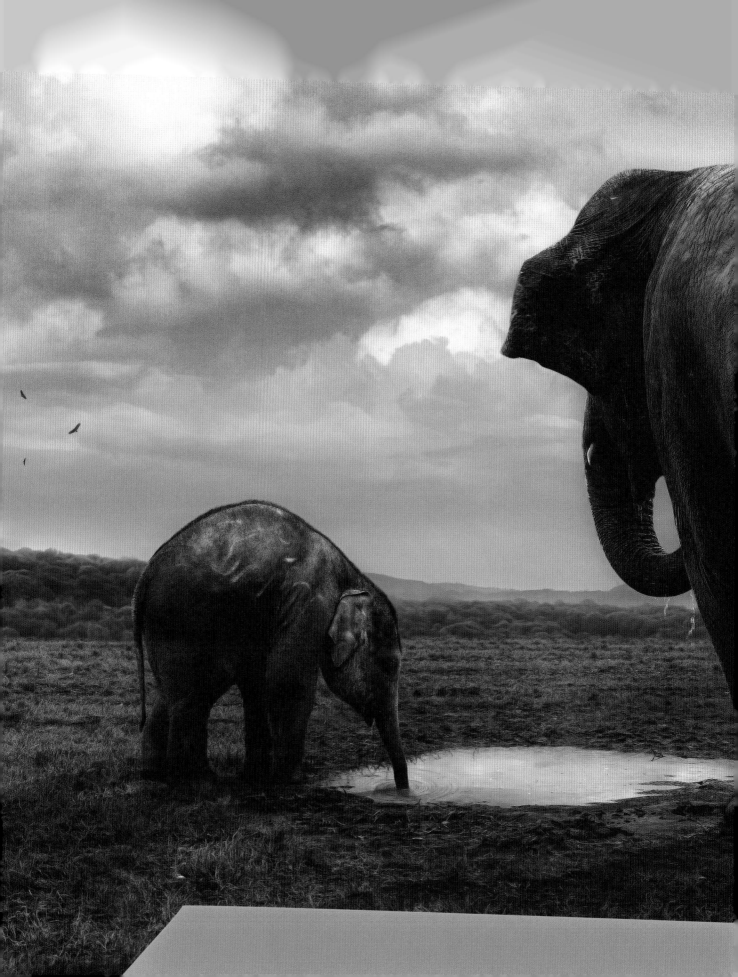

10 NICK BRANDT INSPIRED

尼克‧布蘭特給我的靈感

我小時候就非常喜歡動物，願望清單上的前幾名有一個就是去野外，觀察野生動物的模樣。

那一天來了，我當時正著手拍攝動物的計畫，這個計劃在之前的章節有提過。我參觀了野生動物園，並拍了一些野生動物，像是獅子、長頸鹿和斑馬……等等。我用 Photoshop 將牠們去背，創造一個很像牠們的原生棲息地，並將牠們放在裡面。這樣讓我覺得牠們很自由，心裡覺得比較舒坦。

參觀野生動物園五味雜陳，當我看到被圈禁的美麗動物開心不起來，但我知道這些地方都有它們存在的意義，像是為了保護物種、繁殖計畫以及動物救援。這個計畫讓我的心願兩全其美，那就是把攝影跟野生動物結合在一起。

開始這個計劃不久之後，我看見攝影師尼克‧布蘭特（Nick Brandt）的作品，也是有史以來第一次，我完全停下了我的計畫。因為從來沒有看過可以讓我產生這麼多情感的照片。

尼克‧布蘭特是英國的攝影師，他專拍非洲動物專輯，以及拍出一些你嘆為觀止、為之動容的作品。尼克的照片都是以黑白色為主，他在照片中敘述了自己的情感，這也讓他成為我崇拜的攝影師之一。我強烈地推薦你可以看一下他的作品：www.nickbrandt.com.。

很明顯地，尼克的作品對我已有很深的影響，在這之後，我看了很多跟他有關的攝影和書籍，他的攝影風格對我動物拍攝計畫有很深的影響。我現在將焦點放在富含的情感和故事的照片，我把很多照片轉成黑白，而非只是創造場景，然後將動物放在裡面。

在這個章節，我會一步一步地帶著你，觀察動物照片。原本我是在英國野生動物園，拍攝印地安大象，接著我製作了新的場景，照片中有一隻母象和小象在水窪處。

相機設定

我知道我會在後製的時候，將大象從原來的背景中去背出來，所以在我拍攝這張照片時，光圈設定為 f/8.0，這表示大象看起來會較銳利，從大象的頭到尾巴都會進入對焦的範圍內。

我將相機設定在光圈先決模式，因此相機會自己改變快門速度。感光度為 ISO 200，讓快門速度在 1/100 秒的範圍，這對拍攝大自然的題材來說，真的是很慢的快門速度。謝天謝地！大象仍然靜止不動，在對焦方面，我將相機設定在伺服自動對焦模式（Servo Mode），所以相機會不停地對動物的移動做曝光補償。

圖片 10.1

模式 A 光圈先決

感光度 ISO 200

光圈 f/8.0

快門 1/100s

鏡頭 Canon 24-105mm f/4.0L IS USM

器材介紹

以設備而言，我不會提太多，因為就只有相機和鏡頭而已（**圖片10.2和10.3**）。理想的情況下，我想使用單腳架或三腳架來增加相機的穩定性。

圖片 10.2 Canon EOS 5D Mark III

圖片 10.3 Canon EF 24 - 70mm f/4L IS USM

後製流程

一開始先設定好要增加兩隻大象的場景。這個背景是由不同的元素所構成，我已經拍了一段時間了。一部份是因為我腦中有個特定的影像概念，一部份也有可能因為這張照片是正在進行的拍攝計畫。正在進行中拍攝計畫，意指你就算不了解，也會一直構思計畫的內容。

這聽起來或許有點奇怪，但水窪的照片正是最好的例子。當時我開車去拜訪住在我家附近的朋友，在那邊我看到一群牛站在田野中間。事實上，其中一隻牛製造出這個水窪，但我們不會走進去找細節。無論如何，我的車上有相機，一如平常的作法，我將車停在一旁，拍照，接著繼續開向目的地。

NOTE *到下面網址，下載你所需的步驟圖檔：http://www.rockynook.com/photograph-like-a-thief-reference/*

1. 開始我們會先點開 Camera RAW 或 Lightroom 的草原（grass.dng）圖檔（你要用哪一個都可以），只需拉直水平線。使用拉直工具（**A**；**圖片 10.4**）點選圖片左側的草地地平線的最上方，沿著草地的地平線拉出一條線到右側，然後再點一下（**圖片 10.5**）。按下 Return（Mac）或 Enter 鍵（PC），接著在視窗右下角點開啟照片，將照片傳到 Photoshop。

圖片 10.4

圖片 10.5

2. 現在我們要加入樹木。檔案 > 置（嵌入）入照片（**圖片 10.6**），移動樹 trees.dng 的檔案，點選置入。我們不會在這個階段對樹木做任何處理，所以點開 Camera Raw 時，點選 OK，在圖層視窗的上方，置入樹木的圖檔（**圖片 10.7**）。

圖片 10.6

圖片 10.7

圖片 10.8

3. 降低樹木的不透明度至 40%。選取移動工具（**V**），按幾次鍵盤的向下箭頭，拉低樹木的水平線（**圖片 10.9**）。這這可以讓樹木看起來比較遠。

4. 改變樹木圖層的不透明度回到 100%，然後點選眼睛的圖示，關閉顯示（**圖片 10.10**）。

圖片 10.9

圖片 10.10

選擇矩形選取工具（**M**），並且從照片的最上方拉出選取範圍，往下至水平線（圖片 **10.11**）。現在我們需要羽化這個選取範圍，水平線就不會顯得太銳利或明顯。選項 > 修飾 > 羽化（圖片 **10.12**），在羽化半徑只輸入 1px，點選 OK（圖片 **10.13**）。

點選樹木圖層旁的眼睛圖示來顯示樹木，開啟行軍的螞蟻，點選圖層遮色片圖示，增加新的圖層遮色片（圖片 **10.14**）

圖片 10.11

圖片 10.12

圖片 10.13　　圖片 10.14

圖片 10.15 Before 在增加圖層遮色片到選取中之前

圖片 10.16 After 增加圖層遮色片之後,請注意選取的地方現在為可見,以及樹木圖層中隱藏起來的東西

5. 因為我們把樹木的圖層往下移動，你可能會注意到在照片的最上方有一段空白（圖片 10.17）。圖層遮色片仍開著，前景色選黑色和圓頭柔邊筆刷，畫過空白的地方，將它移除。

6. 在圖層的最上方增加樹木 2（trees_2.dng）檔案，檔案 > 置入（嵌）檔案，將檔案移到你的硬碟。按 Return 鍵（Mac）或是 Enter 鍵（PC）來設定檔案。編輯 > 變形 > 水平翻轉（圖片 10.18），利用水平翻轉讓樹木比較高的地方是在右邊，而不是左邊。（圖片 10.19）

圖片 10.17

圖片 10.18

圖片 10.19

7. 降低樹木 _2 圖層的不透明度到約 40%，使用移動工具（V），用箭頭找出圖層，樹木比較
 高的地方會出現在照片右邊的遠方（圖片 **10.20**）。

 改變樹木 _2 圖層的不透明度回到 100%。按住 Option 鍵（Mac）或 Alt 鍵（PC），點選樹
 木圖層旁邊的圖層遮色片，將它向上拉到樹木 _2 圖層，然後放開按鍵（圖片 **10.21**），複製
 一個圖層遮色片，現在樹木 _2 的底層部分也被隱藏。

8. 前景色使用黑色和圓頭柔邊筆刷，在圖層遮色片上面畫過樹木 _2 圖層不想涵蓋的區塊（圖
 片 **10.22** 和 **10.23**）。

圖片 10.20

圖片 10.21

圖片 10.22 Before

圖片 10.23 After

9. 如果你已經看過第六章，你可能會記得我在第六章曾提及到外面走走看看可以幫助你的修
 圖。如果忘記了，這裡有個小提醒（**圖片 10.24**）。

圖片 10.24

注意到這邊比較沒有對比，一點點陰霾，還有
藍色蓋過整條水平線。我們可以使用這個常識
來使我們的樹木的水平線條推得更遠一點。最
終會變成一張黑白照片，所以不需要增加藍色
的對比，但我們絕對可以減少對比，並增加一
點點的陰霾。

為了這麼做，點選最上面的圖層，按住 Shift 鍵
並點選底下的兩個樹木圖層，這樣兩個圖層都
能運作（**圖片 10.25**）。圖層 > 新增 > 群組圖層，
命名群組為樹木，點選 OK。

圖片 10.25

在調整視窗中點選亮部 / 對比圖示（**圖片 10.26**）增加一個亮
部 / 對比調整圖層。在他的屬性中，啟動剪裁遮色片，這樣我
們做的調整只會影響位在調整圖層底下的區塊（以這個案例就
是樹），並且將對比滑桿往右拉約 -50（**圖片 10.27**）。

圖片 10.26

增加另一個亮部 / 對比調整圖層，使用一樣的設定，我們用來
進一步降低對比（**圖片 10.28**）（NOTE：確認要連遮色片也一起）

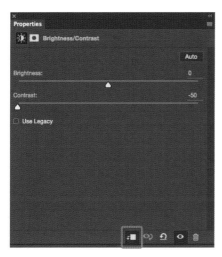

圖片 10.27 點選剪裁遮色片圖示，並降低對
比-50

圖片 10.28

10. 為了增加陰霾的效果，新增一個空白圖層到最上方，重新命名為「陰霾」。接著編輯 > 填滿，
並且在填滿的屬性中，從內容選單中選擇白色，點選 OK（**圖片 10.29**）。降低陰霾圖層的
不透明度約 15%（**圖片 10.30**）。

圖片 10.29

圖片 10.30

11. 現在這個陰霾圖層會影響到整張照片，但我們只想要陰霾蓋住樹木，因此選擇矩形選取工具（**M**），將選取範圍從圖片的最上面拉到水平線的下方（**圖片 10.31**）。

圖片 10.31

為了要在水平線加入陰霾，讓水平線看起來更為真實，選項 > 修飾 > 羽化，輸入羽化半徑約 25px，點選 OK。在圖層視窗中，新增一個圖層遮色片。這可以在選取的區塊中，顯示陰霾效果，但在其它地方不會出現，這就是我們要追求的效果。

看看**圖片 10.32** 和 **10.33** 不同的地方，可以注意到對比效果降低，以及陰霾圖層讓水平線上的樹木看起更遠了，如同我們在在現實生活中看到的一樣。

圖片 10.32 Before 降低對比和增加霧霾效果之前

圖片 10.33 After 降低對比和增加霧霾效果之後

12. 之後我們將會增加陰影和光斑，但要這麼做也就意味著每一個元素都必須盡可能看起來很真實。現在的天空雲層看起來太厚，以至於沒有明顯的暗部，因此我們要增加新的天空。

使用快速選取工具（W），在螢幕最上面的選項欄中，確認勾選所有樣本圖層（圖片 **10.34**）。

圖片 10.34

選取整個天空區塊（圖片 **10.35**）。當我們增加新的天空，為了防止在樹頂端出現陰霾效果，到選項 > 修飾 > 展開，輸入 2px，點選 OK（圖片 **10.36**）。

我們需要羽化這個選取，讓天空和樹木相互混合，顯得更為真實。到選項 > 修飾 > 羽化，增加羽化半徑 2px，點選 OK。

圖片 10.35

圖片 10.36

13. 開啟雲層（clouds.dng）的檔案，當在 Camera Raw 開啟檔案時，點選打開照片直接傳送到 Photoshop。在 Photoshop 中，使用矩形選取工具（**M**），從照片中的最上方拉出天空選取範圍，往下拉到樹木的上方（圖片 **10.37**）。

到編輯 > 複製，點選螢幕最上面的工具列來開啟主要的照片，到編輯 > 選擇性貼上 > 貼到範圍內（圖片 **10.38**）。

一旦雲層就定位，到編輯 > 變形 > 水平翻轉，接著到編輯 > 自由變形。按住 Option+Shift 鍵（Mac）或 Alt+Shift 鍵（PC），往左上及右上拖拉選取方框的錨點，直到新的天空填滿照片的寬度（圖片 **10.39**）。按 Return 鍵（Mac）或 Enter 鍵（PC）。

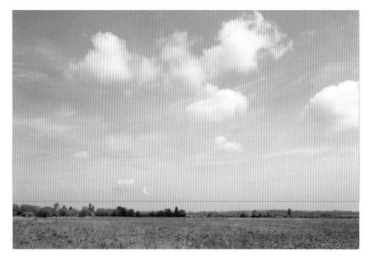

圖片 10.37 圖片 10.38

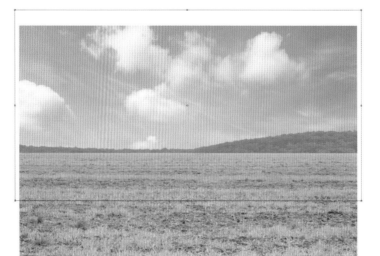

圖片 10.39

選取移動工具（**V**）並按住 Shift 鍵，點選天空選取範圍往
上拉，直到可以在樹木的上緣看到下面比較小的雲（最遠
的那一端）。重新命名這個圖層為天空，降低不透明度至
80%（**圖片 10.40** 和**圖片 10.41**）。

圖片 10.40

圖片 10.41

14. 現在我們增加水窪。到檔案 > 開啟，移
動水窪（water.dng）的檔案。Camera
RAW 不需要做什麼處理，點選位在螢
幕右下角的開啟照片，將照片傳送至
Photoshop。

在 Photoshop 中，選擇套索工具（**L**），
並在水的旁邊畫一個大概的選取區塊。
確認在水窪旁邊涵蓋一些泥濘（**圖片
10.42**）。

圖片 10.42

開啟行軍中的螞蟻，到編輯 > 複製，並點選工具列回到我們創造的場景。到編輯 > 把水窪
貼到圖層的最上面。重新命名這個圖層為水窪（圖片 10.43 以及 10.44）。

圖片 10.43

圖片 10.44

15. 在我們確認好水窪的位置後，到編輯 > 變形 > 水平翻轉圖層，主要的泥濘會變成在右手邊
（圖片 10.45），這也是大象會出現的地方。

使用移動工具（V）點選水窪定位（圖片 10.46）。

圖片 10.45

圖片 10.46

NOTE 當你在拍攝同一個場景的不同元素時，試著從同一個角度拍攝，這能讓你在後製的時候，讓照片完
美真實地呈現。

16. 我們來縮小水窪的大小，因為水窪看起來有點太大。到編輯 > 變形 > 範圍（圖片 **10.47**）並在螢幕最上方的選項工具列，點開連結的圖示，這樣做調整便會同步影響高度和寬度。改變高度至 90%（圖片 **10.48**）。

圖片 10.47 圖片 10.48

17. 為了將水窪與地面的圖層混合，維持原來的反光表面，改變水窪的混合模式色層到明度（圖片 **10.49**）。

現在我們要將水窪的輪廓與地面混合。幫水窪圖層增加一個圖層遮色片（圖片 **10.50**），並且使用圓頭柔邊筆刷，前景顏色為黑色來刷畫水窪的外圍（圖片 **10.51**）。

現在水窪已就定位，是時候將大象從原來的背景去背出來。

圖片 10.49

圖片 10.40

圖片 10.51

18. 在 Camera RAW 開啟成象檔案，陰影滑桿拉至 +25 為暗部區塊增加一些細節（圖片 10.52），點選開啟圖檔，傳送檔案至 Photoshop。

選擇快速選取工具（W），選取大象（圖片 10.53）。

圖片 10.52

圖片 10.53

開啟選取中，點選選取與遮色片，接著使用調整邊緣的筆刷工具（Refine Edge）（圖片 10.54）來選取大象尾巴末端的毛髮（圖片 10.55）。

圖片 10.54　　圖片 10.55

點選智慧半徑，看看 Photoshop 是否可以選取大象身體上任何極細的毛髮。在視窗右側的輸出設定，選擇新圖層和圖層遮色片（圖片 10.56），點選 OK。注意如果你是用之前 Photoshop 版本，正在使用調整邊緣工具，這個選項會出現在你視窗上的右下角。

19. 現在我們有一個新的圖層和圖層遮色片，可以把大象從原來的背景中剪出來。使用移動工具（V），在工具列的最上方點選拖拉這個圖層，這個圖層裡面有我們剛剛做的場景，在開啟這個圖層時，將大象拉到畫面的中心位置，把牠放在水窪的右側（圖片 10.57）。

在這個選取裡面，大象的邊邊有一點光暈（圖片 10.58）。為了要移除光暈，點選圖層視窗中的圖層遮色片，並且使用套索工具（L）選取大象的周圍，但不要涵蓋大象的毛髮和他的尾巴（圖片 10.59）。

到濾鏡 > 模糊 > 高斯模糊，半徑設定 1px，點選 OK（圖片 10.60）。

NOTE 光暈被移除後，增加少量的高斯模糊能幫助柔化，並融合下一個調整。不同於製造出鮮明銳利的輪廓，這樣的照片看起來會比較自然。

圖片 10.56

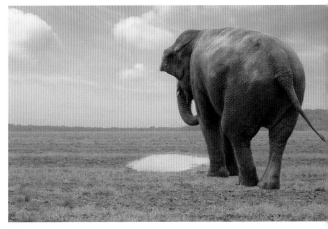

圖片 10.57

圖片 10.58 大象邊邊的光暈是來自於原始圖檔的背景

圖片 10.59

圖片 10.69

最後，到照片 > 調整 > 色階，將在左側的輸出色階的黑色記號往右拉（圖片 **10.61**）直到光暈消失。再到選項 > 去除選取範圍，移除大象的選取範圍（圖片 **10.62**）。

圖片 10.61

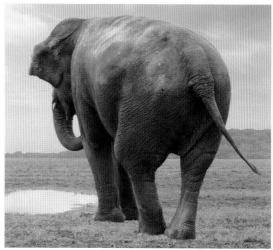

圖片 10.62

20. 大象的選取範圍包含一些原始背景中的草，這個對我們來說真的有幫助。我們可以只是改變草的顏色，使大象在新的場景中看起來就像是站在地上。

點選色相 / 飽和圖示，在圖層的最上方增加色相 / 飽和的調整圖層。在它的屬性視窗，點選位在下面的剪裁遮色片圖示，我們做的調整只會直接影響位在色相 / 飽和的調整圖層的下方圖層。在這邊就只有大象會被影響（圖片 **10.63**）。

在主檔案（Master）的下選單中選擇綠色（Greens），拖拉下方的 Color bar 將顏色的標記聚集在一起（圖片 **10.64**）。

圖片 10.63

圖片 10.64

點選增加樣本工具到色相／飽和屬性中（圖片 **10.65**），接著點選並拖拉大象腳旁的綠草（圖片 **10.66**）。

最後，色相值輸入 -33，讓大象腳邊的綠草顏色看起來和場景中的其他綠草顏色一樣（圖片 **10.67**）。

圖片 10.65 點選並拖動綠草來取樣不同的綠色陰影

圖片 10.66

圖片 10.67

NOTE 注意當我們點選拖拉綠色草地時，在色相/飽和屬性視窗中*Color bar*的記號是如何分開及涵蓋更多的顏色。這意味著當我們在*Photoshop*中改變草的顏色，所有的照片中的草都會改變顏色，並不只侷限於綠色的草。

圖片 10.68 Before

圖片 10.69 After

21. 現在我們要把小象拉進來。在 Camera RAW 開啟小象（baby_elephant.dng）的圖檔，陰影設為 +25，接著開啟圖像，將它傳送到 Photoshop 中。我們將要再次使用快速選取工具（W）來選取小象，但因為太接近另一隻大象，你一定會覺得這次不容易做選取。這裡我們會結合快速選取和曾在第四章提到的快速遮色片工具（73頁）盡可能將範圍選好。至於大象的毛髮，我們也會用到草地的技巧，所以當你在選取時，需要幫大象的背部和頭部預留一些空間（圖片 10.70）。

圖片 10.70

選取好小象之後，會和大象做同樣的處理（同步驟 18）。在視窗右方的選取輸出的設定，選擇新的圖層和圖層遮色片，點選 OK。回到 Photoshop 中，點選新的圖層，並拉到之前大象的場景中（同步驟 19）（圖片 10.71）。

圖片 10.71

22. 到編輯 > 自由變形，在按住 Shift+Option（Mac）或 Shift+Alt（PC），點選變形選框中的任一個錨點做變形，並往內縮小，讓小象的體積更小一點。使用移動工具（V），定位小象的位置（圖片 10.72）。

圖片 10.72

23. 現在我們要處理小象的背部和頭部的毛髮，使用在第四章提到的技巧（76 頁）。選擇筆刷工具（B）和開啟小象的圖層遮色片，使用圓頭硬邊筆刷，及黑色前景色，畫過小象背部和頭部的毛髮（圖片 10.73）。

圖片 10.73

下一步，從筆刷預設中選擇 112 號筆刷（圖片 10.74）並在工具列中設定前景色為白色。

點選筆刷視窗，在筆尖形狀的工具列中，點選 X 軸翻轉（Flip X）（圖片 10.75）。勾選動態筆刷中，大小快速變換設定 10%，角度快速變換設定 7%（圖片 10.76）。

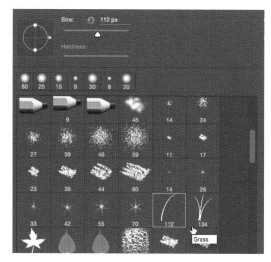

圖片 10.74

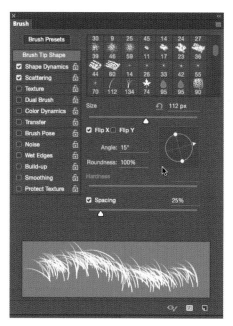

圖片 10.75

圖片 10.76

最後，勾選筆尖形狀中的散佈（Scatter），設定散佈值約 56%（圖片 10.77）。

現在畫過大象的背部和頭部，讓毛髮出現。筆刷的形狀看起來很像是我們原來想要選取的毛髮（圖片 10.78）。NOTE：當你沿著大象的背部和頭部畫，記得依照大象的身形調整筆尖形狀中的角度。

圖片 10.7

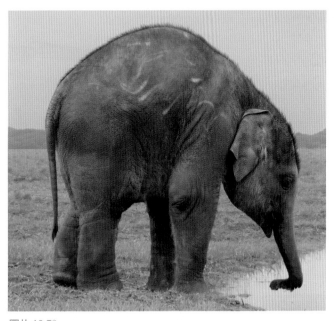

圖片 10.78

24. 增加色相／飽和調整圖層，並點選剪裁遮色片圖示，這樣調整只會影響小象的圖層。如同我們對大象做的調整，在主檔案（Master）的下拉選單中，選擇綠色（Greens），拖拉下方的 Color bar 將顏色聚在一起（圖片 10.79）。點選增加樣本工具，並拖拉小象腳邊的草。

把色相拉至 -42，讓小象腳邊的草地跟場景中的草地顏色是能互相搭配的。

圖片 10.79

圖片 10.80 Before

圖片 10.81 After

在這個時候,你可能會注意到水窪中有綠色草地的倒映(圖片 **10.82**)。我們可以使用色相／飽和調整圖層的技巧會讓草看起來比較黃。點選圖層視窗中的水窪圖層,增加一個色相／飽和調整圖層,後面的步驟與更改大象腳邊草地的顏色一樣。

25. 最後,我們要幫照片的右側增加一些光線,這會讓照片看起來像是在黃昏時拍的。這也會讓大象的陰影投射到地上,所以我們需要在照片中增加陰影。先從大象開始。

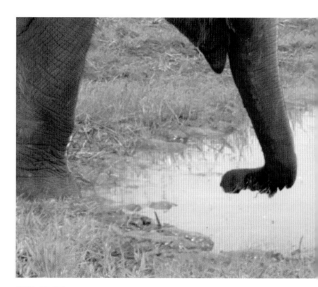

圖片 10.82

在圖層視窗中點選大象圖層，按住 Command+J（Mac）
或 Ctrl+J（PC）來複製一個大象的圖層，命名為大象拷貝
圖層。幫原來的大象圖層增加一個圖層遮色片，在這個圖層
中點右鍵，在跳出來的選單中，選擇套用圖層遮色片（圖片
10.83）。

重新命名這個圖層為大象陰影。按住 Command（Mac）或
Ctrl（PC），在大象的陰影圖層中，單擊一次縮圖下載大象
陰影圖層中的選取範圍（圖片 **10.84**）。到編輯 > 填滿，從內
容選單中選擇黑色，按下 OK（圖片 **10.85**）。

圖片 10.83

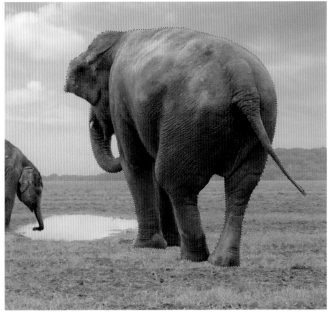

圖片 10.84

圖片 10.85

26. 到編輯 > 變形 > 扭曲（圖片 10.86），拉出大象的陰影，讓陰影往下延伸至場景的左下角（圖片 10.87），接著按 Return 鍵（Mac）或 Enter 鍵（PC）。下一步，使用筆刷工具（B），筆刷的硬度設定為 100% 和黑色前景色，將大象的陰影加到他的腳底下。填滿這個區塊，或許你覺得陰影會蓋過這個區塊，但不用擔心需要太過精準，如數位攝影藝術家珠兒‧格萊姆絲（Joel Grimes）說的，我們只是要找到賣掉假貨的賣家（圖片 10.88）。

圖片 10.86

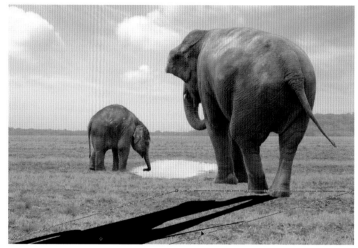

圖片 10.87

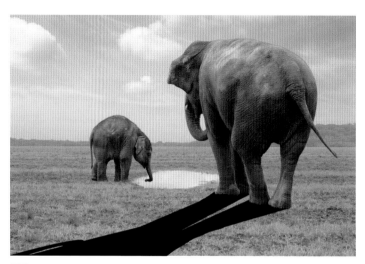

圖片 10.88

大象的陰影仍然維持在選取的狀態，到濾鏡 > 轉換成智慧型濾鏡，再到濾鏡 > 模糊 > 高斯模糊。半徑設 6px，然後點選 OK。降低圖層的不透明度約 50%（圖片 **10.89**）。

圖片 10.89

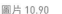 **NOTE** *轉換圖層到智慧型物件，讓我們在之後的工作階段，可以改變模糊效果，如果我們覺得模糊效果太多或不足，就不用再重頭操作任何步驟。*

27. 現在我們需要製作一個小象的陰影（圖片 **10.90**），這只是一個簡單的案例，可以重複步驟 25 和 26 來處理小象圖層。

28. 在小象身上有許一些痕跡，這是由於牠在原先的拍攝時，在圍欄裡面磨蹭物體所造成的，所以我們要移除這些痕跡。在圖層視窗中，點選小象拷貝圖層中的縮圖。利用修補工具，選取小象身上痕跡周圍的皮膚（圖片 **10.91**），來取代小象身體上的痕跡。持續用修補工具來移除小象身上的所有擦痕（圖片 **10.92**）。

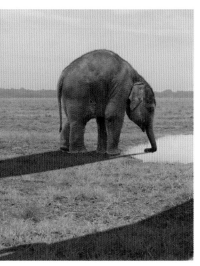

圖片 10.90

圖片 10.91

圖片 10.92

29. 現在我們已經加入投射的陰影，我們需要暗化大象身上陽光沒有照到的地方（就是我們加入陰影的部分）。我們先從大象開始。

點選大象的複製圖層，增加一個色階調整圖層。在圖層屬性中，將白色輸出色階記號往左拉到中間約170（圖片 **10.93**）。這可以做出暗化大象的效果（圖片 **10.94**）。

這個色階調整圖層有它自己的圖層遮色片，所以我們會用圓頭中軟硬度的筆刷畫這個圖層（硬度約25%），筆刷會刷過大象的背部，一部分的身體和腳，這些地方是陽光照得到的（如果陽光來自右邊）（圖片 **10.95**）。

重複這些步驟來暗化小象。

圖片 10.93

圖片 10.94 可以利用色階調整圖層增加大象暗部的地方

圖片 10.95

30. 現在我們來看看小象，牠很像身體在水窪中喝水。點選圖層遮色片為小象複製一個圖層（圖片 **10.96**）。開啟圖層遮色片，使用圓頭筆刷，硬度設定為 70% 和前景色為黑色，移除小象身體的蜷曲部分（圖片 **10.97**）。

到濾鏡 > 新增，開一個新的文件，大小為 800*600 px，背景底色為白色。我們要創造的連漪將會非常的小，所以不需要考量景深或是解析度（圖片 **10.98**）。

選擇漸層工具（G），選擇預設，裡面有三種顏色。這跟我們要使用哪個顏色沒有關係，因為我們將會在下一個步驟做一些改變。我選了漸層視窗中的藍色、黃色和藍色（圖片 **10.99**）。

圖片 10.96

圖片 10.97

圖片 10.98

圖片 10.99

31. 選取藍色、黃色、藍色的漸層，直接在選項欄中點選漸層（圖片 10.100）進入漸層編輯器（圖片 10.101）。

將漸層顏色的記號拉到最左邊和最右邊（圖片 10.102），並點選最左邊的藍色記號。在選色器的對話視窗中，可以把顏色放到色卡中。點選藍色會跳出選色器，接著選擇中間的灰色（圖片 10.103）。我選擇的顏色為 H：243、S：0、B：67，按下 OK。

圖片 10.100

圖片 10.101

圖片 10.102

圖片 10.103

32. 在漸層編輯器中，點選中間顏色記號（黃色），然後點選色卡，進入選色器的屬性（圖片 **10.104**）。選擇深灰色（我的顏色為 H：59、S：0、B：43），點選 OK。

最後，在漸層編輯器中，點選最右邊的記號（藍色），用色板開來開啟選色器（圖片 **10.105**）。這次選擇一個亮灰色（不全是白色，我的顏色為 H：243、S：0 以和 B：93），點選 OK。

NOTE *我們剛剛在水漥中加入了不同色調的灰色在陰影、中間調和亮部中。*

圖片 10.104

圖片 10.105

33. 點選 OK，關掉漸層編輯器，在螢幕最上方的選項欄中選擇放射漸層（圖片 **10.106**）。

圖片 10.106

點選左下角的新增文件，往上拉到到右上角，然後放開（圖片 **10.107**）。

圖片 10.107

34. 到濾鏡 > 扭曲 > 扭轉，並在扭轉的屬性中，將角度直調到 999°。點選縮小圖示來縮小預覽和觀看結果（圖片 **10.108**），按下 OK。

到濾鏡 > 扭曲 > 鋸齒狀，從樣式選單中選擇水窪漣漪，總量約 54，脊形（Ridges）17（圖片 **10.109**），點選 OK。

圖片 10.108

圖片 10.109

35. 到選取 > 全部，到編輯 > 複製。點選工具列來顯示場景中我們已經加入的大象，再點選最上面的圖層（圖片 **10.110**）。到編輯 > 貼上，增加漣漪到最上面的圖層（圖片 **10.111**），重新命名這個圖層為漣漪。

圖片 10.110

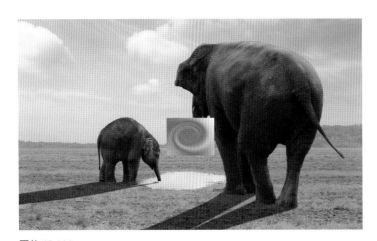

圖片 10.111

36. 使用移動工具（V）放好水窪上的漣漪圖層。到編輯 > 自由變形，往上拖移，將漣漪往內壓縮，並調整透視感，讓漣漪看起來與在水窪上面是同一個角度（圖片 10.112）。

按住 Shift+Option 鍵（Mac）或 Shift+Alt 鍵（PC）：點選拉錨點重新等比改變漣漪的大小。使用移動工具來重新放置在小象身體下面的漣漪（圖片 10.113）。按下 Return 鍵（Mac）或 Enter 鍵（PC）。

圖片 10.112

圖片 10.113

37. 漣漪的混合模式改成強光。增加一個圖層遮色片，選擇圓頭柔邊筆刷和黑色前景色，畫過圖層有漣漪的地方，讓漣漪可以自然的融合到水窪裡面。

幫小象拷貝圖層增加一個圖層遮色片，使用相同的筆刷設定，不透明度 80% 畫過小象的身體的下半部，這樣在水下面就不會看到他的身體。

最後，在小象的陰影圖層，增加一個圖層遮色片，使用相同的筆刷畫過不需要被看見的暗部區塊。接著筆刷的不透明度設定為 60%，用來畫小象在水裡面身體的暗部區塊，降低可見度（圖片 10.114）。

圖片 10.114

38. 現在我們增加一些陽光。增加一個新的空白圖層在圖層的最上方，命名為陽光。選擇圓頭柔邊筆刷和白色前景色，並在大象的背部上點選一下筆刷（圖片 **10.115**）。

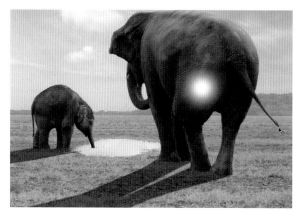

圖片 10.115

陽光圖層的混合模式改成線性加亮，增加色相 / 飽和調整圖層與開啟剪裁遮色片圖示。輸入色相 Hue：40，飽和度增加至 100 以及亮部 -60（圖片 **10.116**）。到編輯 > 自由變形，按住 Shift+Option（Mac）或 Shift+Alt（PC），點選並把錨點往外拉來加強光線。使用移動工具（V）將光線重新放置在照片的最右邊，與畫框外面的中心點（圖片 **10.117**）。使用調整圖層來處理這個部分，我們可以在任何階段來更動這個地方。

圖片 10.116

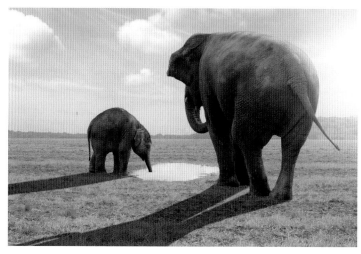

圖片 10.117

39. 現在我們要把照片轉成黑白。有很多種方式可以處理這個部分，但對這張照片來說，我們會先從漸層對應開始。按 D 鍵設定前景與背景顏色為預設值為黑白色，接著在調整圖層中點選漸層對應圖示，增加漸層對應調整圖層。

接著我想這個背景色太深，但天空顏色不夠深（圖片 **10.118**）。所以我們會在這個部分做一些更改。謝天謝地！因為我們處理的時候沒有對照片造成任何破壞，可以不需要重做這些處理，進行調整。

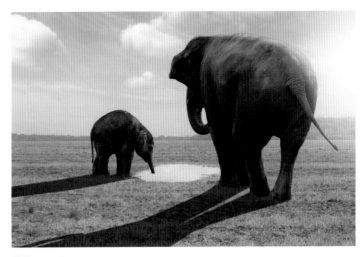

圖片 10.118

點選最下面的圖層（背景）到濾鏡 > 轉換成智慧濾鏡。再到濾鏡 > Camera RAW 濾鏡，使用進階濾鏡工具。在草地區塊的中間點一下，往上拉（圖片 **10.119**），然後降低曝光至 -1.05，點選 OK（圖片 **10.120**）。

圖片 10.119

圖片 10.120

40. 點選天空圖層，按 Command+J（Mac）或是 Ctrl+J（PC）來複製一個圖層。幫天空拷貝圖層新增一個圖層遮色片，接著點擊右鍵，從內容選單中選擇套用圖層遮色片（**圖片 10.121**）。

到濾鏡 > 轉換成智慧濾鏡，再到濾鏡 >Camera RAW 濾鏡。選擇進階濾鏡工具，從天空的最上方拉出漸層到樹木的最上方為止（**圖片 10.122**）。

圖片 10.121

圖片 10.122

曝光改至 -1.05，清晰度改成 +100（**圖片 10.123**）。點選 HSL/ 灰階表，並在亮度選項，調整藍色為 -40（**圖片 10.124**）。

圖片 10.125 和 **10.126** 對土地和天空的做了的改變。這些改變都是有可能會發生的，因為我們在處理的時候不具破壞性。

圖片 10.1123

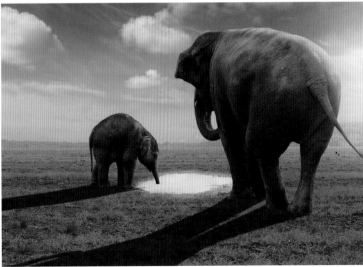

圖片 10.124

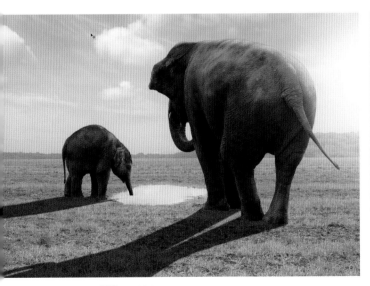

圖片 10.125 Before

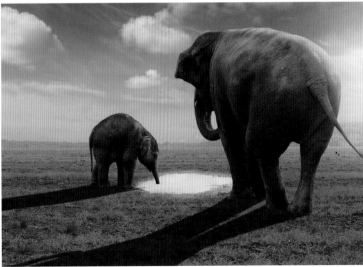

圖片 10.126 After

41. 看著這張照片，我看了一些我需要做的處理。首先，我們需要在大象的身上（靠近觀眾的那一側）做一點暗化。點選大象的拷貝圖層，新增一個色階調整圖層（圖片 **10.127**）並在色階屬性中，將白色色階輸出記號往左拉，數值約 128（圖片 **10.128**）。

圖片 10.127

圖片 10.128

42. 在圖層視窗中，在圖層的最上方新增一個合併圖層，按住 Shift+Option+Command+E（Mac）或是 Shift+Alt+Ctrl+E（PC）。重新命名這個圖層為完圖修飾（FT）來做最後的修圖（圖片 **10.129**）。

現在到濾鏡 >Camera RAW，點選色調分離工具。在亮光的下面，色相 Hue：42、飽和度：8，在陰影的下面，輸入色相 Hue：50、飽和度：17（圖片 **10.130**）。

下一步，選擇漸層濾鏡，從照片底部往上拉出漸層，選取象群的腳部區塊（圖片 **10.131**）。曝光輸入：-0.70，點選 OK（圖片 **10.132**）。

現在我們也可以增加些整體的對比。我會使用 Topaz Clarity 外掛濾鏡，但當然你可以使用任何你偏好的外掛濾鏡。我會增加為階調對比至 0.27，低對比（Low Contrast）為 0.14，點選 OK（圖片 **10.133**）。

圖片 10.129

圖片 10.130

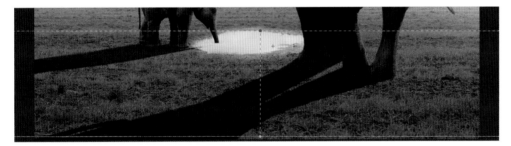

圖片 10.131

圖片 10.132

圖片 10.133

43. 在後製的最階段，我先存好檔案，晚一點再回來用新的視野檢視照片，以及決定要如何完成這張照片。我們到目前為止已經做了很多步驟了，也在電腦上花了很多時間，這已足夠讓我們「眼盲」（pixel blind）。我們現在可能不太看清楚已經做過的處理，是否做了太多或還有哪些不足的地方。如同我之前提過的，用清晰的雙眼來看這張照片，能看清楚真正需要做什麼來完成這張照片的後製。

我們可以做的其中一項是拉直這張照片。只需增加一些對比，但我想要提升暗部。這麼做需要增加色階調整圖層，並且在屬性中，將黑色輸出色階記號往左拉約 20（圖片 **10.134**）。

圖片 10.134

44. 為了要使照片看起來更真實，我們要在大象的身體上加一些水滴。到檔案 > 置（嵌）入（圖片 **10.135**），移動水滴圖檔，你可以從書上的網頁下載這個檔案，然後點選置入（圖片 **10.136**）。

圖片 10.135

圖片 10.136

現在到濾鏡 > 變形 > 旋轉180°（圖片 **10.137**）。按住 Shift+Option（Mac）或 Shift+Alt（PC），按住錨點往裡面拉，讓草地和水滴的照片看起來更小一些（照片 10.138）。按 Return 鍵（Mac）或 Enter 鍵（PC）。

圖片 10.137

圖片 10.138

不要移除黑色區塊，但要保留草地和水滴，水滴圖層的混合模式改成螢幕（**圖片 10.139**）。

現在使用移動工具更改水滴的位置，幫水滴圖層增加一個圖層遮色片，接著使用圓頭柔邊筆刷和黑色前景色，畫過草地並且隱藏起來，只留下水滴部分（**圖片 10.140**）。

圖片 10.139

圖片 10.140

45. 最後一件我想做的處理，就是在背景中增加一些老鷹。這是我做動物拍攝計畫時，最常對照片做的處理。你可以在網站上或 Adobe Stock 上面找到鳥的圖檔。

一旦你找到鳥的照片後（我已經在天空中放了一隻禿鷹）。到檔案 > 開啟，然後使用快速選取工具，把鳥的檔案拉到天空中。在已被選取的天空，接著到選取 > 反轉，變成鳥兒是被選取的（圖片 10.141）。

按 Command+J（Mac）或 Ctrl+J（PC），複製這鳥的選取區塊到原來的圖層上面（圖片 **10.142**）。

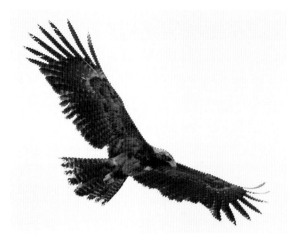

圖片 10.141

圖片 10.142

到圖片 > 調整 > 色階，並且在屬性中，將白色輸出色階記號往左拉約 70（圖片 **10.143**）。這可以使禿鷹看起來更暗一點，但會保留禿鷹本身的顏色。接著點選 OK。

46. 選擇移動工具（V），把鳥的圖層拉到大象圖層的最上方。一旦打開大象圖片後，繼續把鳥拉進來放置並放開（圖片 **10.144**）。到編輯 > 自由變形，按住 Shift+Option（Mac）或 Shift+Alt（PC），等比往內縮讓禿鷹看起來更小（我們希望禿鷹出現在遠方的位置）。按 Return 鍵（Mac）或 Enter 鍵（PC）。

圖片 10.143

最後到濾鏡 > 模糊 > 高斯模糊，增加 1px 的模糊效果，點選 OK。接著降低禿鷹圖層的不透明度約 60%（圖片 **10.145**）。

最後的修飾，是依照我個人的喜好可以及是我想為這些特別的照片增加風格。你可能會注意到
處理這個檔跟最後顯示的照片有些不同──樹的地方有點不一樣，這裡有更多的鳥和雲以及更
多其他的元素──但這個點子是想跟你展示我使用過的技巧，希望你也可以利用這些技巧。

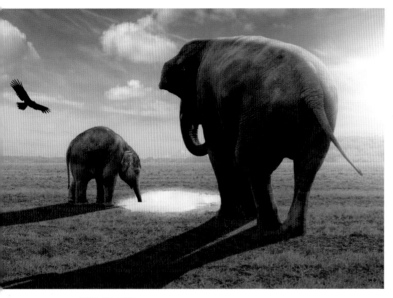

圖片 10.144

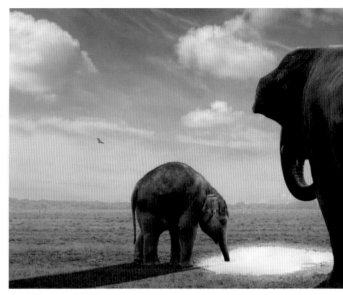

圖片 10.145

圖片 10.146 完成修圖

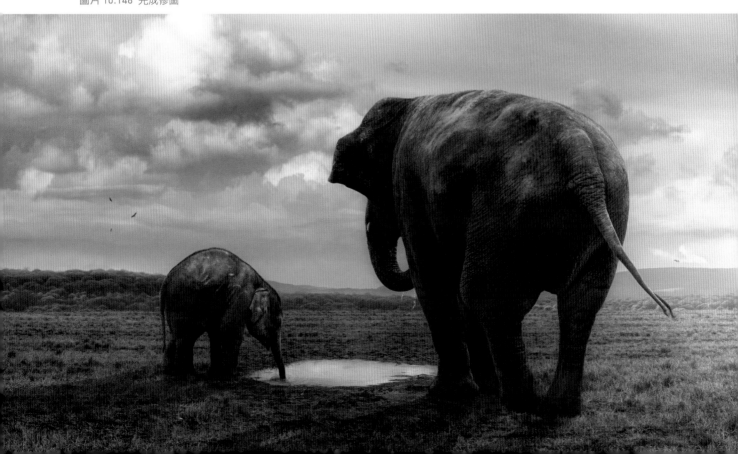

11 MOVIE POSTER INSPIRED

電影海報給我的靈感

無庸置疑的是在這個行業裏，我可以遇到很多很棒的人事物，一路上也交到很好的朋友。直到今日，每當我想我到現在到了與他人分享我購買的書籍和 DVD 的階段，參加過的研討會以及我線上參與的課程，我仍不敢相信這一切是真的。但我獲益更多的是，這些人都成為了我的朋友。我遇到很多既開朗真誠的朋友。即使他們在該行業都是頂尖人物，他們仍然堅持學習技術，協助他人共同進步。

成為一名攝影師帶我進入我很難遇得到及從未了解過的世界。有一個最棒的例子就是我的朋友，世界拳擊冠軍變成專業的拳擊手史蒂芬．庫克，綽號口袋火箭（Pocket Rocket）帶我進入拳擊世界。

我第一次遇到史蒂芬，是透過我們的共同朋友布萊恩·爾利（Brian Worely），自從那次之後，我們開始進行一些定期的拍攝計畫——有些是我個人的拍攝計畫以及給史蒂芬留著的照片。那時候我們常會一個禮拜固定相約一次，拍攝新的點子，我非常感謝史蒂芬願意撥出時間陪我，並且願意嘗試我所提出的瘋狂靈感。有些作品會放在網站上，但有一些未來也不會放在網站上。

這個章節我們要處理的照片，事實上是來自史蒂芬的建議。我看了一部電影《震撼擂台》（Southpaw），它剛上映時，我在網路上看到預告片，我們聊過後，我就 google 找到網站 impawards.com。我曾在第一章提過，看到這部電影做的海報。這是其中一張吸引我的海報，我立刻知道我想要為史蒂芬和他漂亮的伴侶蘇菲拍攝出類似的作品。我截圖傳給史蒂芬後，約時間拍攝。

逆向思考

當我第一次看到《震撼擂台》（圖片 11.1）的電影海報時，我立刻下了一個結論，該張照片只使用了一支主燈，燈直接架設在人物的上方，燈頭朝下直接對準拍攝人物。

我們可以看到人物的頭頂上方有燈光，但這支燈使用的主要線索是在拍攝人物的手臂。他們的上手臂有光線，但下手臂就是陰影，而且沿著手臂的光線是平均分佈。這支燈本身既不是強光也不是柔光，它有點介於兩者之間。暗部和亮部在他們交會的地方融合在一起。它們之間沒有明顯的界線，反而在這邊看出有些微的漸層，雖然很短。特別是你可以在女主角的肩膀上看到這道光線。

它很有可能使用反光板來反射一些光線回到暗部區塊，因為暗部區塊不是全黑，而是可以看到一些細節。當然，這很有可能是在後製時所做的更改，但我們將會用相機拍出這樣的效果。

圖片 11.1

我們也可以看到照片是用大光圈拍攝的（或許是光圈 f/4.0）因為背景是失焦的，即使它看起來非常貼近拍攝人物。

設定

我跟隨我的感覺，海報上的光源是來自上方的大燈，所以我也比照它的燈光設定來架設我的燈光。史蒂芬和蘇菲站在擂台的外圍，很幸運地是，健身房的牆和電影海報的牆非常像。蘇菲坐著，當我設定好燈光，她的手臂便向外伸展。在**圖片 11.2** 你可以看到燈光已經跟海報上的非常像了，蘇菲的上手臂有光線，而下手臂則是在陰影區塊內。

我擺了一支燈架和吊桿燈架在擂台上，橫桿直接越過蘇菲的上方，並直接對準索蘇菲（**圖片 11.3**）。一旦我設定好曝光，我便請史蒂芬和蘇菲進入拍攝場景中擺好姿勢。

圖片 11.2

圖片 11.3

燈光直接架在史蒂芬和蘇菲的上方，硬光正
是我想要的感覺，但暗部有點太暗（圖片
11.4）。為了處理這個問題，我在他們附近擺
了一個反光板來反射一些光線。圖片 **11.5** 是佈
光圖，讓你們有架燈的概念。

在圖片 **11.6** 你可以看到光線從反光板反射，這
讓我可以在暗部區塊顯現更多的細節。我最後
使用三腳架來拍攝這張照片，並且連線到我的
Mac 上。雖然你無法在圖片 **11.4** 看到我架設在
史蒂芬和蘇菲頭上的 Elinchrom 135cm 八角柔
光罩，裡面只有一層柔光布，而不是裡外都有。
這能創造出不會太硬也不會太柔的光線。

圖片 11.4 亮部的地方看起來不錯，但暗部太暗

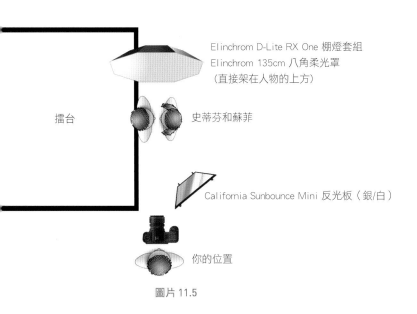

Elinchrom D-Lite RX One 棚燈套組
Elinchrom 135cm 八角柔光罩
（直接架在人物的上方）

擂台

史蒂芬和蘇菲

California Sunbounce Mini 反光板（銀/白）

你的位置

圖片 11.5

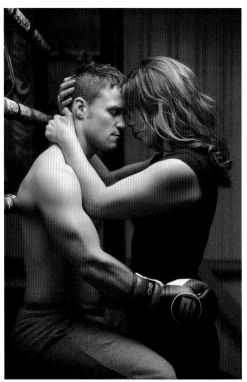

圖片 11.6

相機設定

我使用光圈 f/4.0 來拍攝，所以健身房的牆壁是失焦的，這樣史蒂芬和蘇菲看起來也會比較鮮明。所以上面的燈光（八角罩）是設定在光圈值 f/4.0，感光度 ISO 100，盡可能拍到最清晰的照片。快門速度設定在 1/100 秒，這能讓拍攝場景獲得足夠的光線。

圖片 10.7

模式 M 手動模式

感光度 ISO 100

光圈 f/40

快門 1/100s

鏡頭 Canon 70-200mm f/2.8 L IS II USM

器材介紹

因為我直接把燈架在史蒂芬和蘇菲的上方，我用了 Elinchrom D-Lite RX One 棚燈（**圖片 11.8**）。雖然這被認為是入門棚燈，但對每個攝影師來說，這是很實用的燈光，這支棚燈雖小，但卻很亮，而且有內建風扇和無線接收器。

圖片 11.8

我也用了 Elinchrom 135cm 八角柔光罩（圖片 **11.9**），California Sunbounce Mini 銀白色反光板（圖片 **11.10**），還有一支鋁合金吊桿燈架（圖片 **11.11**）。

圖片 10.9　　　圖片 10.10　　　　　　　　　　　　圖片 10.11

小閃燈器材介紹

如果你是小閃燈使用者，你可以使用 Phottix Mitros+ TTL Transceiver 小閃燈和 Lastolite 90cm 八角柔光罩（圖片 **11.12**）來取代 Elinchrom 的棚燈和柔光罩（或其他拍攝的工作室燈光）。

圖片 11.12

後製流程

真心來說，這張照片沒有太多後製可做。我們會做一點身體重塑（因為史蒂芬和索菲的姿勢）以及加亮與加深。接著會加入一些假的燈光來源，所以最後會幫照片調色，來確認我們有捕捉到對的情感和氛圍。

圖片 11.13

NOTE *到下面網址，下載你所需的步驟圖檔：*

http://www.rockynook.com/photograph-like-a-thief-reference/

1. 我們先從 Lightroom（或 Camera Raw）的相片編修開始處理我們要做的調整。首先，我們需要將降低一點曝光。在基本工具列中，將曝光值向左滑到數值為 -0.80（圖片 **11.14**）。因為我要打亮史蒂芬和蘇菲的上半部，即使我用了反光板，我們仍需要讓暗部區塊呈現出更多的細節，可以將陰影往右移讓數值為 +80。

2. 給照片多一點的衝擊感，清晰度增加為 +65，並降低整體飽和度至 -40。

3. 現在我們將會移動到細節來增加銳化的效果。把總量值增加至 30（圖片 **11.15**），按住 Option 鍵（Mac）或 Alt 鍵（PC），遮色片滑桿拉到 80，限制銳化效果主要是出現在史蒂芬和索菲身上。在圖片 **11.16** 中的白色區塊指出該區塊已被銳化。

圖片 10.14

圖片 11.15

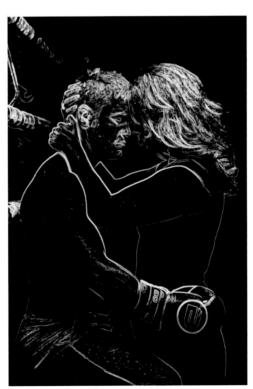

圖片 10.16
按住Option鍵（Mac）或Alt鍵（PC），拉動遮色片滑桿時會顯示出遮色片，白色為正在銳化的地方，黑色則是還沒有被銳化的地方。

4. 最後要做的處理是在 Photoshop 中增加暗角，在效果列中，把總量拉到左側 -20，並且將風格保留在預設值中的亮部優先（Highlight Priority）（**圖片 11.17**）。

圖片 11.18 和 11.19 顯示我們處理前跟處理後的對比照片。

圖片 11.17

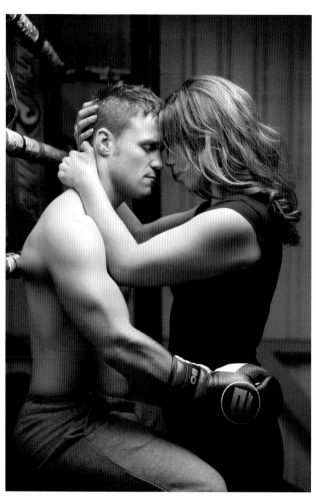

圖片 11.18 Before

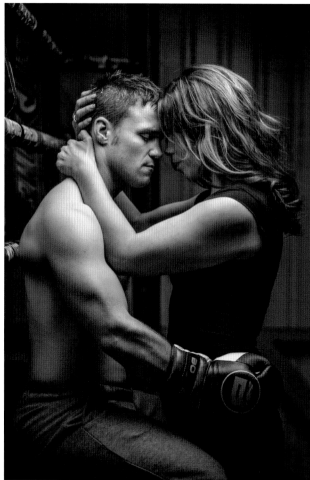

圖片 11.19 After

5. 現在我們在 Photoshop 中開啟該圖檔，繼續修圖。如果你正在使用 Lightroom，到圖片 > 編輯 >Adobe Photoshop……。如果正在使用 Camera RAW 濾鏡，只需點選螢幕的右下角就可開啟圖檔。

6. 在這張照片的設定，史帝芬坐在擂台的一側，而蘇菲則站在木箱上，她的頭部的位置剛好與史蒂芬的頭部在同一個高度，這就表示她的屁股需要往前移動一點，直到她離他很近。這些動作姿勢都不是讓人喜歡的，所以我們會在身體線條上做些處理，讓他們呈現出最好的線條效果。

按 Command+J（Mac）或 Ctrl+J（PC）複製一個背景圖層。重新命名這個圖層為「身體線條」。

我們現在要使用液化濾鏡來做些改變，但這個濾鏡很容易做過頭。謝天謝地！我們可以把它變成智慧型濾鏡，這表示我們可以在後製的階段中，一直利用這個濾鏡做調整，不需要重複做大量的修圖步驟。

到濾鏡 > 轉換成智慧型濾鏡（圖片 11.20），將身體線條圖層改成智慧型物件（圖片 11.21）。

7. 到濾鏡 > 液化，並在螢幕右側的工具列中選擇凍結遮色片工具（圖片 1.22）。

圖片 11.20　　　圖片 11.21 右下角的縮圖圖示意指該圖層為智慧型物件。　　　圖片 11.22

NOTE *凍結遮色片可以保護我們不想被影響的區塊，好讓我們進行液化處理。*

使用凍結遮色片工具畫史蒂芬和蘇菲的附近，這些地方我們會做一些調整（圖片 11.23）。

選擇向前彎曲工具（W），從史蒂芬的腰往左推把它往內帶。你可以按鍵盤上的左右鍵，調整向前彎曲工具的大小。

使用向前彎曲工具向上拉重塑史蒂芬的斜方肌，把他的三頭肌往左拉來增大肌肉大小。

持續使用向前彎曲工具，從蘇菲左手臂內側往上推（最靠近相機的一側），然後從她上手臂的最上面往下推一點點。接著，將她的腰拉到史蒂芬的腳和拳擊手套中間。

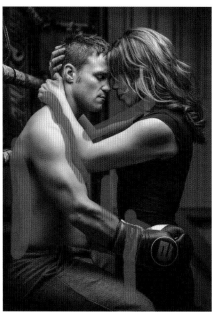

圖片 11.23

 TIP *盡可能試著使用尺寸大的向前彎曲工具。這會讓調整看起來更為真實，而且可以防止出現許多凸起的小點（這小點會讓你很想消除）。*

當你在照片周圍做調整時，你也可以解開凍結進行調整。這個案例，我們可以使用解除凍結遮色片工具（圖片 11.24）來移除蘇菲右手臂的遮色片。使用凍結遮色片工具保護區塊，像是史蒂芬和蘇菲的臉部和最靠近相機的手臂（圖片 11.25），可以使用向前彎曲工具來修飾蘇菲右手臂的曲線。點選 Ok，離開液化濾鏡。

圖片 11.24　　圖片 11.25

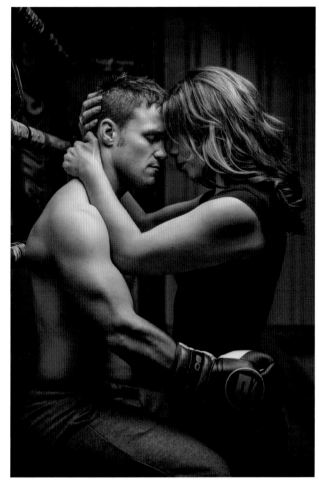

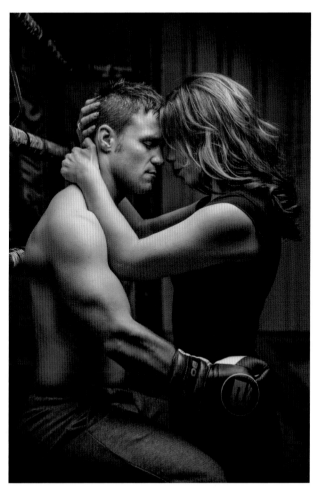

圖片 11.26 Before 液化之前 　　　　　　　　　　　　圖片 11.27 After 液化之後

8. 在圖層的最上方新增一個空白的圖層，並且命名為「瑕疵」。從工具列中選擇汙點修復筆刷（圖片 **11.28**），在螢幕上方的選項列中，確定模式設定在一般模式，類型（type）為內容感應（Content-Aware），並勾選所有圖層為樣本（圖片 **11.29**）。

圖片 11.28　　　　　圖片 11.29

在照片周圍做處理時，點選你想要移除的瑕
疵（或是模特兒希望你移除的瑕疵；圖片
11.30）。

TIP *為了達到最佳效果，使用左右鍵來重新設定汙
點修復筆刷的大小，所以筆刷會比你要移除的瑕疵
稍微大一點。*

在某些地方，像是蘇菲下手臂，你可能會發現
汙點修復筆刷很難移除疤痕（**圖片 11.31**）。

圖片 11.30

像在這些瑕疵密集的區塊，而且在 Photoshop 中也不需處理附近的無瑕疵區塊，試著在最
上方的選項列中的內容感知換成近似符合（**圖片 11.32**）。

圖片 11.31

圖片 11.32

圖片 11.33 汙點修復筆刷的類型改成近似符合，可以讓我們做出較好的效果

9. 在調整視窗中點選色階圖示（圖片 **11.34**），在圖層最上方增加色階調整圖層。混合模式改成螢幕（圖片 **11.35**）。

這會讓整張照片看起來較亮（圖片 **11.36**），但我們只會使用這個調整來增加蘇菲頭髮的光亮區塊。所以要隱藏這個效果的話，我們需要反轉附加在色階調整圖層的圖層遮色片，按 Command+I（Mac）或 Ctrl+I（PC），到圖檔 > 調整 > 反轉（圖片 **11.37**）。

圖片 11.35

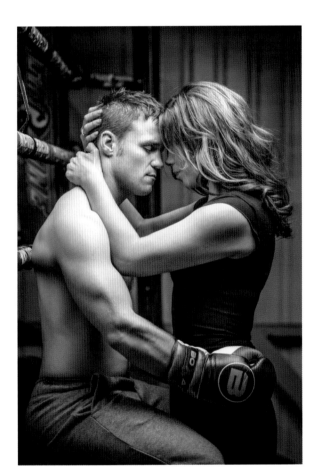

圖片 11.36

圖片 11.37

10. 從工具列中，選取圓頭柔邊筆刷（圖片 11.38）和白色前景色，畫過蘇菲頭髮的亮部區塊。亮化效果只會顯示在你的選取區塊（圖片 11.39）。

為了要讓亮部區塊更自然的混合，按住 Option 鍵（Mac）或是 Alt 鍵（PC），點選附在色階調整圖層的圖層遮色片。這讓我們可以檢視圖層遮色片（圖片 11.40）。

圖片 11.38

到濾鏡 > 模糊 > 高斯模糊，設定半徑到 20px（圖片 11.41），點選 OK。這會讓畫筆更柔軟一些，現在可以讓亮部區塊的混合看起來較為真實。為了回到一般檢視，按住 Option 鍵（Mac）或 Alt 鍵，再次點選圖層遮色片。重新命名該色階調整圖層為蘇菲的頭髮。

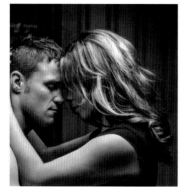

圖片 11.39

圖片 11.40

圖片 11.41

11. 現在我們要做一些加亮與加深處理，讓照片更具深度與層次。到圖層 > 新增 > 圖層（圖片 11.42），在新增圖層的屬性中，命名這個圖層為加亮與加深，模式改成柔光，勾選以柔光 – 中間調顏色填滿（50% 灰色）（圖片 11.43），點選 OK。

圖片 11.42

圖片 11.43

12. 從工具列中選擇加亮工具（圖片 **11.44**），並且在最上方的選項中，範圍設定中間調，曝光設定 5%，勾選保護色調（圖片 **11.45**）。

開始在亮部區塊多畫幾筆，還有畫你想要加亮的地方。不管你在亮部區塊畫了幾筆，按住 Option 鍵（Mac）或 Alt 鍵（PC）一樣可轉換成加深工具，使用相同的設定，用筆刷強調暗部區塊。在同一區塊畫越多次，就能製造越多效果，這也就是為什麼降低曝光一直都是最好的開頭。

圖片 11.44　　　圖片 11.45

為了要檢視灰色圖層的加亮與加深圖層（圖片 11.46），你可以看到已經處理過的地方，按住 Option 鍵（Mac）或 Alt 鍵（PC），點選位在圖層縮圖旁邊的眼睛圖示。這會關掉其它的圖層，只顯示灰色圖層。為了返回一般檢視，按住 Option 鍵（Mac）或 Alt 鍵，點選開啟便可顯示。

對照圖片 **11.47** 與圖片 **11.48**（在下一頁），可以看出細微的差別，也就是加亮與加深的處理。

圖片 11.46

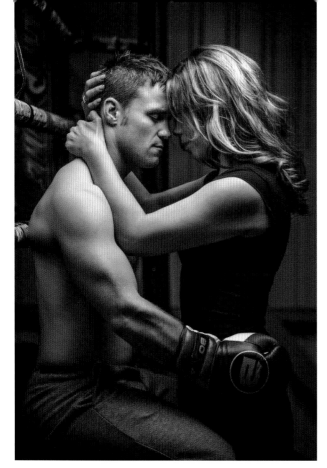

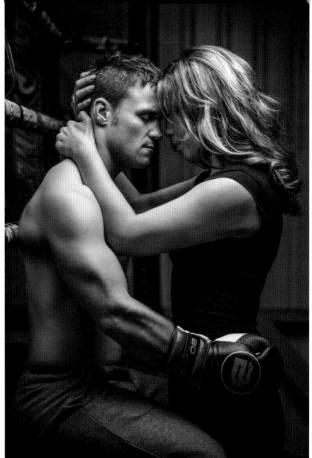

圖片 11.47 Before 做加亮和加深的處理之前

圖片 11.48 After 做加亮和加深的處理之後

13. 現在我們將要使用我稱它為「無盡的光線裝置」，用來加強來自上方的光線。這是必須增加的條件，不過這也是我偏好使用的較巧，讓觀眾可以了解場景中的光線設定。在圖層最上方增加一個新的圖層，重新命名為聚光（圖片 11.49）。

圖片 11.49

工具列中選取圓頭柔邊筆刷和白色前景色。在照片的
中間區塊，用筆刷往下壓一次，來增加一個柔軟的
圓點（圖片 **11.50**）。接著到編輯 > 自由變形，按著
Shift+Option（Mac）或 Shift+Alt（PC），按著往外
拉出一個邊框後，在裡面增加一個柔軟的圓點（圖片
11.51）。按 Return 鍵（Mac）或 Enter 鍵（PC）。

使用移動工具（**V**）把「聚光」往上拉，顯示聚光的
底部（圖片 **11.52**）。

圖片 11.50

圖片 11.51

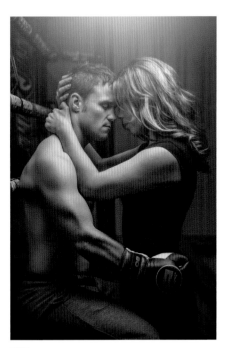

圖片 11.52

14. 在拍攝後，史蒂芬要求我移除拳擊手套上的品牌，在我們完圖修飾之前，先來說明這個處理。

在圖層最上方增加一個合併圖層，接著到編輯 > 複製 > 合併，再到編輯 > 貼上。重新命名這個圖層為拳擊手套（圖片 11.53）。

圖片 11.53

使用套索工具（L）在拳擊手套上的 logo 附近，做大略的選取範圍（圖片 **11.54**）。到編輯 > 填滿，從內容選單選擇內容感知（圖片 **11.55**），點選 OK（圖片 **11.56**）。

圖片 11.54

圖片 11.55

圖片 11.56

15. 再次使用套索工具（**L**），在拳擊手套上的圓型 Logo 附近，做一個粗略的選取範圍，然後設定這個區塊為不選取（圖片 **11.57**）。

到編輯 > 填滿，從內容選單中選取內容感知（圖片 **11.58**），點選 OK。

圖片 11.58

圖片 11.57

到選取 > 取消選取來關掉顯示。選擇仿製印章工具，同時按著 Option 鍵（Mac）或 Alt 鍵（PC）取樣圓圈旁邊的區塊，接著套用筆刷來覆蓋（圖片 11.59）。

使用仿製印章工具和持續按著 Option 鍵（Mac）或 Alt 鍵（PC）的方式，取樣手套附近的紋理，覆蓋到手腕 logo 上（**圖片 11.60**）。

圖片 11.59

圖片 11.60

16. 按 Command+J（Mac）或是 Ctrl+J（PC）來複製拳擊手套圖層。重新命名該圖層為完圖修飾（FT），來完成最後的修圖（**圖片 11.61**）。

現在我們要為照片調色，在這張照片上，我會使用 Nik Colleciton Color Efex Pro 4 外掛濾鏡，你可以使用任何你喜歡的方法，包含我在第四章提到的顏色查詢調整圖層（56 頁）。

圖片 11.61

到濾鏡 >Nik Colleciton> Color Efex Pro 4（圖片 **11.62**），從交叉處理開始（圖片 **11.63**）。
在視窗右側的交叉處理選單中，從方法選單中選擇 Y06，強度設 80%，然後點選增加濾鏡
（圖片 **11.64**）。

圖片 11.62

圖片 11.63

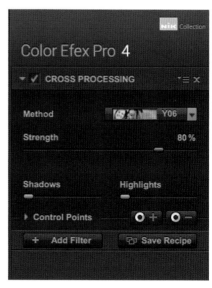

圖片 11.64

17. 將交叉平衡增加到預設中（圖片 **11.65**），在下拉選單中選擇鎢絲燈至日光（2）（Tungsten
To Daylight（2）），強度設 40%，點選增加至濾鏡（圖片 **11.66**）。

圖片 11.65

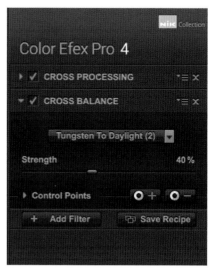

圖片 11.66

下一步，點選調色（Colorize）增加到預設中（圖片 11.67），從方法選單選擇 2，強度設為 20%（圖片 11.68），點選 OK（Color Efex Pro 4 在視窗的右下角），套用整體效果，然後把照片傳回 Photoshop。

18. 最後，我想要為整張照片增加一點對比。我現在使用 Topaz Clarity 外掛濾鏡來做處理，你也可以使用我在第四章提到的眾多方法中的其中一種，或是你個人喜歡的方法來做處理。

圖片 11.67

圖片 11.68

到視窗右側的設定，濾鏡 > Topaz Labs>Topaz Clarity，對比增強到 0.20，低對比為 0.10（圖片 11.69）。點選 OK。

按 D 鍵設定前景色和背景色的預設值為黑白，點選新增漸層色階調整圖層（圖片 11.70）。降低該圖層的不透明度到 20%，來稍微去飽和。

圖片 11.69

圖片 11.70

圖片 11.71

圖片 **11.72** 為照片原始檔，也就是相機直出的照片，而**圖片 11.73** 顯示了最後完成修圖的照片。你可以看到我裁掉照片下面一點點。

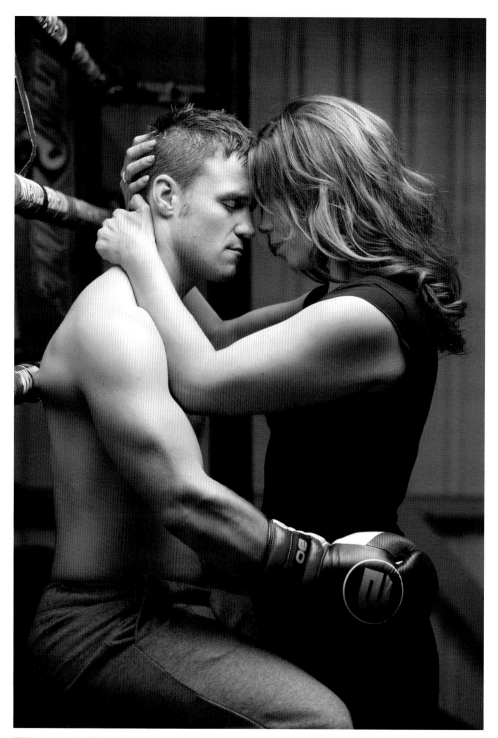

圖片 11.72 原始檔照片

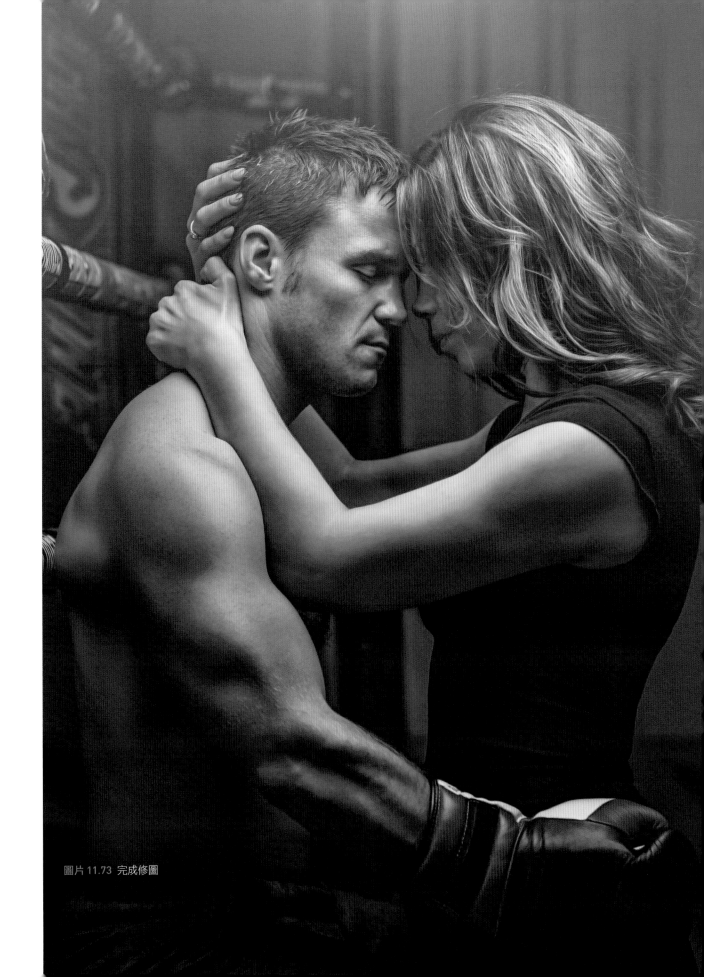

圖片 11.73 完成修圖

12 BOOK COVER INSPIRED

書封照片給我的靈感

這張照片是我在低潮（不常）的時候，突然冒出來的神來一筆。我老婆給我一張《美國狙擊手》的封面照片（圖片 12.1）。這是克里斯·凱爾（Chris Kyle）的人像照片。這本原著小說也有被翻拍成電影，而我剛好看到這張封面照片，想說如果可以拍出我自己的版本應該會很酷。我給自己一個挑戰，拍攝這個類型的照片，還有修圖。

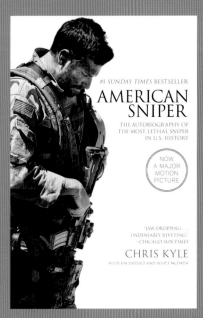

圖片 12.1

雖然得先煩惱我要找誰拍？以及我去哪裡找到真實看起來像是軍事裝備的東西？

還好我很幸運，我的好朋友貝利（Barry）（圖片12.2）——在我對攝影和打光產生興趣的時候，他意外地成為我第一個拍攝的人——而他剛好和美國軍隊生活有關，與我所處的英國背景相差不大。

與其試著解釋我想要拍攝哪種風格的照片，我直接傳這本書的封面給貝利，看他是否願意當我的主角。不到一秒鐘的時間，他回覆：「哦，好啊！（用大寫）」。貝利當時剛好有空，所以我帶著拍攝裝配便開車前往他的住所。

圖片 12.2 貝利，我的第一個模特兒！

我們在貝利家的後院進行拍攝，你在後面會看我是如何架設攝影器材，拍攝純白的背景，而且沒有使用任何的人工背景或其他配件。我用了一個技巧，這個技巧便是我在第一章用來拍攝拳擊手史蒂芬。基本上，拍攝場景只架了兩支燈一支可以打出輪廓光，另一支則是放在主角的前方。哦！在後製的部分，我也會告訴你們在 Photoshop 中一個很酷的方式，用筆刷來創造臉上的毛髮（也就是貝利的落腮鬍）。

好的！下面還有很多東西要說，我們開始進入這個章節吧！

逆向思考

我願意相信這張書封照片是在戶外拍攝，很有可能是在拍攝電影的期間拍的。主光在拍攝主角後方，所以可以說主角是背向陽光。他的正面絕對是暗的（他的臉和胸腔部位……等等）。

我們可以看到亮部和暗部的交會處有很明顯的界限，特別是在脖子和耳朵附近的地方，以及手臂（靠近相機的那一側）。陰影區塊的角度方向是交錯的。從這邊可以看出燈光主要來自拍攝主角的後方和上方。再來，這也證明照在他身上的光線為陽光，可由這道光線（硬光）與主角的距離推敲出來。

設定

如同拍攝過程，貝利照片中的打光與書封的照片有點不同，這是來自我的靈感並沒有偷取別人的打光風格。

我希望照片有一樣的白色背景，看起來像是在工作室拍攝，而且是在白色無縫背景紙下拍的。因為我們的拍攝是在貝利家的後院進行，我使用 Elinchrom 175cm 八角柔光罩，把它架在貝利的後面，再用 Elinchrom 135cm 八角柔光罩，從前方打光（**圖片 12.3**）。

我通常會用柔光罩來作為白色背景，因為柔光罩比背景紙好攜帶，又不佔空間。當然柔光罩本身有它自身的限制，所以不太適合拍攝全身的人物照片，但對於任何膝蓋以上的取景，這種大型的柔光罩便很堪用（**圖片 12.4**）。

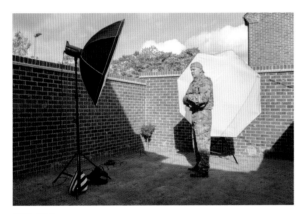

圖片 12.3

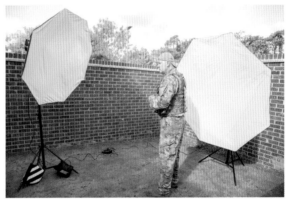

圖片 12.4

用來拍出乾淨的白背景技巧，它需要調整背景光線（八角柔光罩）的亮度，以不高出原先正常曝光值的兩級以上為最合適的。舉例來說，拍攝貝利光圈值設定在 f/11，確保他的對焦是清楚完整的。我對後方的燈光測光光圈在 f/11，接著我讓它增加兩級的閃燈出力約為 f/22。

前面的燈測光為 f/11，接著我降低約半級的閃燈出力。如同你所見，我喜歡利用測光作為好的開端，然後我會再做比較精確的調整來達到我想要的打光效果。

在幕後拍攝照片以及佈光圖（**圖片 12.5**）中，你可以看到我是如何打光。就像我剛說的，我在貝利的後面放了一個柔光罩，用來製造出白色背景和輪廓光，但因為貝利轉身的方向，所以在他的臉和身體上的光線是平的。

Elinchrom ELC PRO 1000 棚燈和Elinchrom 175cm 八角柔光罩

 貝利

Elinchrom ELC PRO 1000 棚燈和Elinchrom 175cm 八角柔光罩

 你的位置

圖片 12.5

將八角柔光罩放在貝利的後面，而且要
很靠近他，這也增加了兩側的輪廓光（圖
片 12.6）。他離八角罩越遠，輪廓光的
效果就越弱，直到最後全部消失。

相機設定

我使用手動模式拍攝，光圈 f/11，所以貝
利看起來會比較銳利，而且從他的鼻尖
到他的後腦勺，還有背部，全都在對焦
範圍內。

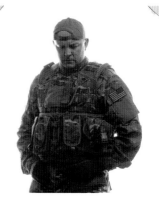

圖片 12.6

如同前面提到的設定，這兩支燈的測光值都是 f/11，但是後方燈光大概要增加兩級的閃燈出力至
f/22，確保拍出潔白的背景，而前面燈光的閃燈出力減半。感光度盡可能設定在 ISO 100，快門
速度 1/125 秒，就可以照亮整個拍攝場景。

圖片 12.7

模式 A 光圈先決

感光度 ISO 100

光圈 f/11

快門 1/125s

鏡頭 Canon 70-200mm f/2.8 L IS II USM

器材介紹

這次的拍攝我用 Elinchrom 175cm 八角柔光罩（圖片 **12.8**）和 Elinchrom 135cm 八角柔光罩（圖片 **12.9**）。

175cm 八角柔光罩很適合用來當背景，特別是當你拍攝膝上景。你可以在 Photoshop 中延長版面，並以白色填滿背景（我們會在後製處理這個部份），盡量讓背景看起來是你喜歡的樣子。

圖片 12.8　　　　　　圖片 12.9

小閃燈器材介紹

對於那些使用小閃燈，我在前面已經有提過類似的器材，你可以使用它們來拍出類似的照片。

一支大的 60 吋反射傘（圖片 **12.10**）可以放在拍攝人物的後方。

然而，你可能會發現你需要在後製做一點處理，來移除反射傘的框架（圖片 **12.11**）。這個部分很容易處理，只需在 Photoshop 新增一個空白圖層，並且使用圓頭筆刷和白色前景色來畫過框架即可。

對於拍攝主角前方的燈光，你可使用另一個 60 吋大的反射傘或是 Lastolite 120cm 八角柔光罩（圖片 **12.12**）。

圖片 12.10

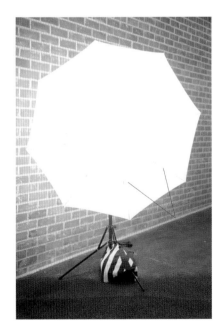

圖片 12.11

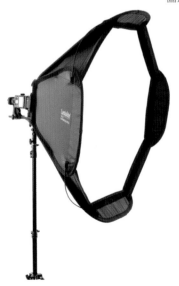

圖片 12.12

後製流程

事實上，這張照片的後製非常簡單。修圖的主要部分包含加強主角的細節，還有給這張照片一種粗獷的感覺。

Photoshop 中的筆刷是強而有力的工具，如果你還沒有使用這個工具，我極力推薦你可以試試這些筆刷。身為一個攝影師，我們有很多方法技巧可以用來修圖。

我們將會使用一些我在第七章用來加強男生體格的小技巧。只需一個步驟，便能創造出不同的效果。

雖然你不可能在最後做出完全一樣的照片，但你一定能學到一些技巧來修飾其它的照片。

好吧！讓我們開始處理吧！

NOTE 到下面網址，下載你所需的步驟圖檔：

http://www.rockynook.com/photograph-like-a-thief-reference/

1. 用 Camera raw 開啟檔案，我們先從帶回暗部區塊的細節開始。在基本工具列中，陰影加強約 +55（**圖片 12.13**）。

下一步，我們會增加一些銳化效果。在銳化效果下方的細節數值增加至 40（圖片 12.14）。然後按住 Option 鍵（Mac）或 Alt 鍵（PC），將遮色片滑桿拉至 60。這也決定了銳化效果主要使用在哪個區塊，圖片 12.15 中的白色區塊為銳化的區塊。

圖片 12.13

圖片 12.14

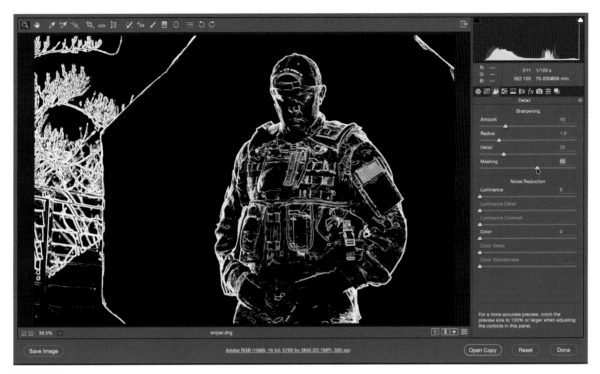

圖片 12.15

放開 Option 鍵（Mac）或 Alt 鍵（PC），在螢幕右下角開啟圖檔，傳送圖檔到 Photoshop。

2. 到視窗 > 資訊，不需要點選該圖片，將滑鼠滑到貝利周圍的白色區塊，這是 175cm 的八角柔光罩。你可以看到資訊的屬性和 RGB 數值都是 255，這表示都是純白色（圖片 12.16）。

圖片 12.16

關閉資訊屬性，使用套索工具來選取圖檔的右上角範圍（圖片 12.17）。按住 Shift 鍵，並且使用套索工具拉出選取範圍，包含圖片左側的區塊（圖片 12.18）。確認八角柔光罩的邊邊也有被選取。

圖片 12.17

圖片 12.18

現在到編輯 > 填滿，內容選單選擇白色（圖片
12.19），點選 OK。這個會填滿整個選取的區塊，延
伸到貝利後面的背景（**圖片 12.20**）。

到選取 > 取消選取，或按住 Command+D（Mac）或
Ctrl+D（PC）來取消選取。

圖片 12.19

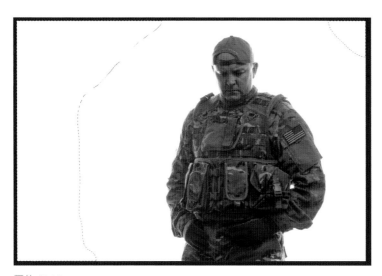

圖片 12.20

3. 下一步是我在處理男性照片會做的處理，
這能增強他們的魅力與影響力，用來呈現
男性體格的照片具有特別顯著效果。按住
Command+J（Mac）或 Ctrl+J（PC），以複
製一個背景圖層。重新命名這個圖層為寬度
（**圖片 12.21**）。

到編輯 > 自由變形，或是按著 Command+T
（Mac）或 Ctrl+T（PC）。在螢幕上方的選
單，確認用來維持長寬等比例的圖示沒有開
啟，將寬度設為 105%（**圖片 12.22**），按下
Return 鍵（Mac）或 Enter 鍵（PC）。

圖片 12.21

圖片 12.22

TIP 當你增加額外的寬度，增加的幅度盡量不要超過5%，不然你的拍攝主角可能會被拉長，這會讓兩側看起來更突兀，也就是有點奇怪。

當你開關寬度圖層的眼睛圖示，你可以看到增加的寬度不至於讓他看起來很假。

4. 我們在修圖的過程中會使用一些筆刷，但在 Photoshop 中沒有這些筆刷。不過，其中一隻筆刷是免費，而且另一支筆刷非常便宜，有些筆刷是從我的好兄弟艾倫·布萊斯（Aaron Blaise）那借來的。

艾倫是一名藝術家，在迪士尼電影公司工作經歷約二十年，參與過的電影像是《獅子王》（The Lion King）、《風中奇緣》（Pocahontas）以及《美女與野獸》（Beauty and the Beast）……等。他也導過一部電影叫《熊的傳說》（Brother Bear）。他是一個天才，總是很樂意分享他的技巧和教學。他也創造了各種不同型式的筆刷——從特效筆刷到創造雪花與碎片，畫出類似像毛髮的感覺——這類筆刷你可以從他的網站購買以及下載（https://creatureartteacher.com/）到 Photoshop 中使用。（圖片 **12.23**）。

圖片 12.23

首先我們要先使用艾倫筆刷系列（Aaron's Directional Hair/Fur set）中的 344 號筆刷（圖片 **12.24**），幫貝利畫落腮鬍。不需要更改筆刷的任何設定，按鍵盤上的 **D** 鍵，設定前景與背景顏色到預設值中的黑與白。然後在圖層最上方，製作一個新的圖層，並重新命名為落腮鬍（圖片 **12.25**）。

圖片 12.24

圖片 12.25

使用左右方向鍵來放大和縮小筆刷的尺寸，在貝利的臉上畫出落腮鬍（圖片 **12.26**）。

如果你畫到邊緣，只需使用擦拭工具（**E**）來移除畫錯的部分。與其使用預設的橡皮擦，你可以到螢幕最上方的選項列中，改變橡皮擦的型態來符合你正在使用的筆刷型式。當你擦掉不想要的區塊，橡皮擦會以頭髮的型狀來移除（圖片 **12.27**）。

圖片 12.26

圖片 12.27

5. 增加色相 / 飽和調整圖層到圖層的最上方（在落腮鬍圖層的上方）。在屬性當中，確認有開啟剪裁遮色片，這樣我們做的調整只會出現在落腮鬍圖層的下方。勾選上色（Colorize），將色相改成 39，飽和度 18，亮度 -20，讓貝利新的落腮鬍帶點棕色（圖片 **12.28**）。

6. 落腮鬍看起來很像是被畫上，現在看起來很 2D 平面，因此我們會在貝利臉上做一些加亮與加深的處理。

到圖層 > 新增 > 圖層，在新圖層的屬性，重新命名這麼圖層為 db 落腮鬍來做加亮和加深鬍子。從模式選單中，選擇柔光，勾選以柔光–中間調顏色填滿（50% 灰色），點選 OK（圖片 **12.29**）。

圖片 12.28

圖片 12.29

現在使用我在第四章（66頁）用過的加亮和加深工具，來打亮和暗化落腮鬍的部份，增加一點深度和層次。記住一點，你可以來回使用加亮與加深工具，只需按住 Option 鍵（Mac）或 Alt 鍵（PC）。這可以讓你兩個工具在使用時是一樣的設定值。

在圖片 12.30 中，你可以看到我在哪裡使用加亮與加深技巧。按住 Option 鍵（Mac）或 Alt 鍵（PC），點選灰色圖層（db 落腮鬍）旁邊的眼睛圖示，就可以看到你正在處理的地方。

圖片 12.30

這可以關掉其他的圖層。想要回到一般圖層檢視，再按一次 Option 鍵（Mac）或 Alt 鍵（PC），再點選灰色圖層旁的眼睛圖示即可。

圖片 12.31 Before 加亮和加深之前

圖片 12.32 After 加亮和加深之後

7. 點選圖層視窗中的寬度圖層（圖片 12.33），使用套索工具在美國國旗上畫一個選取範圍（圖片 12.34）。

按 Q 鍵進入快速遮色片模式，接著到濾鏡 > 模糊 > 高斯模糊。半徑增加 2px，點選 OK（圖片 12.35）。按 Q 鍵離開快速遮色片模式。

 TIP *當你在選取範圍中進入快速遮色片模式，只要運用模糊效果，便可簡單羽化你的選取範圍。這個技巧不需去猜測選取羽化範圍的大小，因為你看的到。*

圖片 12.33

圖片 12.34

圖片 12.35

按住 Command+J（Mac）或 Ctrl+J（PC），增加一個新的圖層，該圖層包含了手上徽章的選取範圍，重新命名這個圖層為手臂上的徽章（arm badge）。按住 Command 鍵（Mac）或 Ctrl 鍵（PC），按右括號鍵三次，將手臂上的徽章放在圖層的最上方（圖片 12.36）。

圖片 12.36

8. 編輯 > 變形 > 水平翻轉（**圖片 12.37**），再到編輯 > 自由變形，顯示變形錨點。將滑鼠移到錨點外側，點選拖拉將旗幟旋貼到位置上（**圖片 12.38**）。按下 Return 鍵（Mac）或 Enter 鍵（PC）。

圖片 12.37

圖片 12.38

現在幫手臂徽章圖層，增加一個圖層遮色片。使用黑色前景色和柔邊筆刷，畫過手臂徽章與原來的陰影區塊相互融合，這個陰影區塊應該會出現在徽章底下，甚至可能會有一點縫合的感覺（**圖片 12.39**）。

9. 我們現一起來幫照片中的人物增加一點戲劇感和邋遢感。最近我使用了 Topaz Labs 的一款外掛濾鏡，叫 Topaz Details，這個外掛濾鏡可以用來處理這個地方，但在

圖片 12.39

Photoshop 中，我們也有一個很好的技巧可以使用。我會先講 Photoshop 裡面的技巧，我第一次看到這個技巧，是由一名德國攝影師凱文·霍夫第五德（Calvin Hoftywood）使用。在這邊我不會大量地使用這個技巧，但如果想要在照片中增加粗獷的感覺，這個技巧能達到很棒的效果。

先在圖層的最上方增加一個合併圖層。到選項 > 全部，接著編輯 > 複製合併層，再編輯 > 貼上。下一步，新增一個複製圖層，按 Command+J（Mac）或 Ctrl+J（PC）。最後，按下 Shift 鍵，並點選第一個合併圖層（**圖片 12.40**）同時選取兩個圖層。

圖片 12.40

按下 Command+G（Mac）或 Ctrl+G（PC）
將圖層群組起來。重新命名該群組為「細
節」（圖片 12.41）。

更改群組的混合模式，變成覆疊（圖片
12.42），接著點選群組的最上面的圖層，
更改混合模式到強烈光源（Vivid Light）（圖
片 12.43）。

圖片 12.41

圖片 12.42

圖片 12.43

10. 選取最上面圖層，到照片 > 調整 > 反轉。我
們要使用濾鏡來增加照片中的細節，所以
我們要把圖層轉成智慧性物件，這樣如果
有需要的話，便可在之後的階段更改細節
的設定。到濾鏡 > 轉換成智慧型濾鏡（圖片
12.44）。

圖片 12.44

11. 濾鏡 > 模糊化 > 表面模糊（圖片 **12.45**），在該屬性中，增加半徑值
為 40px 和色階臨界值 15（Levels），點選 OK（圖片 **12.46**）。

圖片 12.45

圖片 12.46

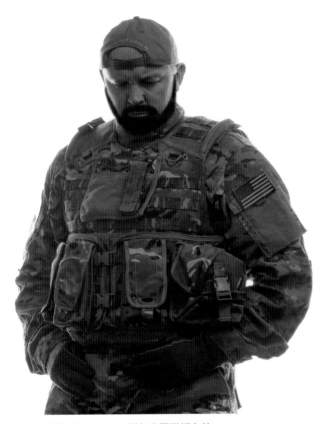

圖片 12.47 Before 增加表面模糊之前

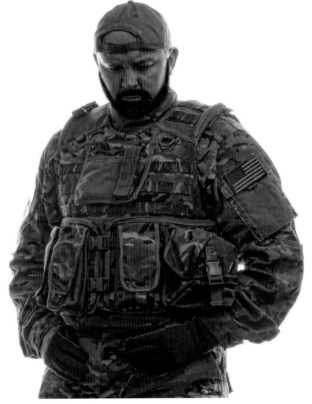

圖片 12.48 After 增加表面模糊之後

12. 我想要增加一點砂礫的感覺到照片裡面，我會用 Topaz Clarity 外掛濾境來增加對比。

在圖層的最上面增加合併圖層，重新命名為對比。接著到濾鏡 >Topaz Labs> Topaz Clarity（**圖片 12.49**）。

在螢幕右側的 Topaz Clarity 視窗，做下列的調整：階調對比 0.35，低對比 0.19，中間對比 0.05（**圖片 12.50**），點選 OK。

圖片 12.49

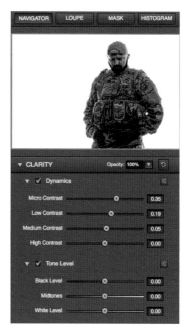

圖片 12.50

13. 在你回到 Photoshop 時，按住 Option 鍵（Mac）或 Alt 鍵（PC），點選增加圖層遮色片。這個黑色圖層遮色片，會隱藏增加到整張照片的對比。既然我們只想凸顯貝利的臉和帽子，選擇白色前景色和圓頭柔邊筆刷，畫過貝利的臉來顯示對比。

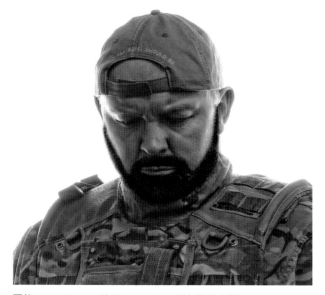

圖片 12.51 Before 使用Topaz Clarity增加對比之前

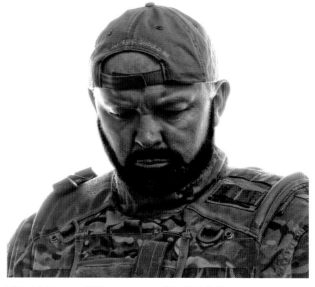

圖片 12.52 After 使用Topaz Clarity增加對比之後

14. 在圖層最上方，增加一個空白圖層，重新命名為閃光。在使用白色前景色和圓頭柔邊筆刷，在貝利左肩上按一下（圖片 12.53）。

 到編輯 > 自由變形，按住 Shift+Option（Mac）或 Shift+Alt（PC）將錨點往外拉來增加閃光的大小。按住 Return 鍵（Mac）或 Enter 鍵（PC）。使用移動工具（V）來點選拖拉閃光的位置，它主要會出現在貝利的肩上並碰到他的臉一點（圖片 12.54）。

15. 稍微先離開電腦螢幕，等一會再回來處理。我想我們需要增加一些對比。在圖層上方增加一個合併圖層，重新命名為對比 2。接著使用你習慣增加對比的技巧（第四章，60 頁）。我將會使用 Topaz Clarity 外掛濾鏡，增加階調對比至 0.38，低對比 0.13，中間對比為 0.03（圖片 12.55）

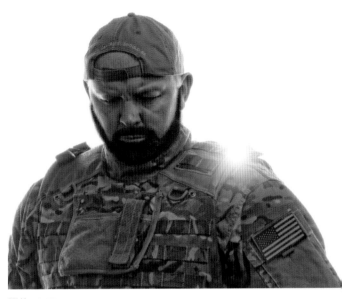

圖片 12.53

圖片 12.54

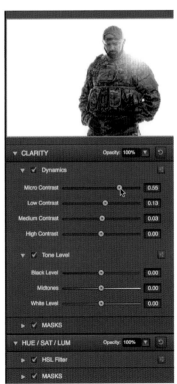

圖片 12.55

16. 現在我們把照片轉成黑白。在 Photoshop 中這有很多種不同的作法，或也可以使用第三方外掛程式。我們這次會用 Photoshop 來做，按 D 鍵來設定前景和背景顏色的預設值為黑白，接著增加漸層對應調整圖層（圖片 12.56）。

圖片 12.56

這很直接可以達成效果，但是我們將會透過降低漸層對應調整圖層的不透明度至 80%，來獲得一點顏色（圖片 12.57）。

17. 在已增加的對比圖層中，我想陰影區塊已經有點太暗。為了解決這個部分，點選增加色階調整圖層（圖片 12.58），在色階調整圖層的屬性中，把黑色輸出色階記號往右拉直到數值為 40（圖片 12.59）。

開啟色階調整的圖層遮色片，使用黑色前景色，並將圓頭柔邊筆刷設定的不透明度設為 100%，畫過貝利的臉，並移除色階調整圖層上的效果（圖片 12.60）。

圖片 12.57

圖片 12.58

圖片 12.59

圖片 12.60

18. 最後我們要做的事情是增加煙霧和灰塵。一樣，我們有很多種方法來處理這個部分，但是其中一個最有效也是最具彈性的作法是使用 Photoshop 的筆刷。至少目前為止，這些筆刷能呈現最佳效果，是一位德國數位藝術家朋友尤利・史塔格（Uli Staiger）推薦的。此外，最棒的是這些筆刷完全免費，你可以到下面的網址下載 xplosion 筆刷：http://bitly/PLAT_Brushes.

等你下載好 xplosion 筆刷組後，在圖層最上方增加一個新的圖層，命名為煙霧。從筆刷預設挑選，選取 217 號筆刷，並且點選打開筆刷視窗。在筆尖型態選項中，增加空間至33%（圖片 **12.62**）。在動態筆刷的選項中，大小快速變換設 100%，角度快速變換設 100%（圖片 **12.63**）。在轉換的選項中，不透明度設快速變換設 100%，流量快速變化設30%（圖片 **12.64**）。

圖片 12.61

圖片 12.62

圖片 12.63

圖片 12.64

19. 最後，使用黑色前景色，開始畫過照片下方的區塊來放置煙霧。因為煙霧有自己的圖層，我們可以降低這個圖層的不透明度，調整我們想要呈現的效果（圖片 12.65）。

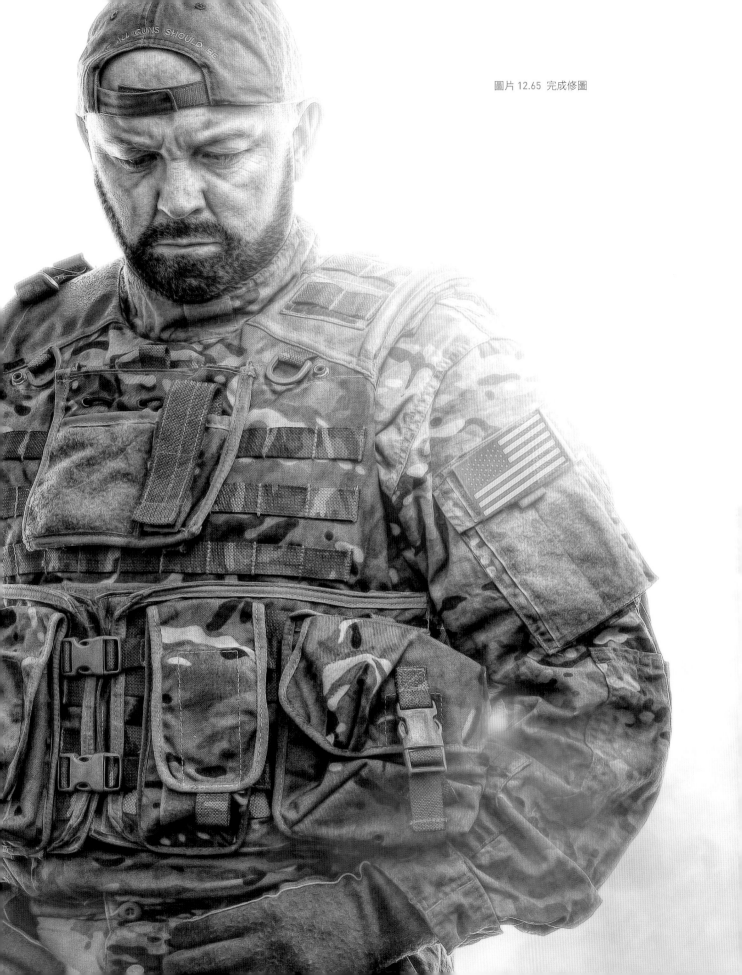

圖片 12.65 完成修圖

PHOTOGRAPH LIKE A THIEF

DEWIS BROTHERS PICTURES PRESENTS

IN ASSOCIATION WITH MIND ME SHOES NORMAN A ROCKY NOOK PUBLISHERS PRODUCTION A GLYN DEWIS BOOK "PHOTOGRAPH LIKE A THIEF"
MAC MCBRIDE SAM J WALKER STEVEN 'POCKET ROCKET' COOK MICHAEL GRAHAM ROGER GLEDHILL ARNOLD SCHWARZENEGGER (KIND OF) BARRY PAYNE
SUPERMAN DAVID LEE STUDIO LIGHTING ELINCHROM SMALL FLASH PHOTTIX LIGHT METER SEKONIC MONITOR BENQ INPUT 3 LEGGED THING FL-EN-THING SYSTEM TETHERTOOLS GRAPHICS PEN AND TABLET WACOM SMALL FLASH MODIFIERS ROGUE
KICK ASS COVER DESIGN DAVE CLAYTON BIG LOVE AND THANKS TO SCOTT COWLIN TED WAITT JOCELYN HOWELL JESSICA TIERNAN

13 MOVIE POSTER INSPIRED II
電影海報給我的靈感 II

製作這張照片為我帶來很多樂趣，我戴上耳機，狂聽電影配樂——等到我完成照片的後製時，我真的覺得照片中的男主角會飛。

一開始是一個攝影師朋友給我製作這張照片的靈感，他來自挪威，叫格林‧梅林（Glenn Meling），他喜歡用公仔模型來拍攝看起來很棒的照片。比如說：蝙蝠俠中的小丑，還有我最喜歡的電影之一《大力水手》（Popeye）。

我買的第一個模型公仔（我指投資公仔）是魔鬼終結者的阿諾‧史瓦辛格（Arnold Schwazinger）：在第九章有提到。與其用模型公仔來拍攝背景，我想要看看是否能夠做出擬真的人像照片，所以我打算在這隻模型公仔後就此打著，但格林警告過我，買了一隻就無可避免地還會想再買下一隻……

有一天我剛好在看熱門模型公仔（又！），當我看到鋼鐵人時我覺得不帶回家不行！當我回過神，郵差已經在門口又送了一件包裹來。格林說得沒錯！

嚴格來說，這張照片的後製過程我覺得最有趣，重新做出我在 impawards.com 網站上看過的原版電影海報版本。

嘗試複製電影海報是學習後製好方法，又可同時精進拍攝和測試自己的修圖技巧，更能驅使自己成為解決問題的專家，還有創造新的效果。你會無可避免地發現從來沒用過的後製技巧。

逆向思考

嘗試對電影海報做逆向思考時，偶爾會覺得有點困惑，因為燈光一定是人為操作，甚至有可能是在後製過程中增加燈光。

不過，我覺得原版電影海報上的亮點，幾乎像是電影劇照的拍攝，儘管那是鏡頭上的耀光（圖片 13.1）。顯然我們要透過增加天空和地面來合成照片，但這樣主角很容易被弄失敗。

也就是說我無法百分百保證紅色斗篷在拍攝當下會不會破損。我這麼說是因為高光沿著主角身體的右側發光（相機左側）。這個特別的區塊看起來很像是燈光被斗篷遮住，但是也有可能是光線經由小縫隙進入。

我們可以看出光線為強光，因為高光區非常明顯，而且它們不會逐漸融入陰影中。亮部與暗部有明顯的交會點。

說到燈光設定，很有可能在拍攝時用了三支燈。我們可以看到主角下巴右側被打亮（圖片 13.2）。而且右手的後方和身體也都有高光。

圖片 13.1

下巴右側的光線看起來是來自於側邊，而且燈光的位置在主角的後面，很有可能燈光的位置是與地面平行。如果燈頭是朝他往下打，我不認為在下巴上的高光區會和下巴後方的光線，還有嘴巴上的一樣均勻。

燈光也是平均分佈在下巴下面，而且沒有任何角度。

在側邊的燈光很有可能是用蜂巢反光板，因為光線非常直接，而且是直接打在主角的肩上沒有發散。

也有可能是棚燈加裝蜂巢直接架在主角的右側（相機左側），瞄準他的腰間一側。這就可以解釋高光區將深色衣服和斗蓬陰影分開（圖片 13.3）。

圖片 13.2

圖片 13.3

我可以大膽假設相機右側的燈光位置和我們在前幾張提過的燈光設定很雷同，用來創造出燈光交錯的效果──在主角的側邊和前面。主角的左臉在發光，但除了右眼下的三角型高光區外，右臉是在陰影中的（圖片 13.4）。

圖片 13.4

這支燈很有可能是雷達罩或柔光罩加掛蜂巢，像是 Elinchrom 135cm 八角柔光罩，加上一個反光板，光線就不會太柔。根據他眼睛下方的陰影形狀，以及脖子上陰影交會處的角度，我們可以假設燈頭角度有點微微往往下。這也可能是主角的左手臂的光線來源（相機右側），而且在主角胸部和腰部的光線很明顯比兩側都來得明亮（圖片 13.5）。

圖片 13.6 三支燈架起來的可能情形。

不過，如果在主角胸部前面的光線不是來自於相機右側的燈光，那也有可能是再另外加一支燈，放在相機右側且與地面平行，也就是說佈光圖會像圖片 13.7。

圖片 13.5

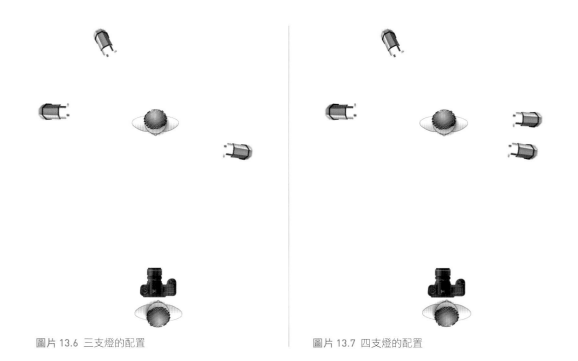

圖片 13.6 三支燈的配置

圖片 13.7 四支燈的配置

當然，任何時候我們在逆向思考一張照片時，盡可能做的是分析照片使用什麼樣的燈光。在我們還沒有親自去試過之前，我們是不能很確定各種燈光打出來的效果。我們現在能看到的只有平面的 2D 場景，當我們真的在那裡時，才能看到所有的空隙，距離以及其他。

設定

就像我剛說的，我決定先來一個簡易的打光版本。我用小閃燈來代替三支棚燈（或有可能是四支棚燈），我偏好使用兩支燈來創造我自己的風格（圖片 13.8）。我也有可能是受到現實的影響，因為實際上我是在工作室的電腦桌上拍攝，所以空間會有所限制。

Rogue 小閃燈讓我可以掌握光線的方向。在圖片 13.9 你可以看到我用膠帶來固定斗篷的位置。

因為我要拍攝包含大量細節的模型，所以我使用微距鏡來拍攝。我的相機架設在三腳架上，並和 Mac 筆電連線拍攝。我也用了快門線，以防相機晃動。

至於拍攝背景，我使用紙膠帶貼在螢幕上，這在後製的過程中，可以更容易去背，或是如果需要的話，還能利用混合模式增加新的黑色背景。

圖片 13.8

圖片 13.9

圖片 13.10

相機設定

選擇光圈 f/5.6 讓照片有足夠的景深，感光度維持在較低的數值 ISO 100 取得清晰的照片。

我的相機拍攝模式設在 A 光圈優先，這能讓閃光維持在 1/5 秒。拍起來會剛剛好，因為相機架在三腳架上，而且我有用快門線。

圖片 13.11

模式 M 手動模式

感光度 ISO 100

光圈 f/4.0

快門 1/125s

鏡頭 Canon 70-200mm f/2.8 L IS II USM

器材介紹

對於這個特別的設定，我用了兩支 Phottix Mitros+TTL transceiver 小閃燈（圖片 **13.12**）和兩支 Rogue 2XL Pro 柔光罩（圖片 **13.13**）。

後製流程

我很喜歡處理這類型的照片，當我試著重新拍出原版電影海報的感覺時，它促使我解決遇到的問題。

這不一定會放在作品集內與客戶分享，但驅使我去重新拍攝後製是很棒的練習，經由單純的實驗，來學習拍攝的方式。真的很有趣，也是我為何我最想要投身這個行業的主要理由。

圖片 13.12

圖片 13.13

Photoshop 有很多技巧，而且我每次使用就能不停學習更多的技巧。在拓展自己的當下，讓自己處於學習的狀態，就能不斷地進步。

這個部分的內容很多，所以我們開始吧。

NOTE *到下面網址，下載你所需的步驟圖檔：http://www.rockynook.com/photograph-like-a-thief-reference/*

1. 我們先從 Lightroom（或 Camera RAW）開始，利用去背讓構圖更完整。選擇裁剪工具（圖片 **13.14**），拖拉上下錨點進行去背，去背位置在主角靴子上以及他的頭部上面一點點（圖片 **13.15**）。按 Return 鍵（Mac）或 Enter 鍵（PC）來進行剪裁。

2. 在基本工具列中，陰影拉到約 +77，亮部的數值降低至 -89（圖片 **13.16**）。

圖片 13.14

圖片 13.15

圖片 13.16

3. 在電影海報當中，超人的服裝非常暗，所以我們會暗化公仔模型的披風和服裝。開啟 HSL，並在亮度選項設定紅色（RED）-100，橘色（Orange）-20，水藍色（Aqua）-8，藍色（Blue）-69（圖片 **13.17**）。

圖片 13.17

4. 到位在銳化工具的細節選項，數值增加至 40（圖片 **13.18**）。按住 Option 鍵（Mac）或 Alt 鍵（PC），並將遮色片數值往右拉，直到銳化效果（顯示白色區塊）顯示在主要照片上（圖片 **13.19**）。設定 76 是剛剛好的。

圖片 13.18

圖片 13.19

5. 在這個階段，灰色背景看起來很像可以保留一點顏色，我們也想要背景看起來是全灰的。使用調整筆刷（圖片 **13.20**）雙擊兩次會重設回預設值 0。飽和度拉到 -100，並勾選自動遮色片（圖片 **13.21**）。

現在畫過灰色背景到可以移除任何顏色。你可以使用鍵盤上的左右鍵來調整調整筆刷的大小。

圖片 13.120

圖片 13.21

6. 選擇汙點移除工具（圖片 **13.22**），並設定為修復。接者用筆刷畫過有記號的地方，來清理灰色背景（圖片 **13.23**）。當你完成以後，點選汙點移除工具圖示，離開該工作視窗。

現在我們完成了 Lightroom 要處理的部分，將圖片傳送到 Photoshop，到圖片 > 編輯 >Adobe Photoshop（如果你是用 Camera Raw，點選開啟圖檔）。

圖片 13.22

圖片 13.23

7. 現在我們在 Photoshop，在做其他事之前，會先為我們的超級英雄選取合適的範圍，這讓我們等一下可以使用這個選取範圍，增加新的背景和光線效果，或是其它想做的處理。

取得快速選項工具（**W**），拉到灰色背景區塊。等你選好背景後，到選項 > 反轉（圖片 **13.24**），現在選取範圍是圍繞在超級英雄的周圍（圖片 **13.25**）。

圖片 13.24

圖片 13.25

8. 我們會使用快速遮色片工具來確認選取範圍，但首先我們需要確認這個設定，這是為了更容易知道哪些是該選取的範圍。在工具列中點擊兩次快速遮色片圖示（圖片 13.26），並在快速遮色片選項視窗中，勾選選取的區塊（圖片 13.27），然後點選 OK。

圖片 13.26　　　圖片 13.27

按 Q 鍵進入快速遮色片模式，你可以看到圖片是被紅色區塊覆蓋。這只出現在被選取的區塊。放大選取範圍，移動到圖片附近，按住空白鍵後，拖拉視窗看是否有任何區塊需要被增加到選取範圍中（圖片 13.28）。如果你有發現任何想要選取的地方，選擇前黑色景色和圓頭柔邊筆刷（硬度約 30%），畫過這些地方增加到選項範圍中（圖片 13.29）。

當你完成後，按 Q 鍵離開快速遮色片模式。

圖片 13.28 Before

圖片 13.29 After

9. 到選取 > 修改 > 羽化，使用非常小的羽化數值（0.5px；圖片 13.30）當我們增加照片的外框數值到背景中，就不會變得很鋒利，點選 OK。

圖片 13.30

現在到選取 > 儲存選取（**圖片 13.31**），命名去背（Cut Out）（**圖片 13.32**），點選 OK。然後到選取 > 刪除選取，或是按住 Command+D（Mac）或 Ctrl+D（PC）。

10. 超人胸部的另一側，看起來是比平常凸出一點，這樣看起來很像模型公仔（也就是說這不是我們想要的效果）。為了解決這個部分，首先複製一個背景圖層，按下 Command+J（Mac）或 Ctrl+J（PC）（**圖片 13.33**）。然後到濾鏡 > 液化，並使用凍結遮色片工具（**圖片 13.34**），畫在超人左手臂的上方區塊（**圖片 13.35**）。這可以避免區塊受到調整影響。選取向前彎區工具（**圖片 13.36**），將超人的胸部往內推進一點點（**圖片 13.37**）。點選 OK，離開液化濾鏡。

圖片 13.31 　　圖片 13.32

圖片 13.33

圖片 13.34 　　圖片 13.35 　　圖片 13.36 　　圖片 13.37

11. 現在選取仿製印章工具（S）（圖片 **13.38**），按住 Option 鍵（Mac）或 Alt 鍵（PC），取樣超人的身體部位，用來覆蓋支撐他的塑膠支架（圖片 **13.39**）。放掉 Option 鍵（Mac）或 Alt 鍵（PC），畫過塑膠支架，用取樣的地方覆蓋支架。跟上面一樣沿著身體由上往下，點選和取樣披風附近的區塊做取樣覆蓋。

圖片 13.38

圖片 13.39 Before

圖片 13.40 After

12. 按 Command+E（Mac）或 Ctrl+E（PC）將影像平面化（Flatten）。在最上面增加新的圖層，按 D 鍵設定前景與背景色的預設值為黑與白，再到濾鏡 > 輸出 > 雲霧（圖片 **13.41**）。

選擇形形選取工具（圖片 **13.42**），並在圖層的中間拉出小的選取框選項（圖片 **13.43**）。按 Command+J（Mac）或 Ctrl+J（PC）複製這個圖層的選取區塊。重新命名這個圖層為雲霧（clouds），刪除原本圖層使用的雲霧濾鏡（圖片 **13.44**）。

圖片 13.41

圖片 13.42　　圖片 13.43　　　　　　圖片 13.44

13. 點選雲霧圖層，到濾鏡 > 自由變形（**圖片 13.45**）。按住 Shift+Option（Mac）或 Shift+Alt（PC），點選往外拉擴張雲霧圖層，直到超過圖片的範圍（**圖片 13.46**）。然後按 Return（Mac）或 Enter（PC）。

14. 下一步我們要使用的模糊濾鏡，先到濾鏡 > 轉換成智慧型濾鏡（**圖片 13.47**），將雲霧圖層轉成智慧物型件。這可以在你想要改變模糊的數值時，很快地更改。到濾鏡 > 模糊 > 動態模糊，在動態模糊屬性，角度設 30°，距離 65px（**圖片 13.48**）。點選 OK。

圖片 13.45　　　圖片 13.46　　　　　圖片 13.47　　　　圖片 13.48

15. 現在我們把雲霧放在超人的後面。到選取 > 下載選取範圍（圖片 13.49），選擇從色版（Channel）選單選去背（cut out）（圖片 13.50），點選 OK。將我們在步驟 9 儲存的選取範圍放到雲霧圖層中。按住 Option 鍵（Mac）或 Alt 鍵（PC）增加一個圖層遮色片（圖片 13.51）。

 NOTE *當你按住Option鍵（Mac）或Alt鍵（PC），點選增加一個圖層遮色片，選取的區塊會自動被黑色填滿。*

圖片 13.49

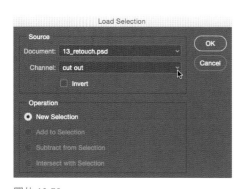

圖片 13.50

圖片 13.51

16. 進到下個階段之前，我發現有一些區塊，需要整理乾淨，也就是在超人的胸部和腳上的接縫處（圖片 13.52）。我也看到超人兩腳間的黑色塑膠支架。

為了清除這些地方，在背景圖層的上面新增一個空白圖層（圖片 13.53）。選取仿製印章工具，在螢幕上方工具列的選項，樣本選單選擇「目前及底下圖層」（圖片 13.54）。按住 Option 鍵（Mac）或 Alt 鍵（PC），選取樣本周圍我們想覆蓋的地方。然後放開 Option 鍵或 Alt 鍵，畫過有問題的區塊，用選取的樣本覆蓋這些有問題的地方。重新命名這個圖層為清除（Clean Up）。

圖片 13.52

圖片 13.53

圖片 13.54

圖片 13.55 Before

圖片 13.56 After

17. 新增一個新的圖層到圖層的最上方，命名該圖層為「明亮（Bright ）」（圖片 13.57）。選取圓頭柔邊筆刷，用白色前景色，在超人的上半身（肩膀跟頭部）畫幾下（圖片 13.58）。

圖片 13.57

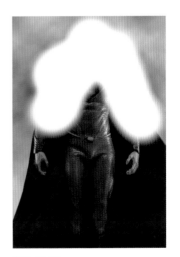

圖片 13.58

到圖層 > 建立剪裁遮色片（**圖片 13.59**），筆刷刷頭不需要出現在超人的上方，讓它隱藏在遮色片的黑色區塊。然後到濾鏡 > 高斯模糊，半徑設 140px（**圖片 13.60**），點選 OK。

改變明亮圖層的混合模式為覆疊（**圖片 13.61**）

圖片 13.59 圖片 13.60

圖片 13.61

18. 新增一個空白圖層到圖層的最上方，再創造另一個剪裁遮色片，到圖層 > 建立剪裁遮色片。一樣使用白色筆刷，在你想要進一步加亮的地方多畫幾筆。以我的例子來說，我需要照片的右側再明亮一些。到模糊 > 高斯模糊，半徑輸入約 140px，點選 OK。重新命名這個圖層為「明亮2（Bright2）」，並且改變混合模式為覆疊（**圖片 13.62**）。

圖片 13.62

19. 在圖層的最上方增加一個合併圖層，到選取 > 全部，然後到編輯 > 複製合併，並編輯 > 貼上（圖片 **13.63**）。

現在我們會增加一些對比，我要使用 Topaz Clarity 外掛濾鏡來處理這個部分，你也可以使用任何你喜歡的方法（第四章來的其他建議方法）。到濾鏡 >Topaz Labs>Topaz Clarity，在設視窗右側的設定中，階調對比增加為 0.30，低對比 0.14，中間對比 0.03（圖片 **13.64**）。點選 OK，接著重新命名該圖層為「Topaz Clarity」。

20. 按住 Command+J（Mac）或 Ctrl+J（PC）來複製 Topaz Clarity 圖層，重新命名新的圖層為 Camera Raw。再到濾鏡 > 轉換成智慧型濾鏡，再到濾鏡 >Camera Raw 濾鏡。

選擇調整筆刷（圖片 **13.65**），接著在調整筆刷設定中，色溫降低 -8，色調 -2（圖片 **13.66**）。畫過超人的臉和手來改善皮膚的膚色。

圖片 13.63

圖片 13.65

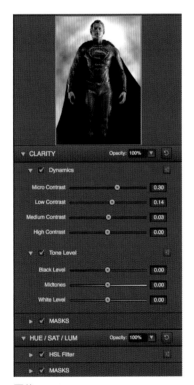

圖片 13.64

圖片 13.66

21. 點選新增來增加另一支調整筆刷（圖片 **13.67**），雙擊圖示將所有數值重設成預設值為 0。曝光增加至 0.60，畫過超人的左臉，讓他的臉部更明亮。

圖片 13.67

22. 點選新增，來增加另一個調整筆刷，並且重新設定所有的數值到 0。清晰度增加至 +27（圖片 **13.68**），畫過超人的上半身，包括手臂，胸部和有明顯高光的區塊。

23. 選擇進階濾鏡（圖片 **13.69**），重新設定所有的調整數值。曝光降低至 -2.60，從照片的右下角往左拉出漸層，停在超人胸部的下方（圖片 **13.70**）。

圖片 13.69

圖片 13.68

圖片 13.70

24. 使用調整筆刷，曝光降至 -2.15。畫過超人的左側和雙腳，讓它們變暗。

新增一支調整筆刷，重新設定所有數值為 0。曝光降低至 -0.60 和清晰度增加為 +46，畫過超人附近的雲霧，讓雲霧看起來更為明顯。點選 OK。

圖片 13.71 Before-Camera RAW 調整之前

圖片 13.72 After-Camera RAW 調整之後

25. 到濾鏡 > 液化，接著放大臉部。這些炙手可熱的模型公仔真的很棒，做出來的細節讓人吃驚。不過，我想超人臉上的細節需要更多的處理來加強。超人的唇峰看起來有點太過生硬，使用凍結遮色片工具畫過（圖片 **13.73**），保護嘴唇的中間（圖片 **13.74**），再用液化濾鏡中的向前彎曲工具，讓上唇鋒往下壓一點點（圖片 **13.75**）。

圖片 13.74

圖片 13.73

圖片 13.75 上唇鋒已經往下一點點，看起來比較沒有那麼生硬

使用人臉識別液化工具（Face）（**圖片 13.76**），將微笑（Smile）拉至 -100（圖片 **13.77**），按下 OK。

圖片 13.76　　圖片 13.77

26. 到本書網頁下載眼睛圖檔（http://www.rockynook.com/photograph-like-a-thief-reference/）並在 Photoshop 中開啟圖檔。使用套索工具選取左眼（**圖片 13.78**）。到編輯 > 複製，接著點選工具列，回到超人後選取編輯 > 貼上。重新命名圖層為「左眼（eye-left）」。

使用移動工具（**V**）定位眼睛，再到編輯 > 自由變形。按住 Shift+Option（Mac）或 Shift+Alt（PC），往裡面拉重新調整眼睛的大小（**圖片 13.79**）。

TIP 當你在放置或是重新調整眼睛，可以降低眼睛圖層的不透明度，這樣就可以使讓眼睛的大小是完全符合原先的眼睛。

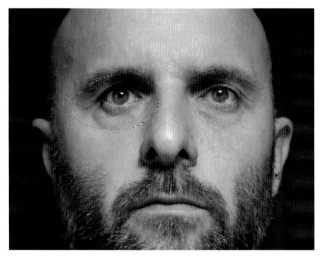

圖片 13.78

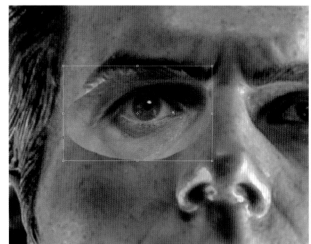

圖片 13.79

27. 在左眼圖層新增一個遮色片圖層，並且使用圓頭柔邊筆刷，使用黑色前景色來混合來融入眼睛（圖片 13.80）。

重複步驟 26 和 27 來處理另一個眼睛，重新命名這個圖層為右眼（eye-right）。

28. 選取左眼圖層，增加一個色階調整圖層。點選剪裁遮色片圖示，調整只會影響這個圖層的下方圖層，然後將白色輸出色階記號拉到 130 來暗化眼睛（圖片 13.81）。

右眼圖層重覆同樣的步驟，但這次白色輸出色階記號是拉到 160。

圖片 13.80

圖片 13.81

現在我們將兩個眼睛圖層群組，再一起整合所有的元素。右眼的色階調整圖層仍保持在開啟的狀態，按住 Shift 鍵，點選左眼圖層，讓兩個眼睛的圖層和它們的色階調整圖層都在圖層視窗中凸顯出來。然後到圖層 > 新增 > 圖層群組，重新命名該群組為眼睛，點選 OK。

29. 到圖層 > 新增，在屬性中重新命名該圖層為加亮與加深，從模式選單選擇覆疊，勾選以覆疊 – 中間調顏色填滿（50% 灰色）（圖片 13.82），點選 OK。

圖片 13.82

使用加亮工具來加強圖片中的高光區。接著用加深工具加強陰影區（身體和臉部），還有暗化超人的頭髮。記住，你可以來回使用加亮與加深工具，只需按住 Option 鍵（Mac）或 Alt 鍵（PC）。這能讓你維持兩樣工具在同一個設定，我在第四章有提到很多加亮與加深工具的使用細節（66 頁）。

你可以看到我在**圖片 13.83** 中使用加亮與加深工的效果。

圖片 13.83

圖片 13.84 Before 加深和加亮處理之前

圖片 13.85 After 加深和加亮處理之後

30. 在圖層的最上方新增一個空白圖層，重新命名為清除（Clean Up）。選取仿製印章工具，在螢幕最上方的選項列中，設定模式為目前及底下的圖層。接著在超人腰線以下的地複製上明亮的區塊（圖片 **13.86**）。

圖片 13.86

31. 在圖層的最上面新增一個合併圖層，重新命名為寬度。按 Command+T（Mac）或 Ctrl+T（PC）便可自由變形，在螢幕最上方的選項列中，寬度增加至 103%（圖片 **13.87**），然後按 Return 鍵（Mac）或 Enter 鍵（PC）。這可以稍微加寬我們的超人，讓他看起來更有力量。這就是我最想為男性人物照片做的處理。

圖片 13.87

32. 在圖層的最上方新增一個空白圖層，重新命名為光線。選取一圓頭柔邊筆刷，筆刷大小設定為 9px，選取白色前景色。再一次套用筆刷畫超人右邊的脖子（圖片 **13.88**）。

圖片 13.88

33. 在圖層的最上方新增一個合併圖層，重新命名為動態模糊（Motion Blur）。然後到濾鏡 > 轉換為智慧型濾鏡（圖片 **13.89**）。

現在到濾鏡 > 模糊 > 動態模糊，角度增加至 30°和距離 20px（圖片 **13.90**），點選 OK。

圖片 13.89

圖片 13.90

使用黑色前景色和柔邊筆刷，不透明度 100%，畫過附在圖層遮色片上的智慧型物件（圖片 13.91），用來移除超人臉上和胸前標誌的模糊效果。接著一樣降低筆刷的不透明度至 60%，畫超人右手臂來減少模糊效果，但並不是完全去除模糊（圖片 13.92）。

圖片 13.91

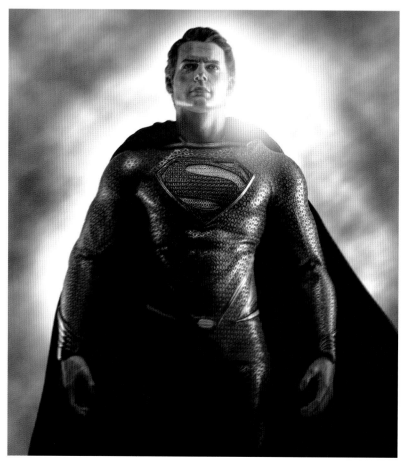

圖片 13.92 增加動態模糊效果

34. 現在我們會在圖片中，增加我說的「卡通美術效果」。我不知道這是不是對的技巧名稱，但是我想不出其他的名字了。這會幫照片帶來非常特別的視覺效果，我使用這個技巧讓超人的皮膚具有蠟像感。

在圖層的最上方新增一個合併圖層，重新命名為外觀（Look）。按 Command+J（Mac）或 Ctrl+J（PC）複製這個圖層，並重新命名這個複製圖層為銳化效果。

點選眼睛圖示，關掉銳化效果圖層的顯示，接著點選外觀圖層（圖片 13.93）。到濾鏡 > 雜訊 >
減少雜訊，強度輸入 10，將剩下的數值都設為 0（圖片 13.94），點選 OK。

圖片 13.93

圖片 13.94

點選銳化效果圖層，並且開啟顯示。到濾鏡 > 其他 > 顏色快調，半徑輸
入 1px，點選 OK（圖片 13.95）。銳化效果圖層的混合模式改成強光（圖
片 13.96）。這個顏色快調圖層會重新顯現照片主要部位的銳化效果。

圖片 13.95

圖片 13.96

35. 使用了以上的效果後，我通常會加一些對比，所以在圖層的最上方新增一個合併圖層，並重新命名為對比去除銳化遮色片（Contrast – USM）。到濾鏡 > 銳化效果 > 非銳化遮色片，數值輸入 20% 和亮度 20px（圖片 13.97），點選 OK。

圖片 13.97

36. 下一步我們會增加鏡頭耀光。如你期待，有很多方式可以做到這個效果。你當然可以在 Photoshop 做出鏡頭耀光，但我偏好在這張照片使用 Adobe Stock 處理。

一但該圖檔被下載到 Photoshop（圖片 13.98），按住 Shift+Command（Mac）或 Shift+Ctrl（PC），接著按 U 鍵去飽和（圖片 13.99）。

圖片 13.98

圖片 13.99

接著按 Command+L（Mac）或 Ctrl+L（PC），開啟色階調整，選擇黑色滴管（圖片 13.100），點選耀光底下的圖檔（圖片 13.101）。點選 OK。

圖片 13.100

圖片 13.101

37. 選取裁剪工具（C），往上移動裁切線（圖片 13.102），接著按住 Return 鍵（Mac）或 Enter 鍵（PC）。

到選擇 > 全部，接著編輯 > 複製，點選工具列來開啟超人的圖片。到編輯 > 貼上，重新命名新的圖層為「鏡頭耀光」，混合模式改成螢幕。使用移動工具（V）把它拉到超人的肩膀上（圖片 13.103）。

增加一個圖層遮色片，使用大支的圓頭柔邊筆刷和黑色前景色。用筆刷在工作區的外按一下，用羽化的筆刷輕輕移除鏡頭耀光的地方（圖片 13.104）。

使用一樣的筆刷，先在工作區外按一下，再輕輕移除另一邊的鏡頭耀光。

圖片 13.102

圖片 13.103

圖片 13.104

38. 現在我們要幫照片調色。增加選取顏色調整圖層（圖片 **13.105**），在屬性中，從顏色選單中選取中間色，並做以下的調整：青色（Cyan）+2%，洋紅色（Magenta）-3%，黃色（Yellow）-15%（圖片 **13.106**）。

圖片 13.105

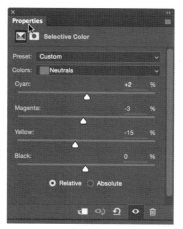

圖片 13.106

39. 接下來，我們要增加「小東西」（圖檔下載：http://www.rockynook.com/photograph-like-a-thiefreference/）這只是雨的圖檔，是在晚上用閃光燈拍的，是朋友給我的檔案，他是數位藝術家歐拉夫·格爾門（Olaf Giermann），我保證使用完該圖層，你從此之後會看到類似的素材，幾乎出現在每一張動作片海報上。

到檔案 > 置入檔案，移動到小東西圖檔（things.jpg），點選 OK。利用變形工具將圖檔拉至合適的大小（圖片 **13.107**），按下 Return 鍵（Mac）或 Enter 鍵（PC）。

到圖層 > 點陣化 > 智慧型物件（圖片 **13.108**），到圖檔 > 調整 > 色階。使用滴管工具（圖片 **13.109**），在圖層的深色區塊點一下（圖片 **13.11**），按下 OK。

圖片 13.107

圖片 13.108　　　圖片 13.109　　　　　　　　　　圖片 13.110

40. 到濾鏡 > 模糊 > 動態模糊，角度增加至 30°，距離 100px
（圖片 **13.111**），按下 OK。

　　按 Command+J（Mac）或 Ctrl+J（PC）複製小東西圖層，
使用移動工具（**V**）拉小東西到照片的另一個區塊來增加
更多的效果。按住 Shift 鍵，點圖層視窗中的下面的小東
西圖層，同時選取兩個小東西圖層。到圖層 > 新增 > 圖
層群組。在屬性中，命名這個群組為小東西（thingys）
（圖片 **13.112**），按下 OK。

圖片 13.111

圖片 13.112

41. 我們現在只剩下最後的修飾需要增加，我認為。我們
會開始幫照片稍微去飽和。按 **D** 鍵設定前景色和背景
色為預設值黑白，點選增加漸層對應調整圖層（圖片
13.113）。降低這個圖
層的不透明度至 30%
（圖片 **13.114**）。

圖片 13.113

圖片 13.114

42. 在圖層視窗的最上方新增一個最後的合併圖層，重新命名為完圖修飾（FT）。到濾鏡 > Camera RAW 濾鏡，使用調整筆刷來加強肩膀上的鏡頭耀光，並畫出超人的臉上的清晰度（對比）。然後到 FX 工具列，增加一些顆粒，數值為 30，按下 OK。

最後，回到 Photoshop，使用仿製印章工具，在眉毛交接處複製出摺痕，這能讓超人看起來不像玩具公仔。

圖片 13.115 原始圖檔照片

PHOTOGRAPH LIKE A THIEF

DEWIS BROTHERS PICTURES PRESENTS

IN ASSOCIATION WITH MIND ME SHOES NORMAN A ROCKY NOOK PUBLISHERS PRODUCTION A GLYN DEWIS BOOK "PHOTOGRAPH LIKE A THIEF"

MAC MCBRIDE SAM J WALKER STEVEN 'POCKET ROCKET' COOK MICHAEL GRAHAM ROGER GLEDHILL ARNOLD SCHWARZENEGGER (KIND OF) BARRY PAYNE

SUPERMAN DAVID LEE STUDIO HEATING ELINCHROM SMALL FLASH PHOTTIX LIGHT METER SEKONIC MONITOR BENQ TRIPOD 3 LEGGED THING TETHERING SYSTEM TETHERTOOLS GRAPHICS PEN WACOM SMALL FLASH MODIFIERS ROGUE

KICK ASS COVER DESIGN DAVE CLAYTON HIS LOVE AND THANKS TO SCOTT COWLIN TED WAITT JOCELYN HOWELL JESSICA TIERNAN

14 GROUP SHOT
K.I.S.S. INSPIRED
團體照給我的靈感

（ K.I.S.S. = 盡可能地保持簡單和傻瓜 ）

這張團體照是委託項目的一部份，是一間叫作「八大財富管理」的公司。第一天我們在他們的公司進行首次拍攝，第二天我們就到攝影棚進行團體照的拍攝。

在接下來的幾個月，我們都是過 skype 開會來討論他們想要拍攝的感覺。客戶問我想要怎麼拍出不同的氛圍，我蒐集了安妮・列柏維茲和馬克・賽利格所拍的團體照作品，讓他們了解我想要拍攝的風格。用照片來說明想要的拍攝概念比用言語解釋來的簡單容易。

我們最終想出一個點子，那就是讓這一大群人圍繞在大張的英國傳統經典切斯特菲爾德（Chesterfield）沙發和椅子的周圍拍攝。因為我們沒有高貴氣派的房子可以拍攝，所以便在工作室架設所需的拍攝元素。我使用灰色無縫背景紙做作為背景，讓背景紙延伸到地板上。這樣我就能用 Photoshop 製作出新的牆壁和地板，就像第五章的處理。

不過，你會看到我們在處理這張片的後製過程，並沒有那麼簡單。知道如何在 Photoshop 做選取，可以節省很多時間。

設定

拍攝十二個人的團體照一定會有很多挑戰，但對這次特別的拍攝，打光真的是最簡單的部分。

你很有可能在讀這本書的時候已經發現，我是安妮的忠實粉絲，我很喜歡她將打光的設定弄得很簡單。當心中有了這樣的想法——拍攝十二個人的團體照是很有挑戰性的，特別是在有限的時間下拍攝——我決定要採用安妮的打光方法「盡可能保持簡單的光線設定」。

在拍攝之前，我們詳細地討論想要的風格，最後我們租了一間攝影棚和家具，利用不同的家具安排場景。

我們租的攝影棚非常棒。攝影棚的牆是白色的，而且有一道弧形牆，因為這間攝影棚主要是用來拍車子的，裡面還有個旋轉台。一開始，攝影棚看起來是理想中的場景空間，讓我們可以拍出想要的風格，但最後發現白色的牆壁引發許多問題。

我本來要使用交錯的光線，但因為人太多，我用了兩支 Elinchrom 八角柔光罩來完成佈光設定：175 公分和 135 公分。我將這兩支柔光罩擺設在兩側，用來做出主要的光線來源（**圖片 14.1**）。

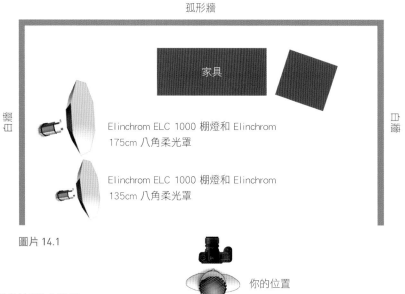

圖片 14.1

我利用平方反比定律,拉遠光線與人群的距離,這表示當你在測光時,畫面中的左邊和右邊只有一級光圈的差別。

我喜歡的交叉光線是在打出人物身上的亮部和暗部。這樣的設定能給照片足夠的景深與層次,也能讓照片看起來更迷人。不過,這也顯示無論我們把光線架在哪一邊,燈光一定會反射在白牆上,填滿柔光罩打出來的陰影,讓每一個元素看起來都非常平面,這樣並不吸引人。

還好我們很幸運,在工作室的角落有兩塊白色珍珠板,我用黑色背景紙(我帶來是為了以防萬一)包住珍珠板(圖片 **14.2**)。

這兩塊珍珠板最後是撐柔光罩對面的牆壁上,放在畫面的外面(圖片 **14.3**)

圖片 14.2 圖片 14.3

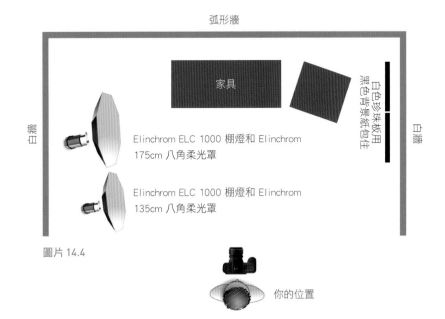

弧形牆

家具

白色珍珠板用
黑色背景紙包住

白牆

Elinchrom ELC 1000 棚燈和 Elinchrom
175cm 八角柔光罩

Elinchrom ELC 1000 棚燈和 Elinchrom
135cm 八角柔光罩

白牆

圖片 14.4

你的位置

從柔光罩打出來的光線（**圖片 14.5**），光線打到牆上就被黑色板子擋掉，所以光線無法反射到主角身上。這個方法是用來打出陰影的效果（**圖片 14.6**）。

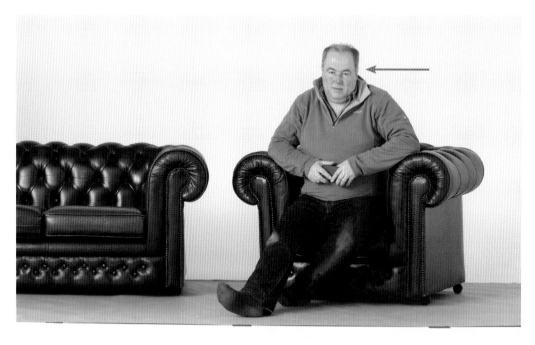

圖片 14.5 Before：：沒有使用黑色板子之前，打出來的反射光線很均勻，我的兄弟布萊恩‧沃力（Brian Worley）臉上的陰影並不明顯。（光線來自相機的右側）

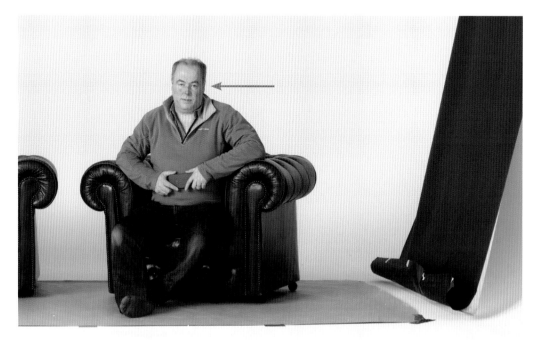

圖片 14.6 Afte：使用黑色板子之後，布萊恩的臉上的反射光線已經大幅減少，你可以看到一些陰影。（光線來自相機的右側）

相機設定

我先前提過，原來的計畫是放一張灰色無縫背景紙在主角們的後方和地上，但應該是辦不到了。下一個想法是看我們是否可以拉開背景與燈光的距離，讓主角們後方的牆看起來暗一些（想想平方反比定律），但不幸地是，我們的攝影棚沒有足夠的空間可以這麼做。

這時我必須做一些意料之外的讓步處理，我會在後面用 Photoshop 做處理。

先不說笑，這時應該要讓 Photoshop 成為你的盟友，因為 Photoshop 確實救了這一天的拍攝，它能節省很多工作時間，就像你在這章後面看到後製。

圖片 14.7

模式 M 手動模式

感光度 ISO 125

光圈 f/11

快門 1/125s

鏡頭 Canon 70-200mm f/2.8 L IS II USM

器材介紹

我盡可能讓打光保持簡單，事實上，這一道光線是由兩支擺得很近的燈所打出來的。我用了兩支 Elinchrom ELC Pro HD1000 專業棚燈（圖片 14.8），一支 Elinchrom 175cm 八角柔光罩（圖片 14.9），以及一支 Elinchrom 135cm 八角柔光罩（圖片 **14.10**）。假如我有兩支 175cm 的八角柔光罩，我一定會改用這兩支柔光罩。

圖片 14.8　　　　　　　　圖片 14.9　　　　圖片 14.10

小閃燈器材介紹

假設我要做一樣的拍攝，但只能使用小閃燈，我會試著用燈架掛起一大件的白色床單或是浴簾，小閃燈擺的位置和八角柔光罩一樣（**圖片 14.11**）。

這邊唯一的挑戰，就是小閃燈的出力要大到可以讓所有的人獲得曝光，所以這樣的擺設可能會需要更多支的小閃燈。

圖片 14.11

後製流程

我想在我拍攝的過程中，應該沒有時間可以讓我好好感謝 Photoshop。沒有 Photoshop，我們就沒辦法用這些設定做出想要的效果。

我前面曾提到一開始的計畫是用灰色無縫背景紙，放在主角的後方和地上，所以我們可以在 Photoshop 中創造新的牆壁和地板。不過，因為不能用背景紙，我開始在 Photoshop 實驗我可以做什麼處理。純粹意外，我發現我假裝放一張紙的話，可以得到相同結果。我知道這聽起來有點怪，但是你之後會懂我的意思。

更多的是，我相信 Photoshop 的知識（特別是，如何做好的選取與去背）是攝影師很重要的技能，就像這個拍攝證明 Photoshop 真的能協助你。當然，盡可能拍到最棒的照片是首要任務，希望你有看到我們為了確保這一點所做的努力，是後製讓這些東西全都整合在一起。

接下來我們有幾個步驟要做,在這些步驟裡面有許多小技巧,我確定當你要處理照片時,會非常好用。別在拖了,我們開始吧!

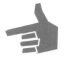

NOTE 到下面網址,下載你所需的步驟圖檔:*http://www.rockynook.com/photograph-like-a-thief-reference/*

1. 讓我們先從 Lightroom 去背照片開始(或 Camera RAW)。接著開啟相片編輯模式,開啟基本工具,將陰影拉至 +20 獲得一些暗部區塊的細節(圖片 **14.12**)。

2. 現在我們會增加一點銳化效果。在細節工具中,銳化數值增加至 +50,遮色片數值為 +90(圖片 **14.13**)。

TIP 當你按住*Option鍵(Mac)或Alt鍵(PC)拉遮色片滑桿時,可以看到白色的銳化區塊。*

圖片 14.11

圖片 14.13

現在要把照片傳到 Photoshop。在 Lightroom 中,到圖片 > 編輯 >Adobe Photoshop……如果你是使用 Camera RAW,點選開啟圖檔。

3. 理想中，主角的後方會貼滿灰色背景紙，還有地板也是，但在拍攝當下，有各種原因，沒有辦法做到這個設定。所以我們需要讓場景看起來像是我們用灰色背景紙覆蓋整個場景。

在 Photoshop 中開啟檔案，按 Command+J（Mac）或 Ctrl+J（PC）複製一個背景圖層。重新命名這個圖層為清除（Clean Up）。

選擇矩形選取工具（M），拉出選取方向，範圍為整張照片的寬度，從底部往上至主角們的鞋子正下方。確認你的選取範圍沒有包含括他們的陰影（圖片 14.14）。

圖片 14.14

到編輯 > 自由變形，將中間的錨點往下拉，直到灰色背景紙延伸到整個地板（圖片 14.15）。按 Return 鍵（Mac）或 Enter 鍵（PC）。

圖片 14.15

到選取 > 移除選取，按住 Command+D（Mac）或 Ctrl+D（PC）關掉開啟的選取（圖片 **14.16**）。

圖片 14.16

4. 使用套索工具（L）選取照片最右側主角附近的黑色紙版（圖片 **14.17**）。開啟選取範圍，到編輯 > 填滿，從內容選單中選取內容感知（圖片 **14.18**），按下 OK。按住 Command+D（Mac）或 Ctrl+D（PC）關掉選取範圍。

圖片 14.17

圖片 14.18

5. 使用快速選取工具（**W**），在照片最右邊沒有背景紙的地板上拉出一個選取範圍，但不包括主角的鞋子（**圖片 14.19**）。選取矩形選取工具（**M**），按住 Option 鍵（Mac）或 Ctrl 鍵（PC）拉出一個矩形，讓灰色背景紙的邊界往上延伸。移除地板上原本的選取區塊，留下背景紙所需的選取範圍（**圖片 14.20**）。

圖片 14.19

圖片 14.20

6. 現在我們會羽化這個選取範圍。到選取 > 修飾 > 羽化，羽化輸入 1px，按下 OK（**圖片 14.21**）。

選取仿製印章工具（**S**），按住 Option 鍵（Mac）或 Alt 鍵（PC），在地板附近的取樣，接著將取樣的地方複製

圖片 14.21

到選取範圍上（**圖片 14.22**）。這個選取範圍意味當我們進行複製時，這個複製區塊仍保持在選取狀態，不會影響到照片中其他的地方，像是主角的鞋子或後方的牆壁。

到選取 > 取消選取，關掉選取中的範圍。設定仿製印章工具的不透明度為 50%，複製原先的地板上的明顯界線，這可以讓兩個區塊融合在一起（**圖片 14.23**）。

圖片 14.22

圖片 14.23

7. 使用快速選取工具（W），選取後方的牆壁。按住 Option 鍵（Mac）或 Alt 鍵（PC），拉出
 你想要移除的選取範圍，但是要先確認主角們的腳、手臂……等中間空隙中的牆壁都有被選
 取（圖片 14.24）。

圖片 14.24

8. 到選取 > 反轉，變成選取全部的人，接著點選「選取和遮色片」（圖片 14.25）。

圖片 14.25

在屬性視窗中，選取你習慣的影像（我偏好白色；圖片
14.26），使用調整邊緣的筆刷工具（圖片 14.27），畫過主
角們的頭髮，讓 Photoshop 可以快整選取漏掉的細髮。

圖片 14.26 圖片 14.27

在輸出選項，選擇選取範圍，接著按下 OK，回到 Photoshop 中。到選取 > 修改 > 羽化（圖片 **14.28**），增加羽化數值為 1px（圖片 **14.29**），按下 OK。

圖片 14.28 圖片 14.29

9. 在這個選取範圍再多做一些處理，我們還需要用到它，所以要存檔。到選取 > 存取選取範圍，並在存取選取屬性，命名該選取為群組選取（Group Selection）（圖片 **14.30**），按下 OK。

圖片 14.30

10. 開啟選取範圍，到選取 > 反轉，主角後方的牆壁又再度被選取，點選增加色階調整圖層。在色階調整圖層的屬性中，點選拖拉白色色階輸出記號到左邊，直到數值為 125（圖片 **14.31**）。重新命名這個色階調整圖層為灰牆（Gray Wall）。

後面的牆壁變成灰色（圖片 **14.32**），看起來有點像是我們在人物的後方使用灰色無縫背景紙。

圖片 14.31

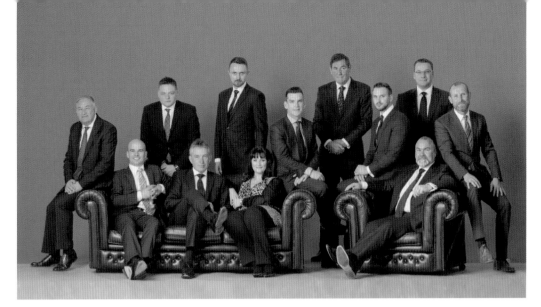

圖片 14.32

11. 現在我們需要暗化地板。點選圖層視窗中的清除圖層，使用快速選取工具（W）拉出地板的選取範圍（圖片 **14.33**）。

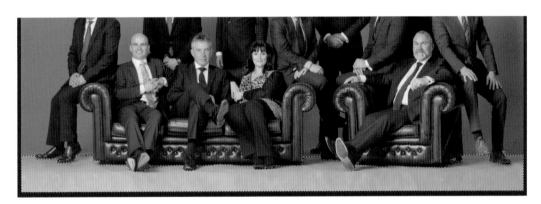

圖片 14.33

開啟選取範圍，點選新增加色階調整圖層。在屬性中，點選拖拉白色輸出色階記號至 160（圖片 **14.34**）。重新命名這個色階調整圖層為灰色地板。

圖片 14.34

圖片 14.35 Before

圖片 14.36 After

12. 點選灰牆的圖層，到檔案 > 置入檔案，將從書本的網站上下載的紋理圖檔（texture.jpg）置入，再按下 OK。直接將紋理圖檔放進我們正在處理的工作視窗中（圖片 **14.37**）。按 Return 鍵（Mac）或 Enter 鍵（PC）設定紋理，移除選取方框。

下一步我們要移除紋理圖檔的顏色，但我們需要先把紋理的圖層轉成一般圖層。到圖層 > 點陣化 > 智慧型物件（圖片 **14.38**），再到圖檔 > 調整 > 去飽和（圖片 **14.39**）。

圖片 14.37

圖片 14.38　　　　圖片 14.39

13. 現在把紋理圖層的混合模式改成覆蓋模式（圖片 **14.40**）。接著到選取 > 下載選取，並在下載選取視窗中，下拉色版選單（圖片 **14.41**），選擇群組選取（群組選取是之前我們就設定好的），按下 OK。

開啟群組選取，按著 Option 鍵（Mac）或 Alt 鍵（PC），點選新增一個圖層遮色片。這會自動增加一個黑色圖層遮色片（圖片 **14.42**），他會讓主角們、家具跟地板不受紋理效果的影響，它只會顯現在後方的牆壁上（圖片 **14.43**）。

圖片 14.40

圖片 14.41

圖片 14.42

圖片 14.43

372　PHOTOGRAPH LIKE A THIEF

14. 現在我們要加入木地板。到檔案 > 置入檔案，移動木地板圖檔（從書上的網站下載），按下 OK。按住 Shift 鍵並使用移動工具（**V**）把木地板往下拉，讓木地板界線的最上方是與後面牆壁的下面平行對齊（圖片 **14.44**）。

圖片 14.44

按著 Return 鍵（Mac）或 Enter 鍵（PC），接著到編輯 > 變形 > 透視。點選左下角的錨點，把木地板往左邊拉出正確的透視（圖片 **14.45**）。

圖片 14.45

到編輯 > 變形 > 縮放，點選下面中間的錨點，往上拉到照片的下面（圖片 **14.46**）。按 Return 鍵（Mac）或 Enter 鍵（PC）。

圖片 14.46

15. 將木地板圖層的混合模式改成覆疊模式，接著新增一個圖層遮色片。使用圓頭柔邊筆刷（硬度約 30%），使用黑色前景色，移除主角們的鞋子、衣服和家具上的木地板紋理（圖片 **14.47**）。

圖片 14.47

16. 點選灰牆圖層，並在點擊兩次圖層裡面的縮圖圖示來開啟屬性。將白色輸出色階圖示往左拉至 100（**圖片 14.48**）暗化後方的牆壁。

17. 客戶在他們一開始拿到照片時有向我詢問幾次，也就是我們現在要處理的部分。

 首先是要將彩色領帶（**圖片 14.49**）改成全黑或全藍。點選清除圖層，並使用套索工具（**L**）拉出一個大概的選取範圍，大概是在主角領帶的右側（**圖片 14.50**）。

 按 Command+J（Mac）或 Ctrl+J（PC）將選取範圍放在原來的圖層。重新命名新的圖層為領帶，使用移動工具（**V**）把這個選取範圍移到彩色領帶的最上面（**圖片 14.51**）。

圖片 14.48

圖片 14.49

圖片 14.50

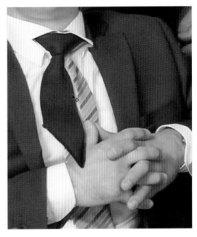

圖片 14.51

18. 到編輯 > 自由變形，接著拖拉錨點，旋轉領帶定位。再到編輯 > 變形 > 扭曲，拖拉錨點調整領帶的形狀來覆蓋原本的彩色領帶（**圖片 14.52**）。

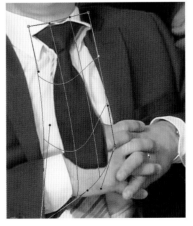

圖片 14.52

幫領帶圖層新增一個圖層遮色片，使用圓頭柔邊筆刷和黑色前景色，畫過領帶的周圍，讓它融入到位置。如果有些區塊還是有彩色領帶，增加一個圖層在領帶圖層的下方，命名該圖層為領帶清除（圖片 14.53），接者選取仿製印章工具。在螢幕最上方的選項列，樣本設定為「目前及底下圖層」（圖片 14.54），接著點選白色上衣的地方取樣，再複製到彩色領帶上面。

圖片 14.53

圖片 14.54

19. 點選清除圖層，使用套索工具（L）拉出另一個深色領帶的選取範圍（圖片 14.55）。按 Command+J（Mac）或 Ctrl+J（PC）將選取範圍放在新的圖層。重新命名這個圖層為「領帶 2」。使用移動工具（V）定位領帶 2 圖層，將它放在彩色領帶的下面，再使用編輯 > 扭曲，往外拖拉領帶至合適的大小及位置（圖片 14.56）。

在領帶 2 圖層新增一個圖層遮色片，使用圓頭柔邊筆刷和黑色前景色，畫過領帶，把它與拍攝場景融合（圖片 14.57）。

圖片 14.55

圖片 14.56

圖片 14.57

20. 在工具列中雙擊兩次快速遮色片的圖示（圖片 **14.58**），在快速遮色片的選項中，確認有勾選選取區塊（圖片 **14.59**）。

按 **Q** 鍵開啟快速遮色片模式，使用圓頭柔邊筆刷和黑色前景色畫過淺咖啡色的鞋子（圖片 **14.60**）。

按 **Q** 鍵離開快速遮色片模式，並讓選取範圍保持在選取的狀態（圖片 **14.61**）。

圖片 14.58

圖片 14.59

圖片 14.60

圖片 14.61

21. 在調整的視窗中，點選選取顏色圖示，增加一個選取顏色調整圖層（圖片 **16.42**）。在屬性中，從顏色選單中選取中間調，將黑色往右拉到100%（圖片 **14.63**）。

增加一個色相 / 飽和調整圖層，並在屬性中，點擊剪裁遮色片圖示，讓調整只限於下方的圖層。接著將飽和度調整為 -100，亮度為 -44（圖片 **14.64**）。

圖片 14.62

圖片 14.63

圖片 14.64

22. 點選清除圖層，並使用套索工具（L）選取他們鞋底深色膠底區塊的範圍（圖片 **14.65**）。

按 Command+J（Mac）或 Ctrl+J（PC）把選取範圍放在這個圖層，重新命名這個圖層為鞋子。接著到編輯 > 自由變形，同時按住 Shift+Option（Mac）或 Shift+Alt（PC），點選左上角的錨點，往外拉直到變形框大過鞋底（圖片 **14.66**）。

按 Return 鍵（Mac）或 Enter 鍵（PC），在鞋子圖層增加一個圖層遮色片。使用圓頭柔邊筆刷和黑色前景色，畫過這個圖層，這樣鞋底只會覆蓋這個圖層（圖片 **14.67**）。

 TIP 當你畫到多餘的選取區塊，試著用圖層遮色片降低圖層的不透明度，就可以看出還需要畫的地方（圖片**14.68**）。

圖片 14.65

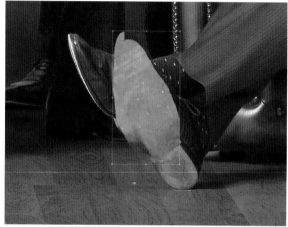

圖片 14.66

圖片 14.67

圖片 14.68

圖片 14.69

23. 點選圖層（木地板）最上面的圖層，到選擇 > 全部，編輯 > 複製合併圖層，接著到編輯 > 貼上，或使用快捷鍵 Shift+Option +Command+E（Mac）或 Shift+Alt+Ctrl+E（PC），在圖層的最上面新增一個合併圖層，重新命名這個圖層為合併（merged）（圖片 **14.69**）。

24. 到濾鏡 > Camera RAW 濾鏡，選擇進階濾鏡（圖片 14.70），從照片下面往上到鞋子的位置拉出一個漸層（圖片 **14.71**）。

圖片 14.70

圖片 14.71

圖片 14.72

在視窗右邊的設定，曝光降低至 -1.15，並增加清晰度至 +75（圖片 **14.72**）。

25. 點選新增（圖片 **14.73**），
並從照片的最上方往下拉
漸層到站著的人頭頂上方
（圖片 **14.74**）。在視窗
右側的設定，讓曝光維
持之前的設定（-1.15），
清晰度設定為 0（圖片
14.75）。

圖片 14.73

圖片 14.75

圖片 14.74

26. 選擇放射濾鏡（圖片 **14.76**），從圖片中間拉出暗角（圖片 **14.77**）。再次設定曝光為 -1.15。

圖片 14.76

圖片 14.77

27. 選擇調整筆刷（**圖片 14.78**），畫照片最左邊的
鞋底，把曝光降低到 -1.60，進一步加深鞋底的顏
色（**圖片 14.79**）。

圖片 14.78

圖片 14.79

28. 現在我們要使用調整筆刷來改變主角的膚色。在調整筆刷點的視窗上選新增（**圖片
14.80**），畫過男主角的臉，讓他的臉比其他人的還紅（**圖片 14.81**）。在視窗右側的設定，
色調調整至 -14，色溫約 -9，降低男主角臉上偏紅的膚色。接著曝光增加至 +0.05（**圖片
14.82**）。

圖片 14.80

圖片 14.81

圖片 14.82

重複上面的步驟，增加新的調整筆刷，畫過每個人的臉，並使用右邊的設定來調整膚色基調（例如：減少黃色、增加曝光……等等）。

圖片 14.83 Before

圖片 14.84 After

29. 點選 OK 回到 Photoshop 中。現在是時候做一些完圖修飾處理，像是調色或是增加對比。首先，按 Command+J（Mac）或 Ctrl+J（PC）複製一個合併圖層，重新命名該圖層為完圖修飾（FT）。

我們先從幫照片調色開始。這次我將要使用免費的 Nik Color Efex Pro 4 外掛濾鏡。到濾鏡 > Nik Collection> Color Efex Pro 4。選擇交叉處理（圖片 **14.85**）並在預設中，從方式選單中，選擇 Y06，強度設定為 22%（圖片 **14.86**）。

選擇交叉平衡（圖片 **14.87**），在下拉選單中，選擇鎢絲燈至日光（1）（Tungsten to Daylight 1），強度設 70%（圖片 **14.88**）。然後點選增加濾鏡。

點選調色（圖片 **14.89**），在方式下拉選單選擇 2，強度 15%（圖片 **14.90**）。按下 OK 套用整體效果，接著回到 Photoshop。

圖片 14.85

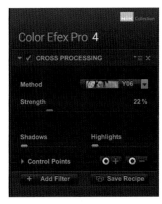

圖片 14.86

圖片 14.87

圖片 14.88

圖片 14.89

圖片 14.90

30. 現在要來增加一些對比。我會使用 Topaz Clarity 外掛濾鏡。到濾鏡 >Topaz Labs>Topaz Clarity，在設定中，加強階調對比至 0.25，低對比到 0.10（**圖片 14.91**），按下 OK。

31. 按 **D** 鍵把前景和背景顏色設為預設的黑白。在調整視窗中，點選漸層對應調整圖示，增加漸層對應調整圖層（**圖片 14.92**），降低該圖層的不透明度至 25%，幫照片稍微去飽和。

 按著 Command+E（Mac）或 Ctrl+E（PC）合併正下方的漸層對應調整圖層。接著到濾鏡 >Camera RAW 濾鏡，色溫增加至 +12（**圖片 14.93**）就完成了。

圖片 14.91

圖片 14.92

圖片 14.93

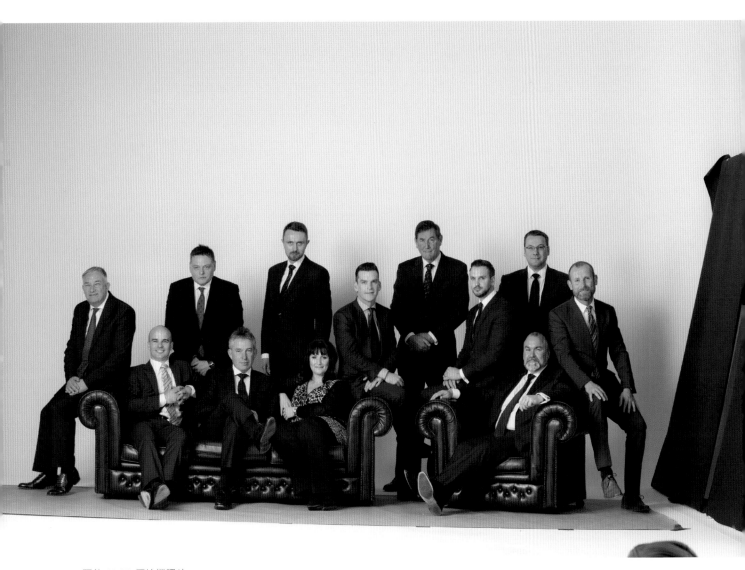

圖片 14.94 原始檔照片

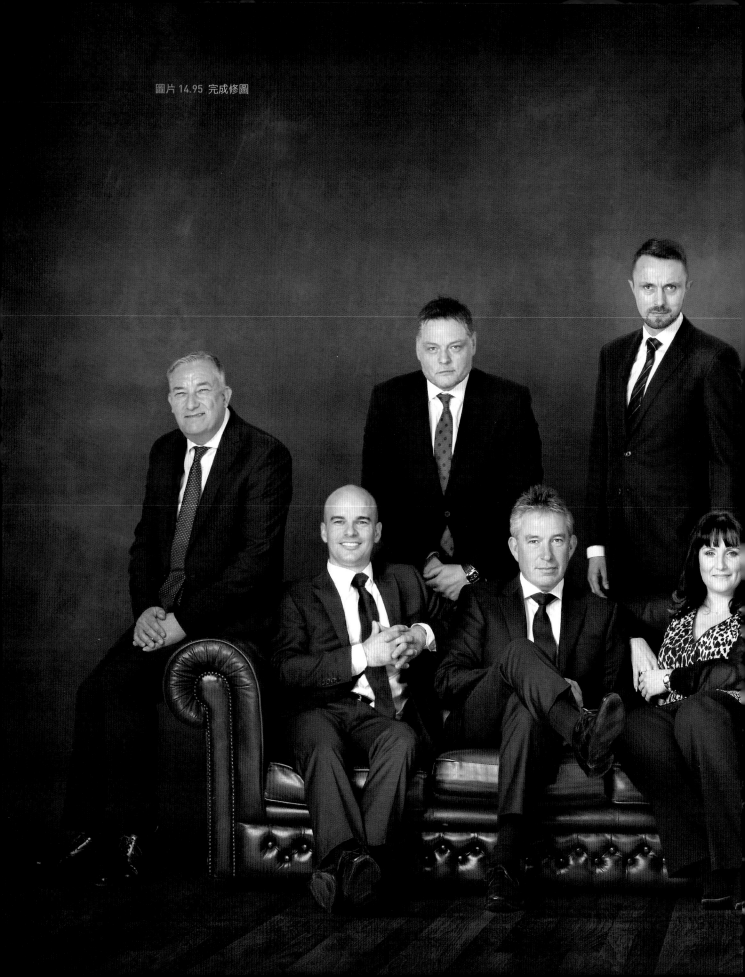

圖片 14.95 完成修圖

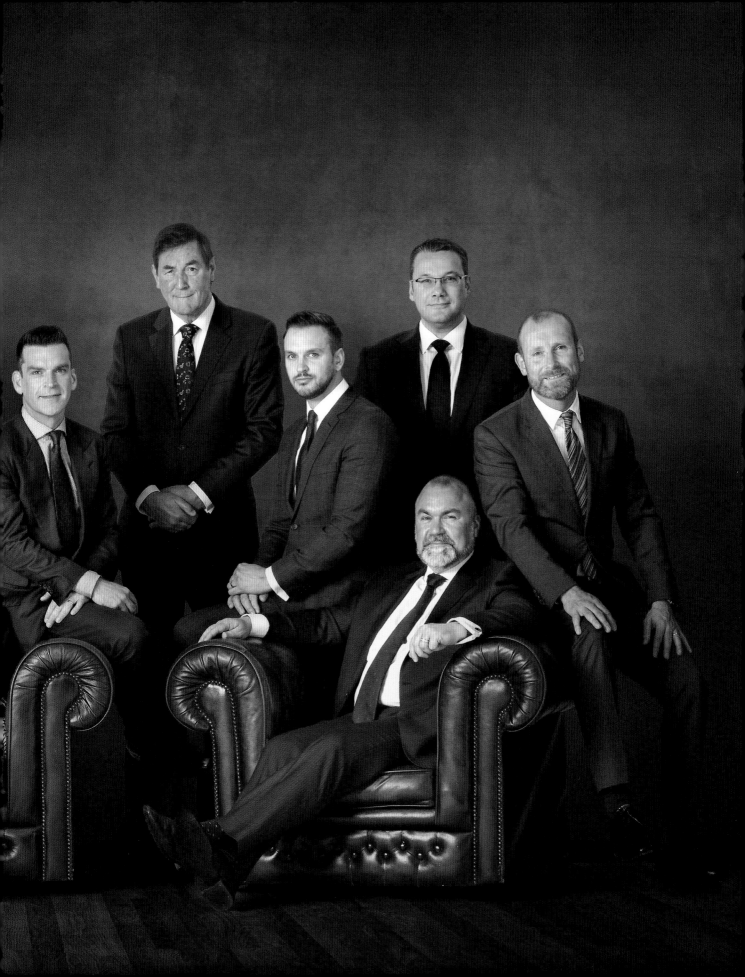

INDEX